그 사람을 가졌는가

오늘, 옛 그림 속의 성현들에게 지혜를 청하다

그 사람을
가졌는가

조정욱 지음

아트북스

일러두기

- 단행본·화첩·잡지·신문 제목은 『 』, 작품·영화·시 제목은 「 」, 전시회 제목은 〈 〉로 표기했습니다.
- 이 책에 수록된 글들은 『주간조선』에서 2020년 1월부터 12월까지 연재한 「조정육의 그림 속 사람여행」을 바
 탕으로 도판을 보강하고 내용을 다듬어 확장한 것이며, 몇몇 글은 크게 보완했습니다.

나의 그 사람

나이 육십에 공자를 주제로 박사학위를 받았다. 30대 박사가 수두룩한 세상에 그 곱절의 시간을 채우고서야 겨우 마침표를 찍었다. 새삼스럽게 게으름과 무능력함을 확인하는 것 같아 부끄럽다. 굳이 변명을 하자면 상대가 상대인지라 거물을 맞아들이는 데는 준비기간이 필요했다. 공자는 그야말로 동양 인문학의 최고 어른이 아닌가. 처음에는 멋모르고 덤볐다. 40대 때 『논어』를 읽고 공자의 인간미에 반해 유가儒家에 입문했다. 아무것도 모르는 객기에 제자들과 농담 주고받기를 서슴지 않던 공자가 만만해 보였기 때문이다. 나의 판단이 얼마나 어리석었는지 깨닫는 데는 그리 많은 시간이 필요하지 않았다. 공자의 세계는 파도 파도 끝이 없었다. 한동안 깊은 물에 빠진 기분이었다. 도대체 정체를 알 수 없는 이 거대한 심연은 무어란 말인가. 그 깊이와 넓이를 가늠할 수 없어 10여 년을 허우적거렸다.

주저앉고 싶을 때마다

『논어』부터 다시 읽었다. 그다음에는 『맹자』를 읽었고 힘이 붙자 『중용』과 『대학』으로 나아갔다. 워낙 바탕이 없는 사람이라 읽어도 무슨 말인지 이해할 수가 없었다. 그래도 포기하지 않고 계속 읽었다. 아니 외웠다. 주자가 말한 '통투通透'라는 단어를 향해 막무가내로 돌진했다. 사서四書를 돌아가면서 읽는 동안 『중용』의 내용을 『맹자』로 해석하고, 『대학』의 내용을 『논어』에 비추어보는 공부법을 취했다. 이를테면 경서로 경서를 이해하는 공부법인데 대만의 국부國父 남회근南懷瑾 선생의 책에서 배운 방식이다.

혼자 있는 시간이 많아졌다. 혼자 있는 시간이 좋아졌다. 책에서 읽은 내용을 곰곰이 되새기며 산책을 하다 보면 저 앞에 공자가 걸어가는 듯했다. 공자 곁에는 안회와 증자가, 그 뒤에는 맹자와 주자가 조용히 발걸음을 옮기면서 스승의 가르침에 귀를 기울이고 있었다. 그 대열의 끄트머리에 내가 뒤따르고 있었다. 처음에는 공자 근처에도 가지 못했다. 공자 곁에 삼천 제자가 사람 울타리를 치고 있어서가 아니었다. 공자가 무슨 말을 해도 그게 무슨 말인지 도통 알아들을 수가 없기 때문이다.

그래도 떠나지 않았다. 총명한 머리는 아니었지만 끈기 하나는 자신 있었다. 다시 10여 년의 세월이 속절없이 흘러갔다. 어느 순간 눈앞에서 안개가 조금씩 걷히는 듯했다. 답답하던 마음이 슬그머니 편안해졌다. 역시 공부는 복습이 최고다. 주자는 '학이시습지學而時習之'의 '습習'이 '새매새끼가 날갯짓을 배운다'고 한 것을 취해 '익힌다'는 뜻으로 해석했다. 익힌다는 것은 복습이다. 중년을 훌쩍 넘어 인생 후반기에 진입한 나이가 되어 겨우 나는 법을 배우다니. 부끄러워해야 하는데 푼수처럼 웃음이 절로 나왔다. 조

금 과장되게 표현한다면 마음이 장엄해졌다. '이번 생은 부처님과 공자님을 만나러 태어났구나.' 그런 확신에까지 가닿았다. 이제는 정리 차원에서라도 논문을 써야 하지 않을까, 하면서도 차일피일 미루던 차에 코로나19가 터졌다. 마침 외부활동도 중단되었다. 지금이 아니면 다시는 기회가 올 것 같지 않았다. 운 좋게도 따뜻한 마음을 가진 스승님도 만났다. 늦복 터졌다는 생각이 들어 감사한 마음으로 논문을 완성했다.

이 책에 쓴 글은 지난 20여 년 동안 박사 논문을 준비하면서 감동받았던 인물들에 대한 기록이다. 몇 사람을 제외하면 대부분 유가의 라인에 서 있는 사람들이다. 유가라고 표현했지만 공자에 관한 글은 한 편뿐이다. 나머지는 유가의 가르침을 자신의 방식대로 실천하거나 삶으로 살아낸 사람들이다. 유가와 공존한 불교와 도교 쪽의 인물들에 대해서도 살짝 들여다보는 것으로 멈추었다. 공자는 유가의 정원에 서 있는 거목이다. 공자라는 거목의 뿌리를 따라가다 보면 동양 역사에 큰 획을 그었던 샛별 같은 인물과 만나게 된다. 멀리는 요순임금부터 가까이는 소동파와 맹호연까지 전부 포함된다. 그들을 우리는 성현이라고 부른다. 성현들은 몇 천 년이 넘는 세월 동안 역사라는 심판관 앞에서 혹독한 청문회를 통해 검증된 사람들이다. 당연히 신뢰할 만하다.

성현의 다른 표현은 영웅이다. 전쟁영웅을 얘기하는 것이 아니다. 신화학자 조지프 캠벨의 정의처럼 "자신의 삶을 자기보다 큰 것을 위해 바친 사람"이 바로 진정한 영웅이다. 그들은 자신의 시련을 극복하고 다른 사람을 위해 새로운 가능성의 세계를 열어주었다. 그 덕분에 성현이 이끄는 대로 따라가다 보면 힘들어서 주저앉고 싶을 때라도 다시 일어설 수 있는 힘이

생긴다. 성현들은 모두가 한결같이 시련 속에서 살았다. 공자 자체가 시련의 아이콘이다. 신농은 스스로가 마루타가 되어 자신의 몸에 독초를 실험했다. 우임금은 범람하는 홍수를 막으려고 결혼한 지 4일 만에 집을 떠나 8년 동안이나 집 앞을 세 차례나 지나가면서도 들어가지 않았다. 천재 시인 소동파는 유배지에서도 서민들을 위한 요리법을 개발해서 보급했다. 모두 처지는 다르지만 자신의 삶을 자기보다 큰 것을 위해 바친 영웅들이다.

그 사람, 어깨에 기대다

성현들의 삶을 조명해 본 이 책은 모두 4장으로 구성되었다. '1장 그 사람을 품다'에서는 사람과 사람의 만남에 대해 살펴보았다. 위대한 만남은 사람의 운명을 바꾸어 놓는다. 그들의 드라마틱한 만남은 어떻게 이루어졌으며 그들의 삶을 어떻게 바꾸어 놓았는지 들여다보았다. '2장 그 마음을 품다'에서는 성현들이 평소에 어떤 자세로 살았으며 다른 사람들과의 관계에서 어떤 선한 영향력을 끼쳤는지 따라가 보았다. 그들의 발자취를 더듬다 보면 뜻을 세우고 그 뜻을 실현하기 위해 피나는 노력을 아끼지 않았음을 확인할 수 있다. '3장 그 언행을 품다'에서는 사람의 말과 행동이 어떻게 삶으로 표현되는지 그리고 개인의 삶을 넘어 국가를 운영하는데 어떻게 영향을 끼치는지 살펴보았다. 이 책의 하이라이트라고 할 수 있다. '4장 그 시련을 품다'에서는 영웅이라 칭송받는 성현들의 개인적인 내면을 들여다보았다. 성현도 우리와 똑같은 사람이다. 보통 사람처럼 좌절하고 울부짖었으며 원망했다. 공자가 평생 롤모델로 삼았던 주공마저도 흔들릴 때가 있었고

생명의 위협을 느낄 때도 있었다. 그들은 그 시련을 어떻게 극복하면서 자신의 신념을 실천했을까. 이런 궁금증을 확인할 수 있는 부분이 바로 4장이다. 눈물겨운 대목이다.

그러나 이런 구분은 독자의 가독성을 높이기 위해 편의상 나눈 것에 불과하다. 각각의 글은 서로 연관되어 있으면서도 독립적이다. 마음 가는 대로 어디서든 읽기를 시작해도 상관없다. 때로는 "성인聖人이라도 생각하지 않으면 바보가 되고, 바보라도 생각할 줄 알면 성인이 된다"라는 『서경』의 구절을 읽고 나서 그대로 책을 덮고 산책길에 나서는 것도 괜찮다. 고백컨대, 이 문구에 취해 몇날 며칠을 하릴없이 전나무 숲을 어슬렁거릴 때도 있었다. 나같이 볼품없는 사람이 이런 가르침을 준 사람을 만나다니. 가슴이 벅차고 두근거려 주체할 수가 없었다. 당신은 그런 사람을 가졌는가. 지나가는 사람을 붙잡고 물어보고 싶을 정도였다. 선사들이 화두를 깨쳤을 때 덩실덩실 춤을 추던 기분을 어렴풋이나마 짐작할 수 있었다. 역사 속에는 훌륭한 성현이 은하수처럼 많다. 아쉽지만 이 책에서는 그림으로 확인할 수 있는 사람들로만 범위를 한정했다.

그림 속 성현은 모두가 사연이 있다. 사연 없는 사람은 그다지 큰 매력이 없다. 세상물정 모르는 어린아이처럼 순수하지만 신뢰가 가지 않는다. 결정적인 순간에 어떤 결정을 내릴지 검증되지 않았기 때문이다. 이 글의 핵심은 성현들이 겪은 사연을 들여다보는 것이다. 소명의식이었을까, 아니면 확신이었을까. 나라면 도저히 엄두조차 내지 못했을 것 같은 상황에서도 그들은 불굴의 의지로 자기성취를 이루었다. 그리고 그 결과물을 아낌없이 나누었다. 목숨과 삶 자체를 내주었다. 그들의 사연을 따라가는 동안 자

주 발걸음을 멈추었다. 그리고 탄복했다. 그 감동 때문에 20여 년의 여정을 계속할 수 있었다. 자료를 읽으면서 뭉클했고 글을 쓰면서 복받쳤다. 그러면서 깨달았다. 그동안 성현들의 도움을 받았으니 나 또한 누군가에게 돌려줘야 한다는 사실을. 그런데 어떻게 한단 말인가. 고민이 깊어졌다. 나에게는 공자 같은 초인적인 의지도, 신농 같은 한량없는 애민정신도 부족했다. 당연히 시대를 바꿀 정도의 거대한 일을 논의할 그릇이 못 되었다. 대신 그들의 이야기를 들려주는 것으로 나의 역할을 대신하기로 했다. 그것이 내가 "자신의 삶을 자기보다 큰 것을 위해" 바칠 수 있는 유일한 방법이었다. 그래서 이 책을 읽은 누군가가 "나도 그 사람을 가졌다"라고 소리치며 인생을 기꺼운 마음으로 살아간다면 그것으로 나의 '술이부작述而不作'은 보람이 있을 것이다. 그동안 성현들로부터 배운 가르침을 기술하여 전할 뿐 나의 개인적인 창작은 보태지 않았으니 이 책의 서술방식은 공자의 글쓰기 방법론을 따른 '술이부작'이다. 나는 그저 짬짬이 추임새만 넣었을 뿐이다. 글 중간중간에 성현들과 만날 수 있는 책 제목을 씨앗처럼 뿌려놓았다. 관심 있는 독자라면 그 씨앗들을 가져다 자신의 정원에 뿌리고 기르며 꽃이 피고 열매 맺는 과정을 지켜보는 것도 보람 있을 것이다.

조금씩 어제보다 나아지자

살아가면서 우리는 수많은 장애물을 만나게 된다. 그 장애물은 너무나 높고 견고해서 단순히 높이뛰기를 해서 넘을 수 있는 수준이 아니다. 내 힘으로는 도저히 넘을 수 없을 것 같은 거대한 철벽같은 장애물이다. 성현들

은 우리가 인생이라는 철벽 앞에서 넋 놓고 있을 때 지혜와 용기로 우리의 손을 이끌어준 어른들이다. 수천 년의 역사가 보증하는 그 어른들은 앞으로도 우리를 영웅이 되도록 이끌어줄 것이다. 헤밍웨이는 말했다. "진정한 고귀함은 다른 사람보다 뛰어난 것이 아니라 과거보다 나아지는 것이다"라고. 이런 사람이야말로 진정한 영웅이다. 이 책이 그런 영웅들의 삶에 작은 등불이 되기를 바란다. 나 또한 그런 영웅이 되기 위해 술이부작을 멈추지 않을 것이다.

2022년 초여름
조정육

차례

제갈공명

부디 나처럼 살지 마

중국 드라마 「삼국지」를 보았다. 총 95부작으로 결코 짧지 않은 분량인데도 지루하지 않고 흥미진진했다. 드라마에는 한나라 말기 혼란스러운 시기에 등장한 조조曹操, 155~220, 유비劉備, 161~223, 손권孫權, 182~252이 각각 위촉오魏蜀吳 삼국으로 나뉘어 각축을 벌이는 과정이 실감나게 펼쳐진다. 원작은 원말명초의 걸출한 문학가 나관중羅貫中, ?~?의 소설 『삼국지연의三國志演義』다. 흔히 '삼국지'로 많이 알려진 책이다. 이 소설은 한 시대에 영웅이 되고자 했던 인물들의 '인재 풀pool'이 잘 갖춰져 있다. 덕분에 동아시아에 수많은 열성 팬을 보유한 베스트셀러가 되었다.

드라마 「삼국지」에는 주인공 격인 세 사람 외에도 주연급 조연이 무수히 등장한다. 동탁董卓, 139~192, 여포呂布, ?~198, 원소袁紹, ?~202, 초선貂蟬, 175~199, 관우關羽, ?~219, 장비張飛, ?~221, 조자룡趙子龍, ?~229, 제갈량諸葛亮, 181~234, 방통龐統, 178~213, 주유周瑜, 175~210, 노숙魯肅, 172~217 등. 어렸을 때

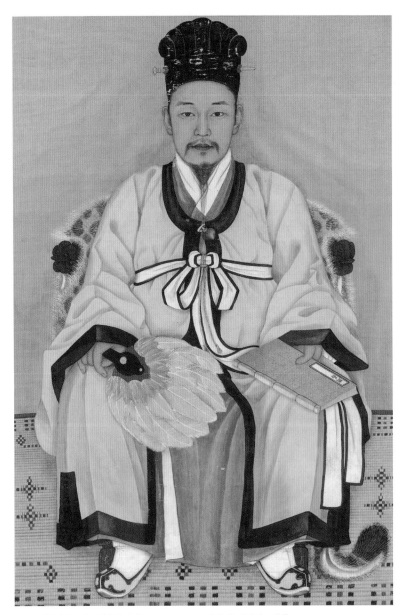

채용신, 「제갈무후상」, 비단에 채색, 97×92cm, 1902년 추정, 경상대도서관

부터 자주 들었던 익숙한 이름들이다. 수경선생水鏡先生으로 알려진 은사隱士 사마휘司馬徽, 173~208와 전설적인 명의名醫 화타華陀, ?~208도 등장한다. 외과전문의인 화타는 두통을 앓는 조조에게 뇌수술을 제안했다가 자신을 죽이려 한다는 의심을 받아 죽임을 당한다. 지금도 성공을 장담하기 어려운 뇌수술을 당시에도 할 수 있었다니, 명의라는 말이 명불허전인 듯하다. 수경선생은 유비에게 "복룡伏龍과 봉추鳳雛 두 사람 중 한 사람만 얻어도 천하를 평정할 수 있다"라고 말하면서 제갈량과 방통을 천거한 사람이다. 엎드려 있는 용인 '복룡'은 제갈량이고, 봉황의 새끼인 '봉추'는 방통이다. 복룡은 와룡臥龍과 동의어다. 제갈량은 흔히 '와룡선생'이라 불린다. 조조나 손권에 비해 아무런 '백그라운드'가 없었던 유비가 감히 그들과 어깨를 나란히 할 수 있는 거물이 된 비결도 와룡과 봉추를 얻었기 때문이다.

95부작 드라마를 통해 별처럼 떴다 사라지는 인물들을 보고 난 결론은 '역시 제갈량만한 인물이 없구나' 하는 것이었다. 드라마에 등장하는 사람들은 예외 없이 지위가 오르거나 관작이 높아지면 오만해지거나 판단력을 잃었다. 쉰 살의 나이에 새파란 젊은이였던 제갈량을 삼고초려三顧草廬해 스승으로 삼을 만큼 겸손했던 유비도 황제가 된 후 눈에 뵈는 것이 없어졌다. 그 오만함 때문에 오나라와의 전쟁에서 참패를 당해 죽음에 이른다. '의리의 사나이' 관우도 마찬가지다. 삼국 중 촉나라의 영토가 가장 넓어지자 이 세상에 감히 자신을 이길 만한 장수가 없을 것이라는 오만함 때문에 오나라의 장수에게 패해 목숨을 잃는다. 그들뿐이 아니다. 원소, 여포, 주유 등 대부분의 맹장들 역시 두뇌 회전이 느려서가 아니라 오만함 때문에 전쟁에서 패한다.

그런데 제갈량만은 예외였다. 그는 병법과 지략에도 뛰어났을 뿐 아니라 죽을 때까지 오만하지 않았다. 그래서 17세기의 도학자 갈암葛庵 이현일李 玄逸, 1627~1704은 '재주와 덕을 겸비한 사람은 오직 제갈공명뿐'이라고 말했다. 정확한 평가다. 공명孔明은 제갈량의 자다. 제갈공명은 능력도 뛰어나고 병권兵權을 가진 인물이었기 때문에, 살아생전에도 존경을 받았지만 죽어서까지 사후세계의 신으로 승격되어 사람들의 추앙과 기도의 대상이 되었다. 특히 무속신앙에서 병권을 가진 신을 중시하는 것은 살아 있을 때의 능력이 죽어서도 계속된다고 믿었기 때문이다. 우리나라에서도 제갈량에 대한 존경과 숭배는 중국 못지않다.

젊은 제갈공명 초상화가 의미하는 것

칠원제씨 문중(회장 제금모)에서 2013년에 채용신蔡龍臣, 1848~1941의 작품을 경상대도서관에 기증했다. 작품이 「제갈무후상諸葛武侯像」이다. '무후武侯'는 제갈공명의 시호로 '충무忠武'를 뜻한다. 원래는 전남 곡성의 무후사武侯祠에 봉안되었던 영정이다. 「제갈무후상」에서 제갈량은 호피무늬 의자에 정좌하고 정면을 응시하고 있다. 머리에는 와룡관臥龍冠을 쓰고, 몸에는 학창의鶴氅衣를 입었으며, 손에는 깃털부채인 우선羽扇을 들었다. 와룡관은 윤건綸巾, 輪巾이라 하는데, 제갈량이 주로 쓰던 관이라 흔히 제갈건諸葛巾이라고도 한다. 제갈공명에서 시작된 와룡관은 우리나라에서도 사대부들이 '최애'하는 패션 아이템이었다. 1719년에 그린 「신임申銋 초상」과 이한철李漢喆, 1808~?과 유숙劉淑, 1827~73이 합작한 「이하응李昰應 초상」 등에서도 와룡관

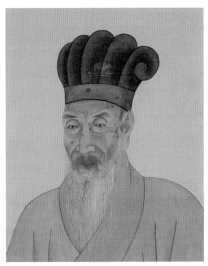
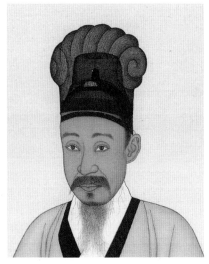

작자 미상, 「신임 초상」(부분),
비단에 색, 151.5×78.2cm, 1719, 국립중앙박물관

이한철·유숙, 「이하응 초상」(부분),
비단에 색, 133.7×67.7cm, 1869년경, 서울역사박물관

을 쓴 모습을 확인할 수 있다. 깃털부채는 제갈건만큼 중요한 지물持物이었다. 전장에서는 지휘봉이 되었고, 경우에 따라서는 부채질 한번으로 사나운 바람의 방향도 바꿀 수 있는 신비로운 힘을 지닌 상징물이었다. 이렇게 와룡관과 학창의, 그리고 깃털부채는 제갈량을 상징하는 지물이다. 지물은 관우의 청룡언월도와 여포의 적토마처럼 그 사람의 신분을 나타내는 상징물을 뜻한다. 중국이나 조선에서 그려진 제갈공명상은 거의 이 공식에 맞춰 제작되었다.

채용신이 그린 「제갈무후상」에서는 기존 작품과는 다르게 왼손에 『주역周易』을 들고 있다. 이것은 채용신이 제갈공명이라는 '인물 콘셉트'를 잡기 위해 많은 연구와 고심을 거듭했음을 의미한다. 채용신이 그린 초상화의 주인공들은 손에 안경이나 부채, 서책 등의 지물을 들고 있는 경우가 많

다. 조선시대가 유교 국가였던 만큼 서책은 『성리전서性理全書』나 『주자대전朱子大全』이 대부분이다. 『주역』을 들고 있는 경우는 극히 드물다. 이것은 제갈량이 적벽대전에서 동남풍을 불어오게 할 정도로 천문과 오행, 기문둔갑에도 밝은 인물이라는 것을 보여 주고자 한 의도로 보인다. 깃털부채와 『주역』이 인물의 특성을 드러내는 데 상보적인 관계에 있음을 알 수 있다. 「제갈무후상」에서는 조선시대 초상화에서 등장하던 족좌대足座臺는 더 이상 보이지 않는다. 가죽신을 신은 두 발을 돗자리 위에 그대로 올려놓았다. 돗자리는 앞쪽 문양이 크고 뒤쪽은 작아서, 마치 위에서 내려다보듯 평면적으로 그렸다. 이것은 채용신의 작품에서 1920년대 이전에 나타나는 특징이다. 1920년대 이후에는 돗자리 문양이 약간 옆으로 비스듬하게 배치된다.

「제갈무후상」에 나타난 또 다른 특징은 제갈량이 매우 젊다는 것이다. 숙종의 찬문撰文이 실린 1695년 작 「제갈무후상」과 비교해 보면 그 차이를 바로 알 수 있다. 우리가 제갈공명을 워낙 신출귀몰한 인물로 생각하기 때문에 그가 항상 나이 많은 노인일 것이라 상상한다. 그러나 제갈공명이 유비의 삼고초려를 받고 당시의 정세를 '천하삼분지계天下三分之計'로 설파하던 때가 고작 스물일곱 살이었다. 지금 어른들이 20대를 세상 물정 모르는 어린애로만 생각하는 것이 틀렸다는 얘기다. 분야 불문하고 20대를 제갈공명처럼 여겨 삼고초려할 자세만 되어 있다면, 지금 사회는 많이 달라졌을 수도 있다. 그림 속 제갈량의 젊은 얼굴에는 신중하되 주저하지 않고, 자신감이 넘치되 교만하지 않은 당찬 지략가의 기백이 서려 있다.

숙종, 제갈공명 같은 신하를 기다리다

우리나라에서 제갈공명의 초상화가 제작된 배경은 숭명배청사상崇明排淸思想과 무관하지 않다. 국립중앙박물관의 김울림은 고려시대에 '촉한정통론蜀漢正統論'과 함께 제갈공명의 숭배 풍조를 수용한 것으로 본다.[1] 촉한정통론이란 유비가 세운 촉나라가 한나라를 계승한 정통 후계자라는 뜻이다. 촉한정통론을 주장한 사람은 남송대의 주희朱熹, 1130~1200였다. 남송은 북방 이민족의 압박을 받고 있었기 때문에 주희는 와룡암臥龍庵을 짓고, '무후사'라고 명명한 후 그곳에 제갈량의 화상을 안치했다. 촉한정통론은 이때 등장한다. 왕조계승의 당위성을 강조하다 보니 자연스럽게 충신으로서 제갈량이라는 존재가 부각되었다.

이것은 중국의 상황이고, 조선에서는 어땠을까? 제갈량에 대해서는 고려시대 때 이미 많이 알려졌지만 초상화가 공식적으로 제작된 것은 조선 선조 때부터였다. 선조는 임진왜란을 겪은 후, 1603년 혹은 1605년에 평안남도 영유현永柔縣에 '제갈무후묘'를 만들고 '무후상'을 안치하게 했다. 제갈공명처럼 충성스런 신하가 출현해 어지러운 나라를 안정시켜 주기를 바라는 마음이었을 것이다. 선조의 뒤를 이어 병자호란을 겪은 현종은 1667년에 제갈무후묘호에 '와룡臥龍'을 사액했다. 숙종은 1686년에 중건비를 세웠다. 그리고 1695년에는 남송의 충신 악비岳飛, 1103~41를 함께 제사 지내게 했으며, 제갈량과 악비, 그리고 남송 최후의 재상 문천상文天祥, 1236~82의 초상화를 보고 찬문을 지었다. 악비는 남송 때 여진족의 침입에 항거한 명장이었으나 정적의 모함으로 사형을 당했고, 문천상은 남송이 멸망할 때 끝까지 원나라에 투항하지 않은 충신이었다. 제갈량과 악비와 문천상, 이들 '삼충三

忠'은 중국인들뿐만 아니라 조선인들도 인정한 충절의 상징이었다. 영조는 1763년에 와룡사를 삼충사로 바꾸었다.

이런 시대적 배경 속에서 「제갈무후도」가 탄생했다. 숙종의 어제御製가 적혀 있는 「제갈무후도」는 역시 누가 봐도 그림의 주인공이 제갈공명이라는 사실을 알 수 있는 장치가 들어 있다. 와룡관과 깃털부채와 학창의가 그것이다. 숙종은 전란의 상처를 수습하고 국정운영을 안정화하기 위해 제갈량과 같은 충성심을 가진 신하가 절대적으로 필요했다.

조선시대에는 『삼국지연의』를 그림으로 제작한 「삼국지연의도」가 상당히 많았다. 대하소설을 시리즈로 그려야 하는 특성상 6폭에서 12폭까지 가능한 병풍 그림이 많았다. 병풍으로 제작된 「삼국지연의도」는 민가뿐 아니라 왕실에서도 선호했다. 민간에 소장된 민화도 많지만 창덕궁에도 여러 폭의 왕실 병풍이 남아 있다. 「삼국지연의도」 병풍 그림에서도 특히 제갈량은 여러 장면에 등장한다. 「삼고초려」를 비롯해, 적벽대전에서 동남풍을 불게 한 장면, 남만南蠻의 맹획孟獲, ?~?을 일곱 번 잡았다가 일곱 번 풀어준 장면, 거문고 한 대로 사마의司馬懿, 179~251의 15만 대군을 물리친 장면, 조조군에게 10만 개의 화살을 얻어낸 장면 등이다.

그런데 「제갈무후도」는 이런 드라마틱한 장면 대신 소나무 아래서 시동한 명만을 데리고 앉아 편히 쉬고 있는 제갈량을 선택했다. 그림 상단에 적힌 숙종의 어제는 '승상의 위대한 명성은 우주에 영원히 드리워졌다'로 시작해 '같은 시대에 태어나 함께 세상을 다스려보지 못함이 안타까워 공경하고 사모하는 마음을 이 글 속에 싣는다'로 끝난다. 또한 숙종은 제갈량의 출사가 욕심 때문이 아니라 유비의 정성에 감격해 몸을 바친 것이라는 점을

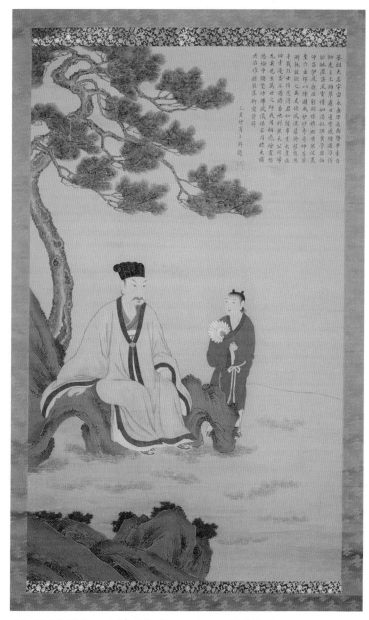

작자 미상, 「제갈무후도」, 비단에 채색, 164.2×99.4cm, 국립중앙박물관

강조한다. 진정한 충신은 출사하기 전이나 출사할 때나 한결같은 마음이라는 것이다. 그 마음이 바로 '충忠'이다. 숙종이 충성스러운 신하를 얻기를 얼마나 고대했는지 보여 주는 작품이다.

재주 있는 사람이 덕까지 갖추었으니

많은 사람이 제갈량을 정말 좋아한 이유는 단지 신출귀몰한 책략 때문만이 아니었다. 「계자서誡子書」를 보면 그 이유를 짐작할 수 있다. 「계자서」는 제갈량이 전장에서 죽기 직전, 여덟 살배기 아들에게 남긴 유언 같은 글이다. 한자로는 총 86자밖에 되지 않는다. 그러나 그 안에는 아비의 절절한 부정과 함께 그가 평생 지켜온 인생철학이 오롯이 담겨 있다. 조금 길지만 전문을 살펴보자.

무릇 군자는 고요함으로 몸을 닦고, 검소함으로 덕을 기른다. 담박하지 않으면 뜻을 밝힐 수 없고, 고요하지 않으면 멀리 도달할 수 없다. 무릇 배움은 고요해야 하고, 재능은 모름지기 배워야 얻는다. 배우지 않으면 재능을 넓힐 수 없고, 고요하지 않으면 학문을 이룰 수 없다. 오만하면 세밀히 연구할 수 없고, 위태롭고 조급하면 본성을 다스릴 수 없다. 나이는 시간과 함께 내달리고, 뜻은 세월과 함께 떠나가니, 마침내 낙엽처럼 떨어져 세상에서 버려지니, 궁한 오두막집에서 탄식해 본들 장차 무슨 수로 되돌릴 수 있겠는가?

夫君子之行, 靜以修身, 儉以養德. 非澹泊無以明志, 非寧靜無以致遠. 夫學須靜

也, 才須學也. 非學無以廣才, 非靜無以成學. 慆慢則不能硏精, 險躁則不能理性. 年與時馳, 志與歲去, 遂成枯落, 多不接世, 悲嘆窮廬, 將復何及也.

어린 아들이 이해하기에는 너무나 심오한 내용이다. 제갈량은 아들이 「계사서」를 평생의 원칙으로 지켜나가면, 인생에서 큰 낙오는 없으리라고 여겼을 것이다. 자식을 가진 부모라면 누구나 제갈량의 마음에 공감하리라 생각한다. 특히 나이 든 사람이라면 '궁한 오두막집에서 탄식한다'는 '궁려窮廬의 탄식'에 저절로 고개가 끄덕여질 것이다. 열심히 살았다고 생각했는데 무엇 하나 이룬 것 없이 흰 머리만 늘어나는 자신을 볼 때면 더욱 그럴 것이다. 조선시대 선비들 또한 너도나도 앞장서서 궁려의 탄식을 쏟아냈다. 몸이 갑자기 쇠약해지거나 과거에 했던 일을 더 이상 감당할 수 없는 지경에 이르면 밀려드는 회한 때문에 이구동성으로 탄식했다. 누군가는 '그럭저럭 지내다 보니 반생이 어그러졌다'고 탄식했고, 누군가는 '고식적인 안일만 꾀하다'가 허송세월했다고 탄식했다.

그래서 마음이 조급해 붓을 들었다. 아직 구만 리 같은 인생을 앞둔 자식과 조카와 후배들에게 제갈량의 마음을 담아 간곡한 어조로 편지를 띄웠다. 인생에 대해 제법 안다고 자부하는 나도 이렇게 후회가 많은데 부디 너희는 나처럼 살지 말아라. 그런 뜻이 담겼다. 그러나 어찌하겠는가. 그 나이가 되어보지 않으면 절대로 알 수 없는 진리가 있기 마련인 것을.

조선시대 선비들이 제갈량의 매력에 끌린 이유는 또 있다. 그가 죽을 때 주군인, 유비의 아들 유선劉禪, 207~271에게 올린 글 때문이다. 오랜 역사를 보면, 황제의 총애를 받은 환관이나 간신들이 '비선 실세'가 되어 국정을 농

단하는 일이 비일비재했다. 그런데 제갈량은 사실상 촉나라의 '공식 실세'
나 다름없었다. 유비도 죽음에 이르렀을 때 이렇게 말했다. "만약 내 아들이
보좌할 만하면 보좌하고, 그가 재능 있는 인물이 아니면 그대가 스스로 취
하도록 하시오." 제갈량이 원하면 언제든 왕좌를 차지해도 좋다는 말이었
다. 그러나 제갈량은 자신이 모시는 주군이 어리석다 하여 왕좌를 빼앗지
않았고, 끝까지 충절을 지켰다. 뿐만 아니라 마음만 먹으면 얼마든지 큰 이
권을 취할 수 있었는데, 그러지 않았다. 제갈량이 오장원五丈原에서 위나라
장수 사마의와 싸우다 병사하기 전 유선에게 이런 글을 올린다. "신은 성도
成都에 뽕나무 800그루와 척박한 전토 15경이 있으니, 자손들이 먹고사는
것은 넉넉합니다. ……그러니 신이 죽은 뒤에라도 곡식 창고에 남은 곡식이
있거나, 재물 창고에 남은 재물이 있어 이런 것으로 폐하를 저버리게 하지
는 않을 것입니다."

　재주 있는 사람이 덕까지 갖추었고, 관직이 높아져도 이권에 눈 돌리지
않는 초연함까지 겸비했다. 이런 매력 때문에 조선시대뿐만 아니라 지금도
제갈량에 대한 찬탄은 계속되고 있다.

1. 「제갈량 초상」, 『조선시대 고사인물화』 2.

맹호연

그들이 매화를 귀히 여긴 까닭

집에 군자란을 기르고 있다. 해마다 봄이 되면 주황색 꽃을 보는 즐거움이 매우 컸다. 그런데 3년 전에 이사 온 후부터는 꽃이 피지 않았다. 화분을 햇볕이 가장 많이 드는 베란다에 놔두었는데도 꽃대가 올라오지 않으니 답답해서 전문가한테 물어보았다. 그랬더니 이런 답이 돌아왔다. "군자란은 수선화과로 추위를 겪어야 꽃대가 제대로 나옵니다. 겨울을 너무 따뜻하게 나고 추위를 겪지 않으면 안 필 수도 있어요. 그러니 집에서 가장 추운 곳에 두세요."

하루 종일 햇볕이 드는 양지바른 곳에 놔두면 좀 더 많은 꽃이 필 거라고 생각한 것이 오산이었다. 꽃마다 다른 특성이 있다는 것을 간과한 탓이다. 그동안 꽃에 관한 한 거의 수준급이라고 자부했는데 그게 아니었던 모양이다. 군자란 덕분에 지금까지 몰랐던 지식을 새롭게 알았다. 감사한 일이다. 우수도 경칩도 지났으니 본격적인 봄이다. 봄은 봄이되 봄 같지 않은 봄. 춘

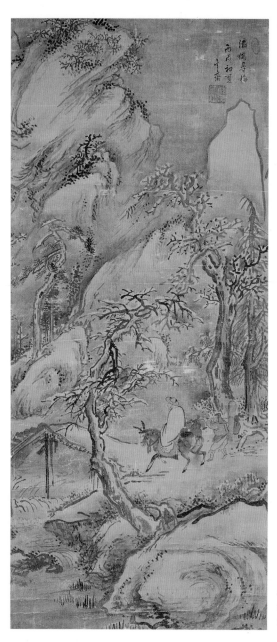

심사정, 「파교심매도」,
비단에 엷은색, 115×50.5cm,
1766, 국립중앙박물관

래불사춘春來不似春이다. 단순히 우리 집의 군자란이 꽃 피지 않았기 때문만은 아니다. 코로나19로 나라 안팎이 어수선하기 때문이다. 그래서 요즘 나도 모르게 이상화의 시 구절을 읊조리곤 한다.

'빼앗긴 들에도 봄은 오는가.'

매화를 찾아 파교를 건넌 맹호연

산과 나무에 눈이 수북이 쌓였다. 초봄이라고는 하나 추위가 만만치 않을 것이다. 당나귀를 탄 선비가 외출하기에도 꺼려지는 추위를 뚫고 다리를 건너려 한다. 어깨에 짐을 멘 시동이 선비 뒤를 따른다. 그림 오른쪽 상단에는 '파교심매灞橋尋梅'라는 화제가 적혀 있다. 매화를 찾아 파교를 건넌다는 뜻이다. 현재玄齋 심사정沈師正, 1707~69의 작품 「파교심매도」는 중국 당唐나라의 시인 맹호연孟浩然, 689~740의 에피소드를 그렸다.

맹호연은 이른 봄이 되면 항상 파교를 건너 매화를 찾으러 산으로 향했다. 파교는 당나라 수도 장안의 동쪽에 있는 파수灞水에 놓인 다리다. 맹호연이 눈 내리는 날 비쩍 마른 나귀를 타고 매화를 찾아 파교를 건넜다는 이야기는 '파교심매' 또는 '답설심매踏雪尋梅'라는 제목으로 그림의 소재가 되었다. 진경산수화의 대가 겸재謙齋 정선鄭敾, 1676~1759도 「파교설후灞橋雪後」를 남긴 바 있다.

조선시대의 선비들은 맹호연이 '파교심매'하던 고결한 행적을, 단지 그림으로만 감상하는 차원에 머물지 않았다. '맹호연 따라 하기'로 적극 동참했다. 그래서 겨울이 끝날 무렵 동네 산 입구에는 항상 나귀 타고 매화를 찾

심사정, 「파교심매도」(부분)

『고씨화보』 중의 '장로'(부분), 1603

詩思在壩橋驢子背上

『개자원화전』의 '시사재파교려자배상'(부분)

으러 나선 선비들로 북새통을 이루었다. 조선시대 선비들 사이에 번진 맹호연 따라 하기 열풍은 단지 그 행동이 멋져 보였기 때문만은 아니다. 이유는 따로 있었다.

맹호연의 모습을 두고 송대의 시인 동파東坡 소식蘇軾, 1036~1101은 이렇게 묘사했다. "또한 보지 못했는가. 눈 속에서 나귀를 탄 맹호연이 이마 잔뜩 찌푸린 채 시 지으며 웅크리고 있는 것을." 소식에 의하면 맹호연이 매화를 찾아 나선 것은 시를 짓기 위해서였다. '파교심매'를, 나귀 등에서 시 구절을 찾는다는 뜻의 '기려색구騎驢索句'로 부르는 이유이기도 하다. 누군가는 "맹호연의 시사詩思는 파교에 풍설이 부는 가운데 나귀의 등 위에 있다"라고 평가했다.

소식에 의해 주목을 받게 된 맹호연의 탐매행은 당나라의 시인 정계鄭綮, ?~899 때문에 더 알려지게 되었다. 어떤 사람이 정계에게 물었다. "요즈음 새로운 시를 얻었는가?" 그러자 정계가 이렇게 대답했다. "시흥詩興은 파교에서 풍설을 맞으며 나귀를 몰아가는 때라야 떠오른다. 어찌 이런 데서 될 법이나 할 말인가?詩思在灞橋風雪中驢子上, 此處何以得之?" 정계의 이 대답은 어찌나 유명세를 탔던지 시대를 대물림하면

서 인구에 회자되었다. 더불어 맹호연의 명성도 하늘 높은 줄 모르고 치솟았다. 그림 교본 『개자원화전芥子園畵傳』에도 나귀 탄 맹호연과 시동이 '시사재파교려자배상詩思在灞橋驢子背上'이라는 화제와 함께 등장한다.

맹호연은 자연 경물을 시로 묘사하는 데 특출난 재능을 보였다. 그는 '시불詩佛'이라는 칭호를 받는 왕유王維, 699?~759와 함께 '왕맹王孟'으로 불릴 정도로 시를 잘 지었다. 그러니 어떻게 하면 왕맹처럼 좋은 시를 지을까 고민하던 조선시대의 시광詩狂들에게 맹호연은 따라 하기 좋은 롤모델이었다.

'팔로워'에게 롤모델은 사소한 것도 특별하게 보이는 법이다. 맹호연이 쓴 두건이 그렇다. 그는 추위를 막기 위해 머리에 방한모를 썼는데, 그 안에 등 뒤로 허리까지 내려오는 커다란 천을 드리웠다. 사람들은 이것을 맹호연이 쓴 두건이라 하여 '호연건浩然巾'이라고 불렀다. 심사정의 「파교심매도」와 명나라 때 간행된 『고씨화보顧氏畵譜』, 청나라 때 간행된 『개자원화전』을 비교해 보면, 맹호연의 도상에 일정한 공식이 있었음을 알 수 있다. 그 공식은 누가 봐도 그림 속 인물이 맹호연이라는 징표나 다름없다. 심사정 역시 맹호연의 에피소드를 그리기 위해 철저히 고증했음을 알 수 있다.

매화를 아내 삼고 학을 자식 삼은 임포

맹호연과 더불어 북송北宋의 임포林逋, 967~1028는 매화를 언급할 때마다 약방의 감초처럼 등장하는 시인이다. 매화와 연관되었으되 임포의 매화 그림은 맹호연의 그것과 갈래가 조금 다르다. 맹호연에게 매화가 시흥의 매개체였다면, 임포에게 매화는 탈속의 상징이다. 그럼에도 불구하고 두 사람

은 언제나 매화 마니아의 핵심인물로 거론된다. 조선 후기의 문신 옥여玉汝 송상기宋相琦, 1657~1723는 「매화」라는 시에서 "처사는 서호 위에서處士西湖上/ 시옹은 파수 언덕에서詩翁灞水涯/ 고아한 정취 천년토록 남았지만高情千古在/ 그 멋을 아는 사람 몇이던가勝賞幾人知"라고 읊조렸다. 서호의 처사는 임포를, 파수 언덕의 시옹은 맹호연이다. 『지봉유설芝峯類說』의 저자 이수광李睟光, 1563~1628은 「오랜 여행에 지치다」라는 시에서 "서호엔 매화 찾는 조각배가 움직이려 하고西湖欲動尋梅棹 (중략) 어깨 웅크리며 시 읊는 파교의 정취 보리라好看吟聳灞橋肩"라고 하였다. 역시 임포와 맹호연에 관한 얘기다.

임포는 북송의 은사隱士였다. 그는 항주의 서호가 내려다보이는 고산孤山에 은거한 후, 성시城市에는 일체 발을 들여놓지 않았다. 또 평생 독신남으로 살며, 매화 300그루를 심고 학을 기르며 살았다. 사람들은 임포가 매화를 부인 삼고 학을 자식 삼아 살았기에, 그를 '매처학자梅妻鶴子'라 불렀다. 그는 사후에 화정和靖이라는 시호를 받았다. 문집에서 흔히 '화정선생'이라는 칭호를 받는 사람이 바로 임포다. 임포는 매처학자답게 매화에 대한 시를 여러 편 남겼다. 그가 남긴 시 중에서 「산원소매山園小梅」의 한 구절은 두고두고 많은 이들의 부러움을 샀다. "성긴 그림자는 맑고 얕은 물 위에 비스듬히 드리우고疎影橫斜水淸淺/ 그윽한 향기 떠도는데 달은 이미 어스름暗香浮動月黃昏"이라는 구절이다.

정선의 「고산방학孤山放鶴」은 임포의 삶을 상상해서 그린 작품이다. 그림 한가운데에는 매화나무에 두 팔을 걸친 임포가 서 있고, 뒤에는 시동이 있다. 산과 시냇가는 온통 눈이 뒤덮여 있는데, 테두리만 그려진 산 위로 학이 날아온다. 위쪽에 '고산에서 학을 풀어놓다'라는 뜻의 '고산방학'이라는 화

제가 적혀 있다. 이와 비슷한 구도의 정선 그림이 간송미술관에도 소장되어 있는데, 화제는 '매학생애梅鶴生涯'다. 매화와 학과 함께한 생애라는 뜻이니, 임포의 삶을 한마디로 정리한 절창이 아닐 수 없다. 아내와 자식이 곁에 있으니 세상과 격리되어 있어도

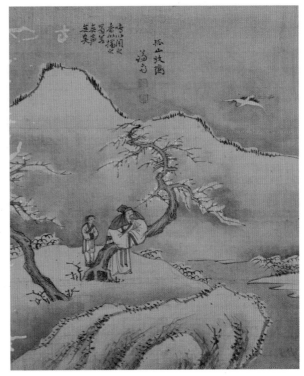

정선, 「고산방학」,
비단에 색, 29.1×23.4cm, 18세기, 왜관수도원

아쉬울 것이 없는 삶이었을 것이다. 정선의 화제 속에는 임포에 대한 긍정과 찬탄이 들어 있는 듯하다.

선비들이 매화를 사랑한 것은

매화는 흔히 선풍도골仙風道骨이라 칭송받는다. 신선의 풍채와 도인의 골격이란 뜻으로 매화의 고상한 자태를 칭찬한 말이다. 매화는 수많은 사람이

찬탄해 마지않았지만 다른 꽃들에 비해 화려하지도 눈부시지도 않다. 매화와 비슷한 벚꽃과 복숭아꽃을 떠올리면, 그 차이가 뚜렷해진다. 두 꽃에 비해 매화는 심심할 정도로 수수하다. 그런데도 시인 묵객들은 벚꽃과 복숭아꽃 대신 매화를 향해 찬사를 아끼지 않았다. 왜 그랬을까?

17세기의 도학자이자 정치가인 이현일의 문집『갈암집葛庵集』에서 실마리를 찾아볼 수 있다. 이현일이 쓴「수우당守愚堂 선생 최공崔公 행장」에는 이런 일화가 적혀 있다. 수우당은 대숲 속에 집을 짓고, 뜰에는 매화와 국화를 심고, 백학 한 쌍을 길렀는데, 좌우에는 책을 쌓아놓고 그 속에서 독서하면서 도를 즐겼다. 고상한 살림살이가 임포 못지않았음을 알 수 있다. 그런 수우당이 한강의 백매원百梅園에 들렀을 때였다. 때는 2월이어서 매화가 만개해 있었다. 음력 2월이니, 양력으로 3월쯤 되었을 것이다. 매화를 보고 있던 수우당이 갑자기 시동을 불러 도끼를 가져오라고 말했다. 그러고는 온 뜰의 매화나무를 모두 찍어서 넘어뜨리라고 했다. 곁에 있던 사람들이 깜짝 놀라 만류하였다. 그러자 수우당이 웃으면서 그만두게 하고 이렇게 말했다.

"매화를 귀하게 여기는 것은 눈 내린 골짜기의 추위 속에서 온갖 꽃에 앞서 피기 때문이다. 그런데 지금은 복숭아, 자두와 봄을 다투고 있으니 어찌 귀할 것이 있겠는가?"

다른 꽃이 다 필 때 피는 매화는 굳이 박수 받을 이유가 없다는 뜻이다. 한겨울의 추위를 뚫고 나와 가장 먼저 봄소식을 알려 주기 때문에 귀한 대접을 받는 것이다. 사람도 마찬가지다.

조선 중기 한문사대가漢文四大家 중 한 사람인 장유張維, 1587~1638의 시문집『계곡집谿谷集』에는 또 다른 일화가 등장한다. 그가 광주에 사는 정모씨

를 위해 쓴 「삼매당기三梅堂記」에 나오는 얘기다. 정모씨는 광주에서 상당히 존경받는 인물이었던 듯하다. 그는 자신이 은거하고 있는 곳에다 몇 칸짜리 초옥을 마련하고서, 방 안에 책을 빙 둘러놓은 다음 대나무와 작약 등을 섞어서 심어 앞뒤로 집을 감싸게 하였다. 수우당과 정모씨의 주거공간을 보면, 조선시대 선비들이 누리고 싶은 사치가 가볍지 않고 매우 고상했음을 짐작할 수 있다.

정모씨의 화원에는 오래된 매화나무 세 그루가 처마 위로 높이 솟아 있었다. 어느 날 그 가지가 기이하게 뻗어 내려 창문을 가리며 드리워져 있었다. 정모씨는 그것을 보고 집 이름을 '삼매당'이라고 내걸었다. 세 그루 매화가 있는 집이라는 뜻이다. 그러자 어떤 이가 의아해하며 물었다.

"당신의 화원에는 온갖 꽃들이 다 갖추어져 있소. 붉은색, 자주색에 짙은 빛, 옅은 빛의 꽃들이 사계절 내내 끊이지 않고 피는데, 그 선명함이나 화려함의 정도를 따져 본다면 세 그루 매화보다 필시 몇 배는 나을 것이오. 그런데 그런 꽃들은 그만두고 하필이면 매화를 취해 편액을 내걸다니 무슨 이유가 있는 것이오?"

이 말을 들은 정모씨는 웃으면서 대답했다.

"군자가 외물外物을 취함에 있어 눈요기만으로 만족하려 한다면야 어느 것인들 안 될 것이 하나도 없을 것이오. 그러나 거기에 의미를 부여하려고 할진대 어찌 아무것이나 구차하게 택해서야 되겠소? 내 화원에 있는 꽃들로 말하자면 따스한 봄철에서부터 낙엽 지는 가을까지 연이어 피는 기화요초琪花瑤草가 상당히 많다고 할 만하오. 그러나 색깔을 좋아하는 것은 덕을 애호하는 이가 취할 것이 못 된다고 할 것이오. 뭇 화초류와 선두를 다투지

않고, 기후의 변동에 자기 지조를 바꾸지 않은 채 맑은 향기를 내뿜어 높은 품격을 보여 주면서 곧장 고인高人 운사韻士와 서로 어울릴 꽃을 찾는다면, 우리 매형梅兄을 놔두고 어디에서 따로 구하겠소?"

그러면서 정모씨는 "세한歲寒 무렵에 된서리가 내리고 눈발이 흩날려 모든 꽃이 시들어 버릴 때, 이 매화나무 세 그루야말로 비로소 준수한 자태를 선보이며 화원에 우뚝 서서 그 정채精彩를 발산하기 시작한다"라고 말했다. 그러면서 "그때 매화의 남다른 향기와 차고도 고운 영상이 내 방 깊숙한 곳까지 스며들어와 금서琴書에 반사되어 비칠 때, 곧장 사람의 마음을 한 점의 티도 없이 맑고도 시원스럽게 해주곤 한다"라고 덧붙였다.

이현일과 장유의 글을 통해 알 수 있는 사실은 자명하다. 매화보다 아름답고 화려한 꽃은 많지만 매화만큼 사람에게 용기와 희망을 주는 꽃은 없다는 사실이다. 매화가 겨울이라는 극한의 시간을 견딘 후 꽃을 피운 것을 보고 지금 인생의 겨울을 견뎌야 하는 사람들은 힘을 냈을 것이다. '나도 지금의 겨울만 견디면 인생의 꽃을 피울 수 있겠구나' 하고 말이다. 어쩌면 우리 인생에서 견뎌야 할 겨울 추위야말로 봄꽃을 피우기 위해 꼭 필요한 과정일 수도 있다는 결론에 이를 수도 있었을 것이다. 우리 집의 군자란이 따뜻한 햇볕 대신 혹독한 추위를 필요로 했듯이.

궁해진 뒤에야 좋은 시가 나온다

송나라 시인 취옹醉翁 구양수歐陽脩, 1007~72는 『매성유시집梅聖兪詩集』 서문에 이렇게 적었다. "세상에서는 시인들이 영화를 누리는 경우는 드물고,

빈궁하게 되는 경우만 많다고 한다. 그러나 이것이 어찌 맞는 말이겠는가. 대체로 시는 빈궁해질수록 더욱 멋진 표현이 나오게 되나니, 그렇다면 시가 사람을 빈궁하게 만든다고 말할 것이 아니라, 궁하게 된 뒤에야 멋진 시가 나온다고 해야 할 것이다." 구양수가 말하고자 하는 내용이 어찌 시에만 국한되겠는가. 사람살이에는 모두 해당될 것이다. 『맹자孟子』「고자장구告子章句」를 보면, 궁하게 된 뒤에야 멋진 시가 나오는 이치를 짐작할 수 있다. 워낙 유명해서 많은 이들이 인용하기를 거듭한 명문이다.

"하늘이 장차 큰 임무를 이 사람에게 내리려 하실 적에는 반드시 먼저 그 심지心志를 괴롭게 하며, 그 힘줄과 뼈를 수고롭게 하고, 그 몸과 피부를 굶주리게 하며, 그 몸을 빈궁하게 하여, 행함에 그 하는 바를 어그러지게 하니, 이것은 마음을 분발시키고, 성질을 참게 하여 그 능하지 못한 바를 할 수 있게 하려는 것이다."

그동안 전 세계를 덮친 코로나19의 공포심 때문에 봄이 왔는지조차 신경 쓸 겨를이 없었다. 그런데 어느 순간 고개를 들어보니 매화가 활짝 피었다. 매화를 보니 밤새 신열에 시달리다 아침을 맞이한 사람처럼 유난히 반갑고 기쁘다. 한겨울 추위를 이기고 피어난 매화처럼 우리 또한 이 혹독한 재난을 슬기롭게 극복할 것이다. 그 과정을 통해 우리는 더욱 지혜롭고 성숙한 인간으로 거듭날 것이다. 지금 이 시간에도 하늘이 내린 큰 임무를 맡아 몸을 사리지 않고 바이러스와 싸우고 있는 모든 분에게 힘내라는 격려의 마음을 보낸다.

아는 것보다 어려운 일

생각이 사무치면 꿈으로도 그 생각이 연장된다. 꿈에서 그 해답을 얻을 수도 있고 병이 나을 수도 있다. '산은 산이요 물은 물이다'라는 법문으로 유명한 성철스님은 '몽중일여夢中一如'를 강조했다. 참선할 때 잡은 화두가 깨어 있을 때는 물론이고 꿈속에서도 한결같이 지속되어야 한다는 뜻이다. 타성에 젖은 참선 수행 풍토에 일침을 가하기 위한 법문이었다고 해석된다. 그런데 몽중일여를 다른 측면에서 해석하면 무의식의 세계라고 여겼던 꿈마저도 지배할 수 있다는 뜻이 아닌가. 생각이 절실하면 꿈속에서도 지속될 수 있다는 가능성을 시사하는 것 같아 매우 신선하게 들렸다. 그 생각이 화두일 수도 있고 소원일 수도 있고 기도일 수도 있다.

지인 중에 불치병으로 고생하던 이가 있었다. 그는 물 한 모금 삼킬 수도 없을 정도로 상태가 안 좋아 누워서 링거를 맞으며 죽을 날만 기다리고 있었다. 뼈만 남은 팔에는 더 이상 링거 바늘을 꽂을 자리도 없었다. 그는 어

차피 죽을 거라면 죽기 전에 기도나 한번 해보자고 결심했다. 눈만 뜨면 염불하기를 몇 달. 어느 날 꿈속에 흰옷 입은 여인이 나타나 주삿바늘로 아픈 부위를 찌르더니 고름을 짜냈다. 고름을 짜낼 때의 고통이 얼마나 생생하던지 비명을 지르다 잠에서 깨어났다. 다음 날부터 그는 미음을 삼키고 일어나 걷을 수 있었고 얼마 지나지 않아 건강을 회복했다. 꿈속에서 그를 고쳐준 여인은 천수천안관세음보살千手千眼觀世音菩薩이었다. 나도 몇 해 전 뇌종양 수술을 받기 전에 비슷한 경험을 했다. 죽을지도 모르는 수술을 앞두고 죽자 사자 염불에 매달리던 어느 날 꿈속에서 수없이 많은 벌레를 토해내는 꿈을 꾸었다. 그런 다음 수술을 받았고 완치되었다.

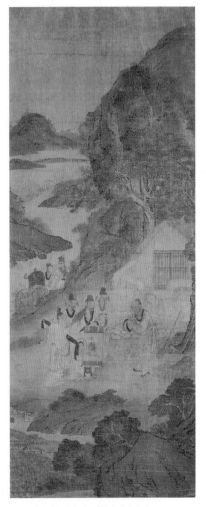

작자 미상, 「부열축암」, 『명현제왕사적도』, 비단에 색, 107.3×41.8cm, 국립중앙박물관

　　기적이나 가피라고 하는 이런 이야기는 불교든 기독교든 무속이든 상관없이 어떤 종교 집안에서든지 흔하게 들을 수 있다. 초자연적인 얘기가 싫다면 그냥 '지성이면 감천'이라는 말로

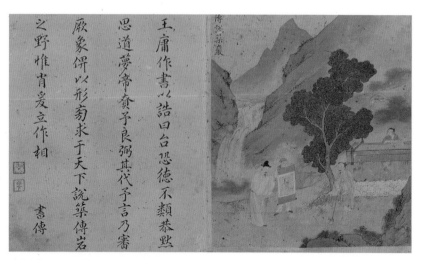

진재해,「부열축암」,『만고기관첩』, 종이에 색, 각 37.9×29.4cm, 1720~30년경, 일본 야마토분가칸

대신해도 좋다. 정성을 다하면 하늘마저 감동하게 만드는 것이 기적이고 가피이기 때문이다. 기적과 가피는 인간이 할 수 있는 최선을 다한 후 더 이상 어찌해볼 도리가 없는 부분에 대해 간절하게 구하는 목소리에 대한 하늘의 응답이다. 이것을 감응이라고 표현한다. 꿈을 통해 하늘의 감응을 받은 이야기는 그 역사가 꽤 오래되었다. 상商나라의 고종高宗과 부열傳說의 만남 그리고 문왕文王과 강태공姜太公이 모두 꿈을 통해 하늘의 감응을 받은 사례다.

꿈에서 본 부열의 초상화를 그려서 찾다

탕임금이 상나라를 세우고 한참 지난 뒤였다. 상나라는 누가 다스리느냐에 따라 번영과 쇠락을 거듭했다. 탕임금이 이윤伊尹과 손발을 맞춰 선정을 베푼 이야기는 전설처럼 전해 내려왔다. 그 과정에서 고종이 즉위했다. 고

종은 즉위하자마자 상나라를 부흥시키려고 했으나 이윤 같이 자신을 보좌할 어진 신하를 얻지 못했다. 그는 이윤 같은 신하가 없는 상황에서 탕임금 같은 정치 역량을 발휘할 수 없다고 생각했다. 나라를 망칠 수도 있다는 두려움과 불안 때문에 3년 동안 결코 말을 하지 않았다. 왕이 입을 다물어 버리니 답답한 것은 신하들이었다. 신하들은 왕에게 "말씀을 안 하시면 명령을 받들 수가 없습니다"라고 하소연했지만 왕의 입을 열게 할 수는 없었다.

그런 어느 날이었다. 고종은 꿈속에서 성인聖人의 모습을 보았다. 그 사람이라면 틀림없이 이윤처럼 자신을 보좌할 수 있으리라 확신했다. 그는 꿈에서 본 사람의 모습을 초상화로 그리게 한 후 똑같이 생긴 사람을 찾아오라고 명령했다. 수많은 대신들이 전국 방방곡곡을 돌아다니며 초상화의 주인공을 찾아다녔다. 그러다 마침내 부암傅巖이라는 공사판에서 성벽을 쌓으며 막노동을 하고 있는 부열을 찾아냈다. 고종은 부열을 재상으로 삼아 탕임금 때의 영화를 되살릴 수 있었다.

작자 미상의 「부열축암傅說築巖」은 고종이 보낸 관리가 부암에서 초상화와 부열을 대조해 보는 장면을 그린 작품이다. 부열축암은 '부열이 돌담을 쌓는다'는 뜻이다. 네 명의 관리는 초상화를 펼쳐 놓고 앞에 선 인물이 '진품'이 확실한지 거듭 살펴보는 중이다. 두 손을 맞잡고 선 부열 뒤에는 그가 성벽을 쌓기 위해 방금 전까지 흙을 담던 삼태기와 가래가 놓여 있다. 「부열축암」은 『명현제왕사적도名賢帝王事蹟圖』에 들어 있는 작품이다. 「부열축암」은 여러 화가에 의해 그림 주제로 자주 등장했다. 민화에도 단골 메뉴로 선택되었다. 이 주제가 유행하게 된 표면적인 이유는 고종이 자신의 부족한

점을 채워줄 훌륭한 재상을 얻기 위해 간절히 기도한 결과, 꿈속에서 그 응답을 받았다는 이야기가 줄거리다. 그러나 진짜 속 깊은 이유는 어느 시대고 인재를 얻기 위해 정성을 다한 위정자의 노력이 그만큼 드물었기 때문일 것이다. 고종과 부열에 대한 자세한 이야기는 『서경書經』「상서」'열명'에 나온다.

사도세자의 교육자료로 쓰인 『만고기관첩』

진재해秦再奚, ?~1733가 1720~30년경에 그린 「부열축암」도 같은 내용의 작품이다. 차이가 있다면 『명현제왕사적도』의 「부열축암」이 전경·중경·후경으로 다채롭게 구성되었다면 진재해의 작품은 위아래가 생략되고 중경만 근접 촬영하듯 강조되었다. 이것은 세로가 긴 병풍 그림과 가로가 긴 화첩 그림이라는 재료의 차이에서 온 변화일 것이다. 진재해의 「부열축암」은 오른쪽에 그림이, 왼쪽에는 그림에 대한 설명이 들어간 우도좌문 형식이다. 그림과 글이 서로 보충하는 관계다. 그림 왼쪽에는 『서경』「상서」'열명'의 내용이 다음과 같이 적혀 있다.

"임금이 글을 지어 훈계하기를, '나는 덕이 선왕들과 같지 않을까 두려워해서, 공손하게 침묵하며 도를 생각했는데, 꿈에 하늘이 내게 좋은 보필을 주셨으니, 그가 나를 대신해서 말할 것이다'라고 하며, 그 인상을 자세히 기억하여 그 형상을 가지고 온 천하에 두루 찾게 하니, 부열이 부암이란 들에서 돌을 쌓고 있었는데, 꼭 닮아 그를 세워 재상으로 삼았다.

王庸作書以誥曰 台恐德弗類, 恭黙思道, 夢帝賚予良弼, 其代予言. 乃審厥象, 俾以形旁求于

天下, 說築傳巖之野, 惟肖. 爰立作相."

진재해의 「부열축암」은 『만고기관첩萬古奇觀帖』에 들어 있다. 진재해는 국수國手라 일컬어질 정도로 인물화를 잘 그린 화원畫員이었다. '국수'는 말 그대로 '나라의 손'이니 손재주라면 나라에서 으뜸인 사람을 일컫는다. 바둑의 신 조훈현을 국수라고 칭하듯 바둑이나 장기, 활쏘기 등의 기예가 뛰어난 사람만이 얻을 수 있는 호칭이다. 병을 치료하는 명의도 국수에 포함된다. 그림 세계의 국수 진재해는 바둑 세계의 조훈현 급으로 봐도 무방하다. 진재해는 숙종의 어용을 그린 인물화가로 이름을 날렸고, 사대부들의 초상화를 그리는 데도 실력을 발휘했다. 그런데 국수였다는 화려한 명성에도 불구하고 현존하는 그의 작품은 매우 드물다. 숙종의 명으로 그린 「농사짓기와 누에치기蠶織圖」(국립중앙박물관 소장), 두 선비가 소나무 아래 앉아 피리를 불며 달을 감상하는 「월하취적도月下吹笛圖」(서울대학교박물관 소장)가 대표작으로 알려져 있다. 현존하는 두 작품은 과연 한 작가의 솜씨로 그린 작품일까 의심이 들 정도로 필치가 다르다.

진재해는 이렇게 다양한 화법의 그림 세계를 펼쳐 보였는데 「부열축암」의 화풍은 의외다. 양기성梁箕星, ?~1755?의 「이윤경신伊尹耕莘」과 큰 차이가 느껴지지 않을 정도로 평이하다. 그림 왼쪽 상단에 제목을 쓰고 오른쪽 하단에 이름을 적는 형식도 똑같다. 만약 '진재해'라는 화가 이름을 확인하지 않았더라면 양기성의 작품으로 착각할 정도다. 이렇게 비슷한 형식으로 그림이 제작된 이유는 『만고기관첩』이 화가의 재량을 드러내기 위한 화첩이 아니었기 때문이다. 이 화첩은 사도세자의 수업에 쓰이는 교재로 제작된 것으로 추정된다. 세자의 수업에 쓰이는 교재이니만큼 화첩 안에 든 그림들은

마치 한 작가가 그린 것처럼 통일성 있고 일관성이 있어야 한다. 화가의 개성보다는 교재라는 쓰임새에 충실한 작품이어야 했다. 세자는 오른쪽의 그림을 보면서 왼쪽에 적힌『서경』「상서」'열명'의 내용을 소리 내어 낭독하며 상나라의 고종과 같은 임금이 되기를 열망했으리라. 물론 그는 왕이 되기 전에 아버지에 의해 뒤주 속에 갇혀 굶어 죽는 불운한 최후를 마쳤지만 말이다.

부열은 어떻게 왕을 보좌했을까

그렇다면 부열은 어떤 방식으로 고종을 보좌해 훌륭한 정치를 실현했을까. 고종은 꿈속에서 본 인물을 실제로 만나게 되자 이렇게 말했다.

"아침저녁으로 가르침을 주어 나의 덕을 보좌하라. 만약 쇠를 다룬다면 그대를 숫돌로 삼을 것이며, 만약 큰 시내를 건넌다면 그대를 배나 노로 삼을 것이며, 만약 어떤 해에 큰 가뭄이 든다면 그대를 장맛비로 삼을 것이다."

내가 그대에게 전권을 줄 테니 그대의 능력을 마음껏 발휘해 보아라. 이런 뜻이었다. 궁벽한 오지에 꼭꼭 숨어 있는 자신을 발탁한 것도 모자라 전적으로 믿고 맡긴다는 말에 부열은 감격했다. 보통 사람 같았으면 자신을 알아주고 인정해 주는 왕 앞에 나아가 넙죽 엎드려 감동의 절을 올렸을 것이다. 그러나 부열은 달랐다. 그는 왕 앞에서 절을 하고 비위를 맞추는 대신 다음과 같은 말을 하면서 곧바로 현명한 왕 만들기 프로젝트에 돌입했다.

"오직 나무는 먹줄을 따르면 반듯해지고, 임금이 간하는 말을 따르면 성

스러워집니다. 임금이 성스러워지면 신하들은 명령하지 않아도 잘 받들 것이니 누가 감히 임금님의 아름다운 명령을 공경하거나 따르지 않겠습니까?"

훌륭한 정치를 하려면 임금이 먼저 훌륭해져야 한다. 그러기 위해서는 훌륭한 신하의 말을 잘 받아들이라는 충고였다. 훌륭한 신하야말로 울퉁불퉁한 나무도 반듯하게 만들 수 있는 먹줄이기 때문이다. 부열의 간언諫言은 여기서 끝나지 않았다. 벼슬자리를 남발하지 말고 인사관리를 철저히 해야 한다, 총애하는 자에게 틈을 주지 않아야 한다, 자기의 잘못을 숨기려고 거짓말하거나 다른 일을 꾸미지 않아야 한다, 사치하지 않아야 한다, 각종 행사를 번거롭게 해서 백성들을 힘들게 하지 않아야 한다 등등 임금의 도리에 대한 간언이 끝도 없이 이어졌다. 간언은 임금이나 윗사람에게 올리는 충고나 다름없다. 아무리 좋은 말이라도 계속되면 잔소리로 들리기 마련이다. 상황이 이쯤 되면 아무리 참을성 많은 왕이라도 슬쩍 짜증이 나기 마련이다. '이게 조금 추어올려 줬더니 분위기 파악 못하고 기어오르려고 하네. 내가 감히 누군 줄 알고 대들어!' 이렇게 생각했더라면 고종과 부열의 아름다운 이야기는 역사에 기록되지 않았을 것이다.

그러나 고종 역시 평범한 왕은 아니었다. 부열의 말을 끝까지 경청한 다음 이렇게 대답했다.

"아름답구나, 열아! 그대가 말을 잘해 주지 않았다면, 내가 실천하는 것에 대해 듣지 못했을 것이다."

의례적인 말이었을까? 고종의 진심을 확인하기 어려웠던 부열이 다시 한번 간언했다.

"아는 것이 어려운 것이 아닙니다. 행하는 것이 오직 어렵습니다."

고종이 다시 대답했다.

"그대는 오직 내 뜻에 맞게 가르쳐달라. 만약 술과 단술을 만든다면 그대가 누룩이 되고, 만약 간을 한 국을 만든다면 그대가 소금과 매실이 되라. 그대가 나를 하나하나 닦아서 나를 버리지 않도록 하라. 나는 오직 그대의 가르침에 매진할 것이다."

신하 앞에서 이렇게까지 솔직하고 겸손한 왕이 있었을까. 왕의 진심을 확인한 부열은 비로소 안심이 되었다. 이 사람이야말로 진실로 자신이 모실 수 있는 주군임을 확신하게 되었다. 부열은 지금까지 왕을 강하게 몰아붙이던 태도를 풀고 다음과 같은 말로 마무리를 지었다.

"임금이시여. 사람이 많이 듣고자 하는 것은 오직 일을 잘 이루기 위해서이니 옛 가르침에서 배워야 비로소 얻음이 있을 것입니다. 배워서 옛것을 본받지 않고서도 세상을 길게 이어갈 수 있다는 것은 제가 듣지 못했습니다. 오직 배우는 자세는 마음을 겸손하게 가져야 하는 것이니, 배우는 일에 민첩하면 그 닦여짐이 비로소 다가올 것이고, 진실로 이에 대해 마음을 쓰면 도가 몸에 쌓일 것입니다."

그러면서 부열은 왕이 배움에 한결같이 모범을 보이면 자신은 경건한 마음으로 뜻을 받들어 빼어난 인재들을 사방에서 불러들이겠다고 다짐한다. 그렇게 고종의 꿈은 현실이 되었고 두 사람의 아름다운 이야기는 역사책에 영원히 기록되었다. 『장자莊子』 「대종사大宗師」에는 부열의 죽음에 대해 신화적으로 적고 있다. 부열이 죽은 뒤에 그의 정신이 하늘로 올라가 기성箕星과 미성尾星 사이에 별자리를 이루었다고 한다. 임금을 보좌하여 백성들을

편안하게 하려는 그의 열망이 죽어서까지 계속되고 있다는 뜻이다. 부열의 신화를 전해들은 위정자들은 밤하늘에 뜬 별을 보면서 그의 노고를 생각하고 그를 닮기 위해 노력했을까.

기도니 감응이니 하는 이야기는 다분히 신화적이다. 그러나 사람이 할 수 있는 한계를 뛰어넘어서까지 무엇인가를 이루어내려는 의지는 신화가 아니라 현실이다. '진인사대천명盡人事待天命'의 세계가 바로 신화와 현실이 만나는 접점일 것이다. 그렇다면 고종과 부열의 이야기는 왜 그렇게 오랫동안 전해 내려왔을까. 백성을 위하는 위정자와, 백성을 위해야 한다는 위정자의 본분을 일깨워 준 신하의 이야기이기 때문이다. 우리 역사를 되돌아보면 백성을 위하기보다는 자신의 권위에 도취하고, 위정자의 본분을 일깨워주기보다는 자신의 자리나 보전하기 위해 굽신거리는 신하들이 더 많았다. 백성들은 그런 일탈된 위정자 무리들을 보면서 탄식하고 절망하면서 고종과 부열을 떠올렸을 것이다. 밤하늘의 별처럼 빛나는 정치인은 없을까 하고 말이다.

어떤 길을 선택할 것인가

　은주殷周 교체기는 기원전 1046년이다. 아득하게 먼 그 시절에도 보수와 진보는 있었다. 각 진영의 대표 선수들은 그들 나름의 정치철학과 사명의식으로 무장하고 당의 노선을 결정했다. 물론 서열에서 밀리거나 존재감 없는 사람들도 수두룩했다. 그들은 이념 대신 이익에 따라 이합집산했고 우왕좌왕하던 시류는 자연스럽게 온건파와 급진파로 나뉘었다. 은나라를 지키자는 쪽이 온건파였다면 '못 살겠다. 갈아보자!'를 외치며 새로운 왕조를 세우자는 쪽이 급진파였다. 문왕과 강태공은 주나라를 건국하기 위해 앞만 보고 달려간 급진파였다. 반면 백이伯夷, ?~?와 숙제叔齊, ?~?는 그 대척점에 선 사람들로 은나라를 무너뜨리는 무도한 일은 할 수 없다는 온건파였다. 파죽지세로 진격하는 급진파의 기세도 만만치 않았지만 여차하면 모든 것을 버리고 입산할 각오가 되어 있던 온건파도 거리낄 것이 없었다. 이념과 가치관이 다르면 갈등이 생기기 마련이다. 노선과 색깔이 다른 사람들이 한 치 양

作者 미상, 「백이와 숙제」, 『고사인물도10폭병풍』,
종이에 엷은색, 108×37cm, 19세기, 국립민속박물관

보도 없이 맞부딪쳤으니 불꽃 튀는 칼날의 부딪침은 어느 한쪽이 무너지기 전까지는 끝날 수 없는 싸움이었다.

이야기는 대립하는 세력의 충돌이 심하면 심할수록 더욱 읽는 맛이 나는 법이다. 과연 그 싸움의 끝은 어디였을까. 후세 사람들은 그들에 대해 어떤 평가를 내렸으며 그들이 선택한 삶은 우리에게 어떤 교훈을 줄까. 이런 궁금증을 갖게 되기 때문이다. 강태공과는 전혀 다른 길을 선택한 백이와 숙제를 살펴보자.

폭력은 폭력으로 바꿀 수 없어 고사리를 캐다

은자隱者들의 세계에 한번이라도 출입해 본 사람이라면 백이와 숙제의 이름을 들어봤을 것이다. 사마천司馬遷, BC 145~BC 86?은 『사기史記』 「백이열전伯夷列傳」에서 백이와 숙제의 이야기를 공자의 말로부터 시작한다. 공자의 제자 자공子貢이 스승에게 물었다. "백이와 숙제는 어떤 사람입니까?" 우리가 물어야 할 질문이다. 공자가 대답했다. "옛날 현자賢者들이시다." 어떤 현자일까? 어떤 생애를 살았기에 현자라는 평가를 받을 수 있을까. 그 이야기를 들려달라고 할 줄 알았는데 자공은 대뜸 돌직구를 던진다. "원망했습니까?怨乎" 질문을 보면 그 사람의 공부 수준을 가늠할 수 있다. 원망했느냐고 묻는 자공의 질문에는 그가 이미 백이와 숙제에 대해 알 만큼 알고 있으면서 스승의 생각이 어떠한지 듣고 싶었음이 담겨 있다. 공자가 대답했다. "인仁을 추구하다 인을 얻었는데, 다시 무엇을 후회했겠느냐?" 사마천이 인용한 공자의 이야기는 『논어論語』 「술이述而」에 나온다.

인은 공자孔子, BC 551~BC 479가 강조한 최고의 도덕원리다. 공자는 인의 개념을 정확하게 설명하지는 않았지만 그 실천방법으로 효孝, 제悌, 충忠, 서恕, 예禮, 악樂 등을 제시했다. 공자는 백이와 숙제가 그중 한 가지를 실천했을 것이라고 판단했다. 자신들이 해야 할 도리를 다했는데 결과에 연연할 필요가 있겠는가. 그래서 백이와 숙제는 원망하는 마음은 물론이고 후회하는 마음도 없었을 것이다. 이것이 공자의 생각이었다. "원망했습니까?怨乎"라고 물었을 때의 원怨은 후회하다悔는 뜻도 포함되어 있다.

『논어』는 제자들이 공자에 대해 기록한 내용이다. 당시에는 글을 종이에 쓴 것이 아니라 죽간이나 목간에 새겼기 때문에 문장이 지극히 간략하다. 그래서 자공이 공자에게 "원망했습니까?"라고 묻는 질문에도 누구를 원망했는지에 대한 얘기가 생략되어 있다. 원망의 대상이 왕위를 버린 자신의 과거 행적인지 주나라 무왕인지 알 수 없다. 후대 학자들의 의견이 분분한 것도 그 때문이다. 아무튼 그 사건이 무엇이고 그 대상이 누구였든 간에 공자는 백이와 숙제가 원망하지 않았을 것이라고 단언한다.

그러나 사마천은 공자의 생각에 동의할 수 없었던 모양이다. 그는 백이의 심정이 슬펐을 거라고 추정하고 공자와는 다른 기록이 있어 그 이야기를 적는다면서 비로소 그들의 생애를 들려준다. 사마천에 따르면, 백이와 숙제의 생애는 이렇다. 백이와 숙제는 고죽국孤竹國 군주의 아들이었는데 왕위를 형제에게 양보했다. 그들은 서백창西伯昌, 문왕이 노인을 잘 모신다는 소문을 듣고 그를 찾아갔으나 주나라에 이르렀을 때 그는 이미 죽고 없었다. 대신 서백창의 아들 무왕武王이 아버지의 시호를 문왕이라고 일컬으며 나무로 만든 아버지의 위패를 수레에 싣고 은나라의 마지막 왕 주제를 치

러 가고 있었다. 그 모습을 본 백이와 숙제는 무왕의 말고삐를 붙잡고 이렇게 간언했다.

"아버지가 돌아가셨는데 장례도 치르지 않고 바로 전쟁을 일으키는 것을 효라고 할 수 있습니까? 신하 신분으로 군주를 죽이는 것을 인이라고 할 수 있습니까?"

백이와 숙제의 간언은 단순히 두 사람만의 생각이 아니었다. 그 두 사람으로 대표되는 수많은 온건파가 문왕과 무왕의 봉기에 회의적이었다. 그래서 사마천은 『제태공세가齊太公世家』에서 '음모수덕陰謀修德'을 지적했다. 강태공이 문왕과 무왕을 도와 주나라를 세우는 과정에서 문왕이 도덕과 인의를 음모의 수단으로 삼았다는 것이다. 대부분의 사람들이 문왕과 무왕을 추어올렸지만 알고 보면 그들 또한 패권을 차지하기 위해 인의를 빌려왔을 뿐이라는 뜻이다. 이런 정서를 상징적으로 보여 준 사람이 백이와 숙제였다.

생각은 있으나 행동으로 옮기기는 쉽지 않은 법이다. 그런데 백이와 숙제는 기어이 효와 인이라는 거북한 말까지 들먹이며 기세등등한 군사들을 가로막고 나섰다. 이 모습을 본 무왕의 신하들이 백이와 숙제를 칼로 베려고 했다. 이때 강태공이 나서서 사태를 정리했다. 강태공은 낚싯대를 버리고 문왕 캠프에 합류해 은나라 타도에 앞장섰다.

"이들은 의로운 사람들이다."

그리고 백이와 숙제를 일으켜 세워 가게 했다. 그 뒤 무왕은 은나라를 평정했고 천하는 주나라를 종주宗主로 삼았다. 그러나 백이와 숙제는 이를 부끄럽게 여기고 의롭게 주나라 곡식을 먹지 않고 수양산으로 들어가 고사리

를 뜯어먹었다.而伯夷叔齊恥之, 義不食周粟, 隱於首陽山, 採薇而食之, 遂餓而死. 그들은 수양산에서 굶주려서 죽을 지경에 이르렀을 때 이런 노래를 불렀다. "저 서산에 올라/ 고사리를 캤네.// 폭력으로 폭력을 바꾸었건만/ 그 잘못을 모르는구나." 이때부터 수양산에서 고사리를 뜯어 먹는 백이와 숙제의 모습은 절개를 지킨 인물의 상징으로 그림의 주제가 되었다.

작자 미상의 「백이와 숙제」는 민화 『고사인물도10폭병풍故事人物圖十幅屛風』에 들어 있는 작품이다. 역시 수양산에 입산한 이후의 백이와 숙제의 모습이다. 병풍에 들어 있는 작품이라 세로가 매우 길다. 세로가 긴 화면은 상단의 제시, 중단의 산과 솟아오른 언덕, 하단의 인물과 배경으로 구분되는데 하단으로 갈수록 복잡하다. 그 복잡한 하단 한가운데에 오늘의 주인공인 백이와 숙제가 서 있다. 그들은 손에 곡괭이를 들고 어깨에는 바구니를 걸쳤다. 이미 고사리 채취가 끝났는지 바구니가 나물로 수북하다. 고사리는 수양산에 지천으로 널려 있었던 모양이다. 그들의 발 앞에도 아직 미처 꺾지 못한 고사리가 고개를 쳐든다. 백이와 숙제 뒤로는 그들이 살았을 법한 소박한 초가삼간이 보인다. 초가삼간은 오른쪽의 소나무와 함께 이 그림이 조선 그림임을 보여 준다. 그림 상단의 빈 공간에는 '주속의불식 채미수양산周粟義不食 採薇首陽山'이라는 제시가 적혀 있다. '주나라 곡식을 의롭게 먹지 않고 수양산에서 고사리를 뜯었다'라는 의미다. 「백이열전」의 '의불식주속義不食周粟'을 '주속의불식'으로 바꾸었음을 알 수 있다.

가회민화박물관 소장의 「백이와 숙제」 역시 수양산에 들어간 모습을 그린 작품으로 민화작품이다. 그림 중앙은 넓은 호수로 채워졌고 그 위쪽 너럭바위에는 백이와 숙제로 추정되는 두 남자가 앉아 있다. 그들 앞에는 바

採薇靑陽上

작자 미상, 「백이와 숙제」,
종이에 엷은색, 98.5×32cm, 19세기, 가회민화박물관

구니가 놓여 있다. 그 바구니에는 아마도 고사리가 담겨 있을 것이다. 『고사인물도10폭병풍』 속 「백이와 숙제」가 인물을 두드러지게 표현했다면 가회민화박물관 소장의 「백이와 숙제」에서는 수양산이 중심이다. 스케치하듯 간략하게 표현된 인물들은 양쪽에 서 있는 나무들과 비슷한 녹색을 칠해 언뜻 보면 쉽게 눈에 띄지 않는다. 그림 상단에는 '채미수양산'이라는 제시가 적혀 있다. 이것은 물론 '의불식주속 채미수양산'을 줄인 말이다. 지금까지 내가 조사한 백이와 숙제 그림은 민화가 전부다. 전문적인 화원이나 사대부 화가가 그린 일반 회화에서 백이와 숙제 그림은 아직까지 찾지 못했다. 나의 게으름 때문일 수도 있어 앞으로도 지속적으로 그림을 찾아볼 예정이다. 다른 한편으로는 당시 제도권에서 백이와 숙

제를 그리는 것에 대한 거부감이 있지 않았을까 추정된다.

아무튼 사마천은 백이와 숙제가 수양산에 들어가 굶어 죽은 이야기로 그들의 전기를 끝낸다. 그러면서 마지막으로 다음과 같은 질문을 던진다. 노자가 "하늘의 도는 사사로움이 없어 늘 착한 사람과 함께한다"라고 했는데 과연 그런가? 백이와 숙제는 착한 사람이 아닌가. 요즘 세상에는 법을 어기고 제멋대로 행동하면서도 한평생을 편안하게 즐거워하며 온갖 부귀영화를 다 누리고 폼나게 사는 사람이 있다. 그런가 하면 한걸음 내딛을 때마다 조심하고 말도 가려 하면서 공평하고 바른 일만 하는 사람인 데도 재앙을 만나는 사람이 그 수를 헤아릴 수 없을 만큼 많다. 이것이 과연 하늘의 도라면 그 도는 옳은가, 그른가? 사마천의 심도 있는 한숨 소리는 요즘도 우리가 자주 집어삼키는 바로 그 내용이다.

청절의 상징으로 추앙받은 백이와 숙제

중국 고전 문학의 전문가 이나미 리츠코井波律子, 1944~2020는 『중국의 은자들中國の隱者』에서 중국 고대의 은자들은 양극단이 있다고 주장했다. 한쪽 극단에는 누구한테도 속박당하지 않는 생활을 즐기려는 자유 지향형 은자가 있다. 허유許由와 소부巢父가 대표적이다. 반대쪽 극단에는 긴급 피난하듯 은둔의 길을 택해 자신을 다스리려 하는 금욕형 은자가 있다. 백이와 숙제가 그렇다. 후대에 이름깨나 날린 은자들은 거의 다 자유 지향형과 금욕형 중 한쪽을 선택했다. 거기에 자신만의 기이한 행각을 덧붙여 개성적인 은자 캐릭터를 만들었다. 문제는 그들 중에서 가난을 고통으로 여기지 않는 물질

작자 미상, 문자도 「치」,
종이에 색, 가회민화박물관

적 금욕주의자는 수두룩한 반면, 백이와 숙제처럼 정신까지 자유롭게 해방한 은둔자는 거의 찾아보기 힘들다는 것이다. 그만큼 백이와 숙제의 신념은 무겁고 의지는 강했다.

백이와 숙제가 지키고자 했던 신념과 의지는 무엇이었을까. 『맹자』「공손추상公孫丑上」에서는 백이와 숙제에 대해 "섬길 만한 임금이 아니면 섬기지 않고 부릴 만한 백성이 아니면 부리지 않았으며, 세상이 다스려지면 나아가고 어지러워지면 물러나 숨은 분"이라고 규정했다. 그러면서 "성인 가운데 맑은 분聖之淸者也"이라고 칭송했다.

문자도 「치恥」는 글씨 그림이다. 문자도는 '효제충신예의염치孝悌忠信禮義廉恥' 등 여덟 글자에 그 의미와 관련된 이야기나 대표적인 상징물을 그려 넣는다. 문자도는 18세기 이전부터 장식병풍으로 많이 제작되었고 19세기에는 민화로도 유행했다. 특히 민화로 제작된 문자도는 유교적 이념을 담은 여덟 글자 외에도 '수복강녕' 등의 길상적이고 기복적인 의미의 글자가 인기를 얻었다.

「치恥」의 글자를 파자해 보면 耳＋心으로 구성되어 있다. 왼쪽의 耳 자가 큰 변형 없이 원형을 유지했다면 오른쪽의 心 자에는 이야기의 주인공을 추정할 만한 단서들을 직접적으로 그려넣었다. 心 중앙에는 비석 같은 충절비가 세워져 있고, 그 안에는 '백세청풍 이제지비百世淸風 夷齊之碑'라는 글자가 칼로 새긴 듯 또박또박 적었다. 비석 위의 공간에는 '천추청절 수양매월千秋淸節 首陽梅月'이라는 글씨를 흘려 쓰듯 자유롭게 적었다. 왼쪽 상단에는 매화꽃과 달이 장식되어 있다. 그림 속에 등장하는 글자와 매와 달 등의 소품은 전부 백이와 숙제의 이야기와 관련이 있다. '백세청풍'은 '일백 세대의 맑은 기풍', 즉 영원히 맑은 기상을 뜻한다. 송宋의 주희는 백이와 숙제를 사모하여 수양산의 백이와 숙제 묘에 '백세청풍' 네 글자를 썼다고 한다. '이제지비'는 '백이와 숙제의 비'를 줄인 말이다. '천추청절 수양매월'은 '천추에 빛날 청절은 수양산의 매화와 달'이라는 뜻이다. 매화와 달은 청절의 상징이다. 두 사람의 맑고 깨끗한 절개가 매화와 달처럼 환하게 비춘다는 의미다. 청풍, 청절은 맹자가 말한 "성인 가운데 맑은 분聖之淸者也"과 상통한다. 결국 문자도 「치」는 부끄럽지 않게 산 백이와 숙제의 고귀한 삶을 글씨 그림으로 표현한 작품이다.

문자도에 나온 치恥는 흔히 염치廉恥와 함께 쓴다. 우리가 입버릇처럼 '염치 좀 알아라', '염치도 모르는 사람'이라고 말할 때의 바로 그 염치다. 그렇다면 염치는 무엇일까? 부끄러움을 아는 마음이다. 우리는 흔히 낯가죽이 두꺼워 뻔뻔하고 부끄러움을 모르는 사람을 후안무치厚顔無恥하다고 표현한다. 여기에서 '무치'는 부끄러움이 없는 것이다. 『맹자』「진심상盡心上」에는 '무치'에 대해 이렇게 설명한다. "사람은 부끄러움이 없어서는 안 된다. 부끄

러움이 없는 것을 부끄러워한다면 부끄러워할 일이 없을 것이다." 그러면서 맹자는 "부끄러워하는 마음이 사람에게 있어서는 매우 중대하다"라고 강조한다. 그렇다면 부끄러움은 왜 중요한가? 맹자는 사람이 사람일 수 있는 이유는 네 가지 기본 심리가 있기 때문이라고 한다. 그것이 바로 사단四端이다. 사단은 네 개의 큰 방향의 발단이다. 어떤 것이 사단인가? 측은지심惻隱之心, 수오지심羞惡之心, 사양지심辭讓之心, 시비지심是非之心이다. 다른 사람을 불쌍히 여기는 측은지심, 부끄러워하고 염치를 아는 수오지심, 이익과 도움을 남에게 양보할 줄 아는 사양지심, 시비를 명확히 가릴 수 있는 시비지심이 사단이다. 이 사단이 있어야 사람이다. 반대로 이 사단이 없다면 사람이 아니라고 맹자는 강력하게 주장한다. 그러니 부끄러워할 줄 아는 수오지심이야말로 사람이 갖추어야 할 기본 자질이다.

　백이와 숙제는 조선시대에도 충절의 대명사로 추앙받았다. 중국에 가는 연행사는 관례적으로 백이와 숙제의 사당에 들러 제사를 올렸다. 그들의 이름은 조선 후기 「수양가」라는 가사에도 등장한다. "산아 산아 수양산아/ 백이와 숙제 어디 가고/ 갈 적에는 오마더니/ 어이하여 아니오노.// 의불식주속하고 옛 임금 보러 갔네." 한번 수양산에 들어간 후 영영 돌아오지 않는 백이와 숙제에 대한 안타까움과 옛 임금에의 충정을 이렇게 표현했다. 「한양가」에서도 찾아볼 수 있다. 「한양가」에서는 면암勉菴 최익현崔益鉉, 1833~1906이 항일의병활동으로 일본으로 잡혀가 죽음을 각오하고 단식한 것을 "백이와 숙제 본을 받아 의불식주속으로 칠일을 주려죽어"라고 노래했다. 「백이열전」에 나온 '의불식주속'이 백이와 숙제를 이해하는 중요한 키워드였음을 알 수 있다. 의리상 주나라의 곡식을 먹을 수 없어서 고사리

를 캐 먹었다는 그들의 이야기가 가사를 쓴 작가들에게 강렬한 인상을 주었을 것이다. 저는 비록 그렇게 살지 못하지만 백이와 숙제처럼 사는 것이 숭고하다는 사실에 격하게 공명했다는 소리다.

문왕이 옳은가, 백이와 숙제가 옳은가

백이와 숙제는 불의에 항거하며 불사이군不事二君의 충절을 지킨 청설로 후세에 절의의 상징이 되었다. 직접적으로 그의 이름을 거론하지 않고 수양산이나 고사리만 언급해도 백이와 숙제의 이야기임을 알아챘다. 조선은 유교를 바탕으로 사회를 구축한 사회였다. 유교의 핵심적인 가치가 효와 충이었으니 백이와 숙제만큼 그 가치를 바르게 실천한 인물이 없었다. 그래서 백이와 숙제는 군주에게는 충을 강조하는 수단으로, 신하들에게는 부끄럽지 않은 삶을 사는 모델로 인기를 얻었다.

물론 조선시대 내내 백이와 숙제가 항상 추앙만 받은 것은 아니었다. 김민호의 『충절의 아이콘, 백이와 숙제』에 따르면, 태종 이방원李芳遠, 1367~1422은 조선 건국 초기에 고려에 충성하려던 정몽주를 백이와 숙제처럼 여겨 결국 그를 제거했다. 고려 왕조에 대한 충성 운운하는 것도 일체 금지되었다. 그런 이방원도 나라의 기틀이 잡히자 백이와 숙제를 높이 평가하고 두둔하기까지 했다. 자신의 왕조에 백이와 숙제 같은 충성스러운 신하가 필요했기 때문이다. 이런 미묘한 상황은 조선시대 내내 계속되었다. 조선시대에 백이와 숙제를 모델로 한 그림이 그다지 많이 그려지지 않은 이유도 이 고민과 다르지 않을 것이다. 입장이 바뀌면 평가도 바뀐다.

후대의 역사가들 또한 문왕과 백이와 숙제를 두고 똑같은 문제에 봉착했다. 문왕과 백이와 숙제 중 누가 옳은가. 만약 문왕이 옳다면 백이와 숙제가 수양산에서 내려왔어야 마땅하고, 백이와 숙제가 옳다면 그는 폭군을 옹호한 기득권자에 불과하다. 결국 사마천은 이런 딜레마에 빠져 허우적거리는 대신 문왕과 무왕, 강태공도 높이고 백이와 숙제도 높이는 식으로 글을 마무리했다.

강태공

철저하게 준비된 사람

왕권이 교체되고 왕조가 바뀌는 구간은 자연생태계의 하구와 비슷하다. 하구는 강과 바다가 만나는 지점이다. 담수와 해수, 즉 민물과 바닷물이 만나면서 물속 환경이 엄청나게 변하는 곳이 하구다. 민물에 살던 물고기가 바닷물을 마셨을 때의 충격과 공포를 상상해 보라. 왕권이 교체되는 시기에 산 사람들의 심정이 딱 민물고기가 바닷물을 만났을 때의 상황이었을 것이다. 그러나 그렇기 때문에 하구는 생물다양성이 풍부한 지역이 된다. 물길의 방향에 따라 여러 형태의 습지와 갯벌이 발달되고 환경이 좋으니 온갖 종류의 물고기와 새와 조개와 곤충들이 모래와 갈대숲을 터전 삼아 알을 낳고 새끼를 키울 수 있다. 개체수가 다양할수록 대어도 있기 마련이다. 왕권교체기에 산 사람들은 하구처럼 소용돌이치는 환경에 뛰어들어 전대미문의 사건을 겪으며 새로운 형태의 국가를 수립했다. 사람도 많으니 사연도 많다. 유독 왕권교체기에 재미있는 이야기가 많은 이유는 그곳이 문제에 대

작자 미상, 「강태공」, 『산수고사인물도8폭병풍』, 종이에 채색, 각 52×29cm, 조선민화박물관

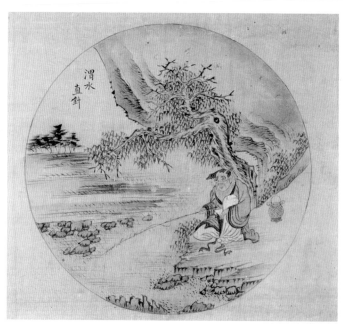

작자 미상, 「강태공」(부분)

한 해결 다양성이 풍부한 지점이기 때문이다. 주周나라를 창건한 태조 문왕
文王과 여상呂尙의 만남도 그중 하나다.

　기도와 감응에 대한 얘기를 다시 해야겠다. 고종이 꿈에 본 부열의 초상
화를 그려 부암에서 실제 인물을 찾았다는 얘기는 앞에서 살펴보았다. 문왕
역시 꿈으로 인해 여상을 만났다. 이것을 몽복夢卜이라고 한다. 꿈에서 예시
를 받아 원하던 사람을 찾아냈다는 뜻이다. 몽복은 '꿈과 점'이다. 꿈을 꾸고
점을 쳐서 현명한 재상을 만났으니 결과적으로 몽복 자체가 '현상賢相을 얻는
다'는 뜻이다. 몽복을 불교적 용어로 바꾸면 몽중가피夢中加被라고 할 수 있
다. 꿈을 통해 소원이 이루어질 것을 예시 받는 것이 몽중가피다. 가피는 불
보살이 중생에게 내려주는 은혜나 은총이다. 기독교의 기적과 같다. 가피는
현증가피顯證加被, 몽중가피, 명훈가피冥勳加被 등 세 종류로 나눌 수 있다. 현
증가피는 현실에서 직접 소원이 성취되는 경우다. 기도를 해서 불치병이 낫

거나 뜻하지 않게 귀인을 만나 어려움을 해결하는 사례가 이에 해당된다. 반면 딱 부러지게 느낄 수는 없지만 자기도 모르게 언제나 보호를 받는 것이 명훈가피다. 날이면 날마다 갖가지 기기묘묘한 사건사고가 터지는 세상에서 온전하게 집으로 퇴근해서 돌아오는 것 자체가 명훈가피라고 할 수 있다. 몽복과 가피는 꿈이 인간생활에 여전히 큰 영향력을 끼친다는 것을 의미한다.

사로잡을 것은 용도 아니고 패왕을 보좌할 신하

문왕이 상나라의 마지막 황제 주제紂帝를 무너뜨리기 전이었다. 문왕은 자신을 보좌할 신하를 절실하게 찾고 있었다. 어느 날 문왕이 사냥을 나가기 전에 점을 쳤다. 그런데 점쟁이가 이상한 말을 했다.

"사로잡을 것은 용도 아니고 이무기도 아니고 호랑이도 아니고 곰도 아닙니다. 사로잡을 것은 패왕을 보좌할 신하일 것입니다."

사냥을 하러 가는데 짐승이 아닌 사람을 잡는다고? 문왕은 점괘의 해석을 반신반의하며 길을 나섰다. 그가 위수渭水라는 물가의 반계磻溪를 지날 때였다. 팔십 정도나 되었을까. 한 노인이 바위에 앉아 낚싯대를 드리우고 있었는데 물의 표면에서 석 자 정도나 위로 떼어 놓고 있었다. 한마디로 낚시에 마음이 없다는 소리다. 그러면서 혼잣말처럼 중얼거리고 있었다. "내 말을 안 듣는 물고기만 올라와서 물어라." 노인의 혼잣말은 「성탕해망成湯解網」에서 탕임금이 새의 그물을 풀어주면서 했던 말의 '데자뷔'다. 노인의 측은지심이 탕임금 못지않았음을 설명하기 위한 장치다. 그 모습이 하도 이상해 문왕이 노인 곁으로 다가가 보았더니 낚싯대 끝에 굽은 갈고리가 없었고

미끼도 달려 있지 않았다.

'기이한 늙은이가 다 있군.'

그렇게 생각하며 돌아서려던 문왕은 문득 점쟁이의 말이 생각나 그와 이야기를 시작했다. 문왕은 그와 몇 마디를 주고받자마자 바로 알아차렸다. 점괘에 나온 사람이 바로 이 노인이라는 것을. 오랜 숙원을 해결한 문왕은 기쁨에 겨워 이렇게 말했다.

"나의 선왕 태공太公께서 꿈속에 나타나 '성인聖人이 주나라에 나타날 때가 되면 주나라는 그로 인

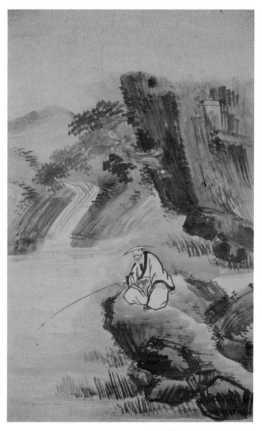

정선, 「어주도」, 종이에 엷은색,
117.2×70.3cm, 18세기, 국립중앙박물관

해 흥성할 것이다'라고 하셨는데 선생이 정녕 그 사람이 맞습니까? 우리 태공께서 선생을 기다린 지가 오래되었습니다."

문왕은 말을 마치자 노인을 '태공망太公望'이라 부르며 수레를 타고 함께 돌아와 즉시 국사國師로 삼았다. 태공망은 '태공이 바라던 사람'이란 뜻이다. 기다리고 기다리던 귀인이란 표현에 다름 아니다. 태공망은 이름이 여상으

로 성은 강姜씨다. 그는 원래 산둥성 바닷가에 살던 사람인데 상나라의 주제가 폭정을 행하자 이름을 숨기고 숨어 살았다. 강태공의 이름은 여상이지만 그가 낚시하다 문왕에게 발탁되었기 때문에 이후 낚시꾼을 모두 강태공이라고 부른다. 여상은 문왕을 만나기 위해 위수에서 일흔 살에 낚시를 시작해 여든 살에 만났다. 10년 동안이나 갈고리 없는 낚싯대를 드리우고 있었으니 그가 낚아 올린 것은 물고기가 아니라 세월이었다. 당唐의 이태백李太白, 701~762은 「양보음梁甫吟」이란 시에서 강태공의 10년 기다림의 세월을 '삼천육백조三千六百釣'라고 표현했다. 삼백 육십 오일을 열 번 보낸 10년 동안의 낚시질이라는 뜻이다. 삼천육백조는 기다림 끝에 귀인을 만났으니 몽복의 다른 표현이라 할 수 있다. 몽복이 왕의 입장에서 현명한 재상을 얻는다는 표현이라면 삼천육백조는 신하의 입장에서 성군聖君을 만난다는 표현이다. 엎치나 메치나 결론은 매한가지다.

18세기를 대표하는 화가 겸재 정선이 그린 「어주도漁舟圖」는 강태공이 반계에서 세월을 낚아 올리는 모습을 그린 작품이다. 진한 먹과 연한 먹의 농담 조절을 통해 바위의 질감을 실감 나게 표현한 작품이다. 그림은 바위에 앉은 강태공을 중심으로 열십 자를 그어보면 정확하게 사등분된다. 사등분 중 상단은 계곡과 절벽이 좌우로 배치되었고, 하단은 강태공이 앉은 바위와 낚싯대가 꽂혀 있는 강물로 나뉘었다. 왼쪽 여백으로 남겨진 강물이 바위나 나무 등과 대등한 무게감을 지녔음을 알 수 있다. 동양화에서는 여백이 아무것도 없음을 뜻하지 않는다. 오히려 없음으로 있음을 드러낸다. 물도 보통 물인가. 주나라의 역사가 들어 있는 특별한 물이지 않은가. 저 물이 있어 문왕과 강태공의 스토리가 전개될 수 있는 근거가 생겼다. 저 물이야말로

아무런 신분증도 제시하지 않은 시골 노인을 강태공으로 드러낸 증거이기 때문이다.

정선의 「어주도」의 주인공은 생계를 위해 낚시를 하는 진어옹眞漁翁이 아니다. 가어옹假漁翁이다. 가어옹은 생계형 어부와 달리 강호 생활의 방편으로 낚싯대를 드리운다. 그의 복장이 조선 유가儒家들의 평상복인 심의深衣인 것만 봐도 그가 어부인 체하는 가짜 어부임을 알 수 있다. 물고기를 잡기 위해 앉아 있는 것이 아니니 악착같이 낚시에 매달릴 필요도 없다. 하물며 고기 담는 바구니가 있을 리 없다. 조선시대에는 낚시하며 자연에서 은거하다 때가 되면 정계에 진출하거나 복귀하기를 기다리는 은일자가 의외로 많았다. 당파싸움으로 억울하게 정계에서 밀려난 사람도 낚시하며 정계 복귀를 꿈꾸었다. 뇌물을 지나치게 많이 먹어 들통 난 사람도 낚싯대를 잡고 앉아 사람들의 기억이 희미해지기를 기다렸다. 낚시꾼들이 '자연을 벗 삼아 초야에 묻혀 사는 즐거움은 그 무엇과도 바꾸지 않으리……' 등의 시를 지었다 해서 그의 마음이 진짜 초야에 묻혔다고 생각하면 큰 오산이다. 말이 그렇다는 뜻이지 실제로 벼슬을 포기한 것은 아니기 때문이다. 그런 사람일수록 궁궐로 향하는 길 쪽에서 눈을 뗀 적이 없었다. 행여 나를 추대하기 위해 궁궐에서 온 사람이 없을까 하고.

이런저런 이유로 가어옹의 낚시질은 멈추는 법이 없었다. 웬만한 사대부 집안에는 강태공을 흉내 낸 어부도漁夫圖나 조어도釣魚圖를 한두 점 정도 소장하고 있었던 것만 봐도 낚시질의 유행 트렌드를 진단할 수 있다. 사실 정선의 「어주도」의 주인공이 정확히 강태공인지는 확인할 수 없다. 다만 정선이 「어주도」를 그릴 때만 해도 낚시하고 있는 인물이 곧 강태공이라는 등식

이 성립되었기 때문에 그를 강태공이라고 추정한 것이다. 설사 그가 강태공이 아니라 해도 상관없다. 강태공과 비슷한 '콘셉트'로 낚시질에 참여했다는 것만으로도 최소한 강태공 학파의 지회에 소속된 인물로 포함할 수 있기 때문이다. 기왕 이야기가 나온 김에 작품 제목도 수정했으면 한다. 전국 박물관의 유물을 검색할 수 있는 사이버 박물관 '이뮤지엄'에는 이 작품 제목이 「어주도」라고 되어 있다. 그러나 고기잡이배가 보이지 않으니 「어부도」나 「조어도」로 바꾸는 것이 정확할 것 같다.

정선의 「어주도」가 어떤 인물을 그렸는지 단정할 수 없다면 작자 미상의 「강태공」은 주인공의 신분을 정확히 밝혔다. 왼쪽 상단에 '위수직침渭水直針'이라 적었다. 위수에서 낚시질하는 노인은 강태공이라 봐도 무방하다. 그런데 작자는 강태공이 미끼도 없이 세월만 낚은 것이 아니라 곧은 바늘인 '직침'으로 낚시를 했다고 단언한다. 작가의 생각이 정확한지는 알 수 없으나 그림 속 주인공의 신분만은 확실하게 밝혀졌다. 이 작품은 『산수고사인물도8폭병풍』에 들어 있는데 금강산과 고사인물을 결합해서 그린 특이한 작품이다. 조선 말기에 두 가지 주제가 모두 인기 있었음을 의미한다. 그중 「강태공」은 5폭 하단에 그려졌다.

때가 되면 나아가 뜻을 펼친다

우리는 현재 낚시하는 사람을 일괄적으로 뭉뚱그려 강태공이라고 부른다. 꼭 강씨가 아닌 '이모씨', '김모씨', '박모씨'도 모두 강태공이 될 수 있다. 상황이 이렇다 보니 살짝 걱정하는 사람이 생겨났다. 그 많은 낚시꾼 중에

서 어떻게 하면 진짜 강태공을 찾아낼 것인가. 물론 아무런 표식이 없어도 유명한 사람은 알게 되어 있다. 진짜 유명한 맛집은 간판이 없어도 어떻게들 알고 찾아가듯이 말이다. 여기서는 잠깐 탁월한 미식가나 뛰어난 감식안을 가진 전문가는 열외로 하겠다. 보통 사람이라면 간판만 봐도 어떤 음식을 파는지 알 수 있는 식당을 선호하기 마련이다. 낚시꾼을 그린 그림도 보는 순간 바로 강태공임을 알 수 있다면 더욱 좋지 않겠는가.

　이런 생각을 한 자상한 조선시대 화가가 있었다. 민화 『화조고사도8폭병풍』에 들어 있는 「위빈군신」의 화가가 그렇다. 이

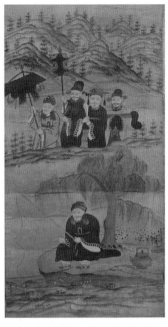

작자 미상, 「위빈군신」, 『화조고사도8폭병풍』,
종이에 엷은색, 96.5×43cm,
국립민속박물관

름이 알려지지 않은 이 무명의 화가는 강태공의 정체성을 드러내기 위해 문왕과 강태공이 위수에서 만난 스토리를 구체적으로 채워 넣었다. 화면은 중간의 산을 경계로 상하로 나뉜다. 하단에는 버드나무 아래 앉아 낚시하는 강태공이 그려졌다. 강태공이 드리운 낚싯줄을 따라 강물을 들여다보면 씨알 굵은 물고기들이 여러 마리가 보인다. 잡기만 하면 월척이라고 할 만큼 큰 물고기들이다. 그런데 물고기들은 강태공의 낚싯줄에는 도통 관심이 없어 보인다. 미끼가 물려 있지 않기 때문이다.

　이 그림의 진짜 매력은 상단의 문왕 일행에 있다. 문왕은 붉은 옷을 입고

홀을 든 채, 의장기를 든 신하들의 호위를 받으며 서 있다. 그는 지금 뜻밖에 발견한 강태공을 보고 있다. 그 사실을 아는지 모르는지 장차 주나라를 세울 두 거인의 만남이 임박했는데 강태공은 등을 돌리고 앉아 있으니 그 그림을 감상하는 사람은 애가 탄다. 생각 같아서는 강태공을 소리쳐 불러 뒤를 돌아보라고 하고 싶다. 이런 감정이입을 이끌어내는 것이 화가의 능력이다. 그림을 잘 그렸다는 말이 아니다. 인물에 비해 배경으로 깔린 산수는 우스울 정도로 작다. 화가는 이곳이 위수라는 사실을 알려 주는 것이 중요하지 비례나 예술성 같은 것은 무의미하다고 생각한 모양이다. 감상자도 마찬가지다. 일단 두 사람의 만남이 성사되는 것이 먼저이지 고급스런 치장은 관심 밖이다. 예술성이 조금 떨어지는 것을 감수하고서라도 말하고자 하는 내용을 정확하게 전달하는 것. 그것만이 민화가 추구하는 세계다.

강태공이 낚시꾼이기를 거부한 이유

그렇다면 민화 작가는 왜 이렇게 강태공의 신분을 드러내는 데 집착했을까. 낚시꾼이라고 전부 다 같은 낚시꾼이 아니라는 것을 말하고 싶어서다. 강태공의 출사出仕의 의미를 지적하고 싶어서일 것이다. 그가 인생을 정리해야 할 늦은 나이에 '삼천육백조'를 감수하면서까지 문왕을 기다렸던 것은 벼슬에 대한 욕심이 과해서가 아니다. 꼭 해야 할 일이 있어서다. 그의 사명감을, 한번 권력에 맛을 들이면 어떻게든지 그 자리를 지키거나 되찾고자 하는 추한 정치인들의 노욕과 혼동하지 말라. 화가는 그렇게 얘기하고 싶었을 것이다.

화가의 강변이 아니더라도 강태공은 상나라의 폭정에서 백성들을 구하고자 눈에 불을 켜고 주군을 찾고 있었다. 명明나라 팽대익彭大翼, ?~?이 지은 유서類書인 『산당사고山堂肆考』에는 이런 내용이 나온다. 강태공이 반계에서 낚시질을 하다가 옥조각을 건져 올렸는데 이렇게 적혀 있었다. "희씨姬氏, 문왕가 천명을 받고 여씨가 보좌한다. 姬受命, 呂佐之." 강태공과 문왕의 만남이 하늘의 뜻이었다는 내용이다. 명나라의 소설가 종산일수鍾山逸叟 허중림許仲琳, ?~?이 지은 장편소설 『봉신연의封神演義』에서는 강태공이 아예 원시천존의 명을 받고 주나라를 구하기 위해 하산한 것으로 설정되어 있다. 원시천존은 도교의 최고신이다. 『봉신연의』는 뛰어난 상상력을 바탕으로 무사들은 물론이고 도교의 신과 동물과 요괴까지 등장하는 흥미진진한 소설이다. 영화와 만화로도 제작되었으며 우리말 번역본도 있다.

아무튼 강태공에게는 나라를 구해야겠다는 강한 사명감이 있었기에 문왕을 만나기 전에 이미 새 나라를 건국할 준비를 끝냈다. 그는 낚시꾼이라는 이미지가 워낙 강해서 그렇지, 알고 보면 용병술과 병법에 조예가 깊었다. 문왕과 무왕이 주나라를 세울 수 있었던 것은 강태공의 권모와 계책이 있었기 때문이다. 『시경詩經』 「대아大雅」 대명大明에는 "태사인 태공망이 마치 송골매가 날듯, 무왕을 도와 상나라를 정벌하니, 회전會戰하는 그 아침은 맑고 밝았네維師尚父 時維鷹揚 涼彼武王 肆伐大商 會朝淸明"라고 기록되어 있다. 태공망이 송골매가 날아가듯 상나라를 격파할 수 있었던 것은 그의 병법 때문이었다. 그는 스스로 터득한 병법을 정리해 『태공병법太公兵法』을 지었다. 『태공병법』은 나라를 구하고자 하는 장수라면 누구든 탐독하는 필독서였다. 한漢나라의 장량張良, ?~BC 186이 항우項羽, BC 232~BC 202에게 밀리던 유

방劉邦, BC 247~BC 195을 도와 한나라를 건국하게 만든 비결도 그가 황석공黃石公에게 얻은 『태공병법』 덕분이었다.

강태공의 병법은 워낙 유명해서 신화적으로 각색되어 전해지기도 한다. 한나라 유향劉向, BC 77?~BC 6?이 지은 『열선전列仙傳』 「여상」 편에는 이런 내용이 나온다. "여상은 200년이 지나 죽었는데, 어려움이 있어 장사를 치르지 못하였다. 그 뒤 그의 아들 여급呂及이 장례를 치르려고 관을 열어보니, 시체는 없고 『옥검玉鈐』 6편만 있었다." 『옥검』은 강태공이 쓴 병서다.

강태공처럼 되고 싶은 사람은

우리는 매일 꿈을 꾼다. 그러나 꿈이라고 해서 모두 같은 꿈이 아니다. 꿈은 절실한 기도가 이어져 무의식 상태까지 연장되는 현상이다. 꿈은 이루어져야 의미가 있다. 꿈을 이루기 위해서는 꿈을 실천하려는 행동이 뒤따라야 한다. 그런 뒷받침이 없이 그저 잠들 때마다 꾸는 꿈이 실현되기를 바라는 것은 물에 빠진 달을 잡으려는 것이나 다름없다. 그런 꿈은 개꿈에 불과하다.

강태공의 인기가 대대손손 식을 줄 모르고 인구에 회자되었던 비결은 어디에 있을까. 그의 이야기는 그림을 비롯해 시와 판소리와 연극에 단골 메뉴로 등장했다. 그 이유가 단지 고목에 꽃이 피듯 늦은 나이에 발탁되어 재주를 펼쳤기 때문만은 아닐 것이다. 자신의 꿈을 실현하기 위해 70년이란 세월을 준비했기 때문이다. 문왕의 아들 무왕은 상나라를 평정한 뒤 강태공을 제齊나라의 영구營丘에 봉했다. 오늘날 산둥반도 일대가 과거의 제나라

땅이다. 제나라는 한반도 쪽으로 뿔처럼 튀어나와 있어 영토의 삼면이 바다로 둘러싸여 있는 형세다. 국세의 강약에 따라 확장될 때도 있고 축소될 때도 있었지만 춘추전국시대를 통틀어 가장 부유한 나라였다.

물론 제나라가 처음부터 부유했던 것은 아니다. 강태공이 부임했을 때 그곳 땅은 소금기 많고 인구가 적은 궁벽한 오지였다. 거저 줘도 받지 않을 봉토였다. 그런 곳을 강태공은 가장 잘살고 호화롭고 개방적인 나라로 바꿔놓았다. 여성들의 길쌈을 장려하여 기술을 높이고 전국 각지로 생선과 소금을 유통해 사람들이 몰려들게 했다. 결국 너무 사치스럽게 살다가 진시황에게 무너지긴 했지만 강태공 때가 아니라 한참 후의 일이다.

이렇게 강태공처럼 철저하게 준비된 사람이라면 늙어서도 정계 진출을 고려해 볼 만하다. 반대로 그 정도로 준비되어 있지 않다면 그냥 하던 낚시질이나 계속하는 것이 낫다. 괜히 정치판에 기웃거리다 물고기도 못 잡고 물만 흐리다 내려오는 수가 있기 때문이다. 인생을 정리해야 될 나이에 굳이 손가락질까지 받을 필요는 없기 때문이다.

천재 시인이 요리를 했다는데

중국 저장성浙江省 항저우杭州에 가면 '둥포러우'라는 유명한 요리가 있다. 우리가 '동파육東坡肉'이라고 부르는 돼지고기 요리다. 동파육은 삼겹살 덩어리를 중국의 전통주인 '소흥주紹興酒'에 담궈 삶은 뒤 간장과 갖은 향신료 등을 넣고 조린 고기다. 겉면에 기름이 자르르 흐르는 모습만 보면 느끼할 것 같은데 전혀 그렇지 않다. 담백하면서도 부드러워 중국 음식을 잘 먹지 못하는 한국인의 입맛에도 맞다. 동파육은 송나라 때의 시인 소동파蘇東坡의 이름을 따서 만든 요리다. 단순한 돼지고기 요리에 유명한 시인의 이름을 넣어 매출을 올리려는 중국인들의 뛰어난 마케팅 능력을 읽을 수 있다.

그러나 동파육이 유명하게 된 것은 단지 중국인의 장삿속 때문만은 아니다. 그 이름에는 소동파에 대한 백성들의 고마움이 담겨 있다. 소동파가 항저우 지사로 부임하고 나서 얼마 지나지 않아서였다. 식수원인 시후西湖가 양쯔강의 범람으로 바닷물과 뒤섞이면서 온통 진흙밭으로 변해 버렸다. 시

작자 미상, 「희우정」, 『천고최성첩』, 종이에 엷은색, 25.8×32.7cm, 조선 후기, 국립중앙박물관

후는 '매화를 아내 삼아, 학을 자식 삼아' 은거했던 매처학자 임포가 살았던 동네 호수다. 소동파는 수천 명의 인부와 함께 4개월 만에 시후의 남북으로 제방을 쌓았다. 이것이 유명한 '소제蘇堤'다. 소동파가 쌓은 제방이라는 뜻이다. 소제는 백거이白居易, 772~846가 쌓은 '백제白堤'와 함께 항저우를 대표하는 제방의 상징이 되었다. 소동파는 당나라 때 백거이가 쌓은 백제를 모델로 해서 더 길고 튼튼한 소제를 만들었다. 항저우의 백성들은 탁월한 능력의 공직자 덕분에 홍수의 피해로부터 벗어났을 뿐만 아니라 시후에 연蓮을 심어 많은 수확을 올릴 수 있었다. 또한 백성들은 호수의 둑 위를 거닐며 중국의 십경十境에 들어갈 만큼 수려한 경치를 감상할 수 있는 여유가 생겼다.

몇 해 전, 항저우에서 소제를 걸어봤는데 제방의 폭이 상당히 넓고 길었다. 제방을 쌓는 데 대단한 공력이 들었을 것 같다는 생각이 들었다. 지나가는 여행객의 마음이 이럴진대 당시 항저우 주민들의 심정은 더했으리라. 그들은 헌신적인 목민관에게 감사함의 표시로 돼지고기를 보냈다. 소동파는 백성들이 보낸 돼지고기를 숨겨두고 혼자 먹지 않았다. 대신 자신이 개발한 레시피로 요리해 백성들과 나누어 먹었다. 이때부터 이 돼지고기를 '동파육'이라 불렀다. 동파육은 백성들의 편에 서서 적극적인 행정을 펼친 한 고위 공무원을 위한 공덕비라 할 수 있다.

정자 이름을 '희우정'이라 부른 이유

소동파가 백성들을 위하고 헌신한 모습은 젊은 시절부터 확인할 수 있다. 「희우정喜雨亭」은 그런 자세를 확인할 수 있는 작품이다. 작가를 알 수 없는 작품 「희우정」은 오른쪽으로 경물이 치우쳐 있고, 왼쪽이 가벼운 구도다. 비가 많이 내린 듯 산 위에서는 폭포수가 시원스럽게 떨어지고, 숲에서는 안개가 피어오른다. 맑은 물이 뚝뚝 떨어지는 날, 두 선비가 호숫가의 정자에 앉아 낚시질하는 배를 감상하고 있다. 차분한 필치로 그린 맑은 산과 안개, 비에 젖은 나무 등이 천지에 가득한 생명력을 느끼게 하는 계절이다. 화첩이라서 그림 중앙의 접힌 부분이 박락된 점이 안타깝다.

「희우정」은 『천고최성첩千古最盛帖』에 들어 있는 작품이다. '천고최성첩'은 '오랜 세월 동안 가장 맹렬하게 인기 있는 화첩'이라는 뜻이다. 이 화첩은 명나라 사신인 난우蘭嵎 주지번朱之蕃, 1546~1624이 1606년 조선에 가져와

알려지게 되었다. 『고문진보』나 『문선』 등에 수록된 명문장과 그림을 결합한 화첩이다. 그림과 시가 결합된 『천고최성첩』은 조선시대 선비들에게 인기가 많았다. 열화와 같은 요청에 힘입어 여러 차례 모사본이 제작되었다. 현재 국립중앙박물관에서 세 권의 화첩을 소장하고 있고, 선문대박물관에도 있다.

「희우정」은 소동파의 시 「희우정기喜雨亭記」를 그린 작품이다. 소동파가 스물일곱 살 때였다. 과거에 급제한 그는 산시성陝西省 치산현岐山縣의 태수로 임명되었다. 그런데 임지에 도착해 보니 가뭄이 심했다. 한 달이 지나도록 비가 내리지 않자 백성들은 깊은 시름에 잠겼다. 비는 농사에 절대적인 영향을 끼친다. 비가 내려야 할 때 내리지 않으면 농작물은 타죽기 마련이다. 그런 어느 날 갑자기 많은 비가 쏟아졌다. 삼 일 동안 쉬지 않고 시원스럽게 내렸다. 쩍쩍 갈라진 논바닥을 적시기에 충분한 양이었다. 소동파를 비롯한 관민들이 크게 기뻐했음은 물론이다. 얼마나 기뻐했을까? 「희우정기」에 따르면 "관리들은 관청의 뜰에 모여 기뻐하고, 장사꾼들은 저자에서 노래를 부르며 기뻐하고, 농부들은 들에서 손뼉을 치며 기뻐하니, 근심하던 자 즐거워하였고, 병이 났던 자 기뻐하였다."

그때 마침 정자가 완성되었다. 소동파는 정자 이름을 '희우정'이라 지었다. '기쁜 비를 기념하는 정자'라는 뜻이다. 희우정이라는 이름을 붙인 까닭은 '옛사람들이 기쁜 일이 있으면 그 일을 들어 이름을 지었으니, 잊지 않고 길이 기억하고자 함'이라고 밝혔다. 목민관 소동파가 백성들의 근심과 기쁨을 함께하고자 했던 마음이 그러했다. 농사를 근본으로 하는 민족에게 비는 매우 반가운 소식이다. 당나라의 두보杜甫, 712~770도 '봄밤에 내리는 반가운

비'라는 뜻의 시 「춘야희우春夜喜雨」를 남겼다.

조선의 왕들 '희우'에 빠지다

조선에서도 '희우'에 관련된 일화를 쉽게 찾아볼 수 있다. 『동국세시기東國歲時記』와 『기재잡기寄齋雜記』 등 풍속과 야사를 다룬 책에는 태종과 관련된 비 소식이 가장 먼저 등장한다. 태종이 만년에 노쇠하여 세상을 하직할 날이 얼마 남지 않았을 무렵이었다. 가뭄이 어찌나 심했던지 거의 모든 산천에 기우제를 올릴 정도였다. 그래도 비는 내리지 않았다. 죽음을 눈앞에 둔 태종이 세종에게 유언 같은 말을 남겼다. "날씨가 이렇게 가무니 백성들이 장차 어떻게 산단 말인가. 내가 마땅히 하늘에 올라가서 이를 고하여 즉시 단비를 내리게 하겠다." 과연 이튿날 왕이 승하하니 경기 일원에 큰비가 내려 마침내 풍년이 들었다. 이후부터 매년 음력 5월 10일 태종의 기일에는 비가 오지 않은 적이 없었으므로 사람들이 이를 일러 '태종우太宗雨'라고 불렀다. 이 글에는 희우가 태종우로 각색되는 과정이 그럴듯하게 묘사되어 있다. 그러나 이런 각색이 가능했던 것은 사람들이 태종을 그만큼 인자한 성군으로 생각했기 때문이다.

태종우 외에도 궁궐에서는 희우에 관한 이야기가 적지 않게 회자되었다. 그중 가장 예술적인 흥취를 잘 보여 준 사례가 세종 때의 일이다. 양화도 동쪽 언덕(마포구 망원동)에는 망원정望遠亭이라는 효령대군孝寧大君, 1396~1486의 별장이 있었다. 효령대군은 태종의 둘째 아들로 세종의 형이다. 평소 두 사람은 형제간의 우애가 두터웠다. 세종이 농사의 상황을 살피기

위해 이 정자에 왔는데 비가 흡족하게 내리지 않았다. 세종은 술잔을 기울이며 형에게 가뭄에 대한 걱정스러운 마음을 털어놓았을 테다. 그런데 취기가 웬만큼 오르자 느닷없이 빗방울이 떨어지기 시작하더니 온종일 내렸다. 세종은 그 기쁨을 담아 '희우정'이라는 정자 이름을 내렸다. 망원정이 희우정으로 개명하게 된 사연이다.

그때 이후 세종은 희우정에 자주 거동하였고, 때로는 여러 날을 묵기도 했다. 그런 어느 날이었다. 세종이 행차할 때, 당대의 풍류가 안평대군安平大君, 1418~53이 성삼문成三問, 1418~56, 임원준任元濬, 1423~1500과 함께 희우정에 와서 술을 마시며 달구경을 했다. 이때 동궁이던 문종이 동정귤 두 쟁반을 보내면서 시를 지어 올리라고 했다. 그곳에 있었던 명사들은 동궁의 명에 따라 시를 지었고, 안평대군은 그 풍경을 글로 썼다. 당대를 대표하는 「몽유도원도」의 화가 안견安堅, ?~?은 그것을 그림으로 그렸다. 그렇게 탄생한 작품이 「임강완월도臨江玩月圖」다. 물가에서 달을 감상한다는 뜻인데, 안타깝게도 현재는 전하지 않는다.

세종 이후에도 희우에 관련된 일화는 계속되었다. 성종은 '희우부喜雨賦'에 꽂힌 왕이었다. 성종 12년(1481) 7월 24일에는 이조참판 어세겸魚世謙에게 명하여 '희우부'를 짓게 했다. 성종 17년(1486) 5월 26일에도 홍문관 관원과 문신들에게 '희우부'를 지으라는 시험을 냈다. 그다음 해에도 승정원에 전교하여 "오늘 비가 족히 만물을 적실 만하니 내가 매우 기뻐한다"라는 이유를 들어 또다시 '희우부'를 지어 올리도록 했다.

영조는 희우를 맞는 기쁨을 단순히 시를 짓게 하는 것으로 끝내지 않았다. 영조 19년(1743) 윤4월에는 오랫동안 가물다가 비가 와서 그것을 경축

하기 위하여 활쏘기 놀이를 했다. 영조 49년(1773) 4월 16일에는 희우랑喜雨廊이라고 쓴 현판을 내려 전설사典設司에 걸라고 명하였다. 전설사는 장막 치는 일을 하던 관청이다. 비에 대한 감격이 시 짓는 데서 벗어나 놀이와 현판까지 확장되었음을 알 수 있다.

영조의 뒤를 이어 왕위를 물려받은 정조 역시 비를 보고 좋아하기는 마찬가지였다. 정조는 친정을 시작하던 1777년에 누각을 중건하는데 갑자기 비가 내려 한 달 남짓 계속되던 가뭄이 해소되었다. 이에 정조는 아주 상서로운 일이라는 신하들의 의견을 받아들여 누각의 이름을 '희우루喜雨樓'라 짓고, 그 기록을 『홍재전서弘齋全書』에 남겼다. 지금도 창덕궁에는 희우루가 건재하다.

희우와 관련하여 가장 감동적인 반응을 보인 왕은 숙종이었다. 숙종도 재위 8년(1682) 3월 19일에 오랫동안 가뭄이 들다가 비가 내리자 '희우시喜雨詩'라는 시제를 내어 근신들에게 시를 지어 바치게 했다. 그런데 이때부터 8년 후인 숙종 16년(1690) 4월에는 그야말로 가뭄이 심각했다. 4월 16일에 예조에서 기우제를 거행하기를 청했다. 왕이 윤허하여 기우제를 지냈으나 비는 내리지 않았다. 4월 24일 『조선왕조실록』에는 "잇달아 기우제를 지냈으나 영험함이 없고, 험악한 바람이 달을 이어서 그치지 않으므로, 민가에 불이 나고 해로海路에서 배가 뒤집혀 사람들이 불에 타고 물에 빠져 죽었으며, 식량을 운반하던 배가 침몰하는 일이 이루 헤아릴 수 없었다"라고 적혀 있다. 그러자 숙종은 하루 뒤인 4월 25일에 가뭄에 대한 자신의 부덕함을 반성하고 여러 사람의 협조를 구했다. 숙종이 하교한 내용을 보면, 요즘 위정자들이 본받아야 할 지도자의 자세가 절절하게 적혀 있다. 왕이 하교한

내용이라 멋진 표현으로 포장하기 위한 것이라 해도, 진심은 심금을 울릴 정도로 절절하다. 그 내용을 간단히 정리하면 이렇다.

> 하찮은 내가 외람되게 큰 사업을 이어받았으나, 덕이 모자라서 하늘의 노여움을 받아 큰물, 가뭄, 바람, 서리의 재앙이 거르는 날이 없으니 마음이 근심되고 위태로운 것이 봄날의 얼음을 건너는 듯하다. 참으로 임금은 나라에 의지하고 나라는 백성에게 의지하므로 식량이 떨어지면 나라가 따라서 망하니 어찌 크게 두렵지 않겠는가? 밤낮으로 어쩔 줄 몰라 온갖 신명에게 제사하였으나 하늘을 보면 비가 내릴 뜻이 아득하니, 속이 타는 듯하여 차라리 죽고 싶으나 그럴 수 없다. 정부에서 직언을 구하되, 위로는 군덕이 부족한 것과 아래로는 시정의 잘잘못을 모두 숨김없이 아뢰게 하라. 말이 방자하고 오만하더라도 죄주지 않을 것이다. 이번에 재변을 가져온 것은 오직 내가 덕이 없기 때문이니, 내가 더욱 유의하여야 할 것인데 어찌 뭇 신하를 꾸짖겠는가?

요즘 걸핏하면 '네 탓'만 하는 지도자나 정치인들만 보다가 자신이 덕이 모자라 하늘의 재앙이 내린 것 같다는 숙종의 반성문을 보니 매우 신선하다. 숙종은 가뭄이 자신의 부덕함 때문이라는 반성을 단지 말로 끝내지 않고 실천으로 옮겼다. 하교를 내린 이틀 뒤인 27일에 죄수들을 대폭 사면하고 석방시켰다. 그 간절함이 하늘에 통해서였을까. 죄수들을 풀어준 다음 날 바로 비가 내렸다. 숙종은 얼마나 기뻤던지 창덕궁에 있던 '취향정'이란 초당의 지붕을 기와로 바꾸고 '희우정'으로 고쳤다. 지금도 창덕궁에 가면 희우루와 마찬가지로 희우정도 볼 수 있다.

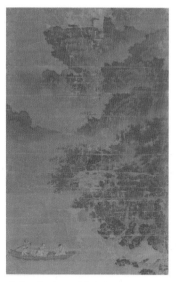

전 안견, 「적벽도」, 비단에 색,
161.2×101.8cm, 조선 전기,
국립중앙박물관

「적벽도」의 소동파(부분)

그까짓 비 좀 온 것이 무슨 대수라고 군이 소동파에서부터 조선의 왕들까지 줄줄이 소환해 야단법석을 떠느냐고 수군거릴 사람도 있을 것이다. 이것은 하나만 알고 둘은 모르는 소리다. 농사가 천하지대본인 사회에서 비는 그 대본을 키우는 바탕인 것이다. 어찌 노심초사하지 않을 수 있겠는가.

소동파, 유배지에서 적벽을 감상하다

다시 소동파의 이야기로 돌아가 보자. 세종 때 「임강완월도」를 그린 안견은 「적벽도赤壁圖」도 그렸다. 「적벽도」는 소동파의 「적벽부赤壁賦」를 그린 작품이다. 소동파는 여러 차례 유배를 가거나 지방관으로 좌천되었다. 그는 마흔세 살 때 조정을 비방한 시를 썼다는 죄목으로 옥살이를 한 후, 후베이성湖北省 황저우黃州에 부사로 좌천되었다. 말이 좌천이지 거의 유배나 다름없었다. 「적벽부」는 이곳에서 탄생했다. 그의 나이 마흔여섯 살 되던 1082년 7월 16일과 10월 15일에 두 차례에 걸쳐 자신의 집을 찾아온 손님들과 함께 배를 타고 적벽을 구경했다. 그리고 각각 글을 남겼는데, 그

것이 「전적벽부前赤壁賦」
와 「후적벽부後赤壁賦」다.

안견의 「적벽도」에서
소동파는 그의 특징인 동
파관東坡冠을 쓰고 배 앞
머리에 앉아 있고, 중앙
에는 생황을 불거나 통소
를 든 손님들이 술상을
앞에 두고 앉아 있다. 제
갈공명이 와룡관을 쓰고,
맹호연이 호연건을 썼다
면, 소동파는 동파관을

작자 미상, 「소동파」, 『역대제왕명신현후화상』,
종이에 채색, 청 18세기, 프랑스 국립도서관

썼다. 18세기 청대에 제작한 『역대제왕명신현후화상歷代帝王名臣賢后畫像』의
「소동파」를 보면, 안견의 「적벽도」에 나온 소동파의 관과 똑같다는 것을 알
수 있다.

「적벽도」는 인물보다 무성한 나무와 바위를 강조했다. 뭉게구름처럼 그
린 산과 그 위에 짧은 필치로 그린 풀, 침식된 듯 흑백이 뚜렷한 바위, 게 발
톱처럼 날카롭게 그린 소나무 잎 등은 안견의 「몽유도원도」에서 보이는 특
징이다. 이런 적벽도는 고려시대부터 조선시대까지 수많은 작가에 의해 다
수 그려졌다. 「희우정」이 담긴 『천고최성첩』에 「전적벽부도」와 「후적벽부
도」가 각각 실려 있다.

이 그림만 보면, 소동파의 황저우 생활이 매우 낭만적이고 풍류가 넘치

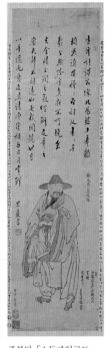

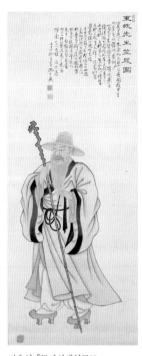

허련, 「완당선생해천일립상」,
종이에 엷은색, 51×24cm,
19세기, 아모레퍼시픽미술관

중봉당, 「소동파입극도」,
종이에 엷은색,
106.5×31.4cm,
19세기, 국립중앙박물관

지운영, 「동파선생입극도」,
종이에 엷은색, 114×48.5cm,
대한제국, 부산광역시립박물관

는 것처럼 보인다. 그런데 실상 그의 살림살이는 매우 궁핍하고 고통스러웠
다. 그는 마땅히 집을 지을 땅도 없어 군부대가 있던 자갈밭을 빌려 농사를
지으며 비참한 삶을 이어갔다. 소동파는 자신이 사는 집을 '동쪽 언덕'이란
뜻으로 '동파東坡'라고 이름 짓고, 스스로를 '동파거사'라고 불렀다. '동파노
인'이란 뜻으로 '파옹坡翁'으로도 불린다. 그는 소동파라는 이름으로 더 많
이 알려져 있지만 실제 이름은 소식蘇軾이고, 자字는 자첨子瞻이다. 그의 시
는 아버지 소순蘇洵, 아우 소철蘇轍과 함께 당송팔대가唐宋八大家의 한 사람으

로 불릴 정도로 높이 평가받았다. 중국과 조선시대 선비들은 「전적벽부」와 「후적벽부」를 줄줄 외울 만큼 그의 시를 사랑했다.

청대의 금석학자이자 서예가인 옹방강翁方綱, 1733~1818은 서재 이름을 '보소재寶蘇齋'라고 지을 만큼 소동파를 좋아했다. 보소재는 '소동파를 보물처럼 생각하는 서재'라는 뜻이다. 보소재에는 소동파의 초상화가 세 점이나 모셔져 있었다. 옹방강은 해마다 소동파의 생일이 되면 세 점의 초상화 앞에서 제사를 지냈다. 소동파의 후손이 아니었음에도 불구하고, 흠모하는 마음이 그 정도였다. 이 세 점의 초상화 중에는 소동파가 말년에 후이저우惠州로 귀양 갔을 때 갓 쓰고 나막신을 신은 모습을 그린 「동파입극도東坡笠屐圖」가 있었다. 그런데 추사秋史 김정희金正喜, 1786~1856가 젊은 시절 중국에 갔을 때, 평생의 스승이 된 옹방강의 서재에서 이 작품을 본 적이 있었다. 김정희 또한 공교롭게도 쉰다섯 살에 제주도로 유배를 떠나 9년을 보냈다. 이때 제자 허련許鍊, 1808~93으로 하여금 「동파입극도」를 번안한 자신의 모습을 그려달라고 했다. 그 작품이 「완당선생해천일립상阮堂先生海天一笠像」이다. 선비가 어려움을 당했을 때조차 자신과 소동파를 동일시했음을 알 수 있다. 중봉당中峰堂 혜호慧浩, ?~?와 지운영池雲英, 1852~1935이 각각 그린 「소동파입극도」와 「동파선생입극도」 역시 김정희 이후 새롭게 주목받게 된 동파입극도의 유행을 말해 준다.

소동파, 요리를 만들어 소통하다

소동파가 시대를 초월해 사랑받았던 비결은 단지 시를 잘 지었기 때문

만은 아니었다. 그는 아무리 편벽한 오지에 던져지더라도 불평불만을 하는 대신 쾌활함을 잃지 않고 살았다. 또한 어떤 환경에서도 백성들에 대한 애민정신을 몸소 실천했다. 동파육은 소동파가 항저우에서 시후의 제방을 완성한 후 받은 돼지고기를 자신만의 레시피로 요리해 백성들과 나누어 먹은 것이라고 했다. 그런데 이 이야기를 시대적 배경에 대한 이해 없이 들으면, 소동파가 상당히 호사스럽게 살았다고 느낄 수 있다. 이시찬[2]에 따르면, 지금의 중국인들은 돼지고기를 즐겨 먹지만 11세기 송나라 때만 해도 상류층에서는 양고기를 먹고 돼지고기는 먹지 않았다고 한다. 반면에 가난한 사람들은 돼지고기를 먹고 싶어도 요리법을 알지 못해 먹지 못했다. 소동파가 쓴 시 「저육송猪肉頌」에도 그 내용이 언급되어 있다.

솥을 깨끗이 씻고 물은 조금만 부은 후, 장작을 쌓되 연기와 불꽃이 일지 않게 하네. 저절로 익기를 기다릴 뿐, 재촉하지 말지니, 불에 맡기고 때가 되면 자연스레 맛이 난다네. 항저우의 맛 좋은 돼지고기, 값은 진흙처럼 싸건만, 부자는 거들떠보지 않고, 가난한 이는 요리법을 모른다네. 아침에 일어나 두 그릇 배불리 먹으니, 내 배부르면 그만이니 그대는 신경 쓰지 마시게.

소동파가 백성들이 바친 돼지를 직접 요리해 나눠 먹은 것도 요리법을 알려 주고자 한 의도가 컸음을 알 수 있다. 소동파는 요리를 아주 잘했다. 그는 "동파에 살 때, 직접 크고 작은 요리 칼을 들고, 물고기 요리를 해서 손님들을 대접했다. 손님들은 칭찬하지 않는 이가 없었으며 모두 배불리 먹고 싶어 했다"라고 적고 있다. 물론 소동파가 직접 요리법을 개발한 이유는 꼭

요리를 좋아했기 때문만은 아니었다. 요리사를 쓸 형편이 되지 않았기에 스스로 요리를 할 수밖에 없었다. 아무리 그렇다 한들 자신이 처한 상황에 대한 긍정이 없다면 결코 요리 칼을 들 수는 없었을 것이다. '내가 그래도 한때는 잘나가는 사람이었는데, 이까짓 요리나 하고 있어야 하는가?' 이런 생각이 들면 들고 있던 칼도 내던지기 마련이다.

그가 술을 좋아한 이유도 주변 사람들과의 소통 때문이었다. 그가 적벽에 뱃놀이를 하러 갈 때였다. 안주는 물고기를 잡아 해결하면 되겠지만 술은 구할 수가 없었다. 그때 마침 아내가 구원투수로 나섰다. 소동파의 우렁각시는 가난한 지아비가 불시에 찾을 것을 대비해 술 한 말을 보관하고 있었다. 소동파는 그 술을 들고 마치 신선이라도 된 듯 청풍이 불어오는 강물을 따라 적벽 구경을 갈 수 있었다. 그의 우렁각시가 아니었더라면 수많은 선비가 찬탄해 마지않는 「전적벽부」와 「후적벽부」는 탄생하지 못했을 것이다.

그런데 우리의 선입견과는 달리 소동파는 그다지 술을 잘 마시지 못했다. 어렸을 때부터 '술잔만 봐도 취했다'고 할 정도였다. 그런 그가 술꾼처럼 항상 술을 담갔다. 또한 「적벽부」뿐만 아니라 여러 편의 시에는 항상 술이 등장한다. 소동파가 술만큼 관심을 기울였던 것이 약재였다. 그는 자신의 몸에 병이 없을 때도 항상 많은 약을 지니고 있었다. 어떤 사람이 그에게 술을 담그고 약을 지니는 이유를 묻자 이렇게 대답했다. "아픈 사람이 약을 얻어 가면 내 몸이 한결 더 가볍고, 술 마시는 친구가 얼큰하게 취하면 나도 기쁘니 이는 순전히 나 자신을 위한 것이오." 그는 주량이 세지 않음에도 불구하고 창작의 촉매제로 술을 마셨고, 소통의 도구로 술잔을 들었다.

소동파는 돼지고기 요리뿐만 아니라 생선이나 야채 요리에 대한 레시피도 남겼다. 그가 개발한 동파어東坡魚는 쓰촨과 항저우를 대표하는 서민적인 생선요리였다. 배추, 시래기, 냉이, 쌀, 생강이 주원료인 동파갱東坡羹 역시 가난한 사람들이 조리해 먹기 좋은 음식이었다. 그는 100여 가지에 달하는 요리법을 개발해 『동파주경東坡酒經』을 쓴 전문 요리사였다. 그런데 그 요리법은 입맛 까다로운 미식가를 위한 것이 아니라 가난하고 빈궁한 사람들을 위한 것이었다. 소동파 자신이 거듭되는 유배생활로 빈궁한 생활을 견뎌야 했기 때문이다. 그는 유배지의 극한 상황을 지역의 식재료로 음식을 만들어 주변 사람들과 소통하는 데 도구로 사용했다. 문학은 그 과정에서 탄생했다.

그의 가난함을 증언하고 초월적인 인생관을 알려 주는 자료는 또 있다. 쉰여덟 살에 후이저우로 유배를 갔을 때였다. 당시의 후이저우는 고온다습한 기후에 말라리아가 유행하는 오지 중의 오지였다. 그 동네에서는 진흙처럼 싸다는 돼지고기조차 구할 수가 없었다. 그러자 소동파는 양갈비 요리를 개발했다. 양고기는 원래 부유한 사람을 위한 것이라 소동파의 살림으로는 감히 넘볼 수 없는 귀족적 음식이었다. 대신 푸줏간 주인들이 버리는 양고기 등뼈를 얻어왔다. 뼈 사이에 고깃점이 조금 붙어 있었기 때문이다. 소동파는 물에 등뼈를 넣고 한참 불에 고다가 뜨거울 때 바로 건졌다. 그리고 등뼈의 물기를 말린 다음 술에 담근 후 하루 종일 씹으며 뼈와 뼈 사이에 눌어붙은 살점을 먹었다. 그는 이 재미가 '마치 게의 집게발 살을 발라먹는 것 같다'면서 영양가가 꽤 높다고 자랑했다. 또 '이 세상의 초목은 전부 하늘이 준 요리'라고 노래하며, 귀양생활의 고통을 잊기 위해 요리에 전념했다.

소동파에게 배우는 인생의 지혜

소동파는 여러 황제를 모시면서 유배와 등용을 거듭했다. 높은 자리에 있던 사람이 오지로 유배를 가면 과연 소동파처럼 현실을 긍정하며 살 수 있을까. 긍정은커녕 분노와 배신감으로 울화병을 얻는 사람이 더 많을 것이다. 높은 관직에 몸담았던 사람일수록 양고기 등뼈 사이의 살점을 뜯으며 즐거워하지는 않을 것이다. 참담한 심정이 될 가능성이 크다. 그러면서 속으로 칼을 갈 것이다. '내가 이렇게 끝날 사람이 아니다. 컴백하면 두고 봐라. 확 뒤집어놓고 모든 것을 제자리로 돌려놓을 것이다.'

그런데 소동파는 정반대의 태도를 취했다. 그는 어느 자리에 있든, 그곳이 바로 자신이 있어야 할 곳이라는 듯 살았다. 불평하고 분노하는 대신 그곳에 처한 가치를 찾아내면서 충만하게 보냈다. 그런 의미에서 소동파는 시인 구상具常, 1919~2004의 시 「우음」의 한 구절처럼 '앉은 자리가 꽃자리'라는 진리를 터득한 사람이다. "가시방석처럼 여기는/ 너의 앉은 그 자리가/ 바로 꽃자리"임을 깨달은 진정한 시인이었다. 도인이 따로 없다.

2. 「미식가로서 소식의 삶과 문학의 관계 고찰」, 『중국문학연구』 78, 2019.

말을 삼갈 때와 삼가지 않을 때

막말의 시대다. 막말이 인터넷상에서 문자로 전환되면 '악플'이 된다. 악플, 즉 '악성 리플'은 '인터넷상에서 상대방이 올린 글에 대한 비방이나 험담을 하는 악의적인 댓글'을 말한다. 악플은 언어폭력이다. 폭력임에도 불구하고 사이버 범죄라서 악플러는 자신의 막말(글)이 폭력이라고 생각하지 않는다. 그냥 험담하는 사람들 사이에 끼어 자신도 한마디 거들었을 뿐이라고 생각한다. 죄의식이 거의 없다. 그냥 남들 하는 대로 '~카더라'라고 한 말이 무슨 범죄가 되느냐고 따지는 사람도 있다. 마치 다 차려놓은 밥상에 숟가락 하나 얹었다는 식이다. 악플이 문제가 되는 것은 그 글에 의해 누군가가 상처를 받기 때문이다. 그냥 마음 상하는 정도의 상처가 아니다. 자살로 내몰 정도로 엄청난 파괴력을 지닌 폭력이다.

가수 설리, 구하라 등의 연예인이 악플에 못 이겨 극단적인 선택을 했다. 그전에는 탤런트 최진실 부부도 있었다. 그까짓 욕 몇 마디 얻어먹었다

고 목숨까지 끊을 필요가 있을까? 그렇게 반문하는 사람도 있을 것이다. 그러나 그렇지가 않다. 가까운 사람에게 욕을 먹어도 충격을 받는데, 익명의 수많은 사람이 자신을 향해 일제히 돌을 던진다고 생각해 보라. 더구나 인터넷상에 올라온 글은 글쓴이가 지우지 않는 한 사라지지도 않는다. 24시간 내내 잠도 자지 않고 계속해서 욕을 하는 것이나 다름없다. 그러니 당사자는 얼마나 격렬한 심적 부담을 느끼겠는가. 대중의 사랑을 받으며 비난을 감수하며 사는 것이 연예인의 숙명이라고 하지만 그렇다고 사람을 죽음으로까지 몰아붙이는 짓은 결코 해서는 안 된다. 누군가는 악성 댓글 해결 방안으로 인터넷 실명제를 거론하기도 한다. 그것도 좋은 방법이다. 공자를 비롯한 옛사람들은 어떠했을까? 그들도 지속적인 막말을 경계했다.

입을 세 번 봉한 동상이 의미하는 것

공자가 어느 날 제자들과 함께 주周나라의 태조인 후직后稷의 태묘太廟에

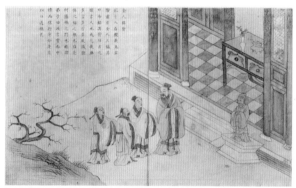

작자 미상, 「금인명배」, 『공자성적도』,
종이에 색, 39.6×57.3cm, 1742, 국립중앙박물관

「금인명배」의
입을 세 번 봉한 석상 부분

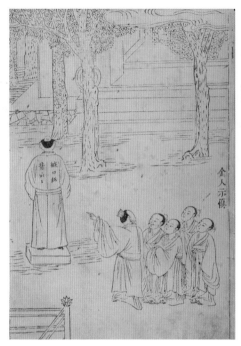

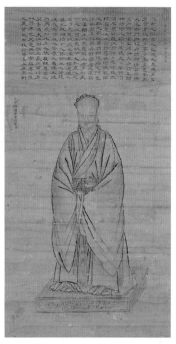

「금인시신」, 『성적전도』, 책(册),
1686, 하버드대학교

김홍도, 「신언인도」, 종이에 먹, 114.8×57.6cm,
1773, 국립중앙박물관

들어갔다. 태묘의 섬돌 앞에는 동상(金人)이 서 있었는데, 동상의 입이 세 번이나 봉해져(三緘) 있었다. 그리고 등 뒤에는 "옛날에 말을 삼가던 사람이다古之愼言人也"라고 시작하는 명문이 새겨져 있었다. 명문에는 이어서 "경계할지어다. 말을 많이 하지 말라. 말이 많으면 실패함이 많으니라. 진실로 말을 삼가는 것이 복의 근원이로다. '입이 어찌 사람을 상하게 할 수 있으리오?'라고 하는 것은 재앙의 문이로다"라고 적혀 있었다. 이것을 본 공자는 제자들에게 "『시경』에서 '두려워하고 조심하기를 마치 깊은 못에 임한 듯, 엷은 얼음을 밟는 듯이 하라戰戰兢兢, 如臨深淵, 如履薄氷'고 했다. 자신의 몸가짐

을 이와 같이 한다면 어찌 입으로 인한 화를 입을까 걱정하겠느냐?"라고 말했다. 함구緘口 또는 신언愼言의 중요성을 가르쳐준 일화다. '전전긍긍하고 여림심연하고 여리박빙해야' 하듯 조심해야 하는 것이 바로 '입 다물기'다. 공자의 이 이야기가 계기가 되어, '삼함三緘' 또는 '삼함명三緘銘'은 '말을 삼가라'는 의미로 알려지게 되었다.

공자가 말조심의 중요성을 강조한 이 에피소드는 「금인명배金人銘背」라는 제목으로 그려졌다. '동상의 등에 새겨진 명문을 보다'는 뜻이다. 그림에서 공자는 중앙에 서서 제자들에게 동상에 대해 설명하고 있다. 오른쪽에는 '금인金人' 즉 '신언인愼言人'이 손에 홀을 들고 좌대 위에 세워져 있다. 그런데 금인의 입을 자세히 보니 반창고 같은 것이 위아래로 세 줄 붙어 있다. '삼함'이다.

입에 반창고를 붙인 '삼함' 대신 등에 적힌 명문을 강조한 그림도 있다. 청대淸代 1686년에 제작된 『성적전도聖蹟全圖』의 「금인시신金人示愼」은 「금인명배」와 같은 내용이지만 '금인'의 뒷모습을 그렸다. '금인'의 등에는 '입을 봉한 동상의 뒤 등등緘口銘背云云'이라는 글자가 새겨져 있다. 그 동상의 앞모습은 어김없이 입이 세 번 봉해져 있을 것이다. 두 작품을 함께 보면 함구의 의미가 확실해진다.

「금인명배」는 1742년에 제작된 『공자성적도孔子聖蹟圖』에 실려 있는 작품이다. 『공자성적도』는 '공자의 성스러운 발자취를 그린 그림'이라는 뜻이다. 공자의 생애를 작게는 50개 장면에서 많게는 112개 장면까지 그린 일종의 그림 전기傳記다. 그림에는 간략한 설명과 시를 곁들여 공자의 생애를 이해할 수 있도록 배려했다. 『공자성적도』는 원元나라 때부터 제작된 이후

명청明淸대를 거치면서 여러 가지 버전으로 출판되었다.『공자성적도』가 우리나라에 언제 들어왔는지는 알 수 없으나 기록상 확인할 수 있는 가장 빠른 연대는 1539년이다. 현존하는 작품으로는 김진여金振汝라는 초상화가가 1700년에 그린 작품 10폭『공자성적도』가 가장 오래되었다.「금인명배」가 들어 있는 이『공자성적도』는 김진여 작품보다 42년 뒤인 1742년(영조 18)에 당시의 동궁인 사도세자를 위해 제작되었다.

이『공자성적도』를 진상하게 된 배경에 대해서는 사서司書 이기언李箕彦, 1697~1743이 쓴 발문跋文에 이렇게 적혀 있다. "동궁 저하가『공자성적도』를 보면서 반드시 그 내용을 주목하여 보아 마음에 새기고, 마음에 담아 몸에 체득하여, 처하는 곳마다 경각심을 가지고 그 행동을 따라한다면, 이 그림을 보고 느끼는 이익이 어찌 적다 하겠습니까?" 이기언의 발언은 비단 동궁뿐만 아니라 학문에 힘쓰는 모든 선비에게도 해당되는 말이었다. 이기언의 발문이 있는『공자성적도』는, 똑같은 그림이 국립중앙박물관과 서울대 규장각에 각각 소장되어 있다. 원래는 상하권으로 제작되었을 것으로 추정되는데, 현재는 두 권 모두 하권만 전한다. 원래 중요한 책이나 그림은 '천天, 지地, 인人' 세 벌을 제작하던 관행에 비추어보면 한 질이 더 있었을 것으로 추정되는데, 현재로서는 그 전말을 알 수 없다. 혹은 한 권이 다른 한 권을 보고 베꼈는지도 알 수 없다. 더군다나 그림의 수준이 들쭉날쭉이어서, 여러 사람이 붓을 들었을 것으로 추정된다.

병은 입으로 들어오고, 재앙은 입으로 나가

김홍도金弘道, 1745~?가 그린 「신언인도愼言人圖」는 「금인명배」에서 동상만 독립시킨 작품이다. 그림 속 인물이 '신언인'이라는 사실을 확인할 수 있는 방법은, 맨 위의 강세황姜世晃, 1713~91의 제발題跋과, 신언인의 입에서 볼 수 있는 '삼함' 그리고 발 아래 놓인 대좌다. 신언인의 등에 있어야 할 명문은 강세황의 제발로 대신했다. 제발에는 『공자가어孔子家語』 「관주觀周」에 있는 '함구'의 전문이 들어 있다. 그림이 낡아서 원래 작가가 보여 주고자 했던 의도가 제대로 전달되지 않아 안타깝다. 김홍도는 '신언인'을 그리면서 배경을 전부 생략했다. 이것은 그의 풍속화에서 자주 볼 수 있는 특징이다. 덕분에 인물이 배경에 방해받지 않고 오롯이 감상자의 눈에 들어온다.

「신언인도」는 김홍도가 스물아홉 살인 1773년에 문신 정범조丁範祖, 1723~1801에게 그려준 작품이다. 김홍도의 작품 중에서 연대를 확인할 수 있는 가장 빠른 기년작紀年作이다. 그렇다면 왜 하필 1773년일까? 그림은 통상 주문자의 의견이 많이 반영되기 마련이다. 1773년은, 예순 살까지 백수로만 살던 강세황이 영조의 '망극한 성은聖恩'을 입어 9급 참봉으로 벼슬길에 들어선 해다. 그 후 강세황은 고속승진을 거듭해 일흔 살에는 한성판윤에 오른다. 반면 평생 순탄한 관직생활을 했던 정범조는 나이 마흔아홉 살인 1773년에 갑산甲山으로 유배를 떠난다. 정범조보다 열 살이 많았던 강세황은 「신언인도」를 통해 무엇을 말해 주고 싶었던 것일까? 몇 마디 말로는 다 할 수 없는 인생살이의 노하우를, 날마다 쳐다보면서 되새길 수 있는 그림으로 대신한 것은 아닐까?

'삼함'과 '신언인'의 의미와 같은 단어로 마도견磨兜堅이 있다. 마도견은

마도건磨兜鞬이라고도 하는데 '삼가 말하지 말라'는 뜻이다. 이 말의 유래에 대해 명초明初의 학자 도종의陶宗儀, ?~1369는 『철경록輟耕錄』에서 "양주襄州 곡성현穀城縣의 성문 밖 길가에 석상石像이 있는데, 그 배 위에 '마도견磨兜堅 신물언愼勿言'이라고 새겨둔 데서 온 말"이라고 밝히고 있다. 성호 이익李瀷, 1681~1763은 『성호사설星湖僿說』에서 마도견의 의미를 좀 더 자세히 설명했다. "마磨라는 것은 옥의 티를 갈아 없애는 것처럼 함이요, 도兜는 그 입과 혀를 함봉하는 것이요, 견堅은 금을 녹여도 변치 않는 것과 같다는 뜻이다." 이어서 이익은 "성인聖人이 말을 삼가라는 뜻을 나타낸 것은 『주역』에 열두 대목, 『논어』에 열다섯 대목, 『대기戴記』에 여덟 군데"라고 강조했다. 책마다 '말조심'을 거론하는 것을 보면 그만큼 말로 인한 사건 사고가 빈발했기 때문일 것이다.

'괄낭括囊'도 '삼함'과 동의어다. 괄낭은 '주머니 끈을 묶다'는 뜻이다. 입을 다물되 마치 '주머니 끈을 묶듯이 하라'는 뜻이다. 이 말은 경박하게 함부로 말하는 것을 경계하는 의미도 있지만 암울한 시대에 자신의 재주를 속에 감추고 침묵을 지키라는 처신술도 포함되어 있다. 『주역』 「곤괘坤卦」 육효六爻에는 "주머니 끈을 묶듯이 하면 허물도 없고 칭찬도 없을 것이다"라는 구절이 나온다. 『주역』은 공자가 죽간을 묶은 가죽 끈이 세 번이나 끊어질 정도로 읽었다는 책이다. 공자가 지은 것으로 알려진 『주역』 「계사전繫辭傳」에도 "언행은 군자의 자격 요건이다. 그 언행을 어떻게 하느냐에 따라 영욕이 대체로 결정된다"라고 적혀 있다. 지식인이라고 자처하면서 막말을 쏟아내는 정치인들과 유튜브 출연자들이 새겨들어야 할 구절이 아닐 수 없다.

말을 해야 할 때 하지 않으면

강세황뿐만 아니라 인간의 도리에 대해 조금이라도 관심 있는 선비라면 누구나 신언의 중요성을 강조했다. 조선 중기의 문신 모재慕齋 김안국金安國, 1478~1543은 '여덟 가지의 가훈' 중에 '신언'을 넣었다. 17세기 기호학파의 대표적 산림학자인 송준길宋浚吉, 1606~72은 '언어를 삼가고, 음식을 절제한다愼言語 節飮食'는『주역』「이괘離卦」를 인용하면서 그 필요성을 다음과 같이 설명했다. "음식을 절제함은 몸을 보양하기 위함이고 언어를 삼감은 덕성을 수양하기 위함이다." 요즘처럼 '먹방'을 통해 온 국민을 식탁 앞으로 끌어들이는 것과는 사뭇 대조적인 말이다.

18세기의 문인 윤기尹愭, 1741~1826는 「스스로 경계하기 위해 벽에 써 붙인 글」에서 '병은 입을 통해 들어오고, 재앙은 입을 통해 나간다病從口入 禍從口出'고 적었다. 윤기의 글은 중국 오대五代 때 정치가 풍도馮道, 882~954의 「설시舌詩」를 인용한 문구임에 틀림없다. 풍도는 다섯 왕조에 걸쳐 여덟 개의 성씨姓氏를 가진 열한 명의 임금을 섬길 정도로 처세에 능한 정치인이었다. 그는 높은 관직에 있으면서 일흔세 살까지 장수하는 동안 입이야말로 화복의 근원임을 깨달았다. 이른바 '정치9단'의 실력자였던 풍도가 혀에 관한 「설시」에서 이렇게 말한다. "입은 재앙의 문이요, 혀는 몸을 자르는 칼이다. 입을 닫고 혀를 깊이 감추면, 가는 곳마다 몸이 편안하다." 명대의 문인 진계유陳繼儒, 1558~1639는 신언의 중요성을 글에까지 확장했다. "입에서 나오는 것이나 붓으로 쓰는 것이나 모두가 말인데, 입에서는 조심하고 붓에서는 조심하지 않으면서 말을 공손하게 한다고 하면 옳겠는가"라고 반문한다. 말뿐만 아니라 인터넷에 올린 댓글도 조심해야 한다는 근거가 여기에 있다.

옛사람들은 말을 삼가는 것 못지않게 말을 해야 할 때 하지 않는 것에 대해서도 신랄하게 비판했다. 마도견에 대해 얘기했던 이익은 후진後晉의 손초孫楚가 지은 「반금인명反金人銘」을 예로 들면서, 문제를 따지고 들었다. 손초의 글은 이렇다. "진나라 태묘에는 석인이 있는데, 그 입을 크게 벌리고 그 가슴에, '나는 옛날 말 많이 하는 사람이다. 말을 적게 하지 말고 일을 적게 하지 말라. 말을 적게 하고 일을 적게 하면 후인들이 무엇을 전술하겠느냐?'라고 썼다." 이 글은 다분히 공자가 후직의 사당에서 본 금인명을 의식해 해학적으로 쓴 풍자임에 분명하다. 이익은 손초의 글을 인용한 다음 '분부를 받들면 순종이요 뜻을 어기면 거역이고, 용의 비늘을 거슬리면 반드시 화기에 빠지고 괄낭하면 허물이 없어 마침내 주륙을 면하기 때문에' 말을 해야 할 때도 말을 하지 않는다고 비판했다. 그러면서 조정에 있는 사람이 세 겹으로 입을 봉하는 것은 '시골구석에 있는 필부 서민도 해서는 안 될 일'이라고 못 박는다. 19세기의 문인 변종운卞鍾運, 1790~1866도 이익과 비슷한 주장을 했다. 그는 「금인명의 뒤에 쓰다題金人銘後」라는 글에서 다음과 같이 적었다. "금인의 입을 세 번 봉한 것은 말을 신중하게 하라는 뜻일 뿐이었지만, 입을 봉하지 않아야 할 때 입을 봉한 자들이 후세에 어찌 이리 많아졌는가? (중략) 하물며 조정에 앉아서도 나라의 안위를 논하지 않고, 대궐 앞에 서서도 임금의 잘잘못을 말하지 않으니 이는 공경대부가 그 입을 봉한 것이다."

막말하고 싶은 사람은 입에 반창고를

타인에게 막말을 하고 싶은 사람은 입에 반창고를 붙일 것을 권한다. 그 모습이 얼마나 기괴한지 거울을 보고 확인하기 바란다. 세 개까지 붙일 필요도 없다. 하나로도 충분하다. 반창고 붙인 입이 창피하다고 생각할지 모르지만, 막말하는 입보다는 덜 부끄러울 것이다. 적어도 그 입으로는 다른 사람을 죽음에 이르게 하지는 않을 것이기 때문이다. 농담 같지만 자신의 행동을 돌아보고 근신하는 태도야말로 어떤 사회적·형사적 처벌보다 우선해야 하는 원칙이다. 말해야 할 때, 역린이 무서워 지나치게 과묵한 관료들은 제발 좀 입을 열기 바란다. 잘못된 것은 바로잡고 국민들의 목소리를 대신 내달라고 국회로 보낸 것 아닌가? 지금 시대에 가장 필요한 '금인명'과 '반금인명'의 중요성을, 우리가 고리타분하게만 여겼던 옛날 사람들이 일찍이 깨닫고 가르쳐준다. 알고 보면, 옛날 성인들의 가르침이야말로 우리가 꼭 가봐야 할 '오래된 미래'다.

불화佛畫, 역병의 희생자를 위로하다

오래전에 예정되었던 강의가 줄줄이 취소되었다. 무기한 연기된 곳도 있다. 처음 있는 일이다. '사스' 때나 '메르스' 때도 이 정도는 아니었는데 '코로나19'에 대한 공포가 얼마나 큰지 알 수 있다. 평소에 동네 한 바퀴 도는 것 외에는 외출을 거의 하지 않는 나로서는 생활에 큰 변화는 없다. 반찬거리를 살 때나 마트에 가지, 모두 인터넷으로 주문하기 때문이다. 덕분에 특별한 불편함 없이 나만의 왕국에서 안전하게 살고 있다. 신선놀음이 따로 없다. 이웃나라 중국에서는 도시를 봉쇄했다는 소식도 들린다. 바깥세계의 혼란은 여전히 현재 진행형이다. 대문 밖에서는 전염병 때문에 난리가 났는데, 나만 안전지대에서 여유를 부리는 느낌이다. 이런 나를 보고 있자니 조반니 보카치오Giovanni Boccaccio, 1313~75의 단편소설집『데카메론』속에 들어가 있는 착각마저 든다.『데카메론』은 흑사병을 피해 피렌체의 별장에 모인 열 명의 피난민이 무료함을 달래기 위해 돌아가면서 '썰'을 푼 것이 주된 내

용으로 되어 있다. 열 명이 모두 열흘 동안 이야기를 들려주어 100편의 이야기가 탄생했다. '데카메론'은 그리스어로 '10일간의 이야기'라는 뜻이다. 그들과 내가 차이가 있다면 『데카메론』에 등장하는 인물이 열 명인 것에 비해, 우리 집에는 두 사람만 있다는 것이다. 우리 부부는 모처럼 시간 여유가 있으니 미뤄두었던 책을 읽고 글을 쓴다. 조선시대라면 상상할 수도 없는 사치를 누리는 셈이다. 눈부시게 발전한 의료기술과 통신시설 덕분이다. 정도의 차이는 있지만 다른 사람들도 나와 비슷한 혜택을 누리고 있을 것이다. 코로나바이러스에 대한 우려가 크지만 다행히 우리나라에서는 피해가 크지 않았다는 안도감에서 더 그렇게 생각하는지도 모른다.

억울하게 죽은 영혼을 위로한 감로도

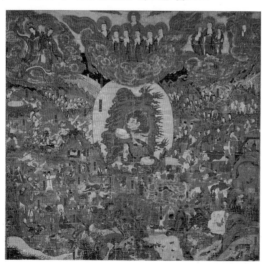

「감로도」, 비단에 채색, 200.7×193cm, 18세기 중엽, 국립중앙박물관

농담이 아니라 우리 시대가 유사 이래 최고의 풍요를 누리는 것은 사실이다. 아무리 시절이 어렵다 해도 조선시대와 비교하면 하늘과 땅 차이다. 조선시대에는 전염병이 한번 돌았다 하면 전 국토가 초토화되다시피 했다. 그렇

다면 억울하게 죽은 사람들의 원통함은 어떻게 달랠 것인가? 이에 대한 역할은 불교와 무속이 대신했다. 불교를 멀리하고 유교를 국교로 삼았던 조선 왕조에서는 한성과 지방에 여제단厲祭壇을 설치해서, 역병을 일으키는 귀신을 달래는 제사를 지냈다.[3]

「감로도」 왼쪽 하단

먼저 그림을 보자. 「감로도甘露圖」는 녹색으로 펼쳐진 산을 경계로 육도六道 중생의 모습이 다양하게 그려져 있다. 그림 속에 등장한 모든 인물은 그림 중앙에 위치한 아귀餓鬼에게 초점이 맞춰졌다. 불교에서는 해탈하지 못한 사람이 육도를 윤회한다고 말한다. 육도는 '지옥', '아귀', '축생', '인간', '아수라', '천'의 여섯 단계의 세계다. 그중 아귀는 지옥과 축생 사이의 세계에 사는 존재다. 「감로도」에 등장한 아귀의 모습은 기괴하다. 사람도 아니고 짐승도 아닌 생명체. 그 아귀가 두 손으로 밥그릇을 들고 있

「감로도」 오른쪽 하단

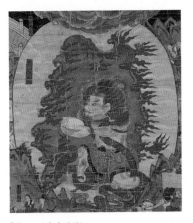

「감로도」(아귀 부분)

다. 아귀도 밥을 먹는구나. 아귀의 몸은 활활 타오르는 뜨거운 불로 뒤덮여 있다. 그가 무슨 큰 죄라도 지어 화형시킨 것일까? 그렇지는 않다. 아귀는

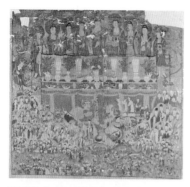

「보석사 감로도」, 마본채색, 238×228cm,
1649, 국립중앙박물관

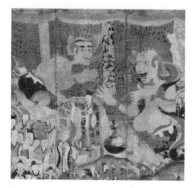

「보석사 감로도」(아귀 부분)

'목구멍은 바늘 같고 입은 거대하며 배는 크고, 몸에 난 털에서는 냄새가 나는 귀신'이다. 굶주리고 목마름에 허덕인 귀신을 형상화하다 보니 괴상한 모습이 나온 것이다. 「보석사 감로도」의 아귀는 그 특징을 가장 잘 형상화한 작품이다. 목은 가늘고 배는 불룩하게 나온 아귀는 입에서 불이 뿜어져 나온다.[4]

그렇다면 아귀는 왜 화염에 휩싸여 있는 것일까? 아귀는 먹으려는 음식이 모두 불로 변해 버리는 형벌을 받았다. 게다가 목구멍은 바늘처럼 가늘어 음식을 삼킬 수도 없다. 아무리 맛있는 산해진미가 잔뜩 쌓여 있어도 먹을 수가 없으니 항상 굶주리고 목말라하며 살아야 한다. 어떤 사람이 음식을 허겁지겁 먹을 때 '아귀처럼 먹는다'라고 말하는 이유도 그만큼 배고픔이 심했음을 의미한다. 아귀 주위의 화염은 먹으려고 손을 뻗치는 순간 불로 변하는 음식을 상징한다.

이런 아귀가 먹을 수 있는 유일한 음식이 하나 있다. 그것이 감로甘露다. 감로는 '단맛이 나는 이슬'이라는 뜻이지만 부처의 가르침(教法)을 비유적으로 일컫는다. 감로를 마신 아귀는 더 이상 아귀가 아니다. 이런 변화과정

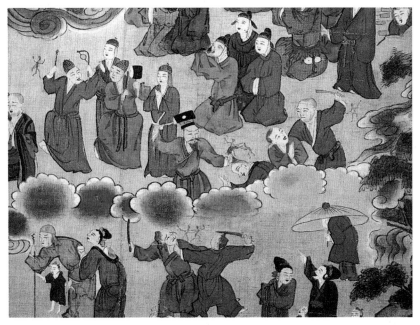

「감로도」(부분), 비단에 색, 176.5×185.5cm, 1750, 원광대학교박물관

을 보여 주는 것이 감로도다. 감로도는 불교에서 수륙재水陸齋 때 쓰는 불교 회화다. 수륙재는 물과 육지를 헤매는 영혼과 아귀를 달래기 위해 부처의 가르침과 음식을 베푸는 종교의례다. 원혼들의 극락왕생을 발원하며 행하는 영가천도재靈駕薦度齋라 할 수 있다. 아귀로 대표되는 육도중생에게 부처의 가르침과 음식을 베풀어 허기를 달래주고 업을 깨끗이 닦게 만들어 극락으로 인도하는 천도의식이다. 말하자면 영가를 위한 진혼굿이자 씻김굿이고, 해원굿이자 살풀이춤이라고 할 수 있다. 아귀라는 귀신은 사람들과 사는 세계가 겹치지만 보통 사람 눈에는 보이지 않는다. 보이지 않는다고 해서 아귀가 없는 것은 아니다. 분명히 존재한다. 「감로도」의 하단 부분

을 보면 싸움을 하거나 머리채를 잡고 있는 사람 옆에 검은색으로 작게 망령亡靈이 그려져 있다. 망령은 죽은 사람의 영혼인데, 사람의 눈에는 보이지 않는다. 그러다가 사람이 죽으면 육신은 땅으로 가고 망령은 자신이 지은 업에 따라 육도를 윤회한다. 그런데 망령의 원한이 깊을 경우 윤회를 하지 못한다. 특히 비명횡사했거나 억울하게 죽은 귀신은 윤회하지 못하고 살아 있는 사람 곁을 떠다니며 인간사에 개입한다. 이런 상태를 흔히 '귀신이 들러붙었다'고 표현한다. 객사客死나 횡사橫死를 당해 거두어줄 사람이 없어서 떠돌아다니는 무주고혼無主孤魂은 인간에 대한 간섭이 더 심하다. 분하고 억울하게 죽은 원혼冤魂과 고혼 등의 객귀客鬼도 마찬가지다. 아귀는 제사를 받아야 할 영가를 의미하지만 무명과 탐진치의 세계에 갇힌 사람 등의 모든 존재를 지칭하기도 한다.[5]

감로도는 원래 상단, 중단, 하단의 삼단 구조로 표현되는 것이 일반적이다.[6] 「보석사 감로도」를 보면 삼단 구성 양식을 알 수 있다. 삼단 구성의 등장인물(혹은 신과 귀신)은 수륙재에서 이시동도법異時同圖法으로 재구성된다. 이시동도법은 서로 다른 시간대의 상황을 한 화면에 표현하는 기법이다. 감로도 상단에는 죽은 자들을 구제할 불보살佛菩薩이, 중단에는 공양물을 올린 재단과 의식을 거행하는 법회 장면이, 하단에는 아귀와 고혼 등의 숙세의 삶이 그려진다. 숙세는 전생 또는 과거생이니 고혼 등이 죽기 전에 살았을 때의 모습이다. 그런데 그림에서는 특이하게 중단이 생략되고, 그 자리를 아귀가 차지했다. 이것은 굶주림의 표상인 아귀가 감로를 받는 구체적인 대상임을 강조하기 위한 것이다. 특히 16세기 이후 거듭된 전쟁과 기근, 전염병 등으로 인심이 흉흉해져 사람들이 아귀처럼 변하는 모습을 경계

하려는 의미도 크다. 그렇다면 도대체 조선시대에 무슨 일이 있었을까? 그때의 사건을 알아보기 위해 「감로도」하단에 그려진 고혼들의 과거생, 즉 그들이 살았을 때의 모습을 살펴보자.

질병과 굶주림, 조선을 뒤덮어

평화롭게 임종을 맞이했더라면 원한을 품지도 않았을 것이다. 사람들은 그들을 향해 '죽어도 싸다'고 손가락질했지만 이 세상에 죽어도 싼 죽음은 없다. 「감로도」하단부에는 수륙재가 필요한 고혼들의 억울한 죽음이 구체적으로 묘사되어 있다.[7] 각 인물 곁에는 그들이 죽게 된 사연이 적혀 있다. 바로 제목이다. 왼쪽 하단의 '노년무호老年無護'라는 제목의 그림은, 노년에 보호해 주는 사람이나 의탁할 자식이 없이 죽은 고혼이다. 반대로 의지할 곳 없이 어린 시절에 죽은 '유년무의幼年無依'도 있다. 노인과 어린이를 위한 복지가 제대로 마련되지 않았던 조선시대의 상황을 짐작할 수 있는 부분이다. 복지 사각지대에 놓인 계층으로는 장애인도 마찬가지였다. '쌍맹복사雙盲卜士'는 지팡이에 의지해 점술에 종사하는 맹인 부부의 생전 모습이다. 병으로 죽은 영혼의 생전 모습도 보인다. 오랜 지병으로 죽은 고혼은 '구병전신久病纏身'으로, 침과 뜸 등의 의료사고로 죽은 고혼은 '오침살인誤針殺人'과 '구료灸療'로, 열악한 환경에서 출산을 하다 죽은 산모나 영아의 고혼은 '자모구상子母俱喪'으로 표현했다.

이외에도 길을 가는 도중에 병을 얻어 죽은 고혼, 시장이나 길거리에서 싸움이 붙어 죽은 고혼, 도박이나 잡기 등으로 허송세월하다 죽은 고혼, 연

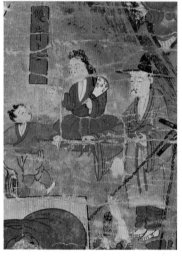

의지할 곳 없이 죽은 어린아이와
의탁할 자식 없이 죽은 노인 및 맹인 부부

희패의 떠돌이 광대로 죽은 고혼 등도 등장한다. 형벌사건에 관련되어 죽은 경우도 있다. 그림에는 주인이 노비를 때려죽인 사건과 반대로 노비가 그 주인을 때려죽인 사건이 동시에 그려져 있다. 무고한 죄에 연루되어 형벌을 받다 죽은 경우, 매질을 당하거나 형틀에 묶여 채찍질을 당하다 죽은 경우, 손발이 묶인 채 몽둥이질을 당한 경우, 머리가 잘려 죽은 경우 등도 있다. 특이하게 간통을 하다 발각된 경우도 있다. 간통한 여자는 얇은 하의만 입은 채 손발이 뒤로 묶여 있고, 남자는 하의만 입은 상태에서 손발이 뒤로 묶여 있으며 여인의 남편으로 보이는 남자가 간통남의 목에 칼을 들이대고 있다. 조선시대 같은 근엄한 유교 국가에서도 불륜과 치정 같은 스캔들은 비일비재했다. 이외에도 그림에는 강물에 익사하거나 우물에 빠져 죽은 자, 집이 무너져 깔려 죽거나 불길에 휩싸여 죽은 자, 호랑이나 독사에게 물려 죽은 자, 말에서 떨어져 말발굽에 채이거나 바위에 깔려 죽은 자, 산에서 떨어져 죽은 자 등도 보인다. 「감로도」 하단부에 등장한 인물들을 통해 우리는 당시에 빈번하게 발생했던 사건 사고와 형벌제도와 복지상황 등의 풍속을 확인할 수 있다. 그러나 이런 죽음이 아무리 억울하다

해도 전쟁이나 전염병에 의한 죽음만큼 심각하지는 않았다.

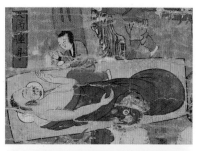

전염병은 한번 발병했다 하면 대량학살에 가까울 정도로 많은 생명을 앗아가기 때문에, 그 심각성이 더하다. 짧은 기간 많은 사망자를 내는 악성 전염병을 역병이라고 불렀다. 조선시대에 유행한 역병으로는 두창, 염병, 마진, 홍역, 콜레라 등 다양하다. 역병은 발병 원인과 해결책을 알 수 없어 단지 괴질怪疾 혹은 돌림병이라고 부르는 경우가 많았다. 한번 돌림병이 돌면 조선의 국토는 삽시간에 괴질 공포에 빠졌다. 『조선왕조실록』에 따르면 세종 29년(1447) 6월에

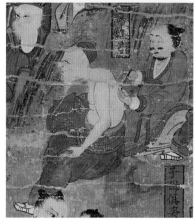

오랜 지병으로 죽은 고혼과 의료사고로 죽은 고혼

발생한 돌림병으로 한 도道에서만도 4,000명이 넘는 사람이 사망했다고 한다.[8] 현종 12년(1671)에는 한 해 동안 약 100만 명이 사망했다.[9] 조선 땅 곳곳은 버려진 송장으로 넘쳐났다. 당시 전라 감사 오시수吳始壽가 올린 글에는 이렇게 적혀 있다.

기근의 참혹이 올해보다 더 심한 때가 없었고, 남방의 추위도 올겨울보다 더 심한 때가 없었습니다. 굶주림과 추위가 몸에 절박하므로 서로 모여 도둑질

을 하고 있습니다. 그리하여 집에 조금이라도 양식이 있는 자는 곧 겁탈의 우환을 당하고, 몸에 베옷 한 벌이라도 걸친 자도 또한 강도의 화를 당하고 있으며, 심지어는 무덤을 파서 관을 뽀개고, 장사를 지낸 시신을 파내어 염의斂衣를 훔치기도 합니다. 빌어먹는 무리들은 다 짚을 엮어 배와 등을 가리고 있으니 실오라기 같은 목숨은 남아 있지만 이미 귀신의 형상이 되어버렸는데, 여기저기 다 그러하므로 참혹하여 차마 볼 수 없습니다. 감영監營에 가까운 고을에서 얼어죽은 수가 무려 190명이나 되고, 갓난아이를 도랑에 버리고 강물에 던지는 일이 없는 곳이 없습니다.

오시수의 글에 따르면 사망 원인이 역병이라기보다 추위와 굶주림이었음을 알 수 있다. 우리가 태평성대로 기억하는 영조 때인 1750년 5월에는 역병으로 30만여 명이 사망했다. 그때의 상황 역시 현종 때와 다르지 않았다. 영의정 조현명趙顯命, 1690~1750이 보고한 내용에 따르면, 역병의 발생이 추위와 굶주림에 있음을 알 수 있다. 백성들은 '생활이 어려워지자 어머니를 길에다 내버리기도 하고, 추위와 굶주림 속에서 살길을 찾지 못하던 유민 일가족의 가장이 처자를 목 졸라 죽이고 자신도 목을 매는 등' 반인륜적인 일이 발생했다고 전한다. 또한 '유랑하는 과정에서 6~7세가 된 어린 자식을 버리기도 했다'고도 한다. 기근의 참상은 여기서 끝나지 않았다. 돌림병이 걸린 소를 살처분해 땅속에 파묻자 굶주린 백성들이 '밤에 몰래 파내어 먹고 감염되어 죽는 경우'도 있었다.

영조 때 발생한 역병보다 더 충격적인 사건은 숙종 23년(1697) 8월 14일의 기록에서 확인할 수 있다. 기록에 따르면, "평안도에 사는 두 여자가 굶

주림을 견디다 못해 둘이 모의하여 같은 마을의 여인을 짓눌려 살해한 후, 그 고기를 먹었다." 인육을 먹었다는 공식적인 기록이다. 이 기록은 아무리 무서운 전염병도 굶주림만큼 무서운 병은 없다는 것을 말해 준다. 「감로도」 한가운데에 굶주림의 고통을 겪고 있는 아귀를 그려넣은 이유가 이해될 것이다.[10]

순조 21년(1821)에 발생한 괴질은 호역虎疫이라고 불렀다. 조선에서 처음 발병한 콜레라였다. 호역은 호랑이가 살점을 찢어내는 고통을 준다는 뜻에서 붙인 이름이다. 이 병에 걸리면 열 명 중 여덟아홉 명은 죽었다고 한다. 당시 상황에서는 콜레라의 원인과 해결책이 없었기 때문에 할 수 있는 방법이라고는 환자들을 격리하고 죽은 자는 불태우고 마을을 봉쇄하는 일이 전부였다. 질병을 치료하는 혜민서와 활인서가 있었지만 유명무실했다. 이곳에서 판매하는 약값은 양반들이 사기에도 비싸, 어지간한 금수저 집안이 아니고서는 서민들은 엄두도 낼 수 없었다. 상황이 이렇다 보니 대부분의 서민들은 의원을 찾는 대신 무속인과 점쟁이에게 매달리며 병이 낫기만을 기다렸다. 「감로도」는 수륙재를 지낼 때, 사람들의 마음을 달래주고 위안을 주었다. 그래서 종교화는 단순한 감상화가 아니다.

전염병은 국내에서 자체로 발생한 경우도 있지만 외국에서 유입되는 경우가 대부분이었다. 예나 지금이나 중국은 국내로 전염병이 전파되는 주요 경로였다. 현종 12년(1671)에 발생한 전염병은 국내에서 발생한 경우다. 그러나 순조 21년(1821)의 콜레라는 중국에서 전파되었다. 이번 코로나바이러스도 중국의 우한에서 발병해 국내에 유입된 것처럼 조선과 교역이 빈번했던 중국은 질병의 주요 전파국이었다. 정약용丁若鏞, 1762~1836의 『목민심

서『牧民心書』에 따르면, "신사년 가을(1821)부터 이 병이 유행하였는데, 열흘 동안에 평양에서 죽은 자만 수만 명이요, 도성에서 죽은 자가 13만 명"이었다. 1817년 인도에서 발생한 콜레라가 1820년에 중국을 거쳐, 1821년에 조선에 도착했으니 그 전파속도가 매우 빨랐음을 짐작할 수 있다. 1894~95년 청일전쟁 중에는 만주 지역에서 발생한 콜레라가 조선에 전파되기도 했다.

감로도에서 배우는 역사

그렇다면 역병이나 괴질은 왜 발생하는 것일까. 그 원인에 대해서는 정확히 알려져 있지 않다. 지금처럼 의학이 발달한 세상에서도 코로나19의 발병원인을 찾는 데 많은 시간이 필요하지 않는가. 다만 짐작해 볼 수 있는 것은 도시의 인구집중에 따른 위생문제가 전염병 발생의 가장 큰 원인이었을 것으로 추정된다. 당시 조선의 수도 한양은 주요 도로를 제외한 대부분의 도로가 오물로 넘쳐났다. 이런 오물들은 비나 홍수에 의해 개천으로 흘러들어가 물을 오염시켰고, 공동식수로 사용하는 우물물조차 분뇨로 오염되기 일쑤였다. 코로나19 예방법으로 손을 자주 씻으라는 말을 듣는 이유도 그만큼 위생이 중요하기 때문이다. 위생시설 못지않게 중요한 것이 잘 먹고 충분한 영양을 섭취하는 것이다. 그런데 대부분의 사람들은 질병과 함께 배고픔과 기근에 시달려야 했다. 여기에 탐관오리들의 학정과 가렴주구苛斂誅求까지 겹치면서 백성들의 생활은 더욱 곤궁할 수밖에 없었다. 농민들은 어쩔 수 없이 자신의 본거지를 떠나 호구지책으로 도적질을 하거나 유랑민이 되었다. 18세기에 대규모의 민란이 자주 발생했던 것도 이런 사정

을 반영한다. 민심은 곧 그 시대를 반영한다.

조선시대에 전염병과 질병으로 죽은 사람들을 보면 그래도 우리가 복 받은 시대에 살고 있다는 생각이 든다. TV를 켤 때마다 공포스러운 소식은 잇달아 들려오지만 우리는 잘 이겨낼 것이다. 지금 이 시간에도 질병과 싸우는 모든 분들에게 격려의 박수를 보낸다.

3. 조선시대 역병과 질병에 대해서는 신동원, 『호열자 조선을 습격하다』, 역사비평사, 2005 참조.

4. 아귀상에 대해서는 김승희, 「한국 불교회화의 판타지: 감로도의 아귀상」, 『미술사학보』 50, 미술사학연구회, 2018, 7~29쪽 참조.

5. 김승희, 「19세기 감로도의 인물상에 보이는 새로운 양상」, 『한국문화』 49, 서울대학교 규장각 한국학연구원, 2010, 99~121쪽.

6. 김정희, 「감로도 도상의 기원과 전개」, 『강좌미술사』 47, 한국불교미술사학회, 2016, 143~81쪽.

7. 감로탱화의 인물에 대해서는 김정희, 「감로탱화에 나타난 인간상의 분류」, 『조선시대 풍속화』 49, 국립중앙박물관, 2002, 274~85쪽.

8. 역병과 괴질에 관한 『조선왕조실록』의 기록은 한국고전종합DB(http://db.itkc.or.kr/) 참조.

9. 연제영, 「조선시대 감로탱화 하단 장면과 사회상의 상관성」, 『한국문화』 49, 서울대학교 규장각 한국학연구원, 2010, 3~24쪽.

10. 감로도의 위난 이미지에 대해서는 박은경, 「조선 16세기 감로도의 위난 이미지를 통해 본 사회상」, 『한국문화』 49, 서울대학교 규장각 한국학연구원, 2010, 25~49쪽.

지극히 아름다운 '의료의 신'의 후예들

화장하지 않는 여자가 저렇게 아름다울 수 있다니. TV를 통해 거의 매일 보다시피 한 정은경 질병관리본부장의 얼굴을 보면서 든 생각이었다. 많은 사람들이 그녀의 얼굴을 보고 그녀의 목소리를 들으면서 두렵고 공포스러운 시간을 버텼다고 토로한다. 아름다운 사람은 그녀뿐만이 아니었다. 위험한 줄 알면서도 전국에서 대구로 달려간 의료진들도 마찬가지였다. 그들은 몸을 사리지 않는 헌신적인 노력으로 국민들에게 깊은 인상을 남겼다. SF 영화에서나 볼 법한 방호복을 입고 땀에 젖은 모습으로 질병과 싸우는 모습은 이마와 콧잔등에 밴드를 붙인 얼굴과 함께 어떤 말로도 다 표현할 수 없는 감동을 주었다. 국민들은 그들을 보며 힘을 냈고, 자신보다 더 어려운 이웃을 돌아볼 수 있는 여유가 생겼다. 그들에게는 어떤 화장품으로도 꾸며낼 수 없는 숭고미崇高美가 있었다. 그래서 사람들은 그들을 영웅이라고 부른다.

우리나라 의료 수준은 세계 최고다. 친분 있는 의사가 그런 말을 했을 때도 자화자찬이려니 생각했다. 코로나19를 겪고 보니 진짜 그런 것 같다. 전 세계가 코로나19 팬데믹으로 똑같은 상황에 처하게 되자 각 나라의 의료 수준과 재난대처 능력 등이 확연하게 드러났다. 선진국이라고 으스대던 나라도 별거 아니라는 사실을 새삼 알게 되었고, 우

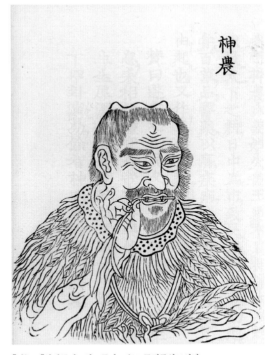

「신농」, 『역대군신도상』, 목판, 1651, 국립중앙도서관

리가 몰랐던 우리나라의 뛰어난 의료 수준도 확인할 수 있는 계기가 되었다. 이 모든 것이 의료진들의 헌신적인 노력 덕분이었다.

스스로 백초를 삼켜 독에 중독된 신농

『역대군신도상歷代君臣圖像』에 들어 있는 「신농神農」의 얼굴을 보면 쫙 찢어진 눈이 공포스러울 정도로 튀어나왔다. 머리에는 좌우에 뿔이 있고 정수리도 솟아 삼각산 같다. 두 손에는 풀을 들고 있는데, 오른손으로는 그 풀을

입에 가져다 물고 있다. 양어깨 위로는 풀로 된 초의草衣를 입었다. 사람인
지 괴물인지 가늠하기 힘들 정도로 대단히 기괴한 용모다. 그림의 주인공은
중국의 전설상의 황제 신농이다.

신농의 용모가 기괴하게 그려진 데는 이유가 있다. 문헌에 따르면, 그는
'인신우수人身牛首'로, 사람의 몸에 소의 머리를 하고 있었다. 복희씨와 마찬
가지로 위대한 인물은 얼굴과 몸이 보통사람과는 다른 특징이 있다는 의미
다. 사람들은 하늘로부터 특수한 천명을 받은 사람의 외모는 일반인과 구별
되는 특징이 있다고 생각했다. 지금 신농의 얼굴이 특이하게 생긴 것은 그
가 천명을 받은 특별한 황제라는 증표다.

『역대군신도상』의 「신농」은 그나마 사람 얼굴을 하고 있다. 고구려 오회
분 제4호묘의 고분벽화에 그려진 「신농상」은 아예 소의 머리에 사람 몸을
하고 있다. 소머리의 신농은 양손을 벌리고, 허리띠가 휘날리도록 달려가고
있는데, 오른손에는 농업의 상징인 벼이삭을 들고 있다. 신농의 머리가 소
머리인 것은 그가 농업신이기 때문이다. 『주역』「계사전」에 의하면, 신농은
인류가 아직 농경을 알지 못하고 수렵 생활을 했을 무렵의 제왕이었다. 그

는 식량 부족에 신음하는 백성들을 위해 나무를 깎아 쟁기구를 만들어 농사짓는 법을 가르쳤다고 한다. 그래서 그를 농사의 신이라는 뜻으로 신농이라고 부르게 되었다. 농사의 신이 소의 머리를 한 것은 밭을 경작할 때 소가 사용되기 때문이다. 우경牛耕은 중국에서는 춘추시대부터 시작된 후 농경의 주류가 되었다. 그러니까 원래는 소머리에 사람 몸으로 그려지던 신농의 초상이 시간이 지나면서 사람 얼굴에 사람 몸으로 그려지게 되었다. 『역대군신도상』의 「신농」의 머리 좌우의 뿔은 '우두인신'이었을 때의 소뿔이 퇴화된 흔적이다.

농업의 신인 신농은 의약醫藥의 신으로도 숭배받았다. 그가 입에 풀을 물고 있는 것이 바로 그 증거다. 농업의 신이 의약의 신까지 겸하게 된 것 역시 농사와 관련이 깊다. 신농은 수렵채집을 하며 사는 백성들이 자주 독에 중독된 것을 발견했다. 그는 통치자로서 백성들에게 보다 안전한 식재료를 제공하기 위해 자기 스스로가 마루타가 되기로 작정했다. 그는 시험 삼아 백초百草를 삼켜 하루에도 70회 넘게 독에 중독되었다. 그 고충을 견디면서 끈질기게 약초와 독초를 구분했다. '슬기로운 의사생활'의 시작이었다. 그는 100가지의 풀을 맛보며 식물의 독성이 없게 약효를 조절한 결과 약으로 복용하는 법을 찾아냈다. 이것이 그가 농업신에서 의약신으로 변신하게 된 계기다. 중국 의학서의 자랑으로 알려진 『본초학本草學』의 원조가 신농으로부터 시작된 데는 이런 사연이 담겨 있다. 본초학은 남북조시대의 도홍경陶弘景, 456~536이 『신농본초경神農本草經』에 주석을 붙여 실용적인 의학으로 발전시켜 현대에 이른다. 음식과 약의 근원이 같다는 '식약동원食藥同源'의 사상도 본초학에서 유래되었다.

그림에서 신농이 풀을 물고 있는 것은 백초를 시험하는 자세의 표현이다. 어깨를 덮은 풀로 된 옷 역시 약초의 상징이다. 약초를 캐러 산중을 헤집고 들어가기 위해 새의 깃과 풀로 짠 도롱이를 걸친 것이다. 진晉나라 때 간보干寶가 지은 『수신기搜神記』에는 신농이 자편赭鞭이라는 붉은 채찍을 휘두르며 풀숲을 헤매고 다녔다고 전한다. 그림에서 자편은 보이지 않는다. 스기하라 타쿠야杉原たく哉의 『중화도상유람中華圖像遊覽』에 따르면, 예전 일본에서는 의사의 진찰실과 약방 앞에 신농의 초상화가 걸려 있었다고 전한다.

조선시대에도 신농에 대한 흠모는 대단해서 나라에서는 선농단先農壇을 세워 신농에게 제사를 지냈다. 동대문구 제기동에는 선농단이 보존되어 있다. 우리가 지금 살고 있는 동네에서도 '신농씨 한의원'이니 '신농백초 한의원'이니 하는 등의 간판을 흔히 볼 수 있다. 여기서 더 나아가 '신농비료'니 '신농축산'까지 영역이 확장된 것을 보면 신농에 대한 콘크리트 지지층의 충성도가 여전함을 알 수 있다. 「신농」이 들어 있는 『역대군신도상』은 중국의 제왕과 명신, 성현들을 그린 화첩이다. 이런 화첩은 중국, 조선, 일본 세 나라에서 여러 버전으로 그려져 후대 사람들이 감계로 삼았다.

신농, 시장을 열어 물건을 교환하게 하다

지금까지 신농이 농사의 신이자 의약의 신이라는 사실을 살펴보았다. 그런데 명대 천연天然이 1498년에 편찬한 『역대고인상찬歷代古人像贊』의 「신농상」에는 또 다른 정보가 나온다. 「신농상」의 제시에 '약과 침의 시조, 농업

과 상업의 종조藥石權興農商宗祖'라고 적혀 있다. 의약의 신과 농업의 시조라는 말은 앞에서 살펴보았다. 그런데 '상업의 종조'라는 말은 무슨 뜻일까. 19세기에 조선에서 제작된 『명현제왕사적도』속의 「신농이 시장을 열다神農開市」에서 그 실마리를 찾을 수 있다. 그림 속에서 사람들은 신농과 비

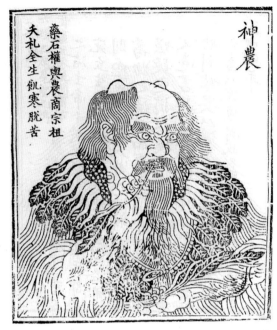

「신농상」, 『역대고인상찬』, 1498

슷한 초의를 걸치고 시장에 나와 물건을 교환하고 있다. 그들이 교환하려는 물건은 소, 돼지, 말, 염소 등의 가축이다. 생선과 야채, 과일과 견과류, 꿩과 오리 등도 보인다. 그들 속에 신농의 모습은 보이지 않는다. 신농과 비슷한 옷을 걸친 사람들의 모습에서 이 그림이 신농시대의 이야기라는 사실을 짐작할 수 있기 때문이다. 신농의 모습보다는 그가 시행한 정책을 보여 주려는 데 그림의 목적이 있다.

명나라 때 만들어진 『역대군감歷代君鑑』에 따르면, 신농은 "한낮이면 시장을 열어 사람들이 필요한 물건을 교환할 수 있도록 했다." 이것이 신농을 상업의 종조로 부른 이유다. 결론적으로 신농은 농업, 의약, 상업의 신으로 추

작자 미상, 「신농이 시장을 열다」,
『명현제왕사적도』, 비단에 색,
107.3×41.8cm, 국립중앙박물관

앙받으며 오늘에 이른다. 『역대군감』은 1453년에 조선에 전파되어 세조, 성종, 숙종 때 간행되었다. 조선에서 오자를 교정하거나 내용을 수정해 경연과 서연 등에서 제왕학의 교과서로 활용되었다.

곳곳에서 활약하는 화타와 편작

중국 역사에서는 원조 의사 신농의 뒤를 이어 기라성 같은 명의들이 두각을 나타냈다 그중 조선 사람들에게 가장 인기가 많았던 의사는 화타와 편작扁鵲이었다. 두 사람은 한 단어로 '화편華扁'이라고도 불렀는데 명의를 넘어 신의神醫라고까지 평가받았다. '화편'에서 화타는 편작보다 앞서 언급되지만 시대상으로는 편작이 화타보다 앞선다. 편작은 춘추시대의 사람이고, 화타는 동한東漢 말기의 사람이다.

편작에 대한 내용은 사마천의 『사기』「편작창공열전扁鵲倉公列傳」에 자세하게 나온다. 그중 다음의 일화는 그가 얼마나 뛰어난 의사였는지를 짐작게 한다. 편작이 제齊나라 환후桓侯를 만난 자리에서 말했다. "왕께서는 피부에 병이 있는데, 치료하지 않으면 더욱 깊어질 것입니다." 환후가 말했다. "과인에게는 질병이 없소." 편작이 물러나자, 환후는 곁에 있던 신하들에게 말

했다. "의원이란 자들은 이익을 탐해 병이 없는 사람을 가지고 공을 세우려고 한다." 5일 뒤에 편작이 환후를 다시 뵙고 말했다. "왕께서는 혈맥에 병이 있습니다. 지금 치료하지 않으면 훨씬 깊어질 것입니다." 환후가 말했다. "과인에게는 질병이 없소." 편작은 5일 뒤에 다시 환후를 만나서 말했다. "왕께서는 장과 위 사이에 병이 있는데 치료하지 않으면 더욱 깊어질 것입니다." 환후는 대답하지 않았다. 또다시 5일 뒤에 편작이 환후를 만났는데 멀리서 쳐다만 보고 그냥 물러 나왔다. 이상하게 여긴 환후가 그 까닭을 묻자 편작이 이렇게 대답했다. "병이 피부에 있을 때는 탕제나 찜질로 고칠 수 있고, 혈맥에 있을 때는 침으로 치료할 수 있으며, 장과 위 사이에 있을 때는 약술로 다룹니다. 지금은 질병이 골수에 들었으니 하늘의 신도 어쩔 수 없습니다." 그로부터 5일 뒤에 환후는 몸에 이상을 느끼고 편작을 불렀으나, 그는 이미 도망친 뒤였다. 환후는 결국 죽었다.

편작은 산부인과, 소아과, 안과, 이비인후과 등 가는 곳마다 의료 과목을 달리하여 사람을 치료했는데 영험하지 않은 적이 없었다. 이런 명의도 자신의 운명은 어쩔 수 없었던 듯하다. 그의 의술을 시기한 진나라의 태의령 이혜李醯에 의해 목숨을 잃었다.

화타는 또한 방약方藥과 침구鍼灸에도 밝았다. 한의학에서는 '일구이침삼약一灸二鍼三藥'으로 질병을 치료한다. 뜸을 떠서 고치는 게 효과가 제일 좋고, 그래도 안 되면 침을 맞고, 마지막으로 약을 복용한다는 뜻이다. 화타가 방약과 침구에 밝았다는 것은 한의학의 전 분야를 잘 알고 있었음을 의미한다. 그는 사람의 배와 등을 갈라서 위장을 씻어 그 안에 있는 질병을 제거했다고 전한다. 외과 수술을 시행했다는 뜻이다. 그는 나이가 100세에도 정

정한 모습이어서 사람들이 그를 신선이라고 여겼다. 그는 병을 치료할 때 과잉처방을 하지 않았다. 탕제를 만들어도 최소한의 약재만 썼는데 그가 처방한 약을 마시면 병이 떨어지면서 금방 나았다. 뜸을 놓을 때는 뜸자리가 한두 군데에 지나지 않았고, 침을 놓을 때도 마찬가지였다. 병이 몸 안에서 뭉쳐서 침과 탕제로 치료할 수 없을 때는 마취제를 먹인 후 수술을 했다. 환자는 수술 후 4~5일이 지나면 고통이 없어졌고, 한 달이면 완전히 회복했다고 전한다.

화타는 삼국지의 주인공 조조의 두통을 치료해 준 명의로 유명하다. 또한 조조가 눈병이 났을 때 금비金篦라는 수술용 칼로 눈의 막을 긁어내어 수술을 했다고 전한다. 그러나 거듭되는 조조의 부름에도 응하지 않아 결국 그의 손에 죽임을 당했다. 편작이나 화타나 마지막은 불행하게 끝났다.

중국에는 편작과 화타 이외에도 손진인孫眞人, 기백歧伯, 갈홍葛洪, 왕숙화王叔和, 장중경張仲景, 순우의淳于意 등 수많은 명의가 이름을 떨쳤다. 이외에도 동진東晉의 은중감殷仲堪은 아버지의 병을 고치려다 의술에 정통하게 되었다. 그는 약재를 만질 때마다 약재의 독성 때문에 눈물을 닦고는 했는데, 결국 한쪽 눈이 실명하고야 말았다. 수당隋唐의 허윤종許胤宗은 당시 의사들이 서투르게 진맥하는 것에 대해 "사냥에 비유하자면, 토끼가 어디에 있는지도 모르는 채, 온 들판에다 널리 그물을 치고서 한 사람이라도 잡기를 바라는 셈"이라고 비판했다. 그러면서 "우연히 한 가지 약이 잘 든다 해도 다른 약물의 영향을 받기 때문에 그 약으로만 오로지 치료할 수는 없다"라고 경고하면서 치료의 어려움에 대해 경종을 울렸다. 명대明代의 왕기汪機, 1463~1539 역시 "약에는 정해진 약성이 없다"라고 하면서 모든 약은 "사람이

올바르게 사용하는 데 달려 있을 뿐"이라고 하였다. 이들보다 더 뛰어난 의사도 있었다. 송나라의 승려 지연智緣은 "아버지를 진맥하면 그 아들의 길흉을 말할 수 있었다"라고 전한다. 그를 보고 왕안석王安石, 1021~86은 "옛날에 진秦나라의 의화醫和는 진후晉侯를 진맥할 때 그 진후의 훌륭한 신하가 장차 죽을 것을 알았다. 지금 아버지를 본 것으로 자식을 알아챈다는 것이 어찌 괴이한 일이겠는가?"라고 감탄했다.

의술과 관련해 '전설 따라 삼천리'에나 나올 법한 얘기도 전한다. 남북조 시대의 서추부徐秋夫는 의술이 특히 뛰어났는데 일찍이 귀신의 허리에 침을 놓았다고 전한다. 그가 사양령射陽令이라는 관직에 있었을 때였다. 그는 밤마다 귀신의 신음소리를 들었다. 그 소리가 얼마나 처절했던지 서추부가 귀신에게 그 이유를 물었다. 그러자 귀신이 대답했다. "살아서 허리 통증을 앓았는데, 귀신이 되어서도 이 통증을 참기 어렵습니다. 그러니 풀로 인형을 만들어 침을 놓아주십시오." 서추부는 귀신의 말대로 인형의 몸 네 군데에 뜸을 뜨고, 침을 놓은 뒤 제사를 지내고 그 인형을 매장하였다. 그러자 다음 날에 어떤 사람이 와서 감사 인사를 하고 홀연히 사라졌다고 한다. 환자의 고통이 얼마나 컸으면 죽어서도 잊지 못할까 하는 생각을 하게 하는 일화다.

이런 고통을 치료하고 고치는 사람이 바로 의사이니 의사야말로 각 시대에 없어서는 안 되는 귀한 존재라 할 수 있다. 그래서 옛사람들은 명의가 되어 환자들을 고쳐주는 것이야말로 음덕을 쌓는 지름길이라고 강조했다.

조선의 신농이 말하는 명의 되는 법

의약의 신 신농의 후예는 중국에만 있는 것이 아니었다. 조선에도 수많은 신농이 있었다. 전쟁 때는 뛰어난 의사의 활약이 드러나기 마련이다. 임진왜란 때는 『동의보감東醫寶鑑』을 쓴 허준許浚, 1539~1615과 『의림촬요醫林撮要』를 쓴 양예수楊禮壽, ?~1597가 맹활약을 펼쳤다. 이들은 의약과 침술 등 임상시험에서 얻은 결과를 바탕으로 의약서를 남긴 대표적인 경우다. 같은 시기에 조선 최초의 해부학자 학송鶴松 전유형全有亨, 1566~1624과 노비 출신이면서 침술의 대가가 된 허임許任, 1570~1647도 한몫했다. 효종 때의 백광현白光炫, 1625~97은 말 고치는 마의馬醫에서 궁중 의사인 태의太醫가 되었다. 그는 침으로 종기를 잘 고쳤다. 백광현의 이야기는 10여 년 전에 「마의」라는 드라마로 MBC에서 방송된 적이 있었다. 침술의 대가로 백광현 못지않게 유명한 사람이 침은鍼隱 조광일趙光一, ?~?이다. 그는 조선 후기에 주로 민간에서 활약하며 어려운 백성들의 의료를 담당했다. 피재길皮載吉, ?~?이라는 사람은 웅담고약으로 정조의 부스럼을 사흘 만에 고쳐 유명해졌다. 사상의학四象醫學의 창시자 이제마李濟馬, 1837~99와 천연두의 예방법인 우두종두법을 전파한 송촌松村 지석영池錫永, 1855~1935은 조선 말기에 활동한 명의였다.

조선시대 때 의사는 중인계급으로 그다지 지위가 높지 않았다. 그럼에도 불구하고 의사로서의 사명감은 대단했다. 그렇다면 그들은 어떤 자세로 슬기로운 의사 되기를 준비했을까. 세종 때 편찬된 『의방유취醫方類聚』에는 '의인醫人이 되는 법'에 대해 다음과 같이 적고 있다. "상의上醫는 나라를 고치고, 중의中醫는 사람을 고치며, 하의下醫는 질병을 고쳤다. 또한 상의는 환자의 소리를 듣고, 중의는 혈색을 살피고, 하의는 맥박을 짚는다고 하였다. 상

의는 아직 발생하기도 전의 질병을 치료하고, 중의는 막 생기려는 질병을 치료하고, 하의는 이미 걸린 질병을 치료한다." 이렇게 되기 위해서는 "사물의 이치를 통찰하고 세상의 물정을 깨달으며, 변화의 원리를 깨우쳐야 한다"라고 덧붙였다. 왜냐하면 "몸의 겉면을 살펴서 속면 상태를 알아내고 진단과 처방을 내려야 하기 때문"이다. 이런 노력과 더불어 "환자들을 구제하려는 마음을 언제나 간직하고" 사람들의 고통을 널리 구제하려 하면서 "기준에 맞게 약물을 사용한다면" 질병은 반드시 나을 것이라고 강조한다. 이런 생각을 품고 체계적으로 공부할 수 있다면 의인이 되는 길은 "지극히 훌륭하고 지극히 아름다울 것"이라고 덧붙였다.

지금은 임진왜란과 같은 전쟁 상황도 아니다. 그러나 전쟁 상황에 버금갈 만큼 질병으로 많은 사람이 고생하고 있다. 이럴 때 '지극히 훌륭하고 지극히 아름다운' 신농의 후예들이 있어 감사하다.

「삼교도」

셋이 모여 하나가 되는 이치

코로나19로 인해 세계 경제가 추락하고 있다. 우리나라도 예외는 아니다. 우리는 어떻게 이번 위기를 극복할 수 있을까. 날마다 뉴스에서는 수출이 급감했느니 실업자가 늘었느니 하는 우울한 소식만 들린다. 그런 뉴스를 접할 때마다 가슴이 철렁 내려앉는 것은 나만의 문제가 아닐 것이다. 무슨 애국지사라서 거창한 질문을 하려는 게 아니다. 동네 골목마다 '임대문의'라고 적힌 빈 가게들이 하루가 다르게 늘어가는 현실을 보고 있기 때문이다. 어느 집은 폐업한 후 정리도 하지 못한 채 떠난 듯 식기와 테이블이 그대로 방치된 경우도 있다. 저 영세한 가게에 딸린 식구들은 어떻게 됐을까. 분식집이 문을 닫은 것을 보고 온 날은 기분이 우울하다. 모름지기 한 나라의 지도자라면 국민의 염려를 잘 헤아려서 흩어진 마음을 하나로 모아 잘 이끌어줘야 할 것이다. 그런 의미에서 종교 지도자들이 한자리에 모여 있는 그림을 감상하는 것도 나름 의미가 있을 것이다.

부처님과 공자님과 예수님이 마음을 합하다

2016년 1월이었다. 인사동에 민화 전시회를 보러 갔다가 깜짝 놀랄 만한 작품을 발견했다. 「만법통일萬法統一」이었다. 석가와 공자와 예수 등 3대 종교의 창시자가 한 화면에 등장한 것이다. 각 인물 위에는 그들의 이름과 대표적인 종교 교리를 한 단어씩 적어 넣었다. 불교를 대표하는 석가는 '자비慈悲'를, 유교를 대표하는 공자는 '인의仁義'를, 기독교를 대표하는 예수는 '박애博愛'라고 적었다. 자비와 인의와 박애는 그림을 그린 사람이 파악한 세 종교의 교리였을 것이다. 세 인물은 한눈에 봐도 '삼교三敎'의 대표자임을 알 수 있도록 외면적인 특징을 살렸다. 석가는 한쪽

작자 미상, 「만법통일」, 종이에 색, 74×46cm, 가회민화박물관

어깨가 드러난 가사를 걸치고 팔을 가슴 앞에서 구부렸다. 머리는 위로 솟은 육계肉髻와 구불구불한 나발螺髮의 특징을 잘 포착했다. 공자는 두 손을 가슴 앞에서 모아 홀을 들고 있고 아랫부분에 수놓은 의복을 걸치고 있다. 이런 특징은 공자의 초상화로 가장 많이 알려진 선성유상先聖遺像의 전형적인 특징이다. 예수는 의복으로 온몸을 감싼 채 두 손을 적극적으로 활용한 모습이다. 예수가 손을 들어 설교하는 모습은 산상수훈이나 예수상에서 흔히 발견할 수 있는 특징이다. 세 사람의 머리에는 모두 둥근 형태의 두광頭光을 그려 넣었다. 머리에서 광채가 난다는 의미다. 두광은 불교 그림에서 불보살을 그릴 때 쓰는 양식인데, 삼교도에 활용했다.

그림 안에는 '만법통일'이라는 제목이 적혀 있지 않은 것으로 봐서 전시 기획자가 붙인 것 같았다. 만법통일은 만법이 하나로 합쳐진다는 뜻이다. 불교, 유교, 기독교를 만법으로 해석했다. 만법통일은 당나라 때 조주趙州, 778~897 선사가 말한 '만법귀일일귀하처萬法歸一一歸何處'를 응용한 제목일 것이다. '모든 것은 하나로 돌아가는데 하나는 어디로 돌아가는가'는 참선할 때 가장 많이 드는 화두 가운데 하나다. 조주 선사는 '뜰 앞의 잣나무'와 '차나 한 잔 하고 가라'는 일화로 유명한 선승이다. 만법통일은 세상의 모든 종교가 하나로 통일된다는 뜻이니, 삼교의 대표자를 한자리에 그린 삼교도에 딱 어울리는 제목이다. 과연 세 종교에서 추구하는 법이나 교리는 하나로 통일될 수 있을까. 여러 가지 생각을 하게 만드는 작품이다.

그런데 「만법통일」을 보고 놀란 이유는 따로 있었다. 중국에서는 삼교도가 자주 그려졌지만 우리나라에서는 좀체 찾아볼 수 없는 작품이기 때문이다. 조선시대에는 물론이고 근대 이후에도 삼교도를 그린 작품은 아직까지

찾지 못했다. 성리학을 최고로 여겼던 조선시대에 불교나 도교는 이단이었을 뿐이었다. 그런데 뜻밖에도 민화에서 그 귀한 주제를 그렸음을 확인했다. 우리나라에도 이런 주제에 관심을 가진 사람이 있었다니, 반가웠다. 다른 점이 있다면 중국의 삼교가 유교, 불교, 도교를 지칭한다면 「만법통일」에서는 도교 대신 기독교가 들어가 있다는 점이다. 이 그림을 그릴 당시 우리나라의 종교계가 도교보다는 기독교가 더 우세했음을 보여 주는 증거다. 조선 말기에 등장한 동학과 증산교 등의 신흥 종교에서는 삼교합일三教合一을 주장했다. 여기에 외래 종교였던 기독교까지 수용하자는 움직임이 추가되었다. 「만법통일」의 제작연대는 밝혀져 있지 않지만 그즈음이었음을 짐작할 수 있는 단서다.

불교로 수양하고, 도교로 양생하고, 유교로 다스린다

그렇다면 「만법통일」과 비교할 수 있는 중국의 삼교도로는 어떤 작품이 있을까. 삼교도는 중국에서 당대 이후 그림 주제로 자주 등장한 화제畫題였다. 특히 송대宋代의 효종孝宗이 『삼교론三教論』에서 삼교의 의미를 밝힌 후로는 삼교합일이 종교를 대하는 보편적인 추세로 자리 잡았다. 『삼교론』의 핵심은 '불교로 마음을 수양하고, 도교로 양생하고, 유교로 세상을 다스린다以佛修心, 以道養身, 以儒治世'는 것이다. 달리 해석하면 유불도 삼교는 인간이 살아가는 데 꼭 필요한 교과서라는 뜻이다. 중요한 것은 어느 종교가 더 우월하거나 낮다고 평가할 수 없고, 제각기 쓰임새가 다르다는 사실이다. 이런 분위기 속에서 나의 종교만이 옳고 너의 종교는 틀리다는 독단적인 사

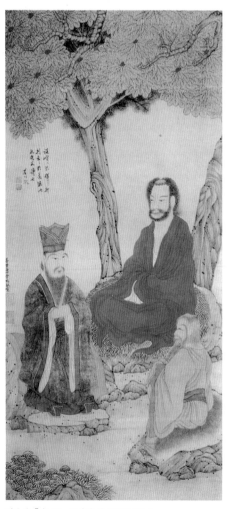

정운붕, 「삼교도」, 종이에 색, 115.6×55.7cm,
베이징고궁박물원

고방식은 설 자리를 잃었다. 대신 삼교 사이의 모순과 부딪치는 부분을 조화시키자는 방향으로 가닥이 잡혔다. 그래서 중국의 사원에서는 도교사원이든 불교사원이든 삼교의 신상神像이 함께 모셔져 있는 경우가 많다.

명대明代 화가 정운붕丁雲鵬, 1547~1628이 그린 「삼교도」를 보면 당시 분위기를 짐작할 수 있다. 「삼교도」에서 세 명의 지도자는 각 종교의 특색에 맞는 자세를 취하고 앉아 있다. 누가 봐도 한눈에 척 알아볼 수 있을 만큼 세 인물의 특징은 분명하게 구분된다. 중앙에 붉은 옷을 걸친 사람이 석가이고, 오른쪽이 노자, 왼쪽이 공자다. 공자는 「만법통일」에서 홀을 들고 있던 모습과는 달리 머리에 관을 쓴 채 두 손을 맞잡고 있다. 이 관은 공자의 긴 인생에서 짧지만 높은 벼슬을 했던 대사구大司寇 시절을 상징한다. 대사구는 지금의 법무부 장관에 해당된다.

그런데 정운붕이 밑그림을 그린
또 다른 삼교도가 존재한다. 그가
『정씨묵원程氏墨苑』에 밑그림을 그린
「함삼위일函三爲一」이 그것이다. 「함
삼위일」의 위쪽 그림은 먹의 앞부분
에 새겨진 그림이고, 글자가 새겨진
아래쪽 그림은 먹의 뒷부분에 새겨
진 그림이다. 윗부분에는 둥근 원안
에 역시 삼교의 대표 인물이 등장한
다. 채색으로 그린 「삼교도」와 차이
가 있다면 좌상과 입상이라는 정도
다. 정운붕은 안후이성安徽省 출신의
화가로, 백묘법白描法으로 도석인물
화道釋人物畵를 잘 그렸다. 백묘법은
색채의 굵기에 변화를 주지 않고 윤
곽선만으로 대상을 그리는 기법이다.

정운붕, 「함삼위일」, 『정씨묵원』, 1606, 중국

「삼교도」와 「함삼위일」 모두 정운붕이 백묘법에 뛰어났다는 평가를 확인할
수 있는 작품이다. 도석인물화는 도교와 불교의 인물화를 총칭한다.

　'함삼위일'은 '셋이 모여 하나가 된다'는 뜻이다. 『진서晉書』 「율력지律曆
志」에는 "태극 원기는 셋을 함유하고 있으면서 하나가 된다太極元氣 函三爲一"
라고 되어 있다. 태극의 원기는 우리가 지금 알고 있는 것처럼 음양 두 개의
기운만으로 이루어진 것이 아니라 천天, 지地, 인人의 세 가지가 하나로 융합

되어 있다는 뜻이다. 그런가 하면 이어령李御寧, 1934~2022은 '함삼위일'에 대해 『이어령의 가위바위보 문명론』에서 "세 종교가 서로 융합하고 있는 것은 그것이 태고의 시대부터 있었던 어느 공통의 근원에서 갈라져 나온 지맥이었기 때문"이라고 해석했다. 「함삼위일」에서는 삼교의 합일을 강조하는 의미로 썼다. 이 그림 외에도 명대에는 여러 작가에 의해 삼교도가 제작되었다. 세 종교의 창시자들이 길을 가다 어쩌다 마주친 것이 아니라 '정모'를 하듯 자주 회합했음을 알 수 있다.

정운붕이 밑그림을 그린 『정씨묵원』은 1606년에 정대약程大約이 편찬한 묵보墨譜다. 묵보는 먹 표면의 장식 도안집이다. 먹을 만든 공방에서 먹을 선전하기 위해 만든 홍보 전단지 같은 책자다. 묵보는 송대에 처음 제작되었는데 16~17세기에는 휘주徽州 상인들에 의해 활발하게 출판되었다. 묵보에는 인물, 누각, 별자리, 시문 등 다양한 내용이 포함되었다. 「함삼위일」처럼 유불도의 인물을 포함해 「성모마리아」 같은 서양 종교 동판화까지 수록했다. 이렇게 시각화된 이미지 텍스트는 문자 텍스트보다 훨씬 큰 호응을 얻었다. 흑백TV에서 컬러TV로 전환하던 때를 생각하면 된다. 『정씨묵원』은 방우로方于魯의 『방씨묵보方氏墨譜』, 방서생方瑞生의 『묵해墨海』와 함께 명대를 대표하는 3대 묵보로 평가받는다. 특히 『정씨묵원』은 최초의 다색 인쇄판으로 찍었다.

휘주가 있는 안후이성은 예로부터 품질 좋은 먹이 생산되는 곳으로 유명했다. 먹 장인으로 이름을 떨친 묵장墨匠만 120여 명에 달할 정도로 성행했다. 지금도 휘주에 가면 도시 곳곳에서 '원조 휘묵徽墨'집임을 자랑하는 가게를 볼 수 있다. 휘묵은 품질도 뛰어나고 디자인도 우수해 중국 전역은 물

론 해외에까지 알려질 정도였다. 휘묵이 유명하게 된 데는 상업의 발달과 함께 당대 최고의 전문가들의 공동 작업이 큰 역할을 했다. 정운붕 같은 유명 화가가 먹의 문양 설계와 밑그림을 담당했고, 판각은 최고 각공 집안인 신안新安 황씨黃氏 집안에서 도맡았다. 여기에 스스로 유상儒商이라 자처한 상인들의 아낌없는 투자가 더해졌다. 유상들은 자신들이 축적한 부를 당대의 예술가들을 후원함으로써 문인사회로의 진입을 시도했다. 기업 메세나 활동의 선구적인 사례였다. 그 결과 명대 사람들은 인쇄 출판물을 통해 그 이전까지는 상상할 수조차 없었던 고급문화를 접할 수 있었다. 삼교합일 운동이 보편성을 얻는 데 묵보 같은 시각 이미지가 지대한 역할을 했다는 뜻이다.

불가마로 공자의 조카사위가 된 남용

그런데 '함삼위일'이라고 적힌 글자 왼쪽에는 '불가마不可磨'라는 작은 글씨가 있다. 말 그대로 '갈 수 없다'는 뜻이다. 무엇을 갈 수 없다는 뜻인가. 불가마의 출처는 『시경』「대아大雅-탕지습蕩之什」의 「억抑」에 나온다. "하얀 옥의 티는 오히려 갈아 없앨 수 있지만, 이런 말의 흠은 갈 수도 없네白圭之玷 尙可磨也 斯言之玷 不可爲也"라고 하였다. 불가마는 '백규지점 상가마야 사언지점 불가위야'에서 따온 말이다. 하얀 옥을 뜻하는 백규白圭는 제후의 신표信標다. 신분이 낮은 사람은 들고 다닐 수 없는 귀한 물건이다. 이런 귀한 물건에 흠집이 생기면 어떻게 할까. 흠집 있는 부분을 갈아내면 된다. 그런데 한번 쏟아낸 말은 백규처럼 갈아낼 수가 없다. 형체가 없기 때문이다. 형체

도 없는 말이 형체가 있는 백옥보다 더 큰 영향을 끼치는 현상은 말 때문에 상처를 입어본 사람이라면 누구라도 공감할 것이다. 이런 깊은 뜻이 담긴 단어는 정운붕 같은 지식인의 참여가 있었기 때문에 가능했을 것이다.

기왕 불가마 얘기가 나왔으니 여기에 얽힌 재미있는 일화를 소개하겠다. 공자의 제자 중에 남용南容이라는 젊은이가 있었다. 남용은 평소 자신의 말이 누군가에게 상처를 주는 것은 아닌지 또는 자신이 실언을 하는 것은 아닌지 삼가고 조심하는 사람이었다. 그래서 남용은 『시경』 「대아」의 백규 부분의 시를 하루에 세 번 반복해서 외웠다. 여기서 유래된 단어가 '삼복백규 三復白圭' 또는 '규복재삼圭復再三'이다. 규복은 계속해서 반복한다는 뜻이다. 남용이 삼복백규하는 모습을 본 공자가 그를 기특하게 여겼다. 그래서 형의 딸을 남용에게 시집보냈다. 조카사위로 삼은 것이다. 그만한 인품이면 한 집안 식구로 받아들여도 충분하다고 판단했을 것이다. 사람을 판단하는 기준을 특별한 재주나 높은 벼슬에 두지 않고 인격에 두었으니 역시 공자답다.

'삼교합일'이든 '이교합일'이든 합일을 이루기 위해서는 기본 전제가 필요하다. 합일의 원칙을 상대방에게만 강요하지 말고 자신이 먼저 수용해야 한다는 것이다. 많이 가졌거나 세력이 큰 쪽일수록 더욱더 귀를 기울이고 말을 줄여야 하는 것은 당연한 이치다. 그래야 삼교합일도 되고 함삼위일도 되지 않겠는가.

조금 가난해도 내 뜻대로 산다는 것

한평생을 전투적으로 사는 사람이 있다. 그런 사람은 자신이 믿는 신념과 노선을 따라 한 치의 벗어남도 없이 직진한다. 노선을 정하면 오히려 처신하기가 쉽다. 앞뒤 잴 것 없이 자신이 정한 원칙대로 살면 그만이기 때문이다. 어디 그뿐인가. 자신의 노선에 맞는 사람이면 무조건 내 편이라고 생각한다. 내 편이 어떤 잘못을 했는지, 그것은 상관하지 않는다. 내 편이면 모든 것이 용서가 되고 포용이 된다. 다른 이유가 없다. 내 편이니까 그래도 된다. 자신의 노선에서 벗어난 사람이라면? 무조건 안 된다. 아무리 그의 견해가 옳고 타당하더라도 일단 배제하고 본다. 옳은 줄은 알지만 내 편이 아니기 때문이다. 다른 사람을 오로지 내 편인가 아닌가의 잣대로 판단하는 사람은 그래서 아주 편협하다. 그런 태도가 좀 더 심해지면 모든 사람을 아군인가 적군인가로 편 가르기 한다. 자기 스스로는 매우 선명한 사람이라고 자평하면서 말이다. 본인만이 옳다고 확신하는 사람은 과연 오류가 없을까.

작자 미상, 「상산사호도」, 비단에 색, 63×32cm, 조선민화박물관

아니면 오류가 있다는 것을 알면서도 그것을 인정하기 싫어서 모르는 척하는 것일까.

지금은 정치적 성향을 드러낼 때 진보냐, 보수냐로 따지지만 조선시대에는 유가儒家인가, 도가道家인가로 따졌다. 한 사람의 말과 행동을 보면 그가 유가인가 도가인가를 바로 알아차릴 수 있었다. 그런데 조선시대 사람들이 좋아했던 중국의 상산사호商山四皓는 굉장히 특이한 캐릭터다. 그는 분명히 도가 계열의 사람인 것 같은데 결정적인 순간에는 유가의 자세를 지켰다. 상산사호야말로 특정한 노선을 고집했다기보다는 필요에 따라서 상황에 맞는 이념을 실천한 사람들이었다.

네 명의 노인들, 상산에서 바둑을 두다

네 명의 노인이 바둑판 곁으로 모였다. 그들 위로는 차양처럼 소나무가 서 있다. 두 명의 프로 바둑기사가 대국을 펼치는 가운데 지팡이를 짚은 노인은 손까지 뻗어가며 훈수를 둔다. 뒷짐 지고 서 있는 노인은 영지버섯을 따러 가야 하는데 본분을 잊고 구경만 하고 있다. 프로들끼리의 대결이라지만 그 실력을 공식적으로 검증받아 본 적이 없으니 어느 정도의 수준인지는 가늠하기 어렵다. 훈수 두는 사람이 답답해할 정도로 흐름이 더디게 진행되는 것을 보면 수준 높은 고단자들의 대국은 아닌 듯하다. 설령 그렇다 하더라도 대국에 임하는 기사들의 마음가짐은 입신의 경지인 9단에 버금갈 정도로 진지하다.

「상산사호도」는 '상산의 네 노인'을 그린 작품이다. 그들 중 두 사람은 바둑을 두고 있고, 나머지 두 사람은 앉거나 서서 바둑 두는 것을 구경한다. 네 명 모두 노인이라는 점이 특징적이다. 노인은 노인인데 눈썹과 수염이 흰 노인들이다. 호皓는 희다는 뜻이다. 흰 수염을 길게 길러야 노인 분위기가 나지 요즘처럼 면도를 말끔하게 해버리면 그 맛이 사라진다. 눈썹과 수염이 하얗고 수북해야 도인 같고 사호답다. 그렇다면 수염과 눈썹이 희다는 것은 강조하면서 왜 머리카락에 대해서는 언급이 없을까. 그 이유는 나중에 살펴보겠다. 상산사호는 실존 인물이지만 거의 도인이나 신선급에 가까운 사람들이라 그림에서는 그 콘셉트에 맞게 그려진다.

상산은 산시성山西省에 있다. 상산은 보통의 산이었지만 눈썹과 수염이 허연 노인 네 명이 그곳을 아지트 삼아 바둑을 두었기 때문에 유명해졌다. 그들은 왜 멀쩡한 집을 놔두고 입산했을까. 춘추전국시대는 진나라의 시황

제始皇帝에 의해 통일된 후 막을 내렸다. 여러 나라로 쪼개져 있던 나라들이 진나라의 창칼 아래 무너지고 흡수통일되는 과정에서 처참한 살육이 자행되었다. 난리도 그런 난리가 없었을 것이다. 상산사호는 그 시기를 살았던 사람들이다. 그들은 난리를 피해 상산에 들어가서 숨어 살았다. 동진東晉의 시인 도연명陶淵明, 365~427이 쓴 「도화원기桃花源記」도 진나라의 포악한 정치를 피해 무릉도원에 들어간 사람들이 모티브가 되었다. 진나라의 무력통일이 그만큼 강한 피바람을 일으켰을 것이다. 아무튼 네 명의 노인은 뭉뚱그려 상산사호라는 그룹명으로 불리지만 각각의 이름이 없는 것은 아니다. 그들의 이름은 동원공東園公, 기리계綺里季, 하황공夏黄公, 각리선생角里先生이다. 그들의 공통점은 네 명 모두 눈썹과 수염이 흰 노인이라는 점이었다. 그래서 사람들은 복잡한 이름을 부르는 대신 상산사호로 부르기 시작했다.

그들이 영지버섯을 캐며 불렀다는 다음과 같은 「자지가紫芝歌」가 지금까지도 전한다. "색깔도 찬란한 영지버섯이여, 배고픔을 충분히 달랠 수 있지. 요순의 시대는 멀기만 하니, 우리들이 장차 어디로 돌아갈거나. 고관대작들을 보게나, 얼마나 근심이 많은가. 부귀하면서 사람들을 두려워하기보다는, 빈천해도 내 뜻대로 사는 것이 더 낫지 않은가曄曄紫芝 可以療飢 唐虞世遠 吾將何歸 駟馬高蓋 其憂甚大 富貴之畏人 不如貧賤之肆志"라는 구절이다. 빈천해도 내 뜻대로 사는 것, 그것이야말로 은자들이 입산을 결심한 이유일 것이다. 자발적인 빈천을 실천하기 위해 입산하면서 부른 「자지가」는 흔히 은자隱者의 노래로 알려지게 되었다.

상산사호에 관한 내용은 사마천의 『사기』 「유후세가留侯世家」에 처음 등장한다. 유후는 유방을 도와 진나라와 항우를 무너뜨리고 한나라 건국에 결

정적인 역할을 한 장량이다. 상산사호가 유방과 장량과 같은 시대를 살았음을 알 수 있다. 그런데 「유후세가」에는 사호가 상산에서 바둑을 두었다는 내용은 들어 있지 않다. 사호의 '트레이드마크'가 된 바둑 두기가 후대 사람 누군가의 필요에 의해 어느 순간부터 그림의 중요한 구성요소로 자리 잡게 되었다. 어디 그뿐인가. 「상산사호도」에는 노인들 주위로 두 마리 학이 내려앉고, 차 끓이는 동자까지 등장한다. 「유후세가」에는 바둑 두기에 대한 내용뿐만 아니라 사호가 차를 마셨다거나 학

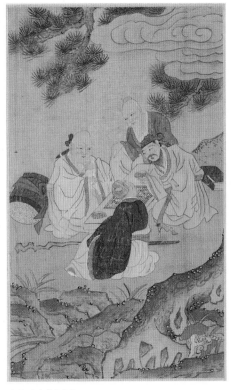

작자 미상, 「상산사호도」,
비단에 색, 27×16cm, 국립중앙박물관

이 날아다녔다는 내용도 없다. 그렇다면 왜 이런 구성요소들이 필요했을까.

전효진의 「조선시대 사호도 연구」에 따르면, 상산사호도는 크게 세 가지 유형으로 그려진다. 첫 번째는 상산사호가 모두 바둑에만 열중하는 위기상圍棋像을 그린 경우, 두 번째는 세 사람은 바둑 두고 한 사람은 영지를 캐러 가는 위기와 채지상採芝像이 결합된 경우, 세 번째는 세 사람은 바둑 두고 한 사람은 잠을 자는 위기와 수면상睡眠像이 결합된 경우다. 「상산사호도」는

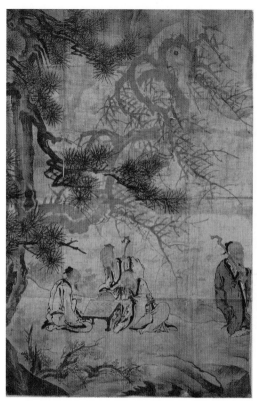
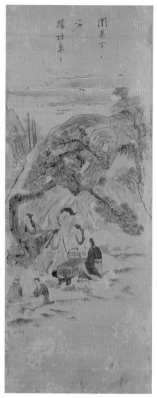

작자 미상, 「송하선인도」,
비단에 색, 200×130.3cm, 국립중앙박물관

작자 미상, 「상산위기도」,
종이에 엷은색, 국립민속박물관

첫 번째 유형에 속한다. 여기에 학과 차 끓이는 동자까지 가세했다. 유명인
사의 바둑 대국에 학과 동자가 왕림한 데는 다 이유가 있다. 「상산사호도」
에서는 네 사람이 모두 바둑 두는 데만 열중하고 있다. 앞쪽 소나무 아래에
는 영지버섯이 탐스럽게 솟아 있다. 「송하선인도」에서는 세 사람은 바둑을
두고 나머지 한 사람은 오른쪽 화면 밖을 향해 걸어간다. 그는 영지를 캐러
가는 중이다. 「상산위기도」에서는 세 사람은 바둑을 두고 나머지 한 사람은

소나무에 기대어 잠을 자고 있다. 바둑 두는 사람 곁에는 진晉나라 때의 나무꾼 왕질王質이 서 있다. 왕질은 산에서 여러 명의 아이들이 바둑 두는 것을 구경하다가 정신을 차려보니 도끼자루가 썩어 있었고, 자신이 살던 마을로 내려가 보니 세상이 두 번이나 바뀌었다는 설화의 주인공이다. 왕질의 이야기는 양梁나라 때의 임방任昉, 460~508이 지었다는 『술이기述異記』에 나온다. 「상산위기도」는 전혀 다른 시대의 인물들이 그림이라는 매개체를 통해 한자리에 모인 경우다.

세 가지 유형의 그림에서 공통적으로 등장하는 것은 바둑 두기다. 원래 바둑과 차는 은일자의 탈속 이미지를 강조하기 위한 장치로 활용되었다. 바둑은 위진魏晉시대 이후부터 은거자들의 대표적인 여가생활의 표현이었다. 속세를 떠난 사람들의 대표적인 취미생활 네 가지는 거문고, 바둑, 글씨, 그림 등의 금기서화琴棋書畵였다. 금기서화는 은거자들이 누릴 수 있는 풍류이자 여유로운 삶의 표현이었다. 마음에 맞는 벗과 만나 바둑을 두는 것. 달이 두둥실 떠오르면 대숲에 앉아 거문고를 타는 것. 때때로 흥이 돋으면 붓을 들어 글씨를 쓰거나 그림을 그리는 것. 이런 사치는 마음의 여유가 없고 바쁜 사람이라면 결코 누릴 수 없는 은거자들만의 특권이었다. 그런데 조선시대 그림을 보면 속세를 떠나지 않은 고관대작의 문회도文會圖에도 금기서화가 단골 메뉴처럼 등장한다. 금기서화가 은거자들의 전유물이 아니었음을 의미한다. 물론 고관대작의 금기서화에는 단서가 붙기 마련이다. 진짜 산에 들어간 은둔자는 소은小隱이고 저잣거리에 사는 자신들은 대은大隱이라는 말이다. 금기서화는 소은과 대은을 가리지 않고 고상한 문인들로부터 사랑받는 최고의 취미생활이었다.

주로 후대에 제작된 「상산사호도」에는 차 끓이는 동자가 등장한다. 춘추전국시대부터 유행한 음다飮茶 풍속은 당대唐代부터는 일상이 되었다. 일상에서 항상 일어나는 대수롭지 않은 일을 '일상다반사日常茶飯事'라고 말하는 예만 봐도 알 수 있다. 어떤 일이 차 마시는 일이나 밥 먹는 일과 같이 자연스럽다는 뜻이니 그만큼 다반이 자주 행해졌음을 의미한다. 이런 분위기 속에서 정치적 활동을 거부했던 은일처사는 다회茶會를 열어 술과 차를 대화의 도구로 활용했다. 다회는 문인들의 문화를 표현하는 수단임과 동시에 고결한 인격을 지닌 선비의 청정한 정신세계를 상징하는 행위로 인식되었다. 그래서 조선시대 문인들의 모임을 그린 문회도에는 거의 빠짐없이 차 끓이는 동자가 등장한다. 격조 있는 집안에서는 시동이 단지 잔심부름만 하는 정도 가지고는 모양 빠진다고 여겼다. 요즘으로 치면 바리스타의 실력에 따라 그 집 커피맛이 달라지는 것과 같은 이치라 할 수 있다. 「상산사호도」에서도 쌍계 머리를 한 나이 어린 바리스타가 풍로 앞에 앉아 열심히 부채질을 하며 차를 달이고 있다. 조선시대 문인들의 고아한 취미생활을 반영한 모습이다.

그렇다면 학은 왜 등장할까. 학은 소나무와 함께 은거자의 절개를 상징한다. 조선시대에는 벼슬에서 물러난 후 제2의 인생을 청아하고 한가롭게 사는 것을 청복淸福으로 여겼다. 청복을 누리며 사는 사람의 모습에는 고송과 백학 또는 사슴이 등장한다. 원래 사슴은 서왕모의 정원에 사는 동물이다. 그림에 사슴이 등장한다는 것은 그곳이 신선들이 사는 선계나 다름없다는 뜻이다. 속세에 살면서 시시비비에 얽히는 삶을 버리고 솔바람 소리 들어가며 학이 날아다니고 사슴이 노는 모습을 보고 산다면 신선이 부럽지

않으리라. 아니 이미 신선의 경지에 도달한 것으로 생각될 것이다. 「상산사호도」의 오른쪽에 앉은 사람의 허리에 호리병이 걸려 있는 것만 봐도 사호의 삶이 이미 신선계에 도달했음을 알 수 있다. 호리병은 신선들의 전유물이다.

상산사호를 그리면서 장수의 염원 담아

상산사호는 수염과 눈썹이 흰 노인이라는 사실을 부각시킬 뿐 흰 머리카락은 언급이 없다. 왜 그랬을까. 사호는 네 명 모두 대머리이기 때문이다. 머리털이 빠진 부위도 마치 약속이나 한 듯 네 사람이 똑같다. 전부 다 정수리에 머리가 빠졌다. 나이 들어서 탈모가 되었다고 보기에는 어딘가 이상하다. 자연스러운 탈모가 아니라면 가운데 머리를 미는 것이 당시의 트렌드였을까. 아니다. 이것은 당시의 트렌드가 아니라 후세 사람들의 욕망이 투영된 것이다.

조선시대 그림에서 윗머리가 대머리인 사람은 수노인壽老人이다. 수노인은 인간의 수명을 관장하는 신으로 노인성老人星의 화신이다. 수성노인, 남극노인, 남극노인성이라고도 부른다. 수노인은 민간에서 북두칠성을 믿는 칠성신앙과 같은 개념으로 보면 된다. 사람들은 수노인과 북두칠성을 보면서 축수를 기원했다. 「수성노인도」는 수노인의 머리가 기형적으로 위로 솟구친 대표적인 사례다. 마치 대머리가 크면 클수록 더 영험한 능력을 가진 신이라는 것을 증명이라도 하는 것 같다. 수노인은 자신의 능력을 확실하게 보여 주겠다는 듯이 두 손으로 '수壽' 자를 들고 보여 준다. 수노인은 사

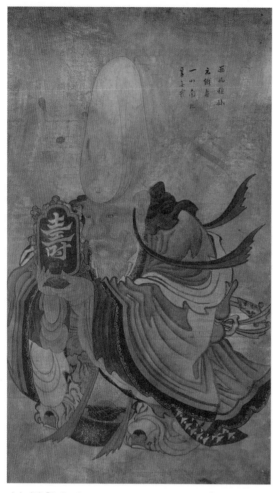

작자 미상, 「수성노인도」,
종이에 색, 77.6×61.8cm, 국립중앙박물관

호처럼 허리에 신선들의 소지품인 호리병도 차고 있다. 대머리의 사이즈가 조금 차이가 나긴 하지만 「수성노인도」와 「상산사호도」의 도상이 매우 유사함을 알 수 있다. 뭔가 신비로운 힘이 있고 예사롭지 않은 능력을 가진 사람은 모두 대머리로 그려진다. 청우를 타고 함곡관을 나선 노자도, 갈댓잎을 타고 양쯔강을 건넌 달마대사도 대머리다. 어디 그뿐인가. 동방의 산타클로스인 포대화상布袋和尚, ?~917도 대머리다. 탈모 때문에 고민하는 사람들은 자부심을 가져도 된다.

나아갈 때와 물러날 때를 안 상산사호

「상산사호도」가 복을 비는 기복적인 용도로 그려진 것은 19세기 이후부터다. 그러나 원래는 세 명의 노인은 바둑을 두는 모습만 그린 단순한 구도였다. 상산사호의 존재감을 드러낸 사건 또한 기복적인 것과는 무관했다. 『사기』 「유후세가」에는 상산사호에 대한 다음과 같은 일화가 적혀 있다. 상산사호는 진나라의 폭정을 피해 입산했지만 한나라를 세운 유방도 좋아하지 않았다. 그들은 유방이 사람을 업신여긴다고 생각했다. 그도 그럴 것이 유방은 상당히 무식했고, 지식인들을 아주 싫어했다. 유방은 유생을 만나면 그들의 모자를 벗겨 오줌을 눌 정도였다. 상산사호에 대한 예우도 아마 비슷했을 것이다. 노인의 노여움은 오래간다. 몇 마디 사과의 말로는 쉽게 풀리지 않는 법이다. 그들은 유방이 아무리 소리쳐 불러도 결코 뒤돌아보지 않고 산속에서 지냈다. 그럴수록 상산사호에 대한 존경심은 더욱 높아만 갔다.

그런 어느 날이었다. 유방은 태자 유영劉盈을 폐하고 자신이 아끼는 척부인의 아들인 유여의劉如意를 태자로 세우고자 했다. 주변에서 아무리 말려도 듣지 않았다. 그러자 다급해진 태후가 장량에게 어찌하면 좋겠느냐고 읍소를 했다. 장량이 내놓은 대책이 바로 상산사호 '찬스'였다. 여후는 말 잘하는 선비에게 옥과 비단 등을 아끼지 않고 들려 보내 상산사호를 모셔오는 데 성공했다. 그리고 연회를 할 때 상산사호를 태자 곁에 앉게 했다. 황제가 아무리 불러도 들은 척도 하지 않던 고고한 은둔자들이 태자를 보위하다니. 그 이유를 묻는 황제의 질문에 상산사호는 다음과 같은 말로 태자를 두둔했다. "폐하께서는 선비를 하찮게 여기고 욕도 잘하니 신들이 의로움에 욕을 먹지 않을까 하여 달아나 숨었습니다. 그러나 태자께서는 사람됨이 어질

고 효성스러우시며 사람을 공경하고 선비를 아끼셔서 천하에는 목을 빼고 태자를 위해 죽지 않으려 하는 자가 없으므로 신들이 찾아온 것뿐입니다."

그 말을 끝으로 할 일을 마친 상산사호는 유유히 연회장을 빠져나갔다. 그것으로 '게임 끝'이었다. 유방은 천운이 태자에게 있음을 알고 결국 태자를 바꾸려던 마음을 접었다. 장량의 아이디어로 상산사호가 태자를 도운 이야기는 태자우익太子羽翼이라는 제목으로 알려지게 되었다. 우익은 좌우에서 보좌하는 사람을 뜻한다.

속세를 떠난 은일자가 다시 속세의 일에 관여한 태자우익은 그 유례를 찾아볼 수 없는 사건으로 후대에 두고두고 논쟁거리가 되었다. 은거가 도가적 태도라면, 입조入朝는 유가적 태도다. 상산사호는 은거자들이 아닌가. 하나의 노선만을 굳게 지켜야 하는 사람이 상반된 태도를 보여도 되는 것인가. 논쟁의 핵심은 바로 거기에 있었다.

그러나 그런 논쟁과는 별개로 상산사호는 모든 계층에서 두루 인기가 많았다. 왕실에서는 급할 때 태자를 도운 인물이라서 칭송받았고, 사대부 계층에서는 출처出處를 확실히 한 지조 있는 인물이라서 추앙받았다. 일반 서민들에게는? 삶을 통해 다양한 이야깃거리를 제공해 줘서 즐거움을 주었다. 또한 대머리에 호리병을 찬 영험한 도인이라서 더욱 열렬히 환영받았다. 각 계층 사람들의 이해관계를 떠나 두루두루 환영받은 상산사호를 보면서 자기 노선이 아니면 일단 적으로 돌리는 사람들에게도 열린 마음으로 살아갈 것을 권한다.

하늘이 큰일을 맡기려 할 때는

영웅이란 어떤 사람을 말하는가. 이명박이 서울시장을 할 때였다. 청계천을 복원한다는 소식을 듣고 그가 대통령도 해먹겠구나 하는 생각을 했다. 시궁창 냄새가 펄펄 나는 죽은 하천을 살려 물길을 터주었으니 대통령이 문제겠는가. 아니나 다를까. 그는 대통령에 당선됐다. 그런데 대통령이 된 다음에는 정반대되는 행보를 취했다. 4대강 사업으로 물길을 막는 정책이었다. 그 모습을 보고 그의 말년이 평탄치 않을 것을 예감했다. 물의 속성은 흐르는 것이다. 그 속성을 무시했으니 평탄할 리가 만무하다. 청계천을 흐르게 할 정도로 혜안이 있었던 사람이 왜 갑자기 물길을 막는 쪽으로 돌아섰을까. 4대강은 청계천과는 비교할 수 없을 정도로 크고 거대한 물줄기가 아닌가. 정말 강을 맑게 해야겠다는 신념에서 나온 정책이었다면 물을 막는 대신 다른 방법을 썼어야 했다. 자신을 대통령에 추대해 준 사람들에게 시혜 차원에서 4대강 사업을 던져주었다면 일국의 지도자가 결코 해서는 안

작자 미상, 「대우치수도」(추정),
비단에 색, 26.4×25.8cm, 국립중앙박물관

되는 범법행위를 저지른 것이나 다름없다. 어느 경우든 순리를 따르지 않은 행위는 반드시 그 과보를 받게 되어 있다. 퇴임 후 초췌한 모습으로 포토라인에서 포즈를 취한 모습이 자주 목격되는 것을 보면 알 수 있다.

그런 모습이 어찌 이명박뿐이겠는가. 역사의 심판 앞에서는 어느 누구도 자유로울 수 없다. 모름지기 대통령을 포함한 공직자는 자신의 판단이 어떤 결과를 가져올 것인지에 대해 심사숙고한 후 실행해야 한다. 개인의 실수는 자신의 불행으로 그치지만 공직자의 실수는 수많은 사람을 불행으로 몰아넣기 때문이다. 작은 하천은 터주고 큰 강은 막은 이명박과는 달리 전 국토의 물길을 전부 터줘서 대대손손 칭송을 받는 왕이 있다. 바로 우禹임금이다.

아홉 개의 강물을 터서 바다로 흘러들게 하라

「대우치수도大禹治水圖」(추정)는 중국 하夏왕조BC 2070~BC 1600 시조인 우임금의 치산치수治山治水에 관한 이야기를 그린 작품이다. 섬세한 필치나 짜임새 있는 구도 등은 아주 뛰어난 작가의 솜씨로 추측되는데 안타깝게도 작가의 이름이 적혀 있지 않다. 작가의 이름뿐 아니라 작품의 제목도 적혀 있지 않다. 그래서 그림 내용을 통해 우임금의 에피소드를 그린 작품으로 추정할 뿐이다.

그림 구도는 인물과 바위를 중심으로 X자형으로 펼쳐진다. 바위산 옆에는 잔도가 있고 그 밑으로는 물이 흐르는데 바위 사이에서 요상하게 생긴 사람들이 노동을 하고 있다. 오른쪽 상단에는 두 사람이 숲에 불을 지르고 있고, 중앙에서 왼쪽 대각선으로는 열 명의 사람이 밧줄로 묶은 바위를 끌

어당기고 있다. 그들 옆에서는 두 명이 곡괭이질을 하고, 오른쪽 하단에서는 두 사람이 도끼로 쓰러진 나무를 찍어내고 있다. 사람들의 모습은 요괴나 도깨비라고 불러야 할 정도로 괴상하다. 몸은 붉은색이나 녹색 또는 남색이고, 머리카락과 수염은 아무렇게나 뻗쳐 있으며 몸에도 듬성듬성 털이 나 있다. 유난히 하얀 눈동자와 이빨도 섬뜩한데 왼쪽 하단의 인물은 눈이 세 개다. 그나마 사람꼴을 갖춘 인물은 왼쪽 상단에 그려진 칼을 찬 인물이다. 그가 바로 우임금이다. 우임금은 왕관을 쓰고 곤룡포에 녹색 반소매 겉옷을 입었는데 오른손을 번쩍 들고 소리치며 사람들이 일을 잘 하도록 독려하고 있다. 당시 우는 임금이 아니라 순임금의 신하였지만 치수에 성공해 천자의 자리를 물려받아 하나라를 세웠기 때문에 왕의 모습으로 그려졌다. 우임금을 제외한 나머지 사람들의 모습을 요괴처럼 그린 이유는 그림의 배경이 되는 시대가 신화시대임을 강조하기 위해서다.

우임금이 홍수를 다스리는 일에 매진하게 된 사연은 『서경』과 『맹자』 『사기본기史記本紀』 등 여러 자료에 나온다. 『서경』 「익직益稷」에는 순임금 시절에 "홍수가 하늘에 닿을 정도로 질펀하여 산과 언덕을 집어삼켜 백성들이 온통 물속에 빠져 있었다"라고 적혀 있다. 장마와 홍수는 고질적인 재난이어서 요임금 때도 9년 동안 장마가 계속되었는데 순임금이 계위한 뒤에도 전혀 개선되지 않았다. 당시에 황하가 역류하여 범람하는 문제는 위정자들이 해결해야 할 최고의 난제였다. 백성들은 걸핏하면 범람한 물로 인해 뱀과 용이 득실대는 땅에서 살 수가 없어 높은 산이나 나무 위로 올라갔다. 이런 상황에서 순임금은 우에게 홍수를 다스리도록 명하였다.

명을 받은 우는 네 가지 탈것에 의지해 땅을 메우고 수로를 정비했다. 육

지는 수레를 타고 다니고, 수로는 배를 타고 다녔으며, 진흙길은 썰매를 타고 다니고, 산길은 바닥에 징을 박은 신을 신고 다녔다. 발 딛을 수 있는 곳은 전부 돌아다녔다는 뜻이다. 그는 왼손에는 물바늘과 먹줄을 들고, 오른손에는 그림쇠와 곱자를 들고 다니며 치수에 매달렸다. 그 결과 사계절의 때에 맞춰 아홉 주를 열고, 아홉 길을 뚫었으며, 보를 쌓아 아홉 연못을 만들고 아홉 산에 길을 통하게 했다. 여기서의 아홉은 꼭 아홉 개만을 뜻하는 것이 아니라 '전부'를 의미한다. 전국토를 가지런하게 정비했다는 뜻이다. 우는 자연적인 형세에 따라 물이 바다로 흘러들어가게 함으로써 백성들이 땅에서 정착할 수 있도록 만들었다. 그런 다음 익益, 순임금의 신하으로 하여금 산과 늪에 불을 질러 태우게 했다. 그러자 금수가 도망을 가고 뱀과 용은 수초가 우거진 곳으로 추방되었다. 「대우치수도」 오른쪽 상단에서 나무를 태우고 있는 두 인물이 그런 상황을 말해 준다. 그림 오른쪽 하단에서 두 사람이 도끼로 나무를 찍는 모습 위에는 불을 피해 도망가는 짐승도 등장한다. 우임금은 용문산龍文山이 하수河水의 물길을 가로막고 있어서 도끼를 가지고 쪼개어 물길을 열었다고 전한다. 그때 우임금이 쓴 도끼를 석부石斧라고 한다. 석부는 「대우치수도」에서 두 장정이 쓰고 있는 도끼와 같은 종류다. 스펙터클한 우임금의 치수 사업은 우임금 혼자 한 것이 아니었다. 우임금 못지않게 물길 터주는 데 이골이 난 최강의 전사들이 참여해 한 몸처럼 움직였다. 대규모 토목사업을 현장 경험이 전혀 없는 책상물림의 결정에 따라 졸속으로 시행한 경우와는 판 자체가 달랐다.

이렇게 해서 땅이 비옥해지자 농사를 지을 수 있는 토대가 마련되었다. 우임금은 백성들에게 벼를 나눠주고 낮고 습한 땅에 심을 수 있게 했다. 농

사에 대해 천재적인 재능을 가진 후직后稷에게는 부족한 식량을 나눠주라고 명하니 식량이 모자라면 남아도는 지역에서 조달해 보충할 수 있었다. 우임금의 치수 덕분에 백성들은 극심한 가뭄과 홍수에서 벗어날 수 있었다. 『장자』「추수秋水」에는 "우가 치수할 때에는 10년 동안 아홉 번이나 홍수가 졌건마는 바닷물은 그 때문에 더 불어나지 않았다"라고 기록되어 있다. 그의 치수 프로젝트가 성공한 것이다.

물은 생명의 원천이다. 물이 없으면 모든 생명은 살아갈 수가 없다. 물은 없어서도 안 되지만 넘쳐도 문제다. 중요하지만 때로는 목숨까지 앗아가는 물을 잘 다스렸으니 우임금의 공적은 칭송받아 마땅하다. 그래서 그의 이름 앞에는 '위대하다Great'는 의미의 '대大'가 들어간다. 대우大禹는 평범한 우임금이 아니라 위대한 임금이라는 뜻이다.

장차 큰일을 맡을 사람에게

국립중앙도서관에는 『고신도高臣圖』라는 제목의 책이 소장되어 있다. 1~2권으로 된 이 책은, 제작연대는 알 수 없으나 중국의 역대 제왕과 명현 174명의 초상화와 간단한 이력이 담긴 매우 귀한 책이다. 중국과 조선에서 유행했던 '역대군신도상' 류의 책이라고 할 수 있다. 그런데 『고신도』는 다른 책들과 크게 다른 특징이 있다. 초상화 주인공의 이름이 한글로 써졌다는 것이다. 「하우씨」도 『고신도』에 실려 있는 작품이다. 「하우씨」는 하나라 우임금의 초상을 오른쪽 측면 8분면으로 그린 다음 왼쪽 상단에 한글로 '하우씨'라고 적었다. 그의 얼굴 앞에는 그에 대한 간단한 정보가 다음과 같이

夏禹

姓姒名文命黃帝後戊舜禪金

德王都平陽在位九年壽百歲

十三

작자 미상, 「하우씨」, 『고신도』,
종이에 색, 26×20cm, 국립중앙도서관

기재되어 있다.

"하나라 우왕의 성은 사姒이고, 이름은 문명文命이며 황제의 후예다. 순임금의 선양을 받아 쇠의 덕으로 왕이 되었다. 왕도는 평양에 있었는데 재위기간은 9년이었고, 수명은 100세였다."

아주 간단한 내력이다. 이 문장에는 우임금이 치수의 성공으로 왕이 되기까지의 과정이 생략되어 있다. 『장자』「천하天下」에는 우가 치산치수를 할 때 "세찬 비에 머리를 감고 거센 바람에 빗질을 했다沐甚雨 櫛疾風"라고 기록되어 있다. 그래서 탄생한 사자성어가 '목우즐풍沐雨櫛風'이다. 자신이 뜻한바 목적을 달성하기 위해 갖은 고생을 했음을 비유적으로 나타내는 말이다. 샤워기에서 나오는 따뜻한 물에 머리를 감는 대신 하늘에서 쏟아지는 빗물로 감고, 헤어드라이기로 머리를 말리는 대신 세찬 바람으로 말린다는 뜻이니 바람과 이슬을 맞으며 한데서 먹고 잠잔다는 풍찬노숙風餐露宿과 동의어라고 할 수 있다. '목우즐풍'을 요즘 말로 하면 '개고생'을 했다는 뜻이다.

우임금의 개고생은 신혼 때부터 시작되었다. 그는 도산塗山의 딸과 결혼하고 4일 만에 치수를 위해 집을 떠나야 했다. 큰일을 맡은 사람에게 신혼의 단꿈 같은 것은 딴 세상 얘기였다. 아들이 태어났는 데도 아이를 돌볼 시간적인 여유가 없었다. 그는 범람하는 홍수를 막으려고 8년 동안 분주히 돌아다니다가 '세 차례나 자기 집 문 앞을 지나갔지만' 들르지 않았다. '공사公事'를 위해 '사사私事'를 돌볼 겨를이 없었기 때문이다. 치수를 한 8년 동안 손과 발에는 못이 박이고 얼굴은 시꺼멓게 그을렸다. 그렇게 해서 용문을 뚫고 아홉 갈래의 물줄기를 소통시킬 때는 손발이 부르트고 얼굴이 누렇게

초췌해졌다.

그가 치수를 위해 얼마나 많이 걸어다니며 고생을 했던지 다리에 병이 나서 절뚝거리게 되었다. 절뚝거리는 우의 걸음걸이를 우보禹步라고 한다. '우임금의 걸음걸이'는 우보牛步라고도 부른다. 소의 걸음처럼 느릿느릿한 걸음걸이를 일컫는 말이다. 우보는 우가 새의 걸음걸이를 보고 창안한 보법이라고 하여 매우 신령스럽게 여긴다는 해석도 있지만 꼭 그렇지만은 않다. 두 발의 길이가 맞지 않아 절뚝거리며 걷는 사람이 어찌 빨리 걸을 수 있겠는가. 그저 소의 걸음처럼 느릿느릿 걸을 수밖에 없다. 우보는 우임금이 열심히 살았다는 아픈 과거의 훈장이다. 후세 사람들은 몸을 돌보지 않고 치수를 이루어낸 우의 뛰어난 공적을 우보신공禹步神功이라고 찬양했다.

『맹자』에는 후세 사람들의 무릎을 치게 하는 명문장들이 많다. 그중에서도 「고자하告子下」에 나오는 다음 글은 수많은 사람이 다투어 인용한 최고의 문장이라 할 수 있다. 내용은 이렇다.

"하늘이 장차 그 사람에게 큰일을 맡기려 할 때에는, 반드시 먼저 그 심지心志를 괴롭게 하고, 그 살과 뼈를 고달프게 하며, 그 신체와 피부를 주리게 하고, 그 몸을 궁핍하게 하며, 그가 하는 일마다 잘못되고 뒤틀리게 하는데, 이는 마음을 분발시키고 성격을 강인하게 함으로써 그의 부족한 능력을 키워주려는 것이다."

어려움에 빠진 사람이 이 문장을 읽으면 큰 용기를 얻게 될 것이다. '내가 능력이 부족해서 궁핍하게 살고, 재수가 없어서 암수술까지 받은 줄 알았는데 그게 나를 더 큰 인물로 만들기 위해 단련시키는 과정이었구나.' 이런 생각을 하지 않겠는가. 설령 그렇다 하더라도 큰 인물이 되기 위해서 꼭

살과 뼈가 고달프고 신체와 피부가 주린 고통을 겪어야만 할까? 그냥 큰 어려움 없이 술술 잘 풀리면 좋지 않을까? 현명한 맹자는 이런 생각을 하는 사람이 반드시 있을 것을 알았던 모양이다. 그래서 다음과 같은 문장을 덧붙였다.

"사람은 항상 잘못을 저지른 뒤에 고치게 된다. 마음이 괴롭고 자꾸 생각에 걸려야 분발하며, 남의 안색에서 확인하고 남의 목소리에서 드러나야만 깨닫는 것이다. 안으로는 법도 있는 대신과 보필해 주는 사람이 없고, 밖으로는 적대적인 나라와 외환이 없으면, 이런 나라는 항상 망하게 되어 있다. 결국 사람은 우환 가운데 살고 안락 속에서 죽는다는 것을 알 수 있다."

우임금이 치수에 성공해 '대우'가 될 수 있었던 밑바탕에는 그의 아버지 곤鯀의 실패가 큰 교훈이 되었다. 곤은 요임금의 명을 받아 치수를 맡았으나 9년이 지나도록 성과를 내지 못했다. 9년이란 긴 세월이다. 그 긴 세월 동안 실패를 거듭했다는 것은 치수 방법에 문제가 있었다는 뜻이다. 곤은 강둑이 터지는 대로 막아 나갔다. 큰비가 오면 강둑을 더 높이는 것만이 그가 시행한 치수법이었다. 그러나 강둑을 높이는 방법은 백성들을 수고롭게만 할 뿐이었고 홍수가 나면 모래성처럼 무너져 내렸다. 결국 곤은 치수의 실패에 대해 단죄를 받고 우산羽山으로 추방당해 그곳에서 죽었다.

우임금은 아버지의 실패를 교훈 삼아 치수에 대한 접근법을 달리했다. 물을 막는 대신 물길을 터주어 바다로 흘러가게 한 것이다. 물의 속성을 제대로 알고 시행한 방법이었다. 지성이면 감천이라고 했던가. 창수사자滄水使者라는 신선이 꿈속에 나타나 천하의 물길을 가르쳐주었다는 전설까지 생겨났다. 그만큼 우임금의 치수가 위대하다는 반증이다. 우임금의 성공은 그

의 아버지 곤이 9년 동안 실패하면서 구축한 빅데이터에 절름발이가 되도록 8년 동안 고군분투한 자신의 노력이 더해진 결과였다. 17년 동안 '살과 뼈가 고달프고 신체와 피부가 주린 고통'을 견뎌냈기에 천하가 홍수와 가뭄으로부터 자유로울 수 있었다. 절망감이 몰려올 때마다 "나는 충분히 노력했어"라고 자기정당화를 하면서 중동무이하지 않았다. 대신 실패의 원인을 찾아 개선하고 실행에 옮겼다. 운 좋게 정권을 잡고 나서 말장난과 편 가르기와 우월의식에 사로잡혀 대다수의 국민들 의견을 깔아뭉개는 사람은 절대로 취할 수 없는 행동이었다. 그야말로 현장에서 온몸으로 박박 기면서 체득한 진리였기 때문이다.

「하우씨」에는 이런 우임금의 구구절절한 인생사가 전혀 드러나 있지 않다. 그럼에도 불구하고 사람들은 「하우씨」의 초상화를 보는 순간 그의 공적을 떠올리게 된다. 그것이 그림의 역할이다.

신화학자 조지프 캠벨Joseph Campbell, 1904~87은 "자신의 시련을 극복하고, 다른 사람들을 위해 새로운 가능성의 세계를 열어주는 용기야말로 영웅의 용기다"라고 말했다. 그러면서 "영웅이라는 말은 자신의 삶을 자기보다 큰 것을 위해 바친 사람을 일컫는다"라고 덧붙였다. 사람은 우환 가운데 살고 안락 속에서 죽는다는 맹자의 말과 함께 되새겨보면 좋을 듯한 문장이다.

복희씨

읽기만 해도 마음에 꽃이 피네

점占집이 문전성시를 이룬다. 새해맞이는 물론 선거철이나 입시 때도 마찬가지다. 사람들은 왜 점집을 찾고 점을 볼까? 불안하기 때문이다. 급변하는 미래도 한 치 앞을 내다볼 수 없고, 불안정한 현재의 삶도 아슬아슬하다. 점 보는 것은 결코 부끄러운 행위가 아니다. 그만큼 자신의 미래에 대해 궁금하다는 반증이다. 지금은 점집에 가는 것을 쉬쉬하지만 고대에는 점이 국가의 운명을 좌우할 정도였다. 중국과 이집트는 물론이고 세계 곳곳의 고대 도시에서는 점술과 신탁이 종교와 의례에서 절대적인 역할을 했다. 중국에서 만든 『주역』은 점술의 원전原典이라 할 수 있다. 『주역』은 '주周나라 문왕文王이 정리한 역易'이다. 문왕이 역을 처음으로 만든 것이 아니라 기존에 내려오던 자료를 자기 식으로 정리했다. 문왕 이전에 최초로 역을 만든 사람은 전설상의 황제 복희씨伏羲氏다. 복희씨에서 시작된 역이 문왕을 거쳐 다듬어지더니 송나라 때는 『역경易經』이라는 제목으로 당당하게 경전의 반열

에 오른다. 『주역』이 단순히 점이나 치는 미신적인 책이 아니라는 뜻이다. 그 후 사서삼경四書三經 중에서 으뜸이 되는 경전으로 자리매김했다. 처음에는 자신의 운명이 궁금해서 공부하다 보면, 어느 순간 우주의 원리와 이치까지 깨치게 하는 책이 『주역』이다.

공자는 『주역』의 열혈독자

그렇다면 점이란 무엇인가? 『주역』「계사전」의 정의가 이렇다. "수數를 지극히 따져서 앞으로 다가올 일을 아는 것을 점이라 한다." 숫자로 세상 만물의 이치를 전부 해석하는 것이 점이다. 점치는 데는 숫자가 중요하다. 왜 숫자가 중요한가? "역易에 태극太極이 있으니, 여기에서 양의兩儀(음과 양)가 나오고, 양의에서 사상四象이 나오고, 사상에서 팔괘八卦가 나온다." 팔괘가 분화하여 다시 64괘가 된다. 64괘 안에 천지와 만물의 이치는 물론 우리 인생도 들어 있다. 그 기본이 팔괘다. 태극기에도 팔괘가 들어 있다. 우주에 불변하는 것은 아무것도 없다. 모든 것이 변한다. 그런데 변화에는 일정한 법칙이 있다. 사람도 만물도 모두 변화의 결과다. 『역경』은 팔괘를 통해 변화의 원칙과 법칙을 알려 준다. 팔괘만 제대로 알면 자신의 인생은 물론이고 우주 만물의 원리와 법칙까지 알아낼 수 있다. 그러니 사람들이 『주역』의 매력에 빠져들지 않을 수 있겠는가?

공자 같은 엄숙한 유학의 시조도 『주역』의 열혈독자였다. 공자는 예순여덟 살에 주유열국周遊列國을 마치고 노魯나라로 돌아온 후 『주역』을 연구하는 데 전념했다. 얼마나 많이 읽었던지, 죽간을 묶은 가죽끈이 세 번이

나 끊어질 정도였다. 그래서 나온 사자성어가 '위편삼절韋編三絶'이다. 죽간과 목간은 고대 중국에서 종이가 발명되기 전에 책으로 쓰였다. 공자는 단순히 『주역』을 읽는 데 그치지 않고, 읽으면서 느낀 소감을 글로 남겼다. 그것이 바로 『주역』「계사전」이다. 『주역』「계사전」은 공자가 역경의 철학을 인생철학에 적용한 연구 결과물이다. 이 책은 『주역』을 공부하려는 사람은 반드시 읽어야 할 필독서다. 공자의 뒤를 이어 한漢의 맹희孟喜, ?~?, 경방京房, BC 77~BC 37, 초연수焦延壽, ?~?, 위魏의 왕필王弼, 226~249, 북송北宋의 진단陳搏, 871~989, 주돈이周敦頤, 1017~73, 소옹邵雍, 1011~77, 주희朱熹, 1130~1200, 정호程顥, 1032~1085, 정이程頤, 1033~1107 등 내로라하는 중국의 유학자가 『주역』 연구에 심혈을 기울였다. 조선의 선비들도 마찬가지였다. 선비들은 시를 짓거나 편지를 쓸 때, 심지어 경연經筵에서 왕에게 글을 올릴 때도 『주역』의 한 구절을 인용하는 것을 당연시했다. 조선 중기의 유학자 기대승奇大升, 1527~72의 연보年譜에는 그가 열여섯 살 때 『주역』을 읽었는데 "침식을 잊을 정도로 매우 열심히 강구하였다"라고 기록되어 있다. 지금도 그 열기는 과거 못지않다.

숫자로 우주 만물의 이치를 밝힌 복희씨

중국 역사는 신화시대와 역사시대로 나눌 수 있다. 고고학적 유물이 나오는 하夏, BC 2000나라를 경계로 그 이전을 신화시대, 이후를 역사시대로 구분한다. 사마천은 중국 역사책인 『사기』를 「오제본기五帝本紀」부터 시작한다. 그다음이 「하본기夏本紀」 「은본기殷本紀」 「주본기周本紀」 등 역사시대

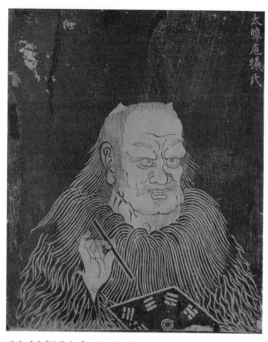

작자 미상, 「복희씨」, 『고선군신도상』,
조선시대, 한국학중앙연구원

가 이어진다. 오제는 중
국 고대의 전설에 나오
는 다섯 명의 제왕을 일
컫는다. 사마천이 밝힌
오제는 '황제黃帝, 전욱顓
頊, 제곡帝嚳, 제요帝堯, 제
순帝舜'이다. 우리가 태
평성대를 상징할 때 '요
순시대'라고 하듯 오제
가 신화시대의 황제이다
보니 여러 가지 설이 있
다. 그중 오제가 '복희씨,
신농씨神農氏, 황제, 요堯,
순舜'이라는 설이 가장 대

표적이다. 이렇게 말하는 이유는 지금 감상할 그림과 관련해서다. 중국의
역대 군신君臣의 도상圖像을 그린 『고선군신도상古先君臣圖像』에는 「복희씨」
가 가장 먼저 나온다. 이것은 복희씨가 중국 역사의 기틀을 마련했다는 뜻
으로 풀이된다.

그런데 「복희씨」의 모습이 재미있다. 머리에는 소뿔 같은 것이 비어져 나
왔고 풀로 만든 옷을 입고 있다. 사람과 짐승이 거의 구분되지 않았던 신화
시대의 인물을 그리기 위한 장치다. 복희씨는, 얼굴은 사람이고 몸은 뱀인
인면사신人面蛇身이었다고 한다. 투르판에서 발견된 「복희와 여와도」를 보

면 상반신은 사람이고 하반신은 뱀의 형상을 하고 있다. 스기하라 타쿠야의 『중화도상유람』에 따르면, 고대의 성인聖人은 보통 사람과는 다른 특이한 신체적 특징을 가지고 있는 것으로 표현된다. 문자를 만든 창힐蒼詰은 눈이 네 개였고, 농사와 의술의 신 신농은 몸은 사람이고 머리는 소인 인신우수人身牛首였다. 은의 탕왕湯王은 팔꿈치가 네 마디에 반신불수였고, 『주역』을 만든 주의 문왕은 젖꼭지가 네 개였으며, 순임금은 눈동자가 양쪽 눈에 두 개씩 있었고, 우임금은 절름발이였다. 그런데 이들은 모두 성인이라 칭송받는다. 지금 같으면 장애인이라고 놀림받았을 신체적인 다름을 오히려 위대함의 징표로 읽었던 고대인들의 지혜가 놀랍다. 「복희씨」의 오른쪽 위에는 '태호포희씨太皥庖犧氏'라고 적혀 있다. 태양과 같이 큰 성덕을 베풀어서 '태호'라 했고, 제사에 쓰이는 짐승들을 길러서 푸주간庖廚을 채웠기 때문에 '포희씨'라 했다.

「복희씨」에서 중요한 것은 손에 들고 있는 팔괘다. 복희씨는 하수河水, 黃河에 나타

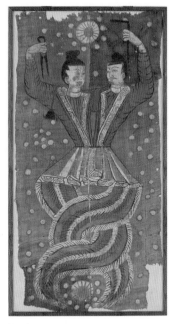

「복희와 여와도」, 마에 채색,
188.5×93.2cm,
투르판, 국립중앙박물관

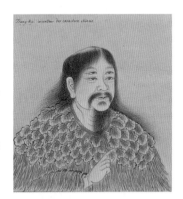

「눈이 네 개인 창힐의 초상화」,
『역대제왕성현명신대유유상』,
18세기, 프랑스 국립도서관

난 용마龍馬의 등에 있는 무늬 하도河圖를 보고 팔괘를 그렸다고 전한다. 황하의 '하'와 그림의 '도'를 합친 하도는 용마의 등에 있는 55개의 점으로, 복희씨가 그 점을 보고 만물생성의 이치를 깨달아 팔괘로 그린 것이 숫자인데, 바로 '복희팔괘도'다. 하도는 항상 낙서洛書와 쌍으로 거론된다. 즉 복희씨가 황하에 출현한 용마를 보고 팔괘를 만들었다면, 하우夏禹는 치수治水할 때 낙수洛水에 출현한 거북의 반점을 보고 『상서尙書』「홍범洪範」구주九疇를 만들었다. 하도는 25개의 흰색 점과 30개의 검은색 점을 합해 모두 55개의 점으로 구성되었다. 반면에 낙서는 흰 점 20개와 검은 점 25개를 합해 45개의 점으로 이루어졌다. 하도가 오행五行의 상생도相生圖라면, 낙서는 오행의 상극도相剋圖다. 오행은 우주 만물이 '목화토금수'의 다섯 가지 원소로 구성되었다는 논리다. 오행이 서로 도움을 주는 것이 상생이라면 서로 제동을 거는 것이 상극이다.

인생에서 모든 일이 술술 잘 풀리는 상생만 있다면 어떻게 될까. 저만 잘난 줄 알고 오만방자해지기 마련이다. 가끔씩 뜻하지 않은 문제가 발생해서 태클을 걸어 줘야 지혜도 생기고 성숙해진다. 상극은 생각하지 않고 상생만 믿고 있다가 쇠고랑 찬 사람들을 자주 보지 않았던가. 우주 만물뿐만 아니라 인생의 의미도 오행의 상생과 상극으로 도식화한 '하도와 낙서'는 역경의 상징과도 같다. 그림에서 말과 거북의 등에 바둑판 같은 문양이 등장하고, 그 위에 흰 돌과 검은 돌이 보이면 그것은 거의 복희씨와 하우가 만든 '하도낙서'로 보면 된다.

그가 팔괘도로 알려 주고 싶었던 것은

삼성미술관 리움이 소장하고 있는 「하도」는 「복희씨」와 연관지어 봐야 이해할 수 있는 그림이다. 용마를 그린 「하도」는 「서수도8곡병瑞獸圖八曲屛」에 들어 있는 작품이다. 용마의 등에는 복희팔괘도가 그려져 있는데, 말의 모습이 조금 특이하다. 용마는 말은 말이되 평범한 말이 아니라 몸이 용비늘로 되어 있어 용마라 부른다. 용마는 실재하지 않는 상상의 동물이다. 하늘과 땅의 정기를 형상화한 것으로 풀이된다. 그러니 복희씨가 용마를 보았다는 뜻은 깨달음의 순간을 상징적으로 표현한 것일 수 있다. 꿈에 계시를 받았다거나 천사가 길을 안내했다는 표현과 마찬가지다. 이런 초자연적인 현상은 별다른 고민이 없는 보통 사람에게는 일어나지 않는다. 어지러운 백성을 구제하려 한다거나 삶과 죽음의 문제를 해결하겠다는 다부진 목적을 가진 지도자들에게서 발견할 수 있는 현상이다. 그래서 '하도낙서'는 보통 하늘로부터 부여받은 황제의 통치권이라는 뜻으로도 쓰였다. 「서수도8곡병」에는 용

작자 미상,
「하도」, 『서수도8곡병』,
종이에 채색, 46×59cm,
19세기, 삼성미술관 리움

작자 미상,
「낙서」, 『서수도8곡병』,
종이에 채색, 46×59cm,
19세기, 삼성미술관 리움

유중교, 『성재집』 「강설잡고」의 「하도」와 「낙서」

작자 미상, 문자도 「예」, 『문자도8곡병』,
종이에 색, 74.5×28cm, 선문대박물관

「예」의 '제시' 부분

마 외에도 호랑이, 토끼, 학, 사슴, 거북, 봉황새, 용 등의 상서로운 짐승들이 그려져 있다. 이 중 「낙서」는 우왕 때 낙수에 출현한 거북을 그린 것이다.

옥에 티가 있다면, 「낙서」는 제대로 그렸는데 「하도」에 오류가 보인다는 점이다. 흰색 점이 25개, 검은색 점이 30개이어야 하는데, 검은색 점을 25개, 흰색 점을 32개로 그렸다. 흰색 점과 검은색 점의 개수를 착각한 것도 부족해 흰색 점을 2개나 더 그려, 총 57개가 되었다. 조선 말기의 사상가인 성재省齋 유중교柳重教, 1832~93의 문집 『성재집省齋集』「강설잡고講說雜稿」의 「하도」「낙서」와 비교해 보면, 그 차이를 확인할 수 있다. 화가가 바빠서 그랬을까. 아니면 긴장감이 떨어져서일까. 그것도 아니라면 '그까짓 점 하나 아무렇게나 그리면 어때?'라고 생각했을까. 겉모습은 얼추 그럴듯하게 그렸는데, 내용은 완전히 쓸모없게 되었다. 점 하나도 허투루 그려서는 안 된다는 사실을 화가가 놓친 것 같다. 이것이 어찌 화가만

「백자청화유개산수도합」, 조선, 국립중앙박물관 　　「백자청화유개산수도합」의 뚜껑에 그려진 거북이

의 문제겠는가. 우리 또한 사소한 점 하나를 잘못 찍어 완성 직전의 작품을 폐기처분해야 할 때가 얼마나 많은가.

　「낙서」는 「하도」보다 인기가 많아 조선시대 민화의 '문자도文字圖'로 전통이 이어졌다. 문자도 「예禮」는 「문자도8곡병文字圖八曲屛」에 들어 있는 작품이다. 「문자도8곡병」은 유교에서 선비들이 갖추어야 할 덕목으로 강조한 '인의예지염치仁義禮智廉恥'를 문자 그림으로 만든 병풍이다. 각 문자는 그 문자에 어울리는 이야기를 그림 속에 담았다. '예'라는 글자는 거북과 누각, 그리고 누각 아래의 책으로 구성했다. 책에는 '강론시서講論詩書'라고 적혀 있다. 그림 위에는 '행단춘풍 강론시서 낙구부도 천지절문杏壇春風, 講論詩書, 洛龜負圖 天地節文(봄바람 부는 살구나무 강단에서 공자께서 시경과 서경을 강론하셨고, 낙수에서 거북이 그림을 지고 나오니 천지의 예절과 법도가 되었네)'이라는 제시가 보인다. 이 제시는 '낙서'의 이야기와 공자의 이야기가 결합된 것으로 도통道統의 원류를 보여 준다. 우왕이 거북을 보고 만든 '홍범구주'는 정치 도덕의 아홉 가지 원칙으로, 사서삼경의 하나인 『서경』에 수록되어 있

다. 공자는 행단(학교)에서 사서삼경을 강론했다. 공자 강의의 핵심이 바로 인간의 도리를 지켜야 한다는 예가 아니었을까? 문자도 '예'는 그런 의미가 담긴 문자 그림이다. 「낙서」의 인기를 반영하듯, 조선시대에 제작된 「백자청화유개산수도합白磁靑華有蓋山水圖盒」에도 거북이 등장한다. 거북의 등에는 낙서 대신 점만 찍었는데, 45개로 정확하다. 밥그릇에까지 하도를 그린 까닭은 왜일까? 앉아 있을 때나 걸어다닐 때, 심지어 밥을 먹을 때까지도 그릇을 보면서 하도와 낙서의 의미를 되새겨보라는 의미일 것이다.

그렇다면 복희씨는 팔괘도를 통해 무엇을 알려 주고 싶었던 것일까. 복희씨는 우주의 비밀을 간파한 위대한 황제였다. 그는 "위로는 천문의 법칙을 관찰하고, 아래로는 지구의 각종 물리적 법칙을 살피며, 새나 짐승의 무늬와 토양의 특성을 살폈다. 가깝게는 자신의 몸에서, 멀게는 다른 사물로부터 팔괘를 만들고, 신명의 작용에 통하고 만물의 상황을 유추해 알 수 있도록 했다"라고 전한다. 즉 자신이 알아낸 우주의 오묘한 신비를 다른 사람에게 이해시키고자, 그것을 기호논리로 쉽게 파악할 수 있도록 만든 것이 팔괘도. 그러니까 팔괘도는 하나의 유기체적인 기호논리로 세상 일체 만물의 모든 상황에 적용할 수 있다는 뜻이다. 만약 사람들이 복희씨의 팔괘도에 담긴 기호를 파악해 우주의 원리를 알 수 있다면, '위로는 천문에 통하고 아래로는 지리에 통하며, 그 사이의 인간사를 통해 무엇이든 통하게 될 것'이다.

이렇게 통해서 어떻게 하라는 뜻인가? 『주역』「설괘전設卦傳」에는 "옛날 성인이 역을 만든 것은 장차 본성과 천명의 이치를 따르고자 한 것이다. 이 때문에 하늘의 도를 세워서 음陰과 양陽이라 말하고, 땅의 도를 세워 유柔

와 강剛이라 말하고, 사람의 도를 세워 인仁과 의義라 한다"라고 했다. 그래서 17세기의 도학자 갈암 이현일은 도에 대해 "본래 사물의 당연한 이理를 가리켜 말한 것"이라고 했다. 즉 도는 '형상이 있는 사물에 나아가서 그 속에 갖추어져 있는 이치'를 아는 것으로, 복희씨가 숫자로 만든 팔괘 속에 우주 만물의 이치를 담은 것과 같다는 뜻이다. 복희씨가 팔괘를 만든 것은 하늘의 도를 배워 사람의 도를 실천하게 하는 데 목적이 있었다. 그러므로 자신의 삶으로 천명을 실천하는 사람에게는 굳이 역이 필요 없다고 할 수 있다. 『주역』을 제대로 공부한 사람이 굳이 점집을 찾지 않는 이유도 이 때문이다. 그래서 도학을 공부한 선비들은 『주역』「곤괘」문언文言을 금과옥조로 여겼다. "군자는 경敬으로 내면을 곧게 하고, 의義로서 외면을 바르게 한다." 진정한 신통력이란 지혜에서 오는 것이지, 머리 위로 이상한 빛이 쏟아지거나 귀신처럼 과거와 미래를 아는 것이 아니라는 가르침이다.

『주역』을 공부하는 목적

『주역』의 원리를 알고 나면 자신의 인생은 물론 우주 자연의 이치까지 아는 것이 그다지 어렵지 않다는 것을 실감하게 된다. 30대 중반이었을 때였지 싶다. 이사할 집을 구하러 다니던 중 한 부동산에 들어갔다. 그런데 처음 본 부동산 중개사가 대뜸 나에게 이렇게 말했다. "작가시죠? 그럼 시끄러운 저층은 안 되겠네요." 깜짝 놀란 내가 어떻게 알았느냐고 물었더니 대답은 간단했다. "딱 보면 압니다." 워낙 많은 사람을 만나다 보니까 처음 보는 순간 바로 '사이즈'가 나온다고 했다. 알고 보면 세상에는 숨은 고수들

이 상당히 많다. 미용실에서 가위질을 하는 미용사는 머릿결만 봐도 그 사람이 어떤 직업을 가졌는지 알 수 있다고 했고, 신발을 수선하는 동네 아저씨는 수선해 주는 신발 상태만 봐도 알 수 있다고 했다. 이른바 관심을 갖고 한 분야에 전념하다 보면, 굳이 어려운 64괘를 외우지 않아도 문리가 트인다는 뜻이다. 문리가 트이면 그것을 잣대로 세상 일체 만물의 상황에 적용해도 거의 들어맞는다. 이 정도 경지가 되면 '돗자리 깔아도 되겠다'는 소리를 들을 수도 있다.

아무리 그래도 자신의 하루 운세를 점칠 수 있는 방법이 있지 않겠느냐고 반문할 수도 있다. 그래서 『주역』「계사전」에는 이런 구절이 나온다. "군자는 기미(幾)를 보아 움직이니 하루 종일 기다리지 않는다." 기미는 아직 움직이지는 않으나 이제 막 움직이려 하는 미묘한 상태를 말한다. 무슨 일이 일어나려면 그 전에 반드시 먼저 징조가 있기 마련이다. 그 징조를 무시하지 않고 알아차리는 것이 바로 기미를 아는 것이다. 그래서 뛰어난 역술가들은 아침 방바닥에 비추는 햇볕만 봐도 그날 어떤 성씨를 가진 사람이 찾아올지를 안다. 그런데 이렇게 뛰어난 사람도 판단이 흐려질 때가 있다. 욕심이 개입하면 그렇다. 쓸데없는 욕심이 개입하면, 사태를 정확하게 파악하는 대신 자신이 보고 싶은 것만 보기 때문에 정확히 판단할 수 없다. 장기를 둘 때 옆에서 훈수 두는 사람이 장기판을 더 잘 보는 이치와 마찬가지다.

『주역』을 공부하는 이유

공자가『주역』을 공부하다 이렇게 말했다. "하늘이 나에게 몇 년만 더 오래 살게 하여『주역』공부를 마칠 수 있게 해주신다면, 큰 허물 없게 할 수 있을 것이다." 우리도 공자처럼『주역』공부를 하면, 저런 경지에 오를 수 있을까? 그런데 이 공부가 결코 만만치가 않다. 일단 64괘를 다 외우는 것부터 쉽지 않고, 그 괘를 필요할 때마다 자신의 상황에 적용해 보는 것도 어렵다. 그렇게 고생하면서 중도에 포기하느니 더 빠르고 효과적인 방법이 있다. 공자가 죽을 때까지 공부해서 남긴 '진액'을 취하는 것이다. 그것이 바로 『주역』「계사전」이다. 즉 하늘의 도가 사람의 도에 어떻게 적용되어야 하는가를 설명한 책이기 때문에, 결과물을 읽기만 해도 평범한 나의 삶이 완전히 달라진다. 또한 설명이 아주 구체적이어서,『주역』원문을 읽으면 주눅 들었던 어깨가 활짝 펴진다. 예를 들면,『주역』「곤괘」문언에는 이런 말이 나온다. "선을 쌓은 집안은 반드시 경사스러운 일이 있다.積善之家 必有餘慶." 이 말을 불교의 인과응보와 연결하면, '부모가 덕을 쌓아야 자식이 복을 받는다'로 해석할 수도 있다. 좋은 말이다.

그런데 어느 정도까지 선을 쌓아야 할까? 이에 대해 공자는 「계사전」에서 다음과 같이 답한다. "선도 쌓이지 않으면 성공할 수 없고, 악도 쌓이지 않으면 몸을 망치지 않는다. 소인은 작은 선을 무익하다고 생각해 행하지 않으며, 작은 악을 해가 적다고 생각해 그만두지 않는다. 이 때문에 악이 쌓여 가릴 수 없게 되면 죄는 커져 해소할 방법이 없다." 공자의 해설은 '선은 누적될 때 비로소 효험이 있고, 나쁜 일도 마찬가지로 누적된다. 누적되지 않으면 몸을 망치지도 않고, 하늘도 응보할 수 없다'라는 사실을 안다. 그리

고 다시 공자는 이렇게 말한다. "이를 확대하여 같은 범주의 일에 적용해 나
간다면, 천하에서 가능한 일은 모두 끝마칠 수가 있다." 우리가 『주역』을 공
부하는 이유는 점을 치기 위해서가 아니다. 『주역』을 만든 필자의 의도대로
살기 위함이다. 어떤 가르침이든 자신의 것으로 소화해서 실천하는 것이 중
요하다.

모두가 행복한 리더

태평성대라는 말이 있다. 혼란 따위가 없어 백성들이 편안히 지내는 시대를 뜻한다. 태평성세라고도 한다. 반대말은 난세다. 지금은 태평성대일까, 난세일까. 어느 누구도 지금을 태평성대라고 생각하지는 않을 것이다. 코로나19로 사람이 사람의 접근을 무서워해야 하는, 전대미문의 글로벌 쇼크를 당하다 보니 태평성대를 입에 담는 것조차 불경한 행동으로 보인다. 영국소설가 제임스 힐턴James Hilton의 소설 『잃어버린 지평선Lost Horizon』에는 '샹그릴라shangrila'라는 이상향이 나온다. 샹그릴라는 쿤룬산맥의 티베트 고원에 숨겨져 있는 아름답고 평화로운 계곡으로 히말라야의 유토피아다. 그러나 무릉도원이 그러하듯 샹그릴라 또한 실재하지 않는 가공의 장소다. 그렇다면 태평성대는 샹그릴라나 무릉도원 같은 가상의 공간에서나 가능할까. 사람살이에는 언제나 흥망성쇠가 있기 마련이지만 흥함보다는 망함이, 성함보다는 쇠함이 더 길고 힘들게 느껴지는 것이 인지상정이다. 인류 역사에

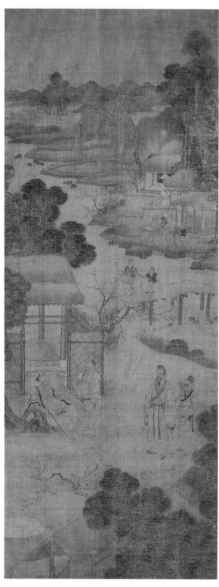

작자 미상, 「함포고복」, 『명현제왕사적도』,
비단에 색, 107.3×41.8cm, 국립중앙박물관

과연 태평성대가 있었을까 하는 의구심이 드는 이유다.

어떤 시대를 태평성대라고 부를까. 이에 대한 물음에 조선시대 사람들은 주저 없이 '요순시대堯舜時代'라고 대답했다. 도대체 요순시대가 어떠했길래 사람들은 이구동성으로 태평성대라고 대답했을까. 그 해답을 통해 태평성대의 의미를 곱씹어 보는 시간을 가져 보자.

배 두드리고 발을 구르며
노래를 부른 두 노인

요堯임금 때였다. 요임금은 기원전 24세기경에 존재했다는 신화시대의 전설상 제왕이다. 그는 제위에 오른 지 50년이 되던 해에, 백성들의 사는 모습이 궁금해 자신의 신분을 드러내지 않고 평상복을 입고 민정시찰을

나섰다. 이른바 미복잠행微服潜行이었다. 첫 번째 마을에 도착했을 때였다. 아이들이 손잡고 "우리 백성들 살리신 건 모두가 그대의 지극한 덕이니, 신경 쓸 필요도 없이 임금님 법도를 따르기만 하면 되네"라고 노래를 불렀다. 또 다른 마을로 발걸음을 옮겼다. 이번에는 어떤 노인이 손으로 배를 두드리고 땅을 구르면서 이렇게 노래했다. "해가 뜨면 일을 하고 해가 지면 쉬면서, 우물을 파서 물을 마시고 밭을 갈아서 음식을 먹는데, 임금의 힘이 도대체 나에게 무슨 상관이 있겠는가.日出而作 日入而息 鑿井而飲 耕田而食 帝力於我何有哉."

이 노인이 불렀다는 노래가 바로 「격양가擊壤歌」다. '격양'은 '땅을 두드린다'는 뜻이다. 배를 두드리며 발을 구른다는 '고복격양鼓腹擊壤'과, 배불리 먹고 배를 두드린다는 '함포고복含哺鼓腹'도 같은 말이다. 음식이 입안에 들어있는 상태를 포哺라고 한다. 배고픈 시절에는 배부른 것이 최고다. 실컷 먹어 배가 부르니 흐뭇해진 마음에 콧노래가 절로 나온다. 몸을 뒤로 젖히고 불룩해진 배를 두드리면서 장단에 맞춰 발도 까닥까닥하게 된다. 이 순간만큼은 어떤 고관대작도 부럽지 않다. 하지만 난세에는 이렇게 살 수 없다. 태평성대이니 가능하다. 배가 고파 사는 것이 팍팍하면 백성들은 배를 두드리지 않는다. 대신 임금을 원망하고 하늘을 탓한다. 그런데 「격양가」를 부르는 이들 노인네는 임금이 누구인지 알 필요도 없다는 태도다. 누가 정치를 하든 상관없이 농사짓고 만족하게 살 수 있을 만큼 정치가 안정되었다는 얘기다. 이 모습을 보고 요임금은 비로소 안심했다. 「격양가」는 중국 후한後漢의 철학자 왕충王充, 30?~100?이 쓴 『논형論衡』과 원元의 증선지曾先之, ?~?가 쓴 『십팔사략十八史略』에 나온다.

「격양가」의 이야기를 그린 「함포고복」은 명현과 제왕의 사적을 그린 『명현제왕사적도』 8폭에 들어 있다. 그림은 사선으로 흐르는 시냇물을 경계로 둘로 나뉜다. 두 개의 이야기가 결합되었다는 뜻이다. 위쪽에는 두 아이와 아버지가, 아래쪽에는 두 노인과 요임금이 보인다. 서로 다른 두 개의 이야기는, 손을 잡고 다리를 건너는 두 아이가 이어준다. 그 아이들은 누구일까. 요임금이 첫 번째 마을에 들렀을 때 만난 아이들이다. "우리 백성들 살리신 건 모두가 그대의 지극한 덕이니"라고 노래한 아이들이다. 그림 아래쪽에는 두 노인이 집 앞에 앉아 있다. 요임금이 다른 마을에서 만난 노인들인데, 그림에는 첫 번째 마을에서 만난 아이들과 한 화면에 그렸다. 이런 기법을 이시동도법이라 한다. 한 공간에 두 개 이상의 시간이 공존하는 장면 구성법을 말한다. 스토리 전개에 따라 다른 공간에 그려야 하는 장면을 한곳에 그렸다. 이야기가 있는 옛 그림에서 자주 발견할 수 있는 장치다. 이시동도법을 알고 나면, 그림 속에 허전한 공간을 채우기 위해 지나가는 사람으로 그려넣었다고 생각한 행인들도 결코 그냥 지나가는 사람이 아님을 알 수 있다. 나름 제 역할을 톡톡히 해내는 중요한 인물일 때가 더 많다.

아래쪽 화면에서 두 노인들이 지금 모두 윗옷을 풀어헤치고 '고복'을 하며 노래를 부른다. 지팡이를 든 노인의 오른발은 땅바닥 쪽으로 젖혀 있다. 노랫소리에 맞춰 '격양'을 한다는 뜻이다. 그림 맨 아래쪽에는 우물도 보인다. 이 우물은 구색 맞추기용으로 그려넣은 것이 아니다. 우물을 파서 물을 마신다는 '착정이음鑿井而飲'의 암시다. 강물 위쪽의 가지런한 밭 역시 밭을 갈아서 음식을 먹는다는 '경전이식耕田而食'을 드러낸 장치다. 착정이음과 경전이식은 줄여서 '착음경식鑿飲耕食' 혹은 '경전착정耕田鑿井'으로도 쓴다.

태평하고 안락한 생활을 상징하는 단어다. 노인들 앞에는 신하를 거느린 요임금이 보인다. 수행원이라고는 달랑 한 명이다. 미복잠행 중이기 때문이다. 옷차림은 허름하되 표정만큼은 넉넉하다. 태평성대를 이루었다는 측근들의 말이 결코 입에 발린 소리가 아니었음을 확인하는 순간의 여유로움이다.

요순시대의 태평성대를 상징하는 단어로는 격양가 외에도 '비옥가봉比屋可封'이 있다. 요순의 교화가 사해에 두루 미쳐 집집마다 모두 봉封을 받을 만큼 덕행이 뛰어난 인물이 많았음을 뜻한다. 『한서漢書』「왕망전王莽傳」에 나온다. 이외에도 '도불습유道不拾遺'도 있다. 나라가 잘 다스려지고 풍속이 아름다워 아무도 길에 떨어진 물건을 주워 가지 않았음을 이르는 말이다. 길바닥에 지갑이 떨어져 있어도 그 안에 있는 현금에 손대지 않았다는 뜻이다. 내 것이 아니면 욕심내지 않는 풍속을 반영한다. 사마천의 『사기』「상군열전商君列傳」에 보인다.

요임금은 어떻게 태평성대를 이루었을까

요임금이 태평성대를 이룰 수 있었던 비결은 무엇이었을까. 명나라 때 장거정張居正, 1525~82은 『제감도설帝鑑圖說』에서 그 비결을 '임현도치任賢圖治'와 '간고방목諫鼓謗木'이라는 두 개의 사자성어로 압축했다. 『제감도설』은 태사 장거정이 어린 황태자를 가르치기 위해 역대 중국 황제들의 언행을 모은 교재다. 그 황태자는 얼마 후 열 살의 나이에 황제로 등극한 제13대 신종이다. 『제감도설』은 상편과 하편으로 구성되어 있다. 상편은 '철왕들의 꽃

작자 미상, 「임현도치」, 『제감도설』,
종이에 인쇄, 각 19.6×13.8cm, 국립중앙도서관

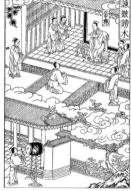

작자 미상, 「간고방목」, 『제감도설』,
종이에 인쇄, 각 19.6×13.8cm, 국립중앙도서관

다운 모습들聖哲芳觀'이란 제목으로 역대 황제들의 선행 사례 81가지를 다루었다. 하편은 '미치광이처럼 어리석은 짓을 하며 앞에 넘어진 수레를 그대로 따라 한 임금들 이야기狂愚覆轍'란 제목으로 악행을 저질러 경계로 삼을 만한 사례 36가지를 엮었다. 한마디로 성군聖君과 폭군暴君의 얘기다. 『제감도설』은 글과 함께 그림을 더해 어린 황태자가 흥미를 잃지 않도록 한 것이 특징이다.

요임금의 선행을 설명하는 '임현도치'와 '간고방목'은 상편의 성군 첫 번째 항목에 들어 있다. 그중 '임현도치'는 '어진 이를 임용하여 다스림을 도모하다'라는 뜻이다. 요임금의 성공비결이 훌륭한 신하를 발탁했기 때문이라는 지적이다. 요임금은 약관 스무 살의 나이에 제위에 올랐다. 지금으로

치면 대학교 1학년생이 황제가 된 것이다. 아무리 똑똑한 사람이라 해도 모든 것을 혼자 다 할 수는 없다. 요임금은 그 사실을 일찍이 간파했다. 그는 모든 사항에 대해 자신이 시시콜콜 나서서 지시하는 대신 덕성이 높고 재능이 출중한 사람들을 찾아내 각종 관직에 등용했다. 뛰어난 인재야말로 전문성을 강화할 수 있는 최고의 성장동력이라고 판단했다. 그는 개국 후 자신을 황제로 만들어준 '킹메이커'들을 발탁하지 않았다. 개국공신들에게 나눠먹기식으로 감투를 주었다가는 백성들의 삶이 결딴날 수도 있다는 사실을 잘 알고 있었기 때문이다. 대신 적재적소에 그 분야의 선수들을 투입했다. 그들로 하여금 민생, 건축, 농업, 제사, 목축 등 각 분야에 업무를 적절히 분담해 질서정연하게 다스려 나갔다. 전문가를 직접 선정했다는 점에서는 '톱다운' 방식이었지만, 전문가들의 의견을 존중하고 따랐다는 점에서는 '보텀업' 방식의 혼합이었다. 그 덕분에 요임금은 "팔짱을 끼고 옷깃을 늘어뜨린 채 아무것도 하지 않아도 천하가 다스려졌다"라고 전한다. 임현도치의 결과였다.

두 번째 비결은 '간고방목'이었다. '간언하는 북과 비방하는 나무를 설치하다'라는 뜻이다. 요임금은 제위에 있을 때 엘리트주의에 빠지는 것을 경계해 항상 남의 말을 듣고자 했다. 오로지 자신만이 옳다는 생각에 빠져 충신들의 간언에 귀를 닫는 황제들과는 결이 달랐다. 그러면서도 행여 사람들이 자신의 면전에서 직언을 하지 못할까 염려스러웠다. 그래서 문밖에 북을 설치해 두었다. 직언과 간언을 할 사람이 있으면, 북을 쳐서 면담을 할 수 있도록 하기 위해서였다. 조선시대 태종이 1404년에 설치한 신문고와 같은 북이었을 것이다. 요임금은 북만 설치하는 것으로도 안심이 되지 않았다.

북 옆에 나무도 하나 세워 두었다. 사람들이 그 나무에 요임금의 잘못을 글로 써서 붙이도록 하기 위해서였다.

훌륭한 인재의 등용과 민심에 귀를 기울이는 자세야말로 요임금이 태평성대를 이룰 수 있었던 비결이었다. 그래서 요임금이 세상을 떴을 때 만백성이 친부모를 잃은 듯 슬퍼하면서 3년 동안 노래를 부르지 않았다고 한다. 이것을 '여상고비如喪考妣'라고 한다. '고비'는 돌아가신 아버지와 어머니를 뜻한다.

귀를 씻고 소를 끌고 간 허유와 소부

요임금은 제위를 넘겨줄 때도 여러 사람의 의견을 받아들였다. 그는 자신의 아들에게 제위를 세습하는 대신 덕과 재능 있는 사람에게 넘겨주는 선양禪讓을 택했다. 이에 대한 내용이 사마천의 『사기』「오제본기」에 자세히 실려 있다. 요임금이 왕좌를 누구에게 물려줄까 고민하고 있을 때, 한 신하가 말했다.

"맏아들이신 단주丹朱께서 사리에 통달하고 이치에 밝습니다."

그러자 요임금이 이렇게 대답했다.

"그놈은 고집이 세고 말싸움을 좋아하니 기용할 수 없네!"

요임금은 아들 단주가 어리석어 천하를 이어받기에는 부족하다는 사실을 알았으므로 정권을 순에게 넘겨주고자 했다. 순에게 넘겨주면 천하가 이로움을 얻고 단주만 손해를 볼 뿐이지만, 단주에게 넘겨주면 천하가 손해를 보고 단주만 이롭게 될 것이었다. 그래서 요임금은 마지막으로 이렇게 덧붙

였다.

"결국 천하가 손해를 보게 하면서 한 사람만 이롭게 할 수는 없다."

그렇게 해서 천하를 순임금에게 넘겨주었다. 요순시대가 탄생한 것이다. 요임금이 순임금에게 제위를 넘겨주기 전이었다. 후임자를 물색하는 과정에서 재미있는 에피소드가 탄생했다. 허유와 소부의 이야기다. 소부는 소보라고도 한다. 어느 날 허유는 요임금이 자신에게 양위하겠다는 말을 하자 기산箕山의 영수潁水 근처로 은둔해 버렸다. 요임금도 포기하지 않았다. 다시 허유를 찾아가 구주九州의 장長이라도 맡아달라고 부탁했다. 황제 자리도 거절한 사람이 더 낮은 자리를 수락하는 것은 모양새가 빠지는 법이다. 허유는 다시 거절하고는 자신의 귀를 영수에서 씻었다. 그때 마침 소부가 소에게 물을 먹이려고 영수에 도착했다가 귀를 씻고 있는 허유를 보고 그 이유를 물었다. 허유가 이렇게 대답했다.

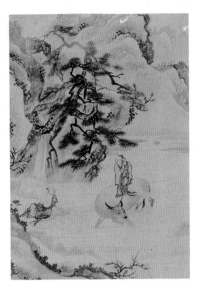

한선국, 「귀를 씻는 허유」, 비단에 색, 34.8×24.4cm, 18세기, 간송미술관

「허유가 귀를 씻고 소부가 소에게 물을 먹이다」, 동합금, 지름 14.5cm, 두께 0.8cm, 고려시대, 국립중앙박물관

"요임금이 찾아와서 구주를 맡아달라고 하기에 내 귀가 더러워지지 않았을까 하고 씻는 중이오."

그 말을 들은 소부가 한마디했다.

"은둔한다고 하면서 사람이 찾을 수 없는 심산유곡에 숨지 않은 것은 여전히 명예를 구하는 마음이 남아 있기 때문이 아니오?"

역시 소부가 허유보다 한 수 위였다. 말을 마친 소유는 "더러운 말을 듣고, 더러워진 귀를 씻은, 더러운 물을 내가 아끼는 소에게 먹일 수 없다"라고 하면서 소를 끌고 상류로 올라가 버렸다. 이때부터 소부와 허유는 고결한 품격을 지닌 선비의 대명사로 쓰이게 되었다.

「귀를 씻는 허유許由洗耳」는 17세기에 활동한 화원 한선국韓善國, 1602~?의 작품이다. 그림 왼쪽에서 귀를 씻는 사람이 허유이고, 오른쪽에서 소를 끌고 있는 사람이 소부다. 자료에 따라서는 허유와 소부가 동일인이라는 주장도 있지만 한선국은 다른 사람으로 봤다. 허유와 소부의 이야기는 매우 인기 있는 소재였는지 조선시대 민화로도 많이 제작되었다. 고려시대 때 구리로 만든 거울에도 등장한다. 이 거울에는 윗부분에 사각으로 틀을 만들고, 그 안에 '허유세이소부음우許由洗耳巢父飮牛'라는 제목을 확실하게 써넣은 것이 특징이다. '허유가 귀를 씻고 소부가 소에게 물을 먹이다'는 뜻이다. 서민들은 누구나 쓰고 싶은 감투를 미련 없이 던져 버린 두 사람의 이야기를 그림으로 감상하면서 대리만족을 느꼈을 것이다. 그들의 이야기가 롱런한 이유다.

요순시대라 한들 어찌 좋은 일만 있었을까

판소리 「흥부가」에는 "동방이 예의지국이요, 예의지방이라 …… 어찌 불량한 사람이 있으리요마는 요순의 시절에도 사흉이 났었고, 공자님 당년에도 도척이 났으니"라는 구절이 나온다. 요순시대에도 코로나19 같은 전염병이 발생했을 것이고, N번방 사건 같은 엽기적인 범죄도 터졌을 것이다. 다만 지금과는 이름이 다르고 내용이 달랐을 뿐이다. 그럼에도 불구하고 많은 사람이 요순시대를 태평성대라고 믿는다. 왜 그럴까. 무엇보다 백성을 위해 헌신적으로 봉사한 위정자와 관료들이 있었기 때문이다. 예나 지금이나 일꾼을 뽑을 때는 요임금처럼 '한 사람만 행복하고 모든 사람이 불행한 정치가'를 뽑지 않으면 된다. 태평성대까지는 아니라도 괜찮은 시대는 만들어야 하지 않겠는가.

놀림받던 '상갓집 개'의 눈부신 반전

개들의 수난시대다. 진중권 씨와 홍준표 의원이 설전을 벌이면서 애먼 개들만 이리저리 끌려다니는 모양새다. 얌전한 개들을 투전판에 먼저 끌고 나온 사람은 진중권 씨다. 그가 홍준표 의원을 향해 "집 나간 X개"라고 화살을 날리자 홍준표 의원 역시 "X개 눈에는 사람이 모두 X개로 보이는 법"이라고 반격했다. 영문도 모른 채 호출당한 X개 입장에서 보면 쌈박질을 할 때마다 자신들을 들먹이는 사람들이야말로 X개만도 못하다는 생각이 들지도 모르겠다. 어디 그뿐인가. 죄 없는 축생을 불러낸 것도 모자라 자기들끼리 서로 뇌가 있네 없네 하며 골빈당을 만들어버리니 인간이야말로 납득하기 힘든 종족일 것이다.

멀쩡한 사람이 개 같다고 욕을 먹은 사례는 공자가 원조였다. 공자가 유랑하던 시절이었다. 그는 잘 알려진 대로 노魯나라에서 늦은 나이에 관직에 올랐으나 5년여 만에 사표를 내고 정처 없는 유랑길에 올랐다. 쉰다섯 살의

늦은 나이에 길을 나서 무려 14년 동안이나 거리를 헤매었으니 그 긴 세월 동안 별의별 일을 다 겪었을 것이다. 개 취급당한 것도 그중 하나다. 공자가 송宋나라를 떠나 정鄭나라로 가는 길이었다. 어찌어찌하다 보니 제자들과 길이 엇갈려 홀로 성문 아래에 서 있었다. 늙은 스승을 잃어버린 제자들은 난리가 났다. 사방팔방 쫓아다니며 보는 사람마다 붙잡고 스승의 인상 착의부터 설명했다. 그때 정나라 사람이 공자의 상수제자 자공에게 이렇게 말했다.

"동문 근처에 어떤 사람이 서 있는데, 이마는 높고 넓어서 요堯임금 같고, 목덜미는 고요皐陶처럼 생겼으며, 어깨는 자산子産과 같고, 허리 아래는 우禹임금에 비해 겨우 세 치가 짧을 뿐이었소. 그런데 이 사람이 어정쩡하게 서 있는 모습이 마치 상갓집 개喪家之狗처럼 보였소."

나중에 자공이 공자를 만나 정나라 사람이 한 말을 전했다. 그러자 공자는 껄껄 웃으며 이렇게 대답했다.

"내 형상이 옛날의 성현들과 닮았다고 할 수는 없겠지만 상갓집 개와 같다는 말은 참으로 그럴듯하구나."

요임금, 고요, 자산, 우임금 등은 우리로 치면 세종대왕이나 황희 정승처럼 추앙받는 위대한 인물들이었다. '상갓집 개'는 주인이 경황이 없어 보살핌을 받지 못하기 때문에 찬밥신세가 되기 마련이다. '집 나간 X개'나 집에서 내보낸 유기견이나 다를 바 없는 처량한 신세다. 이 에피소드는 공자가 그의 이상을 받아줄 군주를 찾지 못했음을 비유적으로 표현한 말이지만 그런 말을 듣고서도 대범하게 웃어넘길 수 있는 공자의 그릇 크기를 짐작할 수 있는 대목이기도 하다.

'상갓집 개'가 이룬 공적의 파워

채용신이 1913년에 그린 「지성선사공자상至聖先師孔子像」은 '상갓집 개'라고 놀림받던 공자를 그린 초상화다. 공자는 심의深衣를 입고 무릎을 꿇고 앉았으며 두 손은 맞잡아 공수拱手 자세를 취했다. 심의는 유학자의 법복이라고 알려진 평상복으로 '유교적 예를 알고 지키는 자의 예복'으로 인식되었다. 공자는 머리에 사구관司寇冠을 썼는데 관에는 녹색의 비녀가 꽂혔고 황색의 갓끈을 늘어뜨려 턱 밑에서 고정시켰다. 이 사구관은 공자가 사구 벼슬을 할 때 쓰던 관이다. 사구는 상당히 높은 벼슬이다. 공자는 쉰두 살부터 쉰다섯 살까지 사구직에 있었다. 그의 인생에서 가장 화려했던 시간이자 마지막으로 관직생활을 했던 자리다.

채용신은 공자를 그리면서 피부결인 육리문肉理紋이 손에 잡힐 듯 느껴지도록 가느다란 세필을 무수히 반복했다. 공자는 정면을 바라보고 있으며 입은 살짝 벌려 치아가 드러난 상태다. 공자가 앉은 바닥의 돗자리는 문양의 앞쪽이 크고 뒤쪽이 작으며 방향은 정면을 하고 있다. 돗자리의 표현이 평면적이고 정면을 향한 것은 1920년대 이전 채용신의 초상화에서 주로 나타나는 특징이다. 1920년대 이후에는 돗자리에 원근법이 적용되면서 문양이 옆으로 비스듬하게 배치된다. 공자 초상화 오른쪽 상단에는 '至聖先師孔子'라고 쓰여 있다. '至聖'은 사마천이 『사기』 「공자세가孔子世家」에서 '최고의 성인'이라고 한 말에서 채택한 용어다. '先師'는 '돌아가신 스승'이나 '어질고 사리에 밝은 옛사람'을 뜻한다.

「지성선사공자상」은 원래 경남 진주에 있는 도통사道統祠에 봉안되어 있었는데 2018년에 경상대도서관에 영구 기증했다. 기증하게 된 배경에는 보

채용신, 「지성선사공자상」, 비단에 색, 110.2×65cm, 1913, 경상대도서관

관상의 어려움과 도난에 대한 우려가 있었겠지만 무엇보다도 같은 지역 내에 믿고 맡길 수 있는 공신력 있는 단체가 있었기 때문일 것이다. 경상대 도서관이 그런 신뢰를 얻고 있는 것 같아, 생각만 해도 흐뭇하다. 도통사는 1917년에 우리나라 최초로 공교지회孔敎支會를 설립해 유교부흥운동을 펼쳤던 곳이다. 서구 제국주의 열강과 일제의 침략으로 유교가 피폐해져 가는 현실을 타개하기 위해 유교를 종교화하려는 목적으로 설립된 단체다.

그렇다면 채용신이 「지성선사공자상」을 통해 보여 주고자 한 공자의 이미지는 무엇이었을까. 공자의 생애는 참으로 드라마틱하다. 그는 하급 무사였던 늙은 아버지와 무녀인 어머니 사이에서 태어났는데 세 살 때 아버지를 잃고 빈곤하게 자랐다. 처음에는 말단관리였으나 자수성가하여 쉰 살이 넘어서야 겨우 벼슬자리에 올랐다. 그마저도 당시 국정을 좌지우지하던 삼환씨三桓氏의 방해로 관직에서 물러나야만 했다. 그는 이상적인 정치를 실행할 수 있는 나라를 찾아 14년 동안 각국을 돌아다녔지만 그를 불러주는 나라는 없었고, 예순여덟 살에 다시 노나라로 돌아와 제자들을 교육하는 데 힘썼다. 그는 제자들을 가르치면서 시서예악詩書禮樂을 정리했고, 노나라의 역사서인 『춘추春秋』를 집필했으며 일흔세 살의 나이로 세상을 떠났다. 여담이지만 『춘추』는 의리의 화신 관우가 청룡언월도와 함께 죽을 때까지 손에 들고 있었다던 책이다. 알고 보면 관우는 단순히 칼만 휘두른 무식한 칼잡이가 아니라 나름 독서도 열심히 하는 '호모 부커스'였던 것이다.

아무튼 공자의 생애를 보면 그다지 다른 사람의 삶과 큰 차이가 없어 보인다. 그런데 이런 공자를 두고 성리학자 주희는 "그 공이 도리어 요순보다 더 뛰어나다"라고 극찬했다. 그뿐만이 아니었다. 당대唐代의 천재화가 오도

자吳道子, 700~760?가 그렸다고 전해지는「공자행교상孔子行教像」에는 더 심한 용비어천가가 다음과 같이 적혀 있다. "덕은 천지와 짝을 이루고德侔天地, 도는 세상에서 으뜸이셨네道冠古今. 육경을 산정하여 기술하시고刪述六經, 만세에 큰 법을 남기셨다네垂憲萬世."

한때는 '상갓집 개'라고까지 놀림을 받던 공자가 아니었던가. 그런 사람이 도대체 무슨 일을 해냈기에 그토록 엄청난 숭배와 찬탄을 받는 것일까. 채용신이 그린「지성선사공자상」에 그 해답이 들어 있다.

육경을 정리하고 시서예악을 가르치다

「지성선사공자상」은 공자가 행단杏壇에서 제자들에게 강학하는 만세사표萬世師表의 이미지다. 겸재 정선이 그린「행단고슬杏壇敲瑟」을 보면 그 사실을 확실하게 알 수 있다. '행단고슬'은 행단에서 거문고를 탄다는 뜻이다. 그림 속에서 공자와 네 명의 제자가 아름드리 은행나무 아래 앉아 있고 두 명의 시동이 양쪽에 서 있는데 그중 한 제자가 거문고를 타고 있다. 시동을 제외한 공자와 제자들은 모두 공수 자세다. 특히 공자의 모습은「지성선사공자상」과 똑같다. 정선의 작품에서 공자만 독립해서 그리면 채용신의「지성선사공자상」이 된다.

행단이란 단어는『논어』에는 보이지 않고『장자』에만 나온다.『장자』에는 "공자는 우거진 숲속을 지나다가 살구나무가 있는 높고 평탄한 곳에 앉아서 쉬었다. 제자들은 책을 읽고 공자는 노래를 하며 거문고를 타고 있었다"라고 적혀 있다.「행단고슬」을 보면 사람들이 앉아 있는 장소 아랫부분

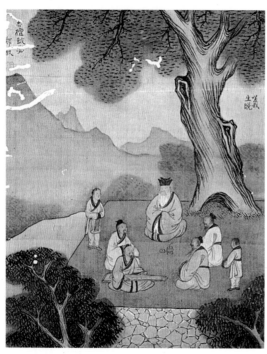

정선, 「행단고슬」, 비단에 색,
29.8×23.2cm, 왜관수도원

을 정교하게 석축을 쌓아 주변보다 높게 함으로써 이곳이 강학공간임을 암시했다. 그런데 『장자』에서는 공자가 거문고를 연주했다고 하는데 「행단고슬」에서는 제자로 바뀌었다. 이것은 『논어』 「선진先進」에 나오는 '증점고슬曾點敲瑟'에 대한 내용이 뒤섞인 경우다. 공자에 대한 스토리가 여러 점의 그림으로 그려지면서 때로는 이렇게 다른 이야기가 그러모아지기도 한다.

행단에 대한 관심이 높아지자 '행단杏壇'의 행杏이 은행나무인지 살구나무인지에 대해 의견도 분분했다. 조선시대 문헌에는 행杏을 '은행銀杏이라고 하며 압각수鴨脚樹'라고 주장한 학자가 있는 반면 '살구꽃이라는 행화杏花'로 부른 학자도 있었다. 어느 경우든 행단은 공자가 평지보다는 높은 단상에서 제자들에게 시서예악을 가르치는 교육장소임에는 모두가 동의하는 사실이었다.

'행단고슬'이든 '증점고슬'이든 이 이야기가 발생한 시기는 공자가 유랑

을 끝낸 후 예순여덟 살에 노나라로 귀국한 이후였다. 물론 그는 40대에 이미 고전을 강의하는 유명강사로 이름을 날렸다. 그러나 모든 사업을 접고 본격적으로 교육에 전념한 때는 귀국 이후였다. 귀국 후 공자는 쓸데없이 정치판을 기웃거리는 대신 하루 종일 행단에서 거문고를 타며 제자들을 가르치고 육경六經을 기술했다. 이때부터 행단은 공자가 만세에 길이 전할 가르침을 펼친 교육의 장소를 넘어 학교라는 의미로 쓰이게 되었다.

그런데 공자가 학생들을 가르친 것만 가지고 어떻게 '덕은 천지와 짝을 이루고, 도는 세상에서 으뜸이셨네'라는 찬탄을 받을 수 있었을까. 이에 대해 주희는 공자가 옛 성인을 계승하여 학문을 개척한 '계왕성繼往聖 개래학開來學'의 선구자였기 때문이라고 결론지었다. 공자가 당시까지 내려오던 옛 성인들의 가르침인 육경을 정리하고 시서예악을 교육했기 때문에 그 공이 요순보다 더 뛰어나다고 평가한 것이다. 여기서 고전을 정리해 후세에 전해 주고 제자들을 가르치는 일이 얼마나 위대한지를 새삼 깨닫게 된다. 아무리 위대한 사상이나 가르침이 있어도 그것을 후세에 전달해 주는 사람이 없으면 아무 소용이 없게 된다. 공자는 그 역할을 자처했고 훌륭하게 해냈다. 그는 가르침을 받겠다는 사람에게는 신분 고하를 막론하고 간단한 속수례束脩禮만 행하고 제자로 받아들였다. 속수는 제자가 스승을 처음 찾아뵐 때 드리는 간단한 예물이다. 그래서 공자를 문선왕文宣王이라고 부른다. '학문을 베푼 왕'이라는 뜻이다.

공자가 행단에서 교육을 할 때는 아무런 직위가 없는 자연인 신분이었다. 그렇다면 「지성선사공자상」과 「행단고슬」에서 공자가 사구관을 쓰고 있는 이유는 무엇일까. 사구는 공자가 50대에 잠시 지낸 벼슬이 아닌가. 행단은 공자

조세걸, 「박세당 초상」, 비단에 색,
85×58.6cm, 1690, 반남박씨 서계가 소장

의 위대함이 발현된 역사적 장소다. 그런 위대함을 드러내기 위해서는 좀 더 권위 있고 화려한 외양이 필요했고 그가 가장 잘나가던 사구 시절의 모습으로 그리는 것이 효과적이었다. 후줄근한 모습으로 시무룩하게 앉아 있는 모습을 그릴 수는 없지 않겠는가. 공자 생애에서 최고로 화려했던 사구라는 신분을 드러낼 수 있는 가장 확실한 지물이 바로 사구관이었다. 그래서 스승 공자의 신분과는 아무런 상관이 없는 사구관을 쓴 모습으로 그려지게 되었다.

그렇다면 공자가 심의를 입은 이유는 무엇일까. 조선시대 선비들이 가장 즐겨 입는 평상복이었다. 그런데 복식 형태는 가슴 부분의 옷깃을 직령直領으로 하느냐 방령方領으로 하느냐에 따라 당색과 학맥이 달랐다. 「지성선사공자상」과 같은 직령심의는 노론의 복장이었고, 가슴 부위가 네모진 형태는 남인과 소론이 선호했다. 평양 출신 화가 조세걸曺世杰, 1635~1705이 1690년에 그린 「박세당 초상」을 보면 가슴의 옷깃이 둥그렇지 않고 각이 져 있다. 박세당은 대표적인 소론이었다. 그만큼 심의는 정치색이 강하고 철학적 의미가 뚜렷하게 반영된 옷이다. 이것은 조선 중기 이후 예학논쟁이 가속화되면서 당파 간에 복제服制를 해석하는 시각이 달랐기 때문이다. 따라서 '패션은 곧 나의 자존심'이 아니라 나의 철학과 학통과 노선의 표현이

었다. 특히 송시열宋時烈, 1607~89이 중심이 된 노론의 기호학파는 정권의 핵심에 위치해 있었을 뿐만 아니라 유교적 성현들의 초상화와 자신들의 초상화를 적극적으로 제작했는데, 채용신은 그 전통을 계승한 사람이었다. 채용신은 「지성선사공자상」을 그리던 1910년대 무렵 관직을 그만두고 낙향한 후 당시의 의병장이나 우국지사들을 주로 그렸다. 그들 중에는 기호학파의 학맥을 계승한 항일 유림들이 상당수 존재했다. 특히 채용신이 여러 점의 초상화를 제작한 면암 최익현과 전우田愚, 1841~1922는 구한말 위정척사사상가의 대표자였을 뿐만 아니라 기호학파로부터 이어져 온 학맥을 계승한 사람들이었

고 채용신도 그들의 사상에 적극적으로 동조했다. 이처럼 채용신의 「지성선사공자상」은 공자의 단독 초상화이지만 그 안에는 여러 의미가 함축되어 있다.

작자 미상, 「공자사구상」, 비단에 색, 120×63cm, 명대, 중국 취푸 공자박물관

입술이 툭 튀어나오고
눈은 움푹 들어간 공자

그렇다면 위대한 공자의 초상화를 그리면서 왜 하필이면 벌린 입을 그렸을까. 그나마 「지성선사공자상」은 점잖기라도 하다. 명대明代에 제작된 「공자사구상」은 기괴함의 정도가 너무 심하다. 저렇게 이상한 형상을 그려놓고 제

시에는 "위대한 선성이여! 사문이 여기에 있으니, 제왕의 규식이고 고금의 스승이도다大哉宣聖 斯文在茲帝王之式 古今之師"로 시작된 송宋나라 고종高宗, 1107~87의 찬사를 늘어놓았다. 공자의 사구상을 소개한 「신간소왕사기新刊素王事記」에는 공자가 49가지의 신체적 특징이 있다고 강조했다. 그 특징을 굳이 49가지로 열거한 이유는 부처의 32길상吉相을 의식한 처사라 할 수 있다. 즉 공자가 불교와 도교의 신들처럼 보통 사람과 구별되는 특징을 가졌으며, 부처의 32길상보다 더 많은 49가지의 특징을 가짐으로써 부처보다 더 뛰어나다는 것을 암시하고자 함이었다.

이는 복희씨와 신농에서 살펴보았듯 보통 사람과 다른 신체적 특징을 '성인聖人의 증거'로 여겼고, 고귀함의 반영이라고 여겼기 때문이다. 후한의 학자 왕충은 『논형』 「골상骨相」에서 "사람의 명命은 알기 어렵지만 골격에 근거하면 쉽게 알 수 있다"라고 하면서 "하늘로부터 내려온 명은 신체적 특징으로 드러난다"라고 주장했다. 그래서 공자가 제자들과 헤어져 상갓집 개처럼 헤매고 있을 때 정나라 사람이 공자의 인상착의를 "이마는 요임금 같고 목덜미는 고요처럼……" 등의 얘기를 하게 된 것이다. 알고 보면 정나라 사람의 발언은 공자가 비범한 인물이라는 얘기였다.

이런 내용을 알고 나서 진중권 씨와 홍준표 의원이 설전을 들여다보면 그들의 대화가 상당히 수준 높고 역사적인 맥락을 품고 있다는 것을 알게 된다. 결국 "집 나간 X개"라는 표현이나 "X개 눈에는 사람이 모두 X개로 보이는 법"이라는 표현 역시 서로가 공자나 석가처럼 위대한 인물이라는 내용이 아닌가. 우리나라가 의료강국인 줄만 알았더니 문화강국이라는 사실을 다시 한번 깨닫게 해준 설전이었다. 정말 그랬기를 바란다.

순임금

우리는 어떻게 기억될 것인가

이름은 그 사람의 삶을 대변한다. 태어날 때는 부모님의 뜻에 따라 평범하게 지어졌겠지만 살아생전에는 온전히 그 사람의 발자취가 된다. 죽은 후 한 사람의 행적은 오로지 이름 석 자로만 기억될 뿐이다. 우리 모두는 자신의 이름 석 자를 위해 산다고 해도 과언이 아니다. 세종대왕과 연산군은 똑같은 군왕의 신분이었으나 성군과 패륜군주로 불린다. 안중근과 이완용은 같은 시대를 살았으나 의사와 매국노라는 상반된 칭호를 받았다. 40대 이후에는 자기 얼굴에 책임을 져야 한다는 말도 결국 어떤 이름으로 살 것인가를 고민하라는 뜻이다.

순임금의 성은 요姚이며 이름은 중화重華다. 『중용장구中庸章句』 17장에는 "큰 덕이 있는 자는 반드시 그에 합당한 이름을 얻는다大德 必得其名"라고 적혀 있다. 그에 따라 역대 황제와 왕들은 그들의 행적에 맞는 이름을 얻었다. 순임금의 이름 '중화'는 '거듭 광화光華를 발하였다'는 뜻이다. 순임금이

요임금의 유지를 잘 받들어 정치를 잘했기 때문에 거듭 빛났다고 한 것이다. 그렇다면 요임금의 이름은 무엇일까. 방훈放勳이다. 방훈은 '지극한 공을 세웠다'는 뜻이다. 사마천의 『사기』「오제본기」에는 "요임금의 인자함이 하늘과 같았고 지혜는 신과 같았다"라고 기록되어 있다. 방훈과 중화는 줄여서 '훈화勳華' 또는 '화훈華勳'이라고 부른다. 훈화는 역사 속에서 가장 이상적인 정치를 한 성군聖君의 대명사가 되었다. 순은 시호諡號다. 순의 의미는 '인자하고 성스러우면서 성대하고도 빛나는 것仁聖盛明'이라고 했다. 순의 치적을 요약한 시호다. 이름이나 시호나 순임금의 됨됨이를 짐작할 수 있는 말이다. 도대체 그는 어떻게 살았기에 중화가 되고 순이 되었을까.

코끼리가 밭을 갈아주고 새들이 김을 매주다

요임금이 재위한 지 70년이 되었을 때였다. 황제의 자리를 사악四岳에게 물려주려 하자 "저는 덕이 없어 제위를 욕되게 할 것입니다"라고 하면서 사양했다. 대신 순이라는 총각을 추천했다. 사악은 추천 이유를 이렇게 말했다. "그는 소경의 아들로서 아버지는 완강하고 어머니는 어리석으며 동생 상象은 오만한 데도, 효도를 다해 잘 화합하여 차츰 어질어졌으므로 간악한 지경에 이르지 않았습니다." 그러자 요임금이 말했다. "내가 좀 시험해 보겠다. 그에게 딸을 주어 두 딸에게 모범이 되는지 관찰하겠다." 그러면서 두 딸을 순에게 시집을 보냈다.

사마천의 『사기』「오제본기」에는 순임금에 대한 내용이 상세히 적혀 있다. 순의 아버지는 이름이 고수瞽瞍다. 눈에 눈동자가 있으면서 시력을 잃은

것을 고瞽라 하고, 눈동자까지 없는 것을 수瞍라고 하는데 순의 아버지는 후 자였던 것 같다. 고수는 순의 어머니가 죽자 다시 아내를 얻어 상을 낳았다. 그는 사람됨이 미련했고, 후처는 순을 미워했으며, 상은 오만했다. 그는 후 처에게 현혹되어, 오로지 상만을 편애했고 항상 순을 죽이려고 했다. 그래 도 순은 효를 다해 부모를 모셨고 동생을 살뜰히 챙겼다. 이러한 사실이 세 상에 알려져서 사악이 순을 요임금에게 추천했고 두 딸을 시집보낸 것이었 다. 물론 제위를 물려줄 사람에 대한 감시와 검토도 겸한 혼사였다.

순이 혼인을 했음에도 불구하고 고수와 상은 순을 죽이려는 음모를 멈추 지 않았다. 곳간 위에 올라가 수리를 하게 시키고는 사다리를 치워버린 채 곳간에 불을 질러 죽이려 한 적도 있었다. 우물에 들어가게 하고는 우물 입 구를 흙으로 덮어버린 적도 있었고 술을 취하도록 마시게 해 죽이려 한 적 도 있었다. 그들이 순을 죽이려는 계략이 계속되자 순은 결국 역산歷山이라 는 곳에 가서 농사를 짓고 뇌택에서 고기를 잡았다. 순이 역산에 도착했을 때였다. 그는 밭으로 달려가 날마다 하늘과 부모를 부르며 울었다. 부모와 동생을 원망하는 대신 그들의 죄를 자기가 짊어지기를 원했고 무슨 일이든 지 항상 자기 탓이라고 여겼다. 그런 순의 정성에 아버지와 동생이 결국 감 동했다. 순은 그만큼 어진 사람이었다.

그의 덕성이 소문이 나자 역산 사람들은 모두 순에게 밭고랑의 경계를 양보했고, 뇌택에서 물고기를 잡을 때는 뇌택 사람들이 모두 자리를 양보했 다. 황하 가에서 질그릇을 구울 때는 그곳 그릇들은 모두 조악한 것이 없었 다. 그렇게 1년이 되자 촌락이 형성되었고, 2년이 되자 읍이 형성되었으며 3년이 되자 도읍이 형성되었다. 이것을 본 요임금이 순에게 갈포옷과 거문

작자 미상, 「순제대효」, 『명현제왕사적도』,
비단에 색, 107.3×41.8cm, 국립중앙박물관

고를 내리고, 곡식 창고를 지어
주었으며 소와 양을 주었다. 「순
제대효舜帝大孝」는 순이 역산에
서 농사짓는 모습을 그린 작품
이다. 순이 역산에서 밭을 갈고
있을 때 그의 효성에 감동한 코
끼리가 와서 밭을 갈아주고 새
들이 날아와 김을 매주었다는
이야기를 그렸다. 모두 그의 효
심이 만들어낸 기적이었다. 「순
제대효」에서 순은 곡괭이에 기
대 서 있고, 두 마리 코끼리가 밭
을 갈고 있다. 코끼리 양옆으로는
두 마리 새가 보인다.

코끼리가 밭을 갈고 새들이
김을 매는 이 이야기는 '순경역
산舜耕歷山' 혹은 '역산질우歷山
叱牛'라는 화제畵題로 무수히 많
은 작가들의 손을 거쳐 그림으
로 탄생했다. 특히 민화에서는
단골 메뉴로 등장했으며 '효孝'
라는 문자도에서도 찾아볼 수

있다. 순임금의 효
는 단순히 효라고
하지 않고 큰 효라
는 의미로 '대효'라
고 한다. 왜 효가 중
요할까. 효는 유가儒
家에서 강조하는 최
고의 실천덕목이다.
맹자는 효를 '온갖
행실의 근본'이라
여겼고, '요순의 도

작자 미상, 「효」, 『문자도 8폭병풍』,
종이에 색, 각 74.2×42.2cm, 삼성미술관 리움

리도 효제孝悌일 따름'이라고 주장했다. 내게 생명을 준 부모에게 효를 실천하
지 못한 사람이 다른 일을 잘할 수가 없다는 것이 유가의 논리다. 공자는 효의 실
천방법에 대해서도 보다 구체적으로 지적한다.

"오늘날의 효는 물질적으로 잘하는 것에만 그치고 있다. 개나 말도 그런
정도는 챙길 줄 안다. 봉양하는 데만 힘쓰고 공경하는 마음이 없다면 무엇
으로써 개나 말과 구별하겠는가?"

훈훈한 남풍이여 화를 풀어주는구나

순은 효성스러웠을 뿐만 아니라 정치도 잘했다. 후세 사람들이 요순시대
를 태평성대의 상징으로 말한 것만 봐도 순임금의 정치가 요임금 못지않았

작자 미상, 「남훈전탄금」, 『고석성왕치정도』,
비단에 색, 106.7×43cm, 국립중앙박물관

음을 알 수 있다. 순임금은 즉위한 다음에 정치를 독단적으로 운영하는 대신 항상 신하들과 논의했다. 사방의 문을 열어 천하의 뛰어난 인재가 오도록 했고, 묻기를 좋아하고 다른 이의 좋은 점을 취해 선행하기를 좋아했다. 『서경』「우서虞書」 순전舜典에는 순임금이 서른 살에 요임금에게 등용되었고, 예순 살까지 30년 동안 섭정을 하였으며, 예순 살에서 110세까지 50년간 황제의 자리에 있다가 승하했다고 기록되어 있다. 이런 섭정은 순임금이 우임금에게 제위를 물려줄 때도 마찬가지였다. 그런데 왜 이렇게 복잡하게 했을까. 사마천은 『사기』「백이열전」에서 그 이유를 다음과 같이 설명했다. "천하는 소중한 그릇이고, 왕은 위대한 통치자이므

로 천하를 전해 주는 일이 이처럼 어려움을 보여 주기 위해서다.”

「남훈전탄금南薰殿彈琴」은 순임금이 황제의 처소인 남훈전에서 오현금五絃琴을 타면서 노래로 백성들의 고단함을 달랜 내용을 그린 작품이다. 오현금은 다섯 줄짜리 거문고다. 그림 한가운데에는 소박한 초옥이 있고, 초옥 안에서 순임금이 오현금을 타면서 노래를 부른다.

“훈훈한 남풍이여. 우리 백성의 불만을 풀어주도다. 때 맞은 남풍이여. 우리 백성의 곡식을 풍성하게 해주도다.”

방 안과 섬돌 아래에서는 신하들이 서서 순임금이 연주하는 오현금 소리를 듣고 있다. 초옥 뒤에 있는 수목 사이에는 짙은 안개가 내려앉았는데 남풍이 부는 듯 가지와 잎사귀가 심하게 흔들린다. 순임금은 거문고 연주에도 뛰어났을 뿐만 아니라 노래도 잘 지었다. 순임금이 지은 곡조를 소韶 또는 소소簫韶라고 한다. 소는 선율이 진선진미盡善盡美하기가 그지없었다. 오죽하면 공자가 제齊나라에서 소를 듣고 석 달 동안 고기맛을 잊어버릴 정도였다고 했을까. 공자는 이렇게 찬탄했다. “순임금의 음악이 이렇게 아름다울 줄은 미처 몰랐다.” 그림 속 남훈전에서 순임금은 소를 연주하여 그 진선진미한 선율로 백성들을 위로하는 중이다. 그런데 그림 상단에 이런 제시가 적혀 있다.

“남훈전 초옥은 요임금이 지붕을 일 때 가장자리를 자르지 않았던 뜻을 본받았다. 오현금에 맞추어 노래하여 백성들의 불만을 풀어주었으니 높고 두터운 공덕이다.”

순임금은 요임금에게 30년 동안이나 후계자 수업을 받으며 제왕학을 배웠다. 제대로 된 사람에게 제대로 배웠으니 임금 노릇을 잘하는 것이다. 요

임금은 부유하면서도 교만하지 않았고, 고귀하면서도 태만하지 않았다고 한다. 그런 모습이 순임금에게서도 엿보인다. 『사기』「열전列傳」 '태사공자 서太史公自序'에는 "요임금과 순임금이 살던 집은 높이가 겨우 석 자였고, 흙으로 만든 섬돌 계단이 삼 단이며, 지붕을 띠풀로 엮었고, 처마끝은 가지런 하게 자르지 않았고, 서까래도 매끈하게 다듬지 않았다"라고 기록되어 있다. 지금 순임금이 오현금을 타고 있는 남훈전은 황제가 기거하는 궁궐이다. 궁궐 계단이 겨우 흙으로 만든 세 계단에 불과하다는 것을 그림에서도 확인할 수 있다. 요순시대가 태평성대를 이룰 수 있었던 비결에는 제왕들의 근검절약이 있었다.

순임금은 50년간 황제의 자리에 있다 110세가 되었을 때 우임금에게 제 위를 넘겨주었다. 그러면서 다음과 같은 말을 전한다.

"인심은 위태롭고 도의 마음은 미세하니, 오직 정밀하고 일관되게 하여 그 중도를 진실로 잡아야 한다.人心惟危 道心惟微 惟精惟一 允執厥中." 순임금이 우임금에게 전한 이 말은 '십육자심전十六字心傳'이라 부른다. 유가에서 금과 옥조로 삼는 문구다. 네 구로 된 '십육자심전'은 주희가 쓴 『중용장구서中庸章句序』에 나오는데 유가의 핵심사상일 뿐만 아니라 도통의 연원으로 삼는 문장이다. 불교에서 스승이 제자에게 의발을 전하는 것과 같은 문장이다. 『중용中庸』은 공자의 손자 자사子思, BC 483?~ BC 402?가 쓴 책이다. 여기에 주 희가 서문을 붙였는데 "자사의 집필 동기가 도학道學의 전傳함을 잃을까 걱정하여서"라고 해석했다.

그렇다면 도학이란 무엇일까. 유학자들은 왜 그다지도 도를 중요시했을까. 북송의 철학자 정이程頤, 1033~1107는 도학을 "성인聖人의 심법을 궁구하

고 실천하는 학문"이라고 불렀다. 도道는 '길'이다. 사람이 다니는 길이면서 사람이 마땅히 행하여야 할 바른 길, 도리道理다. 사람의 길은 우주의 길과 다르지 않다. 우주의 길은 우주의 질서다. 우주의 질서는 한 치의 흐트러짐이 없다. 봄, 여름, 가을, 겨울이 순서를 어겨 운행된 적이 있었던가. 단 한번도 없었다. 이렇게 틀림없는 우주의 도리를 본받아 내 인생을 걸어가는 것이 수신修身이다. 수신을 한다는 것은 곧 우주의 운행질서대로 살겠다는 뜻이다. 내 삶이 우주가 된다는 것. 엄청난 계획이 아닐 수 없다. 수신이 이루어진 다음에야 제가齊家가 가능하고 치국治國과 평천하平天下로 나아갈 수 있는 법이니 수신이야말로 모든 수행의 알파이자 오메가라 할 수 있다.

수신의 기본은 마음 다스리기다. 그런데 말이 쉽지 시도 때도 없이 요동치는 마음을 다스린다는 것이 쉽지 않다. 그래서 순임금이 우임금에게 제위를 넘기면서 십육자심전을 얘기한 것이다. 제왕이라고 해서 마음 내키는 대로 해서는 안 된다. 인심은 위태롭고 도의 마음은 미세하니 항상 긴장하면서 자신을 들여다보라. 그렇게 강조한 것이다. 언제까지 해야 하는가. 주희는 『대학장구서大學章句序』에서 '통투通透'할 때까지 해야 한다고 강조했다. 통투는 훤하게 꿰뚫는 것이다. 통투하기 위해서는 "항시 암송하고 묵묵히 생각하여 반복해서 연구하여야 한다"라고 했다. 이렇게 하기를 거듭하여 익숙해지면 비로소 '득력得力'하게 된다는 것이다. 맷집이 생긴다.

순임금을 찾아가다 죽은 아황과 여영

『서경』 「우서」 순전에는 순임금의 죽음에 대해 "남쪽으로 순수巡狩하다가

작자 미상, 「상군과 상부인」, 『구가도』,
비단에 색, 27.1×15.7cm, 청대, 국립중앙박물관

창오蒼梧의 들판에서 세상을 떠났다"라고 기록되어 있다. 순수는 임금이 나라 안을 두루 살피며 돌아다니는 것을 뜻한다. 임금은 5년 만에 한 번씩 순수를 하고 제후는 네 번을 조회하는 것이 관례였다. 『맹자』「고자」에는 "천자가 제후국에 가는 것을 순수라고 하고, 제후들이 천자에게 조회 가는 것을 술직述職이라고 한다. 천자가 순수를 하는 것은, 봄에는 경작 상태를 살펴 부족한 것을 보조해 주고, 가을에는 추수 상황을 살펴 부족한 것을 도와주는 의미"라고 적혀 있다.

그런데 한국의 도가道家 쪽에 전해 내려오는 얘기로는 우임금이 순임금을 죽이고 정권을 찬탈했다고 전한다. 무엇이 진실일까. 순임금이 우임금에게 권력을 이양했는지, 우임금이 쿠데타를 일으켜 권좌를 찬탈했는지는 확인할 길이 없다. 『사기』를 비롯한 유학 경전에서는 모두 순임금이 우임금에게 순조롭게 선양한 것으로 되어 있다.

우임금이 통치한 하夏나라는 요순임금이 다스리던 나라와는 그 색깔이 조금 다르다. 『맹자』「이루離婁」에는 순임금이 '동이사람東夷之人'이라고 적혀 있다. 즉 요순임금이 동이족 중심의 문화였다면 우임금의 하나라는 서부

중심의 종족이 이끄는 문화였다. 고대 중국을 화하華夏라고 하는 것에서 알수 있듯 서부족이 중심이 된 하나라가 이후 독자적인 중국 문화를 형성하는 데 중요한 역할을 한 것으로 보인다. 말하자면 하나라 때부터 동이족인 우리나라와는 다른 중국이 된 것이다. 순임금이 남쪽으로 순수하다가 창오의 들판에서 '살해당했다'는 이야기가 설득력을 얻는 이유도 그 때문이다.

「상군湘君과 상부인湘夫人」도 순임금 살해설을 강력하게 뒷받침할 수 있는 이야기다. 그림 속의 두 여인은 상군과 상부인이다. 호리호리한 몸매의 두 여인은 옷자락이 바람에 날려 하늘을 나는 비천飛天 같다. 한대의 유향이 지은 『열녀전列女傳』에는 순임금의 왕비가 된 요임금의 두 딸 이름이 아황娥皇과 여영女英이라고 기록되어 있다. 두 여인은 순임금이 창오산에서 죽자 소상강蕭湘江을 건너지 못해 남편의 시체가 있는 곳을 바라보며 통곡하다 강물에 투신자살했다. 소상강은 동정호洞庭湖로 흘러드는 강이다. 이 일대는 그 풍경이 매우 아름다워 '소상팔경도蕭湘八景圖'의 주제가 되었다. 아름다운 풍경에는 드라마틱한 이야기가 깃드는 법이다. 전설에 따르면 아황과 여영이 소상강에서 죽기 전에 통곡하며 흘린 눈물방울이 대나무에 얼룩져서 반죽斑竹이 되었다고 전한다. 대나무에 얼룩진 점들이 그녀들의 피눈물의 흔적이라는 얘기다. 전국시대 초楚나라의 충신인 굴원屈原, BC 343?~BC 278?이 지은 「구가九歌」에는 아황과 여영이 죽어 상수湘水의 여신인 상령湘靈이 되었다고 기록되어 있다. 그 여신이 상군과 상부인이다. 상군과 상부인은 좋게 말하면 상수의 여신이고 통속적으로 말하면 물귀신이다. 지금도 상수에 가면 그녀들이 물귀신이 되어 비파를 타는 소리가 들린다고 한다. 상군과 상부인은 얼마나 인기가 많았던지 송대부터 현대까지 여러 차례 그림

으로 환생했다. 국립중앙박물관에 소장된 청대淸代의 「상군과 상부인」도 그 인기의 증거물이다.

생전에 훌륭하게 살아도 결말이 불행한 경우가 있다. 평생 악행을 저질러도 무탈하게 생을 마치는 경우도 있다. 어느 경우든 그 사람이 지나간 생애의 자취는 시간이 흐르면서 드러나기 마련이다. 그 자취에 의해 그 사람의 생애가 평가받기도 하고 때로는 그 후세까지 영향을 받기도 한다. 부모 잘못 때문에 자식들까지 손가락질 받는 경우를 주변에서 많이 볼 수 있다. 자기 이름에 책임을 지고 사는 것은 자신뿐만 아니라 후손을 위해서도 꼭 필요한 일이다. 선정을 베풀다 살해되었다는 순임금 얘기는 두고두고 후세 사람들의 안타까움을 사지만 욕을 먹지는 않는다. 사람은 살아생전보다 죽음 이후가 더 중요하다. 죽은 후에는 이름 석 자만 남는다. 우리 이름은 어떻게 기억될 것인가.

초심을 잃었을 때

처음부터 그럴 생각은 아니었을 것이다. 출발할 때는 사회를 위해 역사를 위해 헌신해 보려는 각오로 시작했을 것이다. 순수한 열정으로 열심히 뛰다 보니 이름이 알려졌고, 열혈팬들이 운집하고 사회적 지명도가 높아짐에 따라 벼슬이 주어졌다. 그때부터가 문제였다. 벼슬과 함께 권력이 생기다 보니 주변에는 온통 칭송하는 사람과 굽신거리는 예스맨만이 포진했다. 그 지점에서 보통 사람들은 열에 아홉이 전도몽상顚倒夢想에 빠지기 십상이다. 자신을 그 자리에까지 올라가게 했던 사명감과 역사의식은 오만함과 권위의식으로 대체된다. 그리고 확신하게 된다. 누가 감히 나를 건드릴 수 있겠는가. 이쯤 되면 불법이나 위법도 서슴지 않게 된다. 아니, 불법을 저질렀다는 의식조차도 없다. 나랏일을 하다 보면 이 정도쯤은 어쩔 수 없이 발생하는 필요악이라고 자기최면에 빠진다. 그 순간까지도 그는 알아차리지 못한다. 현재의 자신이야말로 순수했던 시절에 그가 타도하고자 했던 개혁 대

상이 되어 있다는 것을. 이 모든 과정이 닭볏만도 못한 벼슬에 취해 자신이 대단하다고 착각한 데서 발생한 일이다.

이런 일이 어찌 위정자들만의 문제이겠는가. 조금만 방심해도 평범한 우리 모두에게 일어날 수 있는 일이다. 그래서 조고각하照顧脚下가 필요하다. 내가 지금 딛고 서 있는 발밑을 잘 살펴봐야 한다. 중국과 조선의 역대 제왕들이 끊임없이 수신修身을 강조하고 과거에서 교훈을 얻기 위한 역사공부를 강조했던 이유도 그만큼 초심을 지키기가 쉽지 않기 때문이었다.

탕의 덕은 금수에게까지 미쳐

이 세상에 영원한 것은 없다. 불교에서는 우주를 '성주괴공成住壞空 생주이멸生住異滅'한다고 말한다. 모든 사물은 생겨나서 머무르고 붕괴되고 사라진다는 뜻이다. 왕조도 마찬가지다. 어느 왕조든 그 나라를 세운 태조가 있다면 나라를 말아먹은 마지막 황제도 있다. 우임금이 세운 하夏나라도 걸왕桀王 때 망했다. 걸왕은 주지육림酒池肉林을 만든 희대의 폭군이었다. 주지육림은 말 그대로 술로 만든 연못과 고기의 숲이다. 걸왕은 술로 연못을 파서 배를 띄우게 하고, 고기로 포를 떠서 나무에 걸어 놓게 했는데 그 양이 숲을 이룰 정도였다고 한다. 술지게미를 쌓은 제방은 10리 밖에서도 보일 지경이었다. 걸왕은 주지육림을 만들어놓고 신하 3,000명을 데려와 북을 한번 칠 때마다 소처럼 엎드려 술을 마시게 했다. 그 정도로 부패하고 타락했으니 백성들의 삶이 얼마나 피폐했을지는 상상만으로도 짐작할 수 있을 것이다.

이렇게 황음무도荒淫無道한 걸왕을 무너뜨리고 하나라를 멸망시킨 왕이 탕湯임금이다. 탕임금은 무공을 이루었기 때문에 흔히 성탕成湯이라고도 한다. 탕은 하나라를 멸망시키고 상商나라를 세웠다. 상나라는 후에 도읍을 은殷으로 옮겼기 때문에 은나라라고도 한다. 상이나 은이나 모두 도읍지의 이름을 나라 이름으로 썼다. 어느 시대든 한 나라를 일으켜 세운 태조의 첫째가는 자격요건은 덕이다. 탕임금 역시 덕이 충만한 왕이었다. 그의 덕이 어느 정도로 넓었는지를 알려 주는 일화가 전해 내려온다. 어느 날 탕임금이 외출했을 때였다. 들에서 새그물을 친 백성을 보게 되었는데 그는 사면 모두 그물을 쳐놓은 다음 이렇게 말했다.

"하늘 아래 사방 모든 새들은 내 그물로 들어오라!"

이 말을 들은 탕임금은 새들이 전부 사라질 것이 염려되었다. 그래서 그물에 삼면을 풀어주면서 이렇게 축원의 말을 했다.

"왼쪽으로 갈 자는 왼쪽으로, 오른쪽으로 갈 자는 오른쪽으로, 높이 날 자는 높이 날고, 낮게 날 자는 낮게 날아가거라. 내 명령을 듣지 않는 놈만 내 그물로 들어오너라!"

이 이야기를 전해들은 여러 제후국은 탕임금의 덕이 금수에게까지 미치는 것을 보고 그 덕과 어짊에 감탄했다. 당시는 탕임금이 건국한 지 얼마 되지 않은 상황이었다. 많은 나라들이 어느 줄에 설까 눈치를 보고 있던 참에 탕임금이 새 그물을 풀어준 얘기를 듣게 되었다. 소문을 들은 36개 나라가 일시에 상나라에 귀의해 왔다. 몇 년을 고생해도 정복을 장담할 수 없는 제후국들을 그물 하나로 전부 포섭해 버린 것이다. 용장勇將은 지장智將을 이길 수 없고 지장은 덕장德將을 이길 수 없는 법이다. 탕임금이야말로 최고의

작자 미상, 「성탕해망」, 『고석성왕치정도』,
비단에 색, 106.7×43cm, 국립중앙박물관

덕장이었다.

작자 미상의 「성탕해망成湯解網」은 탕임금이 그물을 풀어주는 장면을 그린 작품이다. 화면은 작은 언덕들이 지그재그로 배치되어 있고 그 중앙에 탕임금이 보인다. 탕임금 위쪽 언덕에는 말뚝이 두 개 박혀 있고 그 사이로 새 그물이 촘촘하게 걸려 있다. 탕임금과 대각선 아래쪽으로는 수레와 신하들이 서 있고, 우측 하단에서는 세 사람이 새 그물을 걷어내고 있다. 「성탕해망」은 중국의 고대 현군들을 그린 6폭의 『고석성왕치정도古昔聖王治政圖』에 들어 있다. 탕임금은 요순우임금 다음으로 덕을 실천한 위대한 왕으로 역사에 기록되었다는 뜻이다.

농사짓던 이윤이 탕임금을 돕다

탕임금이 하나라를 무너뜨리고 상나라의 태조가 될 수 있었던 비결은 현명한 신하 이윤伊尹을 재상으로 등용해 나라의 정사를 맡겼기 때문이다. 탕임금과 이윤의 만남은 워낙 유명해 그림의 소재로 자주 채택되었다. 이윤은

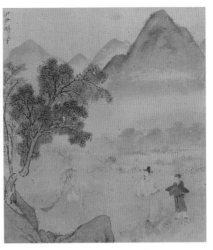

양기성, 「이윤경신」, 『만고기관첩』, 종이에 색, 각 37.9×29.4cm, 1720~30년경, 일본 야마토분가칸

원래 유신씨有莘氏의 노비였는데 탕임금이 유신씨의 딸에게 장가들었을 때 몸종으로 혼수와 함께 갔다고 전한다. 그는 탕에게 음식맛을 예로 들어 설득함으로써 왕도에 이르게 되었다는 것이다. 그러나 맹자는 유신씨가 요리사였다는 설에 대해 단호하게 부인했다. 그 자세한 내용이 『맹자』「만장상萬章上」에 나온다. 조금 길지만 이윤의 사람됨을 알 수 있는 중요한 내용이므로 소개하겠다.

만장이 맹자에게 물었다.

"사람들이 말하기를, '이윤이 요리 솜씨로 탕임금에게 등용될 길을 찾았다'라고 하는데, 그런 일이 있습니까?"

그러자 맹자가 말했다.

"아니다, 그렇지 않다. 이윤은 유신의 들에서 농사지으면서 요순의 도를 즐기

며 살았다. 그는 정의가 아니거나 정도가 아니면 천하를 녹봉(祿)으로 준다 하더라도 돌아보지 않았고, 말 4,000필을 매어 놓아도 쳐다보지 않았다. 정의가 아니거나 정도가 아니면 지푸라기 하나도 남에게 주지 않았고 지푸라기 하나도 남한테 받지 않았다. 탕임금이 사람을 시켜 폐백을 보내어 그를 초빙하였으나, 그는 욕심 없는 모습으로 말하기를, '내가 탕임금의 초빙하는 폐백을 받을 이유가 뭐 있는가. 어찌 이대로 들녘에서 농사지으며 요순의 도를 즐기는 것만 하겠는가' 하였다. 탕임금이 세 번이나 사람을 보내어 초빙하자, 이윽고 마음을 고쳐먹으며 말하기를, '내가 들녘에서 농사지으며 이대로 요순의 도를 즐기는 것이 어찌 이 임금을 요순과 같은 성군으로 만드는 것만 하겠으며, 어찌 이 백성을 요순의 백성으로 만드는 것만 하겠으며, 내 몸으로 요순의 도가 행해지는 것을 직접 보는 것만 하겠는가. 하늘이 이 백성을 낼 때에는 먼저 안 자에게 늦게 아는 자들을 깨우치게 하고, 먼저 깨달은 자에게 늦게 깨닫는 자들을 깨우쳐 주도록 하였다. 나는 하늘이 낸 백성 중에 먼저 깨달은 자이니, 내 장차 이 도로 이 백성들을 깨우쳐 줄 것이다. 내가 깨우쳐 주지 않고 누가 깨우치겠는가' 하였다."

여기까지 단숨에 말한 맹자가 숨을 고른 후 말을 이었다.

"이윤은 천하의 백성 중에 한 사람이라도 요순시대와 같은 혜택을 받지 못하는 경우가 있으면 마치 자기가 그를 구렁텅이로 밀어넣은 것 같이 생각하였다. 그가 이처럼 천하의 중책을 자임하고 나섰기 때문에 탕임금에게 나아가 설득하여 하나라를 정벌하고 백성들을 구제한 것이다. 나는 자기 자신을 굽혀

서 남을 바로잡았다는 사람을 아직 들어본 적이 없는데, 하물며 자신을 욕되게 하면서까지 천하를 바로잡는 경우야 말해 무엇하겠는가. 성인의 행실이 다 똑같은 것은 아니어서, 멀리 피하여 은둔하는 사람도 있고 가까이 나와 벼슬하는 사람도 있으며, 떠나는 사람도 있고 머무는 사람도 있지만, 이 모두가 다 자기 자신을 깨끗이 하는 것으로 귀결되는 것이다. 나는 이윤이 요순의 도로 탕임금에게 요구했다는 말은 들었지만, 요리 솜씨로 그렇게 했다는 말은 들어본 적이 없다."

이윤을 위한 맹자의 변명이 길고도 길다. 성인들의 출처가 비록 다 다르지만 그들 모두가 다 자기자신을 깨끗이 하는 것으로 귀결된다는 것을 강조한 말이다. 초심을 끝까지 잃지 않았다는 얘기다. 양기성이 1720~30년경에 그린 「이윤경신」은 맹자가 만장에게 말한 내용을 바탕으로 그린 작품이다. 농사를 짓고 있던 이윤이 유신의 들에서 탕임금이 초빙하는 폐백을 받고 있는 장면이다. 양기성은 영조 때의 화원으로 어진 제작에 참여할 정도로 인물화에 뛰어났다. 「이윤경신」은 『만고기관첩』이라는 화첩에 들어 있다. 원형이정元亨利貞 4권으로 된 『만고기관첩』은 현재 세 권만이 현존하는데 오른쪽에는 그림을, 왼쪽에는 제시를 넣는 '우도좌문右圖左文'의 형식을 취했다. 그림은 양기성이 그렸고 제시는 조선 후기를 대표하는 서예의 대가 백하白下 윤순尹淳이 썼다. 제시 내용은 『맹자』 「만장」의 내용을 요약했다.

이윤은 요순시대를 만들겠다는 신념이 확고하여 닭볏 같은 부귀공명 따위에는 흔들리지 않았다. 탕임금은 그런 이윤을 재상으로 기용해 선정을 베풀었다. 탕임금은 이윤보다 먼저 세상을 떠났다. 탕임금이 죽은 뒤에 태자

인 태정太丁은 즉위하지 못하고 죽었다. 그 뒤를 이은 왕들도 단명하기는 마찬가지였다. 태정의 아우 외병外丙은 즉위한 지 2년, 중임仲壬은 즉위한 지 4년 만에 죽었다. 그 뒤를 이어 태정의 아들인 태갑太甲이 즉위하였다. 태갑은 탕임금의 손자다. 이윤은 태갑을 상대로 탕임금을 보필하던 때의 노하우를 전수하고자 했다. 그러나 태갑은 늙은 신하의 훈계에는 도통 관심이 없었다. '재화와 여색에 빠지지 말라', '나이 많고 덕 있는 사람을 멀리하지 말라', '진실하고 정직한 자를 거스르지 말라' 등등 들리느니 잔소리요, 훈계였다. 훌륭한 왕이 되는 것에는 그다지 관심이 없었던 태갑은 이윤의 말을 한 귀로 듣고 한 귀로 흘러들었다. 그뿐만 아니라 포악한 행동을 하며 탕임금이 제정한 법도를 따르지 않았다. 그러자 이윤이 태갑에게 다음과 같이 말하며 결단을 내렸다.

"이처럼 의롭지 못한 것은 습관이 본성처럼 되어버렸기 때문이로다. 나는 하늘의 뜻을 따르지 않는 자와는 친할 수 없다."

그러면서 태갑을 탕임금의 무덤 근처에 있는 곳으로 추방시켜 3년 동안 유폐시켰다. 세상과 떨어져 살면서 탕임금의 가르침을 되새겨보고 자신의 과오를 뉘우칠 기회를 주고자 함이었다. 결국 태갑은 이윤의 예상대로 3년 동안 근신한 끝에 개과천선하여 진정한 제왕으로 거듭날 수 있었다. 사람이 바뀐 것을 안 이윤은 다시 면복冕服을 갖추고 태갑을 모셔와 천자의 자리에 앉혔다. 그러나 이윤은 태갑에 대한 미덥지 않은 감정을 거둘 수가 없었다. 이윤이 벼슬을 그만두고 떠날 때였다. 아무래도 태갑이 덕이 없어 잘못된 사람을 등용할까 걱정이 되었다. 과거의 전적이 있는 만큼 완전히 마음을 놓을 수가 없었을 것이다. 이윤은 노심초사하는 마음으로 '함유일덕咸有一德'

을 지어서 태갑에게 올렸다. 그 내용이 『서경』 「상서」에 전한다. '함유일덕'은 임금과 신하가 모두 순일한 덕이 있다는 뜻이다. 그런데 그 내용이 상당히 파격적이다. 이윤은 시작부터 이렇게 곧바로 돌직구를 던진다.

"하늘을 믿기 어려운 까닭은 천명天命이 일정한 사람에게만 주어지는 것이 아니기 때문입니다. 덕을 일정하게 가지면 그 자리를 보존할 수 있지만, 그 덕을 일정하게 가지지 못하면 여러 나라가 망할 것입니다."

상나라의 태조 탕임금이 하나라를 멸망시킨 것은 천녕, 하늘의 명이었다. 하나라가 덕을 잃어버렸기 때문이다. 그러나 하늘이 상나라 편이라고 착각하지 말라. 하늘은 누구 편도 아니다. 천명은 특정한 사람에게만 주어지는 것이 아니다. 만약 상나라가 덕을 잃어버린다면 하나라와 마찬가지로 하늘의 내침을 당할 것이다. 그러니 정권을 잡았다고 해서 하늘이 상나라 편이라고 믿고 까불지 말고 오직 덕을 실천하라. 이윤이 하고 싶은 말은 바로 그것이었다.

화와 복은 모두 자신에게서 생겨난다

역사를 배우는 목적은 무엇일까. 교훈을 얻기 위해서다. 수많은 과거의 사람들이 보여 준 삶과 죽음을 보면서 좋은 것은 본받고 잘못된 것은 되풀이하지 말자는 교훈이다. 중국과 조선의 역대 왕들이 『제감도설』이나 『역대군감』 등 옛 군주의 본받을 만한 사적을 지속적으로 제작해 경계로 삼았던 이유도 그 때문이다. 이런 책에는 훌륭한 정치를 한 명군明君과 포악한 정치를 한 암군暗君만 실려 있는 것이 아니다. 처음에는 훌륭했으나 나중에는 폭

군으로 변한 '선명후암군先明後暗君'의 사례도 다수 등장한다. 누구나 정권을 잡은 초기에는 초심을 잃지 않으려 애쓰지만 권력의 맛을 본 이후에는 자유롭지 못할 것이다. 역사의 교훈을 외면해 버린 탓일 것이다. 지도자라면 한때의 실수로 감옥행이나 역사 속으로 사라진 인물을 반면교사로 삼기 바랄 뿐이다.

『맹자』「공손추상」에는 이런 문장이 나온다. "화禍와 복福은 결국 모두 자기로 인해 생겨나지 않는 것이 없다. 『시경』에 '천명에 부합하기에 언제나 생각하여 스스로 많은 복을 불러들이셨네'라고 하였고, 『서경』에 '하늘이 내린 재앙은 오히려 피할 수 있지만, 스스로 만든 재앙에는 살 길이 없다'라고 하였다." 새겨들으면 두고두고 복을 가져다줄 만한 귀한 가르침이다.

사람과 사람은 만나야

5월 마지막 주 금요일에 여수법원에서 특강을 했다. 오래전에 예정되었던 강의가 코로나19로 전부 취소되는 상황에서 다행히 그날 강의는 무사히 끝났다. 손을 씻고 마스크를 쓰고 한 자리 건너 앉아 강의를 듣는 사람들을 보니 새삼 지금이 어떤 상황인지 실감이 났다. 이런 상황에서도 사람과 사람은 만나야 하고 지식과 정보는 전해져야 한다는 사실이 뭉클하기까지 했다. 비대면과 언택트 방식은 대면과 콘택트 사회의 온기와 인간다움을 제거한다. 그 결과, 고립감과 단절감을 느끼는 것은 불가피하다. 코로나 블루를 겪던 미국의 억만장자가 극단적인 선택을 한 예만 보더라도 알 수 있다. 사람은 사람 때문에 상처를 받지만 또한 사람 때문에 살아갈 힘을 얻는다. 여수 강의를 끝내고 돌아오면서 앞으로 이 문제를 어떻게 풀어나갈 것인가에 대해 많은 생각을 하게 되었다.

코로나19가 발생하기 전에는 강의를 하러 지방에 갈 때마다 그 지역의

강세황, 「태종대」, 『송도기행첩』, 종이에 색, 32.8×53.4cm, 1757년경, 국립중앙박물관

명승지나 유적지를 들렀다 왔다. 그러나 시국이 시국인지라 이번에는 조신
하게 돌아올 예정이었다. 대신 올라오는 길에 여수 옆 동네인 순천에서 친
구와 저녁 식사를 하기로 했다. 그런데 식사자리에 도착해 보니 친구뿐만
아니라 예정에 없던 사람이 세 명이나 더 있었다. 그들은 미리 양해를 구한
것도 아닌데 당연하다는 듯이 합석했다. 친구의 친구는 자신에게도 친구이
고 먼 곳에서 친구가 왔는데 귀한 친구를 대접하는 것 또한 자신들의 의무
라는 논리였다. 말이 되는 것 같기도 하고 안 되는 것 같기도 했지만 로마
에 가면 로마법을 따라야 하듯 순천에 왔으니 순천법을 따르기로 했다. 친
구의 친구는 식사하는 도중 화엄사 금정암 얘기를 했다. 그런 곳에서 하룻
밤을 자고 나면 가슴속에 있는 답답함이 쏴악 사라지면서 무지하게 편안해
진다고 강조했다. 그렇게 해서 예정에도 없던 화엄사에서 템플 스테이를 하

게 되었다. 갑작스러운 일정이라 친구의 친구 '빽'이 없었더라면 불가능했을 숙박이었다. 물론 산사에서 하룻밤 자는 것만으로 가슴속의 답답함이 전부 사라지는 것은 아니었지만 오랜만에 편안한 장소에서 쉬었으니 그것만으로도 충분히 의미 있었다. 뜻밖의 템플 스테이까지 하게 된 것도 결국 사람과 사람이 만났기 때문에 생긴 이벤트라고 할 수 있다.

백수 선비, 붓으로 송도를 훔치다

1757년 7월이었다. 마흔다섯 살의 표암 강세황은 개성 유수로 가 있던 친구 체천棣泉 오수채吳遂采, 1692~1759의 초청을 받고 송도로 향했다. 송도는 인천 송도가 아니라 개성의 옛 지명이다. 그는 친구와 함께 송도와 그 북쪽 주변의 명승지를 유람하며 그림을 그렸다. 그 그림이 『송도기행첩松都紀行帖』이다. 이 화첩에는 총 열여섯 점의 그림과 세 점의 글이 담겨 있다. 「태종대太宗臺」는 『송도기행첩』에 들어 있는 열여섯 점의 그림 중 하나다. 태종대 또한 부산 영도에 있는 관광지와 이름만 같을 뿐 개성의 명승지다. 강세황이 태종대에 갔을 때가 음력 7월이니 양력으로는 8월쯤 될 것이다. 지금의 더위가 조선시대보다 조금 더 심하다는 것을 감안하면 장마가 끝난 8월의 날씨와 비슷했을 것이다.

「태종대」에는 8월 무더위를 뚫고 계곡에 당도한 사람들의 모습이 실감나게 묘사되어 있다. 인물은 모두 다섯 명이 등장한다. 한 사람은 갓을 쓰고 계곡물에 발을 담그고 있다. 그 왼쪽에 있는 사람은 아예 웃통을 벗어젖히고 바지만 걸치고 있다. 갓도 어디로 던져 버렸는지 보이지 않는다. 그들 옆

에서는 시동 둘이 서서 양반님들의 시중을 들고 있다. 계곡 반대편에서는 한 선비가 종이를 펼쳐 놓고 앉아 있다. 강세황일 것이다. 옛 그림에는 화가 자신의 모습을 마치 남인 양 객관화시켜 그림 속에 그려넣는 경우가 종종 있다. 기록이 분명한 그림을 볼 때면 그림 속의 인물이 누구인가를 추정해 보는 재미도 쏠쏠하다. 강세황은 「태종대」에서 계곡 주변의 바위에 음영법陰影法으로 선염을 처리해 밝고 어두운 표면의 질감을 표현했다. 두 선비가 발을 담근 계곡물에는 엷은 흰색을 칠해 놓았다. 그곳에 맑은 물이 흐르고 있음을 보여 주기 위함이다. 물이 얼마나 맑고 깨끗하던지 속이 훤히 들여다보일 정도다. 그러나 아무리 물이 맑다 해도 물에 잠긴 부분은 잠기지 않는 부분과 다를 수밖에 없다. 그 차이를 드러내기 위해 물속에 잠긴 바위는 연한 색으로 그린 반면 물 밖의 바위들은 짙은 먹선으로 테두리를 그렸다. 산뜻한 색채와 대담한 구도로 마치 현대 수채화를 보는 듯 참신한 작품이다.

태종대는 기록에 의하면 "그 넓이가 100여 명이 앉을 만하고 표면이 평평하여 자리와 같다." 또한 "상쾌한 여울물은 돌을 덮으면서 흐르는데, 깊은 것은 연못이 되고 얕은 것은 냇물이 되어 대를 따라 내려가니 떠서 마실 수도 있으며, 그 깨끗하고 시원한 것이 흡사 신선이 사는 것처럼 높고 멀었다"라고 전한다. 고려의 태종도 이곳에 놀러와 흐뭇한 마음으로 바윗돌에 앉았고 그 결과 무명씨의 바위에 '태종대'라는 이름이 붙게 되었다.

강세황은 '예원藝苑의 총수'로 불리는 문인화가다. '예원'은 '예술의 꽃동산'이라는 뜻이니 예술계를 지칭한다. 예원은 예림藝林과 동의어다. 예원의 총수라는 말은 비록 그 성격은 다르지만 대기업 총수에 맞먹는 권위 있는

호칭이라 할 수 있다. 어떻게 해서 그런 거창한 호칭을 얻게 되었을까. 강세황은 그 자신이 스스로 그림을 잘 그렸을 뿐만 아니라 다른 사람의 작품평에도 능한 미술평론가였다. 조선시대 선비 중에서 다른 사람의 작품에 가장 많은 작품평을 남긴 사람이 바로 강세황이었다. 정선, 심사정, 김홍도 등 당대를 대표하는 작가들의 작품에는 언제나 강세황의 작품평이 들어가 있다. 대기업 총수는 자신의 그룹 내에서나 우두머리일 뿐이다. 반면 강세황의 미술평론은 그 시대 전체 예술가들을 총망라했으니 예원의 총수가 그룹의 총수보다 한 수 위라고 해도 과언이 아닐 것이다.

그런데 개성 유수였던 오수채가 강세황을 송도로 초청한 이유는 따로 있었다. 단순히 가난한 친구를 유람시켜 주기 위한 목적이 전부가 아니었다. 물론 그 당시에 강세황은 이렇다 할 벼슬자리 하나 없이 안산에서 백수로 살고 있었다. 원래 그가 태어난 곳은 한양이었지만 가세가 기울어 서른여덟 살에 처가가 있는 안산으로 이사했다. 그는 예순 살에 영조의 배려로 관직 생활을 시작할 때까지 30년 동안 안산에서 백수로 살았다. 그런 그가 육십이 넘어 앞길이 활짝 열렸다. 남들은 다니던 직장도 그만두고 은퇴해야 될 나이에 사회 초년생이 되어 관로에 올랐으니 그야말로 '의지의 조선인'이라고 할 만하다. 그는 인생의 끝물에서 뜻밖의 기회로 정계에 입문한 뒤 고속 승진을 거듭해 일흔 살에는 지금의 서울시장에 해당하는 한성판윤에 올랐다. 어디 그뿐인가. 중국 황제의 칠순 잔치에 조선 대표로 참석해 그 존재감을 확실히 드러내고 오기도 했다.

아무튼 안산에 살 때는 백수였다. 그런 백수를 바람도 쐴 겸해서 송도로 부른 것이다. 그런데 오수채가 강세황을 송도로 부른 이유는 시서화 삼절로

알려진 강세황의 안목이 필요했기 때문이다. 김건리金建利[11]에 따르면, 개성 유수였던 오수채는 『송도속지松都續誌』라는 지리지를 제작할 예정이었고 그 편찬사업을 위해 강세황을 불렀다고 주장했다. 『송도속지』가 송도 지역의 지리지인 만큼 그 안에 주변 명승지를 그린 그림이 들어가야 했고, 그 역할을 강세황에게 맡겼다는 것이다. 그 프로젝트를 위해 『송도속지』 편찬자인 오수채가 강세황과 함께 송도의 명승지를 동행하게 되었고, 강세황의 『송도기행첩』이 탄생하게 된 것이다.

당시 한양의 관리들이 뛰어난 명승지가 있는 지방에 부임하게 되면 친구들을 불러 그 지역의 문화해설사를 자처했던 것이 일종의 트렌드였다. 그렇게 함으로써 초청자는 궁벽한 지방관리생활의 적적함을 달랠 수 있었고, 초대받은 사람은 각종 편의시설을 무료로 이용하거나 실비로 제공받으면서 그 감흥을 글과 그림으로 남길 수 있었다. 이것이 조선 후기에 기행사경도가 유행하게 된 배경이었다. 이런 산수유람 풍조는 영정조 시대에 왕실 차원에서 각종 지리지를 편찬한 것이 시발이 되었다. 유람자들은 각종 지리서에 담긴 '가볼 만한 곳'을 찾아 유람을 떠났고, 명승지마다 그림과 시로 인증샷을 남겼다. 이것이 바로 백수였던 강세황이 『송도기행첩』을 그릴 수 있었던 배경이었다. 따지고 보면 오수채와 강세황의 만남이 있었기에 명작이 탄생할 수 있었다. 단지 문자로만 대화를 하다 보면 사람의 온기는 사라지고 말하는 사람의 진의마저 곡해해 자칫 독설과 욕설로 진화하는 비대면과 언택트로는 결코 실현할 수 없는 만남이 준 축복이다. 우리는 이 문제를 어떻게 풀어나가야 할까.

자신을 잊을 만큼 즐거운 벗

코로나19로 비대면과 언택트를 강조하다 보니 새삼스럽게 그 이전의 생활방식을 되짚어보는 시간이 많아졌다. 그러면서 깨닫게 된다. 누군가를 만나 악수를 하고 얘기를 나누고 긴 시간 동안 동행했던 시간이 얼마나 소중했는가 하는 것을. 만남은 때로 예상치 못한 결과를 낳기도 한다. 상대방과의 대화를 통해 자신만의 좁은 식견을 수정할 때도 있고, 오랫동안 고민했던 문제의 해답을 찾을 수도 있다. 「호계삼소도虎溪三笑圖」는 벗들과의 대화가 너무 즐거운 나머지 스스로 정한 수행원칙마저 잊어버렸다는 에피소드를 그린 작품이다.

그림 속에 등장한 인물은 중국 육조시대의 고승 혜원慧遠, 334~416/335~417과 시인 도연명, 그리고

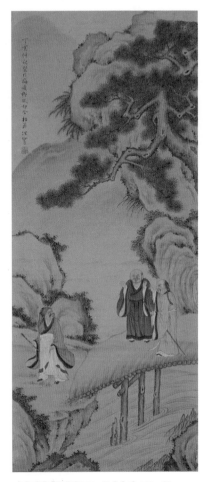

작자 미상, 「호계삼소도」, 종이에 색, 112×47cm, 국립중앙박물관

도사 육수정陸修靜, 406~477이다. 혜원스님이 여산廬山 동림사東林寺에서 수행할 때였다. 스님은 어떤 손님이 오더라도 절 앞의 다리인 호계虎溪를 넘어가지 않았다. 그런데 어느 날 반가운 벗 도연명과 육수정이 찾아왔다. 혜원스

님은 벗들과의 대화가 얼마나 즐거웠던지 그들을 배웅하는 도중 자신도 모르게 다리를 건너고 말았다. 이때 호랑이의 울음소리가 들렸다. 호랑이는 우리나라의 산신에 해당되지 않을까 싶다. 산신은 수행자를 지켜주고 보호해 주는 역할을 한다. 다리 이름을 '호랑이 다리'라는 뜻의 '호계'로 부른 것도 그곳이 산신의 보호를 받는 수행처라는 뜻일 것이다. 아무튼 세 사람은 무의식중에 다리를 건넌 후 호랑이의 울음소리를 듣고서야 혜원스님의 수행원칙을 벗어난 것을 알고 껄껄 웃었다. 「호계삼소도」에서 맨 왼쪽에서 뒤를 돌아보며 웃는 사람이 도연명이다. 중앙에서 정면을 바라보는 사람이 혜원스님, 오른쪽이 육수정이다.

'호계삼소'는 '호계 다리 위에서 세 사람이 웃었다'는 뜻이다. 이 이야기는 유교, 불교, 도교의 삼교 회통과 화합을 상징하는 의미로 한중일 삼국에서 회화의 소재로 많이 사용되었다. 도연명은 유학자로서 지식인을 대표하고 혜원스님은 불교를, 육수정은 도교를 대표한다. 「호계삼소도」는 고려 말 조선 초에 회화 작품의 소재로 성행했는데 조선 중기 이후로는 그 인기가 시들해졌다. 주자성리학이 조선의 중심 철학으로 정립하면서 불교와 도교를 폄하하는 분위기가 팽배했기 때문이다.

삼교의 대표들이 만나 즐거운 대화를 나누었다는 호계삼소는 다분히 그 진정성이 의심받기도 한다. 삼교의 화합을 상징적으로 보여 주기 위해 세 사람을 선정했는데 논리적으로 잘 맞지 않다는 것이다. 혜원스님이 세상을 떠난 416년에 육수정의 나이는 열 살에 불과했기 때문이다. 그림 속의 육수정은 열 살답지 않게 다른 두 사람과 거의 비슷한 나이로 보인다. 중요한 것은 각 종교를 대표할 만한 유명인사를 통해 전하고자 하는 메시지일 것이

다. 그 메시지가 삼교의 화합이다. 그러나 저 재미있는 그림에서 단순히 종교적 화합만을 읽는 것은 너무 아깝다는 생각이 든다. 좋은 친구를 만났을 때의 즐거움까지 읽는다면 더욱 좋지 않을까. 「호계삼소도」는 사람과 사람이 직접 만나 대화를 하는 도중 우연치 않게 일어난 에피소드를 유쾌하게 풀어낸 인물화다. 우리는 이런 만남을 끝내 복원할 수 있을까. 코로나19가 진정될 때까지는 수기자오修己自娛하며 독락獨樂을 누리는 법을 배워야 할 것 같다.

내 인생의 세 가지 즐거움

답사를 다니다 보면 '삼락당三樂堂'이니 '사락당四樂堂'이니 하는 현판을 자주 볼 수 있다. 또는 '사락헌四樂軒'이니 '사락정四樂亭'도 흔히 눈에 띈다. 인생에서 그만큼 '삼락'과 '사락'을 중요하게 생각했다는 뜻이다. 삼락에 대해 가장 먼저 말문을 연 사람은 근엄하신 공자님이시다. 공자는 "유익한 좋아함이 세 가지이고 손해되는 좋아함이 세 가지"라고 운을 뗀 다음 그것을 구체적으로 열거하였다. 즉 "예악의 절도를 분별하기를 좋아하며, 사람의 선함을 말하기 좋아하며 어진 벗이 많음을 좋아하면 유익하다"라고 했고, "교만함을 즐거워하는 것을 좋아하며 편안히 노는 것을 좋아하며 잔치를 즐거워하는 것을 좋아하면 손해가 된다"라고 했다. 역시 공자님이시다. 곱씹어볼수록 구구절절이 옳은 말씀이다. 다만 공자의 삼락은 개인적인 취향을 반영하기보다는 인생의 태도와 자세를 지적한 것 같아 매우 철학적이라는 생각이 든다.

공자의 도통을 이어받은 맹자도 삼락에 대해 한마디 했다. 그런데 맹자의 배포가 장난이 아니다. 맹자는 군자삼락君子三樂에 대해 이렇게 말했다. "부모가 다 살아계시고 형제들이 무고한 것, 하늘을 우러러 한 점 부끄럼이 없고 땅을 굽어봐서 사람들에게 죄를 짓지 않은 것, 천하의 영재들을 얻어 가르치는 것이다." 그러면서 다음과 같이 덧붙였다. "왕이 되어 덕으로 천하를 다스리는 것은 여기에 들어가지 않는다." 공자와 맹자의 삼락은 유가의 거두답게 소인의 좁은 소견과는 그 차원이 다르다.

공자와 맹자가 삼락에 대해 정의한 이후 후대 사람들은 각자의 취향에 맞춰 자신의 즐거움을 추가하거나 각색했다. 그것이 네 가지 즐거움, 사락이다. 선조의 손자인 낭선군朗善君 이우李俣, 1637~93는 별채 이름을 '사락당'이라고 지었는데 그의 사락은 서도송학書圖松鶴이었다. 책, 그림, 소나무, 백학이라는 뜻이다. 역시 별채를 가질 정도의 재력과 아취를 지닌 사람의 취향답다. 유유자적을 사락으로 꼽은 사람도 있었다. 조선 전기의 도학자 모재 김안국이 이천 농막에 살 때였다. 언덕 위를 걷다가 박승경朴承璟이라는 사람이 지은 정자 이름이 사락이라는 편액을 발견하고 그 뜻을 물었더니 이렇게 대답했다. "주인은 한가롭고 편안함을 누리고 있으니 한 가지 즐거움이요, 찾아오는 손님이 모두 훌륭한 현량賢良들이니 두 가지 즐거움이요, 들에는 곡식이 풍성하니 세 가지 즐거움이요, 시내에는 고기와 새우가 푸짐하니 네 가지 즐거움입니다." 퇴계退溪 이황李滉, 1501~70은 촌에서 여러 사람들과 함께 즐길 수 있는 사락을 농상어초農桑漁樵라고 했다. 농사짓고 누에 치고 고기 잡고 나무하기라는 말이다. 인생의 즐거움은 꼭 유가만의 전유물은 아니었다. 세상에 드러나기를 꺼려 해 이름을 숨기고 사는 은일자에게도

사락은 있었다. 그들이 생각하는 사락은 어초경독漁樵耕讀이었다. 고기 잡고 나무하고 밭 갈고 독서하기라는 뜻이다.

그렇다면 내 인생의 세 가지 즐거움은 무엇일까. 버킷 리스트가 꼭 이루고 싶은 소망이라면 삼락은 그보다 훨씬 편안한 상태에서 추구해 볼 만한 인생 태도다. 당분간은 그 즐거움을 구상하고 누리면서 비인간적인 비대면 시대를 슬기롭게 보내야 할 것 같다.

11. 「표암 강세황의 『송도기행첩』 연구」, 『미술사학연구』 237~238호, 2003.

주공

'공자의 멘토'도 흔들릴 때가 있었네

주나라 건국의 주역은 문무와 강태공 그리고 주공周公이다. 그중 주공은 주나라를 애기할 때 문무와 강태공보다 더 중요하게 거론되는 인물이다. 공자는 성인聖人의 계보를 요순우탕문무주공堯舜禹湯文武周公으로 설정했는데 그중 주공을 가장 존경하여 자신의 롤 모델로 삼았다. 공자는 평생 동안 주공처럼 되기를 갈망했고 주공과 같은 삶의 방식을 실천하고자 했다. 공자가 주공을 얼마나 흠모했던지 꿈속에서라도 뵙기를 고대할 정도였다. 『논어』에는 공자가 이렇게 탄식하는 장면이 나온다.

"심해졌구나, 나의 노쇠함이여! 오래되었구나, 내 꿈속에서 다시 주공을 뵙지 못한 지도."

공자가 주공을 마치 자신의 직계조상이라도 된 듯 존경했던 것은 공자의 고향이 노魯나라 취푸曲阜였기 때문이기도 하다. 노나라는 상나라를 멸망시킨 후 주공이 분봉 받은 나라다. 그러나 공자가 주공을 오매불망 잊지 못

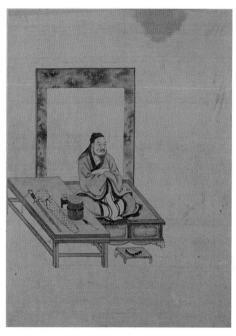

윤두서, 「주공」, 『십이성현화상첩』,
비단에 엷은색, 43×31.2cm, 1706, 국립중앙박물관

한 이유가 꼭 그 때문만은 아니었다. 공자는 주공이야말로 '내성외왕內聖外王'의 전형이라고 생각했다. 내성외왕은 '안으로는 성인의 덕을 갖추고 밖으로는 제왕의 덕을 함께 갖춘 사람'이라는 뜻이니 학식과 덕행을 모두 지닌 사람을 이르는 말이다.

내성외왕이란 단어 자체가 제왕이 덕을 갖추었다는 전제하에서 탄생되었다. 과거에 왕과 성인을 동일시한 배경도 그 이유 때문이었다. 공자가 성인의 계보로 지적한 '요순우탕문무주공'에서 요순우탕문무는 모두 제왕이었다. 그런데 제왕도 아닌 주공을 굳이 성인 계보에 넣었던 데는 필연적인 이유가 있었다. 왕권이 교체되면 새 왕조의 가치는 예악과 문물의 정비로 드러난다. 그것을 문화라고 한다. 설령 새 왕조가 전 왕조를 폭정과 학정 때문에 무너뜨렸다 해도 피 묻은 칼날만으로는 새로운 세상을 열어갈 수 없다. 새로운 세상을 이끌어 나가기 위해서는 문화적 역량이 있어야 한다. 그 역량을 가늠할 수 있는 잣대가 곧 예악과 문물이다. 주공은 주나라의 문화적 토대가 될 수 있는 교육적 · 제도적 기반시설뿐만 아니라 인적 · 정신

적 인프라까지 완벽하게 구축한 장본인이었다. 덕분에 주나라는 중국 역사에서 가장 오래 존속한 나라가 되었다. 그들이 판을 짜놓은 봉건제도는 후대 중국 제왕들의 전형적인 통치방식이 되었고, 그들이 제정한 주례周禮는 관직제도의 기준이 되었다. 그런 틀을 짠 중심에 주공이 있었다.

그래서 공자는 상(은)나라의 후손임에도 불구하고 자신은 주나라를 따르겠다고 말할 정도였다. 주나라의 문화야말로 하나라와 은나라 2대를 거울삼아 찬란하게 꽃피었기 때문이다.

임금 노릇과 신하 노릇의 어려움

선비화가 공재恭齋 윤두서尹斗緖, 1668~1715가 그린 「주공」은 대단히 심플한 초상화다. 주공은 무늬가 없는 병풍을 배경 삼아 두 손을 맞잡고 탁상에 앉아 있다. 그의 앞바닥에는 단정하게 다듬은 신발 탁자가 보이고 그 위에는 주공이 벗어놓은 신발 한 쌍이 가지런히 놓여 있다. 주공의 오른쪽으로는 협탁이 비스듬하게 배치되었다. 협탁 위에는 칼과 천으로 싼 악기, 기타 용도를 알 수 없는 기물이 올려져 있다. 그림 전체는 일체의 군더더기가 생략되어 있다. 조금 심하다 싶을 정도로 엄격한 절제성이 느껴진다. 꼭 필요한 붓질이 아니면 단 한번의 스침도 허용하지 않을 정도의 엄정함이다. 이 엄정함은 주공을 향한 윤두서의 마음임과 동시에 주공의 삶에 대한 경외심일 것이다. 윤두서는 주공의 얼굴을 중국에서 편찬된 『역대고인상찬』과 『고선군신도상』을 참고한 반면 기타 주변 소품은 자신의 생각을 반영하였다.

「주공」은 윤두서의 벗인 이잠李潛, 1675~1706이 국문을 받고 죽기 직전에

천연(天然) 찬(撰), 「주공」, 『역대고인상찬』, 1498

작자 미상, 「주공」, 『고선군신도상』, 1584

부탁한 작품으로 『십이성현화상첩十二聖賢畵像帖』에 들어 있다. 이잠은 송시열을 필두로 당시 집권당인 노론이 장희빈의 소생인 세자(경종)의 책봉을 지연하고자 이의 부당함을 상소로 올려 국문을 받다 죽음을 맞이했다. 이잠의 동생인 성호 이익은 『십이성현화상첩』을 그리게 된 내력에 대해 4쪽에 걸쳐 자세하게 기록했다. 서문을 제외한 그림은 4폭으로 모두 유교의 성인 열두 명을 담았다. 그중 첫 번째 화면의 주인공이 주공이고 단독으로 그려졌다. 두 번째 그림은 공자를 중심으로 제자인 안연顔淵, 자유子遊, 증자曾子가 등장한다. 세 번째 그림은 소강절邵康節, 1011~77과 정이천程伊川 형제 세 사람이 맹자의 초상화를 바라보는 모습을 그렸다. 네 번째 그림은 주자가 의자에 앉아 있고 황간黃幹과 채침蔡沉이 서 있다. 『십이성현화상첩』의 인물들은 요순우탕문무주공까지 이어진 도통道統이 후대에 어떻게 전승되었는지의 과정을 보여 주는 작품일 것이다. 주공은 공자와 함께 선성先聖으로 추앙받는 인물이다. 그는 도대체 어떤 삶을 살았기에 식을 줄 모르게 추앙받는 것일까. 사마천의 『사기』 「주본기周本紀」와 「노주공세가魯周公世家」 그리고, 『서경』과 『시경』을 바탕으로 주공의 업적을 정리해 보자.

주공은 이름이 단旦이고 문왕의 아들이며 무왕의 동생이다. 문왕은 상나라를 정복하는 과정에서 세상을 떴고 그 뒤를 이어 둘째 아들 무왕이 즉위했다. 문왕의 큰아들 백읍고伯邑考, ?~?는 상나라의 주제紂帝한테 팽형烹刑을 당해 이미 세상을 하직했기 때문에 둘째인 무왕이 왕위를 물려받았다. 무왕은 주공과 태공망, 소공召公의 도움을 받아 상나라를 무너뜨림으로써 아버지대부터 시작된 전쟁을 끝마쳤다. 정복이 끝나면 피정복민에 대한 처우가 가장 큰 문제다. 무왕은 새 왕조를 시작하면서 상나라에서 옥살이하던 사람들을 풀어주었고 민심을 다독였다. 상나라 주제의 아들 무경武庚, ?~?도 죽이지 않고 제후로 봉해 주제를 계승해 상나라 도성 지역을 통치하게 했다. 대신 아우인 관숙管叔과 채숙蔡叔, 곽숙霍叔을 무경의 옆에 있는 세 고장의 제후로 봉해 무경을 감시하게 했다. 무왕은 옛 성인들의 후손들을 책봉함과 동시에 공신들에 대한 책봉도 계속했다. 강태공을 영구에 봉하고 제齊라 했고, 주공은 취푸에 봉하고 노라 했고, 소공은 연燕에 봉했다. 주나라 초기 조정은 무왕을 중심으로 주공, 태공망, 소공이라는 견고한 트로이카 체제의 협조에 힘입어 급속히 안정을 되찾았고 주변 제후국들도 주나라에 복속되었다.

그런데 상나라를 함락시킨 다음 해에 변고가 생겼다. 오랜 전쟁으로 지친 탓인지 갑자기 무왕이 중병이 걸려 덜컥 자리에 눕게 되었다. 신하들은 두려움에 떨었고 태공망과 소공은 점을 치게 했다. 무왕은 앞날을 예측할 수 없는 상황에서 동생 주공을 불러 어린 태자 대신 왕위를 계승하도록 했다. 주공은 대답 대신 조용히 물러나왔다. 그리고 자기의 목숨을 볼모 삼아 조상들께 제사를 지내기 위해 세 개의 제단을 설치하게 했다. 그는 귀한 벽

옥을 머리에 이고 홀圭을 손에 들고 주나라 개국 시조인 태왕太王. 고공단보과 조부 왕계王季. 문왕의 아버지의 제단 앞에 나아가 고했다. 주공이 머리를 조아리고 있을 때 그가 죽간에 미리 써놓은 책서策書. 기도문를 사관이 낭독했다.

선조님들의 장손인 대왕 발發이 중병으로 일어나지 못하고 있사옵니다. 만약 이것이 세 분의 선왕께서 불편함이 생기시어 선조님들을 시중들라고 우리 자손을 부르시는 것이라면, 제가 대왕 발의 몸값을 대신하겠습니다. 제가 능력도 많고 재능도 많아 효도할 줄도 알고 선조님들과 천지신명을 잘 섬길 수 있사옵니다. 선조님들과 천지신명을 섬기는 데는 저의 형님이며 대왕이신 발이 저보다 못할 것입니다. 대왕 발은 지금 하늘의 명을 받고 하늘의 뜻대로 천하를 다스리고 있사옵니다. 형님의 노력으로 선조님들의 자손의 통치권이 이 세상에 확립되고 사방의 백성들이 모두 경탄하며 복종하고 있습니다. 부디 형님을 살려주시고 저를 데려가셔서 하늘이 내려주신 천명을 무너뜨리지 않도록 도와주시옵소서. 그럼 저는 큰 거북으로 점을 쳐 세 분 선왕님의 명을 받겠습니다.

주공의 기도문은 무왕을 대신해 자신이 목숨을 바치겠다는 각오를 세 분 선조께 알리는 글이었다. 기도문을 대독한 사관은 태왕, 왕계, 문왕의 제단 앞에 각각 거북 한 마리씩을 놓고 점을 쳤다. 점괘를 본 사람들이 큰 소리로 고했다.

"길합니다."

주공은 뛸 듯이 기뻐하며 무왕에게 달려가 점괘의 결과를 알렸다. 주공

은 그 책서를 금으로 밀봉하여 금색실로 묶은 나무 궤짝에 감추어 두고는 함부로 발설하지 말라고 일렀다. 이튿날 무왕은 거짓말처럼 병이 나았다. 그러나 주공은 왕위에 오른 지 6년 만에 마흔다섯 살의 나이로 세상을 하직했다. 무왕이 승하할 때 태자의 나이는 겨우 열세 살이었다. 주공은 태공과 소공 등 다른 대신들과 함께 태자를 왕좌에 앉히니 그가 바로 성왕成王, ?~? 이다.

그런데 주공은 각 지역의 제후들이 모반할까 두려워 성왕을 대신해 섭정을 시작했다. 주공은 조카인 성왕을 보좌하기 위해 궁궐에 남고 봉지인 노나라에는 아들을 보냈다. 주공은 아버지를 대신해 노나라로 떠나는 아들 백금伯禽에게 이렇게 당부했다.

나는 문왕의 아들이고, 무왕의 동생이며, 성왕의 숙부이니, 나 역시 신분이 낮지는 않을 것이다. 그러나 나는 한 번 머리 감는데 머리카락을 세 번 움켜쥐었고, 한 번 밥을 먹는 데도 세 번을 뱉어내면서 일어나 선비를 우대하고 있지만 오히려 천하의 어진 사람을 잃을까 두려워했다. 네가 노나라 땅으로 가더라도 나라를 가졌다고 교만하지 말고 삼가야 할 것이다.

말이 쉽지 주공처럼 생각하기는 쉽지 않다. 사람은 갑자기 지위가 높아지거나 뜻하지 않게 부자가 되었을 때 열에 아홉은 마음이 바뀌기 마련이다. 나쁜 방향으로 변질된다. 그런데 주공은 결코 낮지 않은 신분이었으면서도 겸손함을 잃지 않았다. 뿐만 아니라 자신의 아들에게도 교만하지 말 것을 당부했다. 주공이야말로 진정한 지도자라 할 수 있다.

애초에 권력과 돈에 관심이 있어서 섭정한 주공이 아니었으니 왕좌를 차지할 마음 같은 것은 추호도 없었다. 그러나 권력을 차지하고 싶은 사람의 눈에는 주공의 행동이 의심스러울 수밖에 없었다. 가까운 사람일수록 질투와 시기는 더 큰 법이다. 형제간이라도 예외는 아니다. 무왕의 동생 관숙이 대표적인 사람이었다. 그는 상나라의 무경을 감시하는 대신 그와 손잡고 "주공이 왕위를 노린다"라는 유언비어를 퍼뜨렸다. 그 말을 들은 어린 성왕도 주공이 행여 왕위를 찬탈할까 의심스러웠다. 조선시대 때 수양대군이 단종을 폐위하고 왕좌를 가로챈 사건만 보더라도 성왕의 의심이 전혀 근거가 없는 것은 아니었다. 주공은 성왕이 자신을 두려워하고 경계하는 모습을 보고 시찰을 핑계로 남쪽에 있는 초나라로 떠났다.

주공에 대한 성왕의 오해는 의외의 사건으로 풀어졌다. 주공이 떠나고 난 가을이었다. 추수도 하지 않았는데 광풍이 몰아치고 천둥번개가 요란하더니 논과 밭의 과일들이 전부 뽑히고 쓰러졌다. 매년 여름 폭우로 인해 물난리로 논밭이 물에 잠긴 모습을 떠올리면 상상이 갈 것이다. 어린 성왕은 갑작스러운 재난을 당해 어찌할 바를 모르고 전전긍긍했다. 그럴 때 생각나는 사람은 역시 충신이다. 성왕은 백관을 거느리고 주공의 집으로 향했다. 그곳에서 성왕은 금색실로 묶은 나무 궤짝을 발견했다. 주공이 무왕을 대신해 죽을 테니 제발 무왕을 살려달라고 올렸던 기도문이 담긴 궤짝이었다. 성왕은 그때 처음으로 궤짝 안에 담긴 주공의 기도문을 읽게 되었다. 또한 주공이 그 일을 절대 발설하지 말라고 했다는 사관의 얘기까지 듣게 되었다. 성왕은 숙부가 절대로 찬탈할 마음이 없었음을 확실히 알았다. 그러자 자신의 어리석음으로 숙부의 진심을 곡해한 과거가 후회스러웠고 죄스

러움과 미안함이 몰려왔다. 그는 오열하며 당장 초나라에 있는 숙부를 모셔오기 위해 성문을 나섰다. 그러자 조금 전까지 미친 듯 불어대던 바람이 거짓말처럼 멈추더니 비도 잦아들었다. 주공을 모셔온 그해 가을에는 풍년이 들었다.

성왕과 주공이 다시 가까워졌다는 소식은 바람보다 더 빠르게 관숙의 귀에 들어갔다. 어차피 갈 데까지 다 갔다고 생각한 관숙은 그를 따르던 채숙과 곽숙, 무경과 몇몇 제후와 야합해 상나라를 복구하자고 반란을 일으켰다. 결국 주공은 군을 출동시켜 이들을 잡아 처형했다. 우여곡절을 겪으며 주공이 섭정을 시작한 지 7년이 지나갔다. 그사이 성왕은 폭풍성장을 거듭하더니 의젓한 성년이 되었다. 주공은 어른이 된 성왕에게 정권을 돌려주고 다시 신하의 자리로 되돌아갔다. 마지막까지 의심의 눈초리를 거두지 않던 사람들도 비로소 주공의 진정성을 확인할 수 있었다. 그는 아들이었을 때나 동생이었을 때나 숙부였을 때나 신하였을 때나 어느 위치에 있든 상관하지 않고 주나라의 제도와 예악의 정비에 힘써 주나라 문화의 터전을 만들었다.

그렇다면 공자의 협탁에 놓인 기물들은 어떤 의미가 있을까. 이내옥은 『공재 윤두서』에서 "주공이 50여 개국을 정벌해 고대 중국의 혼란을 마무리하고, 봉건제도를 실시해 주나라의 토대를 군건히 했다"라고 평가하면서 이런 인간상을 표현하기 위해 기물을 그려넣었을 것이라고 주장했다. 즉 칼은 전장을 누빈 주공의 무용을 상징하고 천에 싸인 물건은 거문고와 같은 악기로 주공이 중국 문물제도의 창시자임을 암시한다는 것이다. 그렇다면 둥그런 통에 담긴 것은 무엇일까. 혹시 시초점(蓍占)을 치기 위한 산가지통은 아니었을까 하는 생각이 든다.

작자 미상, 「농사짓기와 누에치기」,
『경직도 8폭병풍』 중 3폭,
비단에 색, 135.5×49.4cm, 국립중앙박물관

주나라 때는 길흉화복을 시초점과 서북점(龜占)으로 결정했다. 그만큼 점괘를 중요시했다. 『주례周禮』에는 "무릇 나라에 큰 일이 있으면, 먼저 시초점을 치고 난 뒤 거북점을 친다"라고 실려 있다. 시초는 뻣뻣한 풀이다. 시초를 구할 수 없을 때는 대나무로 대신했다. 점치는 도구로 거북과 시초를 사용한 이유는 거북이로 동물의 영험함을 취하고 시초로 식물의 영험함을 취해 신명과 교감할 수 있다고 믿었기 때문이다. 무왕이 상나라를 정벌할 때도 점괘를 따랐고, 주공이 무왕의 쾌유를 빌었을 때도 거북점을 쳤다. 주공은 점괘만 중요시한 것이 아니었다. 주역의 각 괘를 이루는 효爻에 대해 설명을 붙인 사람이 바로 주공이었다. 당나라의 학자 공영달孔穎達, 574~648은 『주역정의周易正義』 서문에서 주역의 제작 과정에 대해 "복희씨가 괘를 그리고, 문왕이 괘

「농사짓기와 누에치기」(부분)

사掛辭를 짓고, 주공이 효사爻辭를 붙이고, 공자가 십익十翼을 지었다"라고 하였다. 그런데 사람들이 복희씨와 문왕과 공자만을 말하고 주공을 세지 않은 것은 "아버지의 일을 아들이 이었기 때문"이라고 해석했다. 이것이 내가 윤두서 그림 「주공」의 협탁 위의 둥근 통을 시초점을 치기 위한 산가지통이라고 본 이유다.

통치자는 백성이 얼마나 고생하는지를 깨달아야

그렇다면 주공은 섭정을 그만두고 성왕에게 정권을 돌려준 후에는 어떠했을까. 무조건 성왕을 믿고 맡겼을까. 그렇지 않았다. 형님을 대신해 조카가 선정을 베풀기를 바라는 숙부의 심정은 노심초사로 전전긍긍하였다. 그래서 쉴 새 없는 잔소리가 이어졌다. 그 잔소리의 증거물이 바로 「농사짓기와 누에치기」다. 먼저 그림을 보면 꽃피고 새 우는 봄날임을 알 수 있다. 그림은 정갈하게 정리된 집과 정자를 그린 전경, 나무 아래서 색색의 옷을 입은 여인들이 모여 있는 중경, 먼 산을 배경으로 초가집들이 아늑하게 들어선 후경으로 구성되었다. 복사꽃은 마을 곳곳에 꽃등처럼 밝게 피었고 버드나무는 연한 새순이 짙어지는 중이다. 그림을 무심히 본다면 평화로운 시골마을을 그린 풍속화로 볼 수도 있겠다.

그런데 이 그림이 주공과 무슨 관련이 있을까. 주공은 조카인 성왕이 궁궐에서 귀하게만 자라 백성들의 수고로움을 알지 못할까 걱정되었다. 그래서 성왕에게 농사와 길쌈의 중요성을 일깨워 주기 위해 제왕의 의무를 교육해야겠다고 생각했다. 제왕의 첫 번째 의무가 무엇인가. 백성을 위하는 일이다. 백성을 위하려면 그들이 무엇을 위해 고생하고 어떤 어려움을 겪는지 알아야 한다. 그래서 주공은 성왕에게 다음과 같은 잔소리로 제왕 교육을 시작한다.

"아아! 군자는 안일하지 않아야 합니다. 먼저 농사일의 어려움을 알아서 안일하지 않으면 농민들이 무엇에 매달리는지 알 것입니다……."

이 내용은 『서경』 「무일無逸」에 자세히 적혀 있다. 무일은 안일하지 않아야 한다는 뜻으로, 주공이 성왕에게 한 말이다. 구구절절 옳은 소리를 해도

귓등으로 흘려버리면 그만이다. 성왕은 한번 들었다고 해서 알아들을 정도로 뛰어난 인물이 아니었다. 주공은 그래도 안심이 되지 않았다. 주공은 다시 주나라 농민들이 농사와 길쌈에 종사하는 생활을 월령가月令歌 형식으로 읊은 시를 지었다. 그 내용이 『시경』「빈풍칠월豳風七月」에 실려 있다. 빈豳은 주나라의 옛 명칭이다. 빈풍은 그 지역에서 불렸던 노래를 공자가 채집하여 『시경』에 실었다. 「칠월」도 그중의 한 편이다. "7월에 별 기울면 9월에 옷 장만하세/ 동짓달엔 매운 바람 섣달엔 추위 오네/ 옷 장만 아니 하면 이 겨울을 어이 날까." 이렇게 시작된 시 「칠월」은 농민들이 계절별로 어떤 일을 하고 사는지 자세히 묘사하고 있다. 결론적으로 『서경』「무일」과 『시경』「빈풍칠월」은 주공이 성왕에게 농사와 길쌈의 중요성을 일깨워 줌으로써 백성들의 어려움을 헤아려 안일하지 말고 정치에 힘쓰라는 교훈을 담고 있다.

그런데 곱게 자라서 백성의 어려움을 모르는 세자에 대한 걱정은 역대 왕들의 공통된 고민이었다. 그래서 중국과 조선과 일본을 막론하고 수많은 왕이 『서경』「무일」과 『시경』「빈풍칠월」로 세자를 교육하고자 노력했다. 좋은 말도 한두 번이다. 계속 같은 말을 해봤자 관심 없는 세자에게는 쇠귀에 경 읽기나 다름없었다. 그때 필요한 것이 바로 시각매체다. 백문이 불여일견이 아닌가. 그래서 등장한 것이 '무일도無逸圖'와 '빈풍도豳風圖'였다. 『서경』「무일」과 『시경』「빈풍칠월」의 그림책 버전이라고 생각하면 된다. 역대 왕들은 궁중의 전각이나 침전 등 시선이 가닿는 곳이면 가능한 한 '무일도'와 '빈풍도'를 붙여놓았는데 의외로 그 효과가 대단했다. 그래서 이것을 발전시켜 경직도耕織圖를 제작했다. 경직耕織은 농사짓고(耕) 길쌈하는(織) 행위의 합성어다. 그런데 안일하고 나태한 것이 어찌 세자만의 문제겠는가.

왕들에게도 마찬가지 문제였다. 청나라의 강희제康熙帝, 1654~1722가 1689년에 남순南巡할 때 상남 지방의 한 선비가 경직도를 진상했다. 강희제는 강희-옹정-건륭으로 이어지는 청나라 전성기를 이끈 현명한 황제였다. 그는 시골 서생의 경직도를 받고 기분 나빠하기는커녕 초병정焦秉貞이라는 화가에게 명해 그것을 더욱 발전시킨 작품을 완성하게 했다. 그 작품이 바로 유명한 「패문재경직도佩文齋耕織圖」다. 패문재는 강희제의 서재 이름이다. 경직도 이름에 황제의 서재 이름을 붙인 것은 시골 서생의 마음을 잊지 않고 국정 운영에 반영하겠다는 의지에 다름 아니다. 농업과 잠업으로 대표되는 경직은 농경사회에서 국가의 경제적 기반이다. 「패문재경직도」는 남송南宋의 화가 누숙樓璹, 1090~1162이 그린 「경직도」를 바탕으로 경도耕圖와 직도織圖를 각각 23폭씩 모두 46폭을 그린 작품이다. 「패문재경직도」는 조선에도 전래되어 조선 후기 풍속화와 경직도에 많은 영향을 주었다.

김홍도의 「타작」과 「길쌈」 같은 작품이 탄생하게 된 배경에는 주공이 성왕에게 안일함을 경계하는 차원에서 시작된 가르침이 한몫했음을 알 수 있다. 「농사짓기와 누에치기」는 주공의 가르침이 수많은 세월을 지나면서 어떻게 글과 그림을 통해 조선식으로 제작되었는지를 알려 주는 증거물이다. 농사짓고 누에치기는 한번만으로 끝나는 작업이 아니다. 「패문재경직도」가 46폭으로 구성된 이유도 그만큼 노고가 들기 때문이다. 「농사짓기와 누에치기」는 사계절에 맞춰 농사짓고 누에치는 과정을 8폭 병풍에 담은 『경직도8폭병풍』에 들어 있다.

언젠가 박물관에 갔을 때 「농사짓기와 누에치기」를 처음 감상한 사람이 "여학교에서 단체로 소풍 왔네"라고 얘기하는 소리를 들었다. 그림 속 여인

네들의 복장이 노동하는 모습이라고 하기에는 의외로 화사하고 산뜻해 보였기 때문이다. 왜 그렇게 그렸을까. 경직도가 비록 농상農桑의 어려움을 일깨워 주기 위한 감계화이지만 궁궐에서 쓰는 그림이다. 장소가 장소인 만큼 우중충한 그림보다는 화사하고 밝은 그림이 필요했을 것이다. 아무리 미적인 감상의 대상이 아닌 실용화이고 감계화라고 해도 그 그림이 놓인 장소의 특수성도 무시할 수 없다는 뜻이다.

주공은 전혀 흔들림이 없었을까

지금까지 주공의 생애를 간략하게 살펴보았다. 이 간략한 글만 보더라도 주공은 보통사람들하고는 차원이 다른 특별한 인물인 것처럼 생각된다. 과연 그는 우리와 다른 사람일까?『서경』「다사多士」편에는 다음과 같은 구절이 나온다. "오직 성인도 생각이 없으면 미치광이가 되고 미치광이도 능히 생각하면 성인이 된다.惟聖罔念作狂 惟狂克念作聖." 주공의 말이다. 그러니 성인들도 애초에 마음이 흔들림이 없는 것이 아니라 흔들림이 있을 때마다 마음을 다잡는다는 것을 알 수 있다. 살아가면서 우리는 삶의 굽이굽이에서 수많은 시험대를 거치게 된다. 그 시험대가 국가의 미래를 결정하는 경우일 수도 있고 개인의 삶을 바꾸는 경우일 수도 있다. 그럴 때마다 자신의 삶을 이끌어주고 가르침을 줄 수 있는 멘토가 있으면 큰 도움이 될 것이다. 공자가 주공을 멘토 삼아 평생 동안 올바른 길을 가려 했던 것처럼.

노자

가황歌皇과 노자가 보여 준 인간의 길

몇 년 전부터 우리 가요계는 트로트에 점령당했다. 나훈아까지 「테스형!」이라는 노래를 들고 돌아왔다. 그동안 봇물처럼 쏟아지던 트로트에 피로감을 느끼던 사람들조차도 나훈아의 등장에는 반색을 했다. 대중은 비대면 사회의 만나고 싶고 가고 싶은 여행을 잠시 접어두고 TV 앞에 앉아 노장의 귀환에 열광하고 감동하면서 아낌없는 박수를 보냈다. 특히 노년층의 반응은 남달랐다. 일흔이 넘은 나이에도 두 시간 반 동안 무대 위를 펄펄 날아다니는 그를 보면서 '저게 가능하구나!' 싶어 입을 다물지 못했다. 물론 나이가 나이니 만큼 '저러다 무릎이라도 삐끗하면 어쩌지?' 하는 걱정과 조바심도 없지 않았다. 하지만 기우였다. 나훈아는 한창때의 무대 장악력과 쇼맨십을 유감없이 발휘해 보여 주었다. 명실공히 '가왕'을 넘어 '가황'의 자리에 우뚝 설 만한 자격이 인정되는 쇼였다. 왕도 아니고 황제의 자리에 추대되었으니 당분간 그의 자리를 넘볼 수 있는 사람은 없을 듯하다. 옥황상

제라면 몰라도.

사람은 높은 자리에 오르면 열에 아홉은 변한다. 자기 자신이 누구인지를 잊어버리고 전혀 딴사람으로 돌변하는 것이 세태다. 그런데 나훈아는 옥황상제 외에는 건드릴 수 없는 황제 자리에 오른 후에도 자기 자신으로 남는 법을 잊지 않았다. 어떤 가수로 남고 싶냐는 질문에 "유행가 가수는 흘러가는 거지, 뭘로 남고 싶다는 것 자체가 웃기다"라는 말로 응수했다. 역시 가황답다. 영혼이 자유로워야 한다면서 훈장도 거부했다는 그의 내공을 확인할 수 있는 말이었다. 가황은 자신을 신비주의로 몰아가는 사람들을 향해서도 '가당치 않다'는 말로 일침을 놓았다. 꿈이 고갈될 것 같아 모습을 감춘 것이고, 신곡을 만들기 위해 혼자만의 시간이 필요했을 뿐이라는 것이다. 다른 누구를 위해서도 아니고 오직 자신의 내면이 시키는 대로 산 사람 나훈아. 그를 보고 있자니 2,500여 년 전의 노자老子가 떠올랐다. 무위자연無爲自然을 외치던 바로 그 노자 말이다. 노자 역시 영혼이 자유로운 사람이었고 신비주의에 가득 찬 인물이었다.

청우를 타고 함곡관을 나서다

먼저 그림을 보자. 겸재 정선이 그린 「청우출관도靑牛出關圖」는 노자가 청우를 타고 함곡관函谷關을 나서기 전에 문시선생文始先生 윤희尹喜와 대화하는 장면을 포착한 작품이다. 윤희는 노자에게 도에 대해 묻고 노자는 그 질문에 답하고 있다. 그 대답을 정리한 책이 『도덕경道德經』이다. 윤희는 함곡관을 지키던 관리였다. '관關'은 고대에 이웃 나라를 왕래하던 길목이나 요

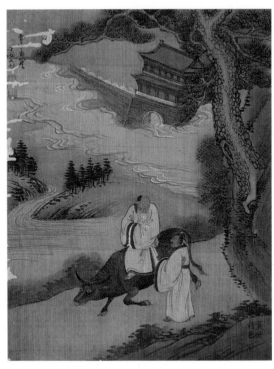

정선, 「청우출관도」, 비단에 색, 29.6×23.2cm, 왜관수도원

충지에 설치하던 방어 시설로, 병사가 주둔하던 곳이다. 이웃한 두 나라에서는 관문을 통해 왕래하는 사람을 조사하거나 수입물품에 대해 세금을 거두어들였다. 말하자면 윤희는 지금으로 치면 국경세관원이라 할 수 있다. 그중 함곡관은 중국에서 서역으로 나가기 위해 거치는 관문이다. 노자는 막 함곡관을 통과해서 서쪽으로 가려던 참이었다.

그림 오른쪽에는 우람한 소나무가 서 있고 그 아래에 청우를 탄 노자와 윤희가 보인다. 청우는 검은 털의 소인데, 신선들이 타고 다닌다고 전해진다. 작자 미상의 연행록 『연행록선집燕行錄選集』은, 청우는 "털이 길고 코가 희며 발은 말발처럼 생겨서 탈 만한 것이 많다"라고 전한다. 소나무는 노자가 타고 가던 소를 매었던 청우수靑牛樹의 표현일 것이다. 두 사람 뒤로는 구름에 쌓인 함곡관의 2층 누각이 그려졌다. 소나무 가지가 끝나는 왼쪽 상단에는 '청우출관'이라는 제목과 함께 '겸재謙齋'라는 정선의 호가 적혀 있다.

사선으로 배치된 길과 구불거리며 흐르는 시냇물, 그리고 공중에 떠 있는 흰 구름 등이 깊이감과 공간감을 더해 준다.

'청우출관도'는 '노자출관도老子出關圖', '노자기우도老子騎牛圖' 혹은 '자기동래도紫氣東來圖'라는 제목으로 그려졌다. 모두 노자가 소를 타고 함곡관을 나서는 장면이 주제다. 자기동래도는 최우석崔禹錫, 1899~1964이 그린 「동래자기東來紫氣」처럼 '동래'와 '자기'를 바꾸어서 쓰기도 한다. 윤희가 누대에 올라 사방을 관망하다가 남극노인성南極老人星의 자줏빛 기운이 동쪽에서 서쪽으로 옮아오는 것을 보고 성인聖人이 오실 것이라고 예측했는데, 과연 노자가 왔다는 전설에서 유래했다. 중국 신선들의 얘기를 모은 책 『열선전』에 나오는 내용이다. '자색紫色'은 아주 귀한 색이다. 황제가 입는 곤룡포의 색이 황색과 자색이다. 그런 상서로운 자색의 기운이 동쪽에 가득 찼으니 분명히 그만한 아우라를 뿜어낼 수 있는 인물이 올 것임에 틀림없다. 이것이 윤희가 노자를 기다렸다가 도에 대해 묻게 된 연유다.

상서로운 인물의 만남 때문일까. 아니면 『도덕경』이 탄생하는 순간이

최우석, 「동래자기」, 『신선도12폭병풍』,
비단에 색, 56×23.7cm,
국립민속박물관

기 때문일까. 수많은 화가가 노자를 그리면서 '청우출관도'를 소재로 삼았다. 영조시대를 대표하는 겸재 정선은 물론 조선을 대표하는 김홍도도 '노자출관도'를 그렸다. 조선 말기의 유숙, 장승업張承業, 1843~97, 안중식安中植, 1861~1919, 조석진趙錫晋, 1853~1920, 최우석도 역시 이 대열에 합류했다. 많이 그렸다는 것은 그만큼 인기가 많았다는 뜻이다. 유학을 기둥 삼았던 조선에서 도교의 교조에게 관심이 많다니 재미있는 현상이다.

그렇다면 노자는 어떤 사람인가. 사마천의 『노자한비열전老子韓非列傳』에 의하면, 노자의 성은 이李, 이름은 이耳이고, 자는 백양伯陽, 자는 담聃이다. 노자는 초楚나라 고현苦縣 여향厲鄕 곡인리曲仁里 사람으로 주나라 왕실의 장서藏書를 관리하는 사관이었다. 그래서 노자를 주하사柱下史 혹은 주장사柱藏史라고 부른다. 그는 주나라에서 살다가 주나라가 쇠망해 가는 것을 보고 그곳을 떠났다. 이것이 노자와 윤희가 함곡관에서 만나게 된 이유다. 사마천은 노자가 윤희에게 '도'와 '덕'에 대해 5,000여 자로 말하고 떠나가 버려 그가 어떻게 여생을 보냈는지는 아무도 모른다고 기록했다. 그러면서 노자가 도를 닦아 수명을 연장했기 때문에 160여 살 또는 200여 살까지 살았다고 덧붙였다. 정확한 사실과 사건을 바탕으로 쓴 사마천의 역사책이 이 정도였으니 노자에 대한 황당무계한 얘기들이 무수히 퍼져 있었음을 짐작할 수 있다.

조선 후기 실학파의 대표 인물인 이규경李圭景, 1788~?은 『오주연문장전산고五洲衍文長箋散稿』에서 진강陳剛의 말을 인용해 노자의 출생에 대해 다음과 같이 밝히고 있다. 그런데 그 내용이 사마천의 글보다 과장이 더 심하다. 내용을 요약하면 이렇다. 노자는 주나라 말기에 출생했는데 그 아버지 광廣은

시골의 가난한 백성이었다. 광은 어려서부터 부잣집에 고용살이하면서 나이 일흔이 넘도록 아내가 없었고, 노자의 어머니 역시 시골의 어리석은 여자로 나이 마흔이 넘도록 남편이 없었다. 어느 날 두 사람은 우연히 산중에서 만나 야합野合을 했고 천지의 영기靈氣을 받아 임신을 했다. 그러나 80개월이 지나도 출산하지 못하자 주인이 상서롭지 못하다고 여겨 집에서 내쫓아 버렸다. 쫓겨난 여인은 하는 수 없이 들판의 큰 오얏나무 밑을 헤매다가 머리카락이 하얀 아들을 낳았다. 그녀는 남편의 성姓조차 무엇인지 알지 못했다. 그래서 눈에 보이는 오얏나무(李)를 가리켜 아들의 성으로 삼았고, 아들의 귀(耳)가 커서 이름을 이耳라 하였다. 세상 사람들은 그의 머리털이 하얀 것을 보고 '노자'라 불렀다. 뱃속에서 80개월을 보냈으니 태어났을 때 이미 노인네가 되어 있었다는 뜻일 것이다. 노자를 그린 대부분의 그림이 그를 노인네로 그린 이유가 바로 이런 전설 같은 이야기 때문일 것이다. 아무튼 노자는 장성하여 주나라 천자의 장서각을 맡아 하급 벼슬아치가 되었다. 그리하여 고례古禮와 고사古事를 많이 알게 되었다. 그래서 비슷한 시기를 살았던 공자가 그에게 예제禮制와 관명官名에 대해 묻기 위해 찾아온 적이 있었다.

사마천이나 진강의 글이 아니라 해도 노자의 출생 시기나 활동 연대는 여전히 베일에 가려 있다. 심지어는 그가 실존 인물인가에 대해서조차 반신반의하는 사람이 있을 정도다. 노자는 실존 여부도 불투명한 사람임에도 불구하고 사후에는 거의 옥황상제에 가까운 신적인 존재로 추앙받았다. 당나라 황제는 성씨가 이씨였기 때문에 그럴듯한 조상을 찾다가 노자의 이름이 이임을 발견한다. 그때부터 당 황실은 그들이 노자의 후손이라 자처했다.

덕분에 노자는 영문도 모른 채 성조聖朝의 시조始祖가 되어버렸다. 당나라에서 도교를 국교로 삼은 것도 시조의 종교 때문이었다. 그 후 노자는 그를 교조로 받드는 도교에서 태상노군太上老君으로 신격화되었다. 존호尊號는 현현황제玄玄皇帝 혹은 현원황제玄元皇帝라고 일컬어졌다. 당 고종高宗은 건봉乾封 원년(666)에 노자를 태상현원황제太上玄元皇帝라 추호追號했다. 노자 살아생전에는 상상도 하지 못했을 감투들이다. 나훈아 같은 가수도 영혼이 자유롭고 싶어 훈장을 사양한 마당에 노자인들 태상노군이니 현원황제니 하는 감투를 순순히 받았을까. 생각만 해도 우스운 일이다.

공자, 노자에게 예에 관해 묻다

그런 와중에도 공자가 노자를 찾아 예에 대해 물었다는 사실은 상당한 설득력을 얻었던 듯하다. 두 사람의 만남을 그린 그림이 남아 있을 정도다. 조선 후기에 활동한 옥애 김진여가 그린 「문례노담問禮老聃」은 노자와 공자의 만남에 대해 기록한 그림이다. 이 그림은 공자의 일생을 수십 장의 그림으로 그린 『공자성적도』에 들어 있다. 그림 오른쪽 병풍 앞에서 무릎에 거문고를 올려놓고 앉은 인물이 노자이고, 왼쪽에 손을 맞잡고 앉아 있는 인물이 공자다.

노자는 태어날 때부터 백발이었다는 사실을 증명이라도 하듯 그림에서도 역시 탈모가 심한 백발노인이다. 노자와 공자는 같은 시대 사람이지만 노자가 공자보다 나이가 더 많았다고 전해진다. 공자는 나이 서른네 살 때 제자들과 함께 노자를 찾아가 "예가 무엇입니까" 하고 물었다. 그런데 노자

의 대답이 의외였다. 예란 '이런 것이다'고 말하는 대신 대뜸 독설을 퍼붓는다.

> 당신이 말하는 사람들은 뼈가 이미 썩어 없어지고 그들의 말만 남아 있을 뿐이오. 훌륭한 상인은 물건을 깊숙이 숨겨 두어 아무것도 없는 것처럼 보이게하며, 군자는 아름다운 덕을 지니고 있지만 모양새는 어리석은 것처럼 보인다고 나는 들었소. 그대의 교만과 지나친 욕망, 위선적인 표정과 끝없는 야심을버리시오. 이런 것들은 그대에게 아무런 도움이 되지 않소.

아무리 점잖은 사람이라도 이런 말을 들으면 기분이 상해 투덜거릴 것이다. '내가 다시는 저런 인간을 상종하나 봐라.' 그러나 공자는 달랐다. 그는 노자에 대해 조금도 기분 나빠하지 않았다. 오히려 고향인 노나라로 돌아가 제자들에게 노자를 '용과 같은 존재(猶龍)'라고 추어올렸다.

김진여, 「문례노담」, 『공자성적도』, 비단에 색, 32×57cm, 1700, 국립중앙박물관

공자가 노자를 찾아가 예에 대해 물었다는 에피소드는 한漢나라 화상석畵像石에서부터 등장할 정도다. 산둥성 자상현嘉祥懸에서 출토된 동한東漢 시기

「공자견노자」(부분), 56×285cm, 동한, 산둥성 자상현 치산 출토

의 화상석 「공자견노자孔子見老子」에는 공자가 노자를 만났을 때 꿩을 들고 있는 것이 보인다. 꿩은 공자가 선비(士)의 신분이었음을 의미한다. 주공이 예의 규범을 정한 『주례』에 따르면 신분에 맞는 선물의 목록이 정해져 있었다. 즉 신분이 다른 사람이 처음 만날 때 그 신분에 걸맞은 선물이 있어야 한다고 규정했다. 이것을 상면례相面禮라고 한다. 제후국의 제후諸侯는 상면례 때 호랑이나 표범의 가죽이나 비단을, 경卿은 새끼 양을, 대부大夫는 기러기를, 사士는 꿩을, 평민은 오리를, 상인과 장인은 닭을 들고 있어야 한다. 선물뿐이 아니었다. 제사를 지낼 때도 춤을 추는 사람의 수는 정해져 있었다. 가장 높은 천자天子는 팔일무八佾舞(64명)를, 제후는 육일무六佾舞(36명)를, 대부는 사일무四佾舞(16명)를, 사는 이일무二佾舞(4명)를 추게 되어 있었다. 아무튼 도가와 유가의 수장인 노자와 공자의 만남은 그 사실 여부를 떠나 당연하게 받아들여졌다.

그렇다면 노자는 왜 그렇게 공자를 야멸차게 대했을까. 그 두 사람은 모두 춘추시대의 혼란기를 살았지만 그 혼란을 극복할 방법에 대해서는 의견

이 달랐기 때문이다. 이른바 철학이 달랐던 것이다.

너는 상행선, 나는 하행선

송대관의 「차표 한 장」이란 노래에는 "너는 상행선, 나는 하행선 열차에 몸을 실었다"라는 구절이 나온다. 그러면서 "사랑했지만 갈 길이 달랐다"라고 아픈 이별을 애달파한다. 노자와 공자의 노선이 딱 그 모습이었다. 두 사람 모두 주나라의 혼란기에 살았다. 문무왕과 강태공, 주공이 협심해 기원전 1046년에 판을 짜놓은 주나라는, 수도를 호경鎬京에서 낙읍洛邑으로 옮기면서 서주西周, BC 1046~BC 771와 동주東周, BC 770~BC 256로 나뉜다. 동주는 다시 춘추시대와 전국시대로 나뉘는데 이 시기는 70여 개가 넘는 나라들이 각축을 벌였다. 춘추시대春秋時代, BC 770~BC 476는 70여 개가 넘는 나라들이 서로 죽이고 죽는 전쟁으로 영토를 확장했고 마지막에는 7개 나라로 재편됐다. 이때가 전국시대戰國時代, BC 475~BC 221다. 전국시대는 진시황이 중국을 통일하면서 막을 내린다.

공자BC 551~BC 479와 노자BC 6세기경 모두 춘추시대 끄트머리에 살았다. 주나라는 혈연을 기초로 한 봉건제를 국가관리시스템으로 구축한 사회였다. 봉건제는 종법제도를 바탕으로 만들어졌다. 장자 중심의 서열 관계를 국가시스템에 적용하는 제도가 종법제도다. 장자가 집안에서 가장 큰 권한과 의무를 지듯 국가에서는 천자가 자신의 동성이나 충신들에게 분봉을 해주고 제후국을 지배하는 구조다. 서주시대까지만 하더라도 이 봉건제는 완벽하게 작동되었다. 그러나 동주시대에는 상황이 완전히 바뀌었다. 천자는 유명무실한 존재로 전락했고, 그 자리를 제후들이 차지하기 위해 혈안이 되어 있었다. 오죽하면 대부가 제사를 지낼 때 사일무 대신 천자가 쓰던 팔일

무를 쓸 정도가 되었겠는가. 힘 있는 사람이 최고였다. 공자와 노자가 맞닥뜨린 춘추시대 말의 현실이 패권주의가 난무하는 딱 그런 상황이었다.

이렇게 명분과 실재가 어긋난 상황에서 두 철학자는 고민해야 했다. 이 현실을 어떻게 타개할 것인가. 서주시대까지만 해도 작동하던 천명天命이 사라진 시대에 인간은 무엇을 근거로 인간의 길을 걸어가야 할 것인가. 그 고민 끝에 공자가 내린 결론은 인仁이었다. 공자는 인간이 인간일 수 있는 근거를 마음속에 '인'이라는 씨앗을 품고 있기 때문이라고 보고 그 씨앗을 잘 키워야 한다고 주장했다. 그래서 공자는 '학이시습지學而時習之'를 강조한다. '인'이라는 씨앗을 학습을 통해 잘 키워서 누구나 인정하는 보편적인 단계까지 키워 내야 하기 때문이다. 그 '인'은 부모와 자식, 형제간에 가장 잘 느낄 수 있다. 그래서 공자는 부모에게 효도하고 형제에게 우애를 가지는 효제를 모든 예의 근본으로 삼았다. 효제가 확대되는 것이 충이고 신이라고 여겼다.

그러나 노자는 공자와는 정반대되는 결론을 내렸다. 노자는 공자가 말하는 인이나 예 등 특정한 가치나 사상 혹은 이념이 우월적인 지위를 가져서는 안 된다고 생각했다. 아무리 좋은 사상이나 이념도 그것이 개념화되고 주도적인 위치를 차지하게 되면 경색되고 굳어져 버린다. 그래서 곧 자기와 다른 개념과 사상을 가진 사람을 억압하게 된다. 그래서 노자는 '도가도 비상도 명가명 비상명道可道 非常道 名可名 非常名'을 주장한다. 도를 도라고 말할 수 있으면 도가 아니고, 이름을 이름이라고 말할 수 있으면 이름이 아니라는 뜻이다. 인이니 예니 하는 개념을 정하고 나면 그 프레임 자체가 곧 하나의 틀이 되어 사람을 옭아매기 때문이다.

그렇다면 무엇을 근거로 인간의 길을 걸어가야 하는가. 자연의 질서를 따르면 된다. 그것이 무위자연이다. 무위자연은 기존에 아무것도 하지 않고 노는 것이 아니다. 이미 습득한 특정한 이념이나 지식, 가치관 대신 있는 그대로의 유有와 무無가 서로 상생할 수 있도록 놓아두는 행위다. 음이 양이 될 수도 있고 많은 것이 적어질 수도 있는 유와 무의 활동이기 때문에 그것을 그대로 받아들이면 된다. 결국 공자는 철저히 유위有爲를 주장한 반면 노자는 무위를 주장했다. 두 사람의 철학과 세계관은 상행선과 하행선처럼 갈 길이 달랐다. 그러나 그들의 귀착점은 같았다. 바로 인간의 길을 걸어가는 것이었다.

중국의 역대 왕들은 시대 상황에 맞게 유가와 도가의 가르침을 적절하게 잘 활용했다. 그들은 "안으로는 황로를 사용하면서 겉으로는 유술을 보여 준內用黃老, 外示儒術" 정치를 펼쳤다. 안으로는 열린 사고를 하면서 밖으로는 정해진 원칙에 따라 국정을 수행했다는 뜻이다.

장자

그는 무슨 꿈을 꾸었을까

　살다 보면 짧지만 강렬한 인상을 주는 사건과 만날 때가 있다. 그 사건의 의미가 세월이 한참 지난 다음에야 비로소 이해되는 경우도 있다. 10여 년도 더 지난 일이다. 무슨 바람이 불었던지 2008년 1월 1일에 담양으로 답사를 떠났다. 가사문학의 산실인 담양이 그리웠기 때문이다. 소쇄원과 환벽당을 거쳐 식영정息影亭에 도착하자 눈이 펄펄 내렸다. 쌓인 눈 위를 또다시 덮어주는 눈. 식영정은 '그림자가 쉬는 정자'라는 의미처럼 사람의 마음까지 쉬게 하는 묘한 매력이 있었다. 그런 멋과 아취가 있는 정자이니 송강松江 정철鄭澈, 1536~93의 「성산별곡星山別曲」이 탄생할 수 있었으리라. 이런저런 생각에 빠져 소나무 사이로 스며드는 눈을 보고 있는데 갑자기 타령소리가 들렸다.

　"꿈이로다, 꿈이로다, 모두가 다 꿈이로다."

　'흥타령'이었다. 어디서 나타났을까. 소복소복 내리는 눈을 맞으며 소리

꾼이 쥘부채를 쥐었다 폈다 하면서 흥타령을 부르고 있었다. '꿈에 나서 꿈에 살고 꿈에 죽어간 인생 부질없다'가 이어지는 동안 눈이 그쳤던가. 계속 내렸던가. 기억이 나지 않는다. 그런데도 그날 소나무를 배경 삼아 느닷없이 듣게 된 흥타령은 세월이 흐른 지금까지도 여전히 생생하다.

식영정의 '식영'과 '흥타령'의 꿈은 모두 『장자』와 관련이 있다. '식영'은 『장자』「어부漁父」

작자 미상, 「장자」, 『고신도상』, 26×20cm, 국립중앙도서관

에, 꿈은 『장자』「제물론齊物論」에 나온다. 나는 10여 년이 지난 다음에야 식영과 꿈이 장자에서 나왔다는 사실을 알게 되었다. 그 소리꾼은 이미 그 사실을 알고 거기서 소리를 한 것이었을까. 궁금하다.

남화진인 장자

장자莊子, BC 369~286는 이름이 주周, 자字는 자휴子休다. 그의 생애를 『고신도』에 그려진 「장자」의 화제畵題를 바탕으로 정리해 보겠다. 『고신도』는 중국의 왕과 충성스러운 신하들을 그린 초상화집이다. 장자는 전국시대 때 송宋나라의 수양睢陽, 지금의 허난성 명현蒙縣에서 태어났다. 그래서 그를 '몽수蒙叟' 또는 '몽장蒙莊'이라고도 부른다. '몽현의 장로' 또는 '몽현의 여윈 늙은이'라는 뜻이니 그가 빼빼 마른 사람이었음을 짐작할 수 있다. 그는 장상공長桑公에게 사사했으며 호를 남화선인南華仙人이라 했는데 일찍이 명현의 칠원漆園에서 하급 관리를 지냈다. '칠원'은 옻칠하는 곳이니 매우 낮은 직급이다. 그는 칠원에서의 벼슬을 곧 사직하고 평생 관직에 나아가지 않았다. 『장자』에는 그가 뒷골목에 살면서 짚신을 삼아 파는 것으로 생계를 유지했다는 내용이 나온다. 때로는 먹을 것이 떨어져 한 제후에게 양식을 꾸어 달라고 했던 얘기도 등장한다. 매우 궁핍하게 살았음을 짐작할 수 있다.

물론 그의 가난은 능력이 모자라거나 실력이 부족해서 겪어야 하는 것이 아니었다. 스스로 선택한 자발적인 가난이었다. 사마천의 『노자한비열전』에 의하면 초楚나라 위왕威王을 비롯해 여러 나라의 왕들이 그에게 후한 예물을 주고 재상으로 맞아들이려고 했지만 사양했다는 기록이 나온다. 이유가 무엇일까. 장자가 위왕이 보낸 사신에게 한 말을 들어보자.

천금은 막대한 이익이고 경상卿相이란 높은 지위이지요. 그대는 제사를 지낼 때 희생물로 바쳐지는 소를 보지 못했습니까? 그 소는 여러 해 동안 잘 먹다가 화려한 비단옷을 입고 결국 종묘로 들어가게 되오. 그때 소가 작은 돼지가

되겠다고 한들 어찌 그렇게 될 수 있겠소? 그대는 빨리 돌아가 나를 욕되게 하지 마시오. 나는 차라리 더러운 시궁창에서 노닐며 스스로 즐길지언정 나라를 가진 제후들에게 얽매이지는 않을 것이오. 죽을 때까지 벼슬하지 않고 내 뜻대로 즐겁게 살고 싶소.

『장자』「추수秋水」에도 비슷한 이야기가 나온다. 장자가 복수라는 곳에서 낚시를 하고 있는데 초왕이 보낸 대부가 또 찾아와 정치를 맡아달라는 왕의 뜻을 전했다. 장자는 낚싯대를 쥔 채 돌아보지도 않고 말했다.

내가 듣기에 초나라에는 신령스러운 거북이 있는데 죽은 지 3,000년이나 되었다더군요. 왕께서 그것을 형겊에 싸서 상자에 넣고 묘당 위에 간직하고 있다지만, 이 거북은 차라리 죽어서 뼈를 남긴 채 소중하게 받들어지기를 바랐을까요. 아니면 살아서 진흙 속을 꼬리를 끌며 다니기를 바랐을까요?

위의 두 이야기는 그가 은자의 전형이었음을 말해 준다. 그런데 고결하게 살겠다는 이런 은자들의 삶은 때로 누추해 보여 무시하려는 사람이 있게 마련이다. 장자와 같은 송나라 사람 중에 조상曹商이라는 이가 있었다. 그는 송나라 왕을 위해 진秦나라로 사자使者가 되어 떠났다. 그가 출발할 때 송나라 왕은 몇 대의 수레를 선물로 주었다. 그런데 진나라에 도착하자 진나라 왕이 그에게 수레 100대를 덧붙여 주었다. 그가 외교적 업무를 성공적으로 수행했음을 의미한다. 지금으로 치면 벤츠 같은 비싼 외제차를 여러 대 받은 셈이다. 자연히 우쭐한 마음이 들었을 것이다. 그는 금의환향한 후

장자를 찾아와서 이렇게 말했다.

저는 말입니다. 이렇게 비좁고 지저분한 뒷골목에 살며 가난하게 짚신 삼는 일, 또는 목덜미는 비쩍 마른 채 두통으로 얼굴이 누렇게 뜬 꼴이 되는 일에는 서투른 편입니다. 그보다는 만 승의 천자를 한번 깨우쳐 주는 것만으로 100대의 수레를 따르게 하는 일에는 능한 사람이오.

기고만장해 거드름을 피우는 조상을 보며 가만히 있을 장자가 아니었다. 장자가 일침을 놓았다.

진나라 왕은 병이 나서 의사를 부르면 종기를 터뜨려 고름을 뺀 자에게 수레 한 대를 주고, 치질을 핥아서 고치는 자에게는 수레 다섯 대를 준다더군. 치료하는 데가 더러운 곳으로 내려가면 갈수록 주어지는 수레가 많다는 거야. 그대도 수레가 정말 많은 것을 보니 그 치질을 고친 모양이지?

『장자』「열어구列禦寇」에 나오는 얘기다. 위의 이야기들은 다른 사람에 의해 끌려다니는 삶을 거부하고 스스로의 독립과 자존을 실천하며 살고자 했던 장자의 세계관을 확인할 수 있는 사례들이다. 자존적인 삶은 힘들지만 자유롭다. 『장자』를 읽으면 공맹孔孟으로 대표되는 유가 서적을 읽었을 때의 답답함이 사라진다. 대신 무한히 넓고 광활한 천지 속을 마음껏 날아다니는 듯한 자유로움을 느끼게 된다. 기존에 정해 놓은 제도나 관념, 관습과 개념에 얽매여 있던 사람들은 『장자』를 펼치자마자 압도되기 시작한다. "북

녘 바다에 사는 곤이라는 물고기는 그 크기가 몇 천리나 되는지 알 수 없다"
로부터 시작해 "곤이 변해서 된 붕새는 한 번 날아오르면 구만 리 장천을 비
행한다"라는 이야기로 이어지는 장자의 우화는 우리가 상상할 수 있는 한
계를 가볍게 뛰어넘는다. 그가 열어준 호방함의 세계는 고정관념 속에 갇혀
있는 정신세계를 무한히 확장시켜 준다.

고정관념을 깨뜨리고 새로운 세계로 진입하는 데는 우화가 제격이다. 그
래서 남화내외편南華內外篇으로 알려진 『장자』 50권 10만여 자는 모두 우화
로 채워져 있다. 도덕적인 명제나 원칙을 적절한 이야기 속에 버무려 들려
주기 위해서는 재치와 순발력은 물론 치밀한 계산이 필요하다. 그만큼 깊이
있는 지식과 통찰력이 갖춰져 있어야만 가능한 일이다. 사마천은 장자에 대
해 "그의 학문은 통하지 않은 것이 없었는데 그 학문의 요체는 근본적으로
노자의 학설로 돌아간다"라고 평가했다. 그가 노자에게서 도가의 바통을 이
어받았음을 알 수 있다.

그가 촌철살인의 우화로 고정관념을 깨뜨리는 철학자에서 하늘을 뚫을
정도로 위상이 높은 신의 경지까지 올라간 것은 도교를 국교로 삼은 당나
라 때였다. 현종玄宗은 천보天寶 원년인 742년에 장자에게 남화진인南華眞人
이라는 존호를 내렸다. '진인'은 참된 도를 깨달은 사람이다. 거의 신의 경지
에 도달한 신격화된 인간을 의미한다. 『장자』를 『남화경南華經』, 『남화진경南
華眞經』 또는 『장자남화경莊子南華經』이라 부르게 된 배경이다.

장자는 전국시대의 끝자락을 장식한 철학자다. 그는 공자보다 약 150년
뒤에 태어났고, 맹자와는 거의 동시기에 활동했다. 전국칠웅戰國七雄의 하나
였던 진나라의 시황제가 중국을 통일한 때가 기원전 221년이었다. 통일 직

전의 전쟁과 살육이 일상이 된 비참한 시대였다. 그가 살았던 시대의 참담함이 어떠했으리라는 것은 미루어 짐작할 수 있다. 더구나 그는 송나라 출신이다. 전국시대의 송나라는 주변 국가들이 전쟁만 일으켰다 하면 초토화되는 힘없고 약한 나라였다. 그런 상황에서 "참된 사람이 있고 나서야 참된 지식이 있다有眞人而後有眞知"라는 장자의 주장은 눈물겨운 인간 존중의 선언임에 틀림없다.

꿈이로다, 꿈이로다, 모두가 다 꿈이로다

장자가 들려준 수많은 우화 중 호접몽胡蝶夢은 가장 많이 알려진 이야기다. 조선 후기에 양기성이 그린「장수몽접莊叟夢蝶」을 보면 한 선비가 바위에 팔을 기대고 깊은 잠에 빠져 있다. 나무가 만들어준 그늘 아래서 시원한 바람을 맞으며 눈을 감다 보면 스르르 잠이 들기 마련이다. 그는 누구이며 무슨 꿈을 꾸고 있을까. 그 궁금증을 그림 상단 좌측에 적힌 '장수몽접'이 밝혀준다. 장수몽접은 흔히 '호접몽' 또는 '장주의 꿈'이라고 부른다. 호접몽은 '나비 꿈'이다.「장수몽접」은『장자』「제물론」에 나오는 호접몽을 그린 작품이다. 내용은 이렇다. 장자가 칠원리에 살 때 나비가 되는 꿈을 꾸었다. 훨훨 날아다니는 나비가 된 채 유쾌하게 즐기면서도 자기가 장주라는 것을 깨닫지 못했다. 그러나 문득 깨어나 보니 틀림없는 장주가 아닌가. 도대체 장주가 꿈에 나비가 되었을까, 아니면 나비가 꿈에 장주가 된 것일까? 양기성은 이 그림이 '나비의 꿈'임을 분명히 하기 위해 장자의 머리 위에 장난처럼 슬쩍 나비 한 마리를 그려넣었다. 꿈속의 나비이니 실재할 리 없다. 환영

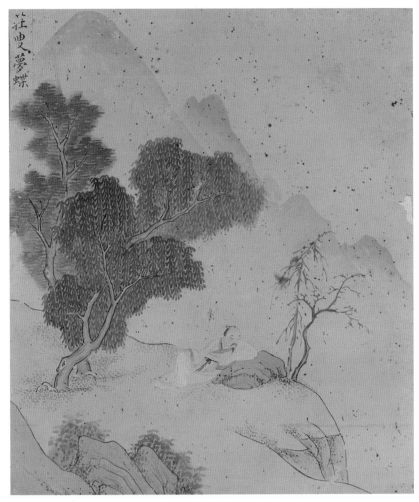

양기성, 「장수몽접」, 『예원합진』, 종이에 채색, 33.5×29.4cm, 18세기, 일본 야마토분가칸

이나 다름없으니 스케치하듯 그려넣은 것이다. 알아본 사람만 보고 웃어 보라는 듯한 표시 같다.

장주와 나비는 겉보기에 반드시 구별이 있기는 하지만 결코 절대적인 변

화는 아니다. 이러한 변화를 물화物化, 만물의 변화라고 한다. 조선 전기의 문신 신용개申用漑, 1463~1519의 문집 『이요정집二樂亭集』에는 「장주몽접도」를 보고 쓴 시가 들어 있다.

장주가 나비를 꿈꾼 것인가	莊周夢蝴蝶
나비가 장주를 꿈꾼 것인가	蝴蝶夢莊周
장주와 나비는 하나로 정해진 것이 없으니	周蝶無定一
진실과 환영을 장차 어찌 구별하리오.	眞幻將焉求
이렇게 큰 조화로 살펴본다면	因之觀大化
변하는 것들이 원래 같은 무리라네.	化化元同流
신기한 일이나 냄새나는 일이나	神奇與臭腐
형상과 그림자가 모두 부질없다네.	形影摠浮休

꿈에 나비가 되기를 꿈꾸는 '몽접'은 답답한 인간사의 굴레를 벗어나 자유롭게 노니는 것을 비유한 말이다. 한번의 날갯짓으로 구만 리 장천을 날아간다는 붕새의 비상과도 같은 자유다. 장자는 중국에서뿐만 아니라 유학을 최고로 알고 있던 조선에서도 아주 인기 있는 스타였다. 그런데 특이한 것은 수많은 우화와 이야기로 가득 찬 장자 그림이 그다지 많이 그려지지 않았다는 점이다. 기껏 남아 있는 것이 '장수몽접도'와 '어락도魚樂圖' 정도일 뿐이다. 좋아하지만 자신들이 견지하는 노선과 맞지 않아서일까. 여전히 아쉽고 안타까운 부분이다. 하기야 공자에 버금간다고 해서 아성亞聖으로 불리는 맹자도 그림의 주제로 거의 채택되지 못했으니, 말해 무엇하겠는

가. 왕도 왕답지 못하면 바꿔야 한다고 역성혁명을 설파한 맹자였으니 왕이나 기득권자들에게는 반역을 부추기는 것이나 마찬가지였을 것이다.

「장수몽접」은 『예원합진藝苑合珍』이라는 화첩에 들어 있는 작품이다. 『예원합진』은 조선 후기 왕실의 자제를 교육할 목적으로 감계적인 인물들의 에피소드를 글과 함께 그린 작품집이다. 여기에 소개된 인물들은 대개 유가에서 멘토로 인정하는 강태공, 부열, 증자와 같은 역사 속의 스타로 구성되어 있다. 그런 책에 노장사상의 대표적인 인물인 장자가 들어가 있다. 뜬금없어 보인다. 그만큼 장자의 호접몽이 인기 있는 테마였음을 알 수 있다.

우리 모두는 잠을 잔다. 잠은 잠인데 어떤 잠을 잘까. 이 세상에는 특이한 것이 궁금한 학자도 있다. 미술사학자 유옥경은 잠자는 사람들이 궁금해 그 사람들을 연구한 논문을 발표했다. 유옥경은 「조선시대 회화에 나타난 수인상睡人像의 유형과 표상」이라는 논문에서 잠자는 사람들을 여러 부류로 분석했다. 수인睡人은 잠자는 사람이다. 조선시대 옛 그림 가운데는 자연을 벗하며 한가로이 잠든 고사高士, 술에 취해 잠든 이태백, 길고 긴 잠으로 은거했던 진단陳搏, 파도 위의 갈대를 타고 앉아 잠든 선동仙童 등 다양한 콘셉트로 잠든 사람들이 보인다. 잠자는 방법도 제각각이다. 바윗돌에 턱을 괸 채 잠든 사람, 평상 위나 초당 안에서 팔을 베개 삼아 잠든 사람, 갈대 위에서 자는 사람 등 백인백색이다.

이들을 총체적으로 검토한 유옥경은 이런 결론을 내렸다. "잠은 단순히 자는 것에 불과한 것이 아니다. 옛사람들에게 잠의 세계는 인간의 세계와 견줄 수 없는 참 깨달음의 공간으로, 물욕의 속박이 없는 소요하는 정신의 공간으로 인식되었다." 잠자는 사람들의 그림에 이렇게 깊은 뜻이 담겨 있

었다니 놀랍다. 아니, 잠자는 사람이라는 키워드 하나만으로도 옛사람들의 정신세계를 통찰해 낼 수 있는 학구적인 자세가 존경스럽다. 만약 유옥경의 논문이 아니었더라면 「장주몽접도」의 시를 쓴 신용개를 하릴없이 잠만 자는 노인으로 오해할 뻔했다. 그의 호가 수옹睡翁, 잠자는 노인이기 때문이다. 물론 잠자리에 눕자마자 '참 깨달음의 공간'으로 순간이동한 선비들은 우리와는 다른 꿈을 꿀 것이다. 늦은 밤까지 총을 쏘아대는 할리우드 영화를 본 다음에 잠자리에 들어 누군가에게 쫓기며 두들겨 맞는 꿈을 꾸느라 비명을 지르는 혼몽한 상태와는 다른 잠이라는 뜻이다. 과연 우리 모두는 어떤 잠을 자고 있을까.

그림자가 쉬는 정자

다시 식영정으로 되돌아가 보자. 정자 이름의 출처가 된 '식영'은 『장자』 「어부」에 이렇게 적혀 있다.

> 자기 그림자가 두렵고 발자국이 싫어서 그것들로부터 떨어지려고 달린 자가 있었소. 발을 들어올리는 횟수가 잦으면 그만큼 발자국이 많아지고 아무리 빨리 달려도 그림자는 몸에서 떨어지지 않았소. 그래서 아직 느리게 달린다고 생각하여 더욱 빨리 쉬지 않고 달리다가 힘이 빠져 죽고 말았소. 그늘에 있으면 그림자가 없어지고 멈추어 있으면 발자국이 생기지 않는다는 점을 몰랐던 거요. 이 얼마나 어리석은 짓이오!

장자가 얘기하고 싶은 결론이 바로 '식영'이다. 우리에게 그림자는 무엇일까. 탐욕일 수도 있고 떨쳐내고 싶은 기억일 수도 있고 타인과 나를 구별하려는 분별심일 수도 있다. 모두 다 마음속에서 들끓고 있는 생각에서 나온다. 이 생각들은 남과 나를 가르고, 아군과 적군을 구분하고, 진보와 보수를 편 가르기 한다. 그늘에 들어가면 멈추어질 그림자 때문에 한 사람의 인생이 평생 발목 잡히고 불행에 빠진다. 어디 인생뿐이겠는가. 현재 우리나라의 상황도 다르지 않다. 그런 사람들에게 코로나19가 끝나면 식영정에 다녀올 것을 권한다. 식영정에 앉아 죽음에 이르러 "천지를 관으로 삼고 일월을 보물로 삼으며, 별들을 주옥으로 삼고 있으니" 장례 준비가 필요 없다고 했던 장자의 유언을 되새겨보는 것도 그림자를 쉬게 하는 데 도움이 될 것이다.

'열녀 이데올로기'에 멍들다

얼마 전 한 산모가 중고물품 애플리케이션 마켓에 올린 글이 큰 화제가 됐다. 36주 된 아이를 20만 원에 입양 보내고 싶다는 글이었다. 그녀는 글의 신빙성을 높이기 위해 아이의 사진 두 장도 첨부했다. 글과 사진을 보면서 사람들은 말이 입양이지 돈을 받고 아이를 팔겠다는 말이나 다름없다고 해석했다. 이 사건을 취재한 기자는 "해당 게시물이 이용자들의 공분을 샀고, 캡처 사진이 도내 온라인 커뮤니티와 맘카페 등으로 퍼지며 삽시간에 화제가 됐다"라고 덧붙였다. 문제가 되자 경찰은 그녀의 IP를 추적한 끝에 여성과 아이의 소재를 파악했다고 한다. 뿐만 아니라 그녀를 상대로 '어떤 목적으로 게시물을 올렸는지 조사하고, 법 위반 사실이 있다면 처벌을 위한 법률 적용도 검토한다'는 계획을 밝혔다고 전한다.

이 기사를 접하면서 사람들과 경찰의 반응이 선후가 뒤바뀌었다는 생각이 들었다. 아이를 낳은 지 36주밖에 되지 않은 산모가 도대체 어떤 상황

에 처했으면 자신의 핏덩이를 입양 보낼 생각을 했을까에 대한 사태 파악이 먼저라는 얘기다. 공분을 하고 위법 행위를 조사하는 것은 그다음에 해도 늦지 않다. 그리고 도대체 누가, 무슨 자격으로 막다른 골목에 선 그녀를 향해 공분할 수 있으며, 경찰은 무슨 명목으로 그녀를 처벌하겠다는 것인가. 자식을 책임져야 할 어미가 감히 그 의무를 저버렸다고 해서 비난할 것인가? 아니면 겨우 20만 원이라는 헐값에 아이를 넘기겠다고 해서 아동매매 미수 혐의로 처벌하겠다는 것인가?

이 모든 사태의 밑바탕에는 출산과 육아에 대한 책임을 여성에게 전가하려는 오래된 관습이 깔려 있다. 또한 여자는 정숙해야 한다는 오래된 정절 관념이 뿌리박혀 있다. 누구든지 아이를 낳아 당당하게 키울 수 있는 환경을 만들어주는 대신 육아를 오로지 여성에게만 강요함으로써 나머지 사람들은 굿이나 보고 떡이나 먹으면서 손가락질하며 훈수나 두겠다는 식이다. 단도직입적으로 말하면 아기 돌보는 일 같은 귀찮고 힘든 일은 하기 싫다는 것이다. 이것이 모성을 핑계로 육아를 엄마의 책임으로 떠넘기는 이유다. 한 명의 생명을 키워내기 위해서는 법과 제도, 가족과 이웃, 지역사회와 국가가 전부 나서서 도와줘야 한다. 더구나 미혼모에게는 더더욱 도움이 절실하다. 그런데 우리 사회는 어떠한가. 미혼모는 경제적인 어려움뿐만 아니라 사회적 편견과 손가락질까지 감내해야 한다. 이런 상황에서는 아무리 좋은 출산지원정책과 출산장려정책이 있어도 백약이 무효다. 아이 엄마를 도와주지 않고 소중하게 생각하지 않으니 출산율은 곤두박질치다 못해 박살이 날 수밖에 없다.

이런 현상의 저변에는 여성을 단지 자식 기르고 남편 내조하는 존재로만

규정한 현모양처 이데올로기가 깔려 있다. 현모양처 이데올로기 중에서 맹자의 어머니는 자식 교육의 일인자로 정평이 나 있다.

맹자를 위해 이사한 맹모삼천지교의 전설

작자 미상, 「맹모삼천도」,
종이에 채색, 112.4×52.4cm, 국립중앙박물관

맹자라는 인물을 언급할 때면 맹자의 업적보다 그 어머니가 먼저 떠오르게 된다. 맹모삼천孟母三遷이란 단어와 함께 말이다. 맹모삼천은 맹모삼천지교孟母三遷之敎의 준말이다. 맹자의 어머니인 맹모가 자식 교육을 위해 이사를 세 차례나 했다는 뜻이다. 맹자는 이름이 가軻로 산둥성 추현鄒縣 출신이다. 추현은 공자가 태어난 취푸에서 그리 멀지 않은 곳이다. 맹자는 어렸을 때 아버지가 돌아가셔서 어머니 손에서 교육을 받고 자랐다. 맹모는 자식 교육에 남달리 관심이 많았다. 그녀의 이야기는 한나라 때 유향이 쓴 『열녀전』 「모의전母儀傳」에 맹자의 어머니(鄒孟軻母)라는 제목으로 처음 등장한다. 모의전

자체가 어머니의 전범이 될 만한 여성들의 전기를 기록했다. 맹모가 자식 교육에 올인한 내용은 다음과 같이 소개되어 있다.

처음에는 집이 묘지 근처에 있었다. 맹자가 어려서 즐기는 놀이란 묘지에서 일어나는 일을 흉내 내는 것이었다. 죽음을 슬퍼하며 발을 구르는 의식과 시체를 매장하는 일을 흉내 냈다. 맹모는 '여기는 우리 자식이 있을 만한 곳이 못 되는구나' 하고는 시장 근처로 이사를 갔다. 그랬더니 거기에서 맹자는 물건 파는 상인들의 일을 흉내 내며 놀았다. 맹모는 '이곳 역시 우리 자식을 키울 만한 곳이 못 된다'고 하고서 학교 근처로 다시 이사 갔다. 그곳에서 맹자는 제기祭器를 배열하고 예를 갖추어 나아가고 물러나는 의식을 흉내 내며 놀았다. 맹모는 '여기야말로 우리 아들을 키울 만한 곳이구나' 하고 그곳에 눌러 살았다. 맹자는 성장하여 군자가 갖춰야 할 육예六藝를 익혀 마침내 대학자의 영예를 얻었다.

작자 미상의 「맹모삼천도」는 맹모가 맹자를 위해 이사 가는 장면을 그린 작품이다. 그림 속의 이사 장면이 첫 번째 이사인지 혹은 두 번째 이사인지는 확실하지 않다. 그림은 나무가 뻗어 나온 가파른 절벽을 배경으로 세 명의 인물이 등장한다. 중앙에는 어린 맹자가 어머니의 손을 잡고 서 있다. 좌측에는 맹자의 어머니가 왼손으로는 아들의 손을 잡고 오른손에는 베틀바디를 들고 있다. 맹자와 맹모는 우측의 노파를 바라보는데 그녀의 신분은 확실하지 않다. 다만 노파가 어깨에 멘 짐꾸러미에 맹자의 책과 맹모의 베틀 재료가 담겨 있어서 짐꾼으로 추정된다. 좌측 상단에는 '삼천지교'라는

왕충려, 「맹모택린」, 『국수-인문전승서』,
北京大学出版社, 2017

제목이 적혀 있는데 글자의 윗부분이 지워져 있음을 알 수 있다. 원래는 '맹모삼천지교'라고 적혀 있었을 것이다.

「맹모삼천도」는 현존하는 맹자 그림 중 유일한 작품이다. 처음에 이 작품을 봤을 때는 중국 그림이 아닐까 생각했다. 그러나 「맹모삼천도」의 모본이 되었을 것으로 추정되는 작품을 중국 왕충려王充閭의 책[12]에서 찾아 비교한 결과, 조선 그림이라는 확신이 들었다. 왕충려의 책에서는 「맹모택린孟母擇隣」이라는 제목이 적혀 있다. 그 책의 그림 역시 과거의 그림을 모본으로 그렸을 것이다. 맹모택린은 맹자의 어머니가 아들의 교육을 위해 이웃을 선택했다는 뜻이니, 맹모삼천과 같은 말이다. 두 그림을 비교해 보면 중국 그림이 배경 없이 인물만 그린 것이 특징이다. 「맹모삼천도」에 등장하는 검은 강아지도 조선 그림의 특징이다. 김홍도의 「새참」에서도 들밥을 먹는 사람들 곁에 강아지가 보인다.

맹자는 전국시대가 끝나갈 무렵에 활동했던 철학자다. 장자보다는 조금 나이가 많지만 동시대를 살았다. 맹자와 장자는 같은 시대를 살았음에도 불구하고 서로의 존재에 대한 언급이 전혀 없다. 노선이 달라서 그랬을까. 아니면 서로의 존재를 몰랐을까. 여전히 풀리지 않는 의문이다. 아무튼 맹자는 공자의 유학을 계승 발전시켜 공자 다음가는 아성으로 불린다. 그는 공자와 사성四聖, 십철十哲, 송조宋朝 육현六賢의 위패를 봉안한 성균관 대성전에 사성으로 배향되었다. 사성은 유학의 도통을 이어받은 공자의 제자들 안회, 증자, 자사, 맹자를 일컫는다. 안회와 증자는 공자의 수제자들이고 자사는 공자의 손자다. 맹자는 자사에게서 학문을 배웠다. 소수서원에 봉안된 「대성지성문선왕전좌도大成至聖文宣王殿坐圖」에는 공자를 중심으로 그의 제자와 유학자 83명의 초상이 그려져 있다. 거기에도 역시 맹자는 공자 바로 아래에 안회, 증자, 자사 등과 함께 배치되어 있다. 유가에서는 유학의 도통이 요-순-우-탕-문-무-주공-공자-맹자-주자로 이어졌다고 보는 것이 정설이다. 맹자는 요순으로부터 시작된 도통을 정립해 후대에 전한 사람으로, 축구로 치면 경기장 중앙에서 플레이하는 미드필더라고 할 수 있다.

맹자의 인생역정은 공자를 많이 닮았다. 그 또한 공자처럼 여러 나라를 주유하며 왕도정치王道政治를 유세했지만 패도정치覇道政治를 지향하던 제후들에게 받아들여지지 않았다. 맹자에 따르면 "무력으로 인을 표방하는 것이 패도이고, 덕으로 인을 행하는 것이 왕도"라고 했다. 그가 살던 전국시대 말기는 인을 가장한 패도가 난무했다. 무력으로 이웃 나라를 정복해 더 넓은 영토를 확보하는 데 혈안이 되어 있던 제후들에게 맹자의 왕도정치는 실현 불가능한 이상주의였을 뿐이다. 더구나 맹자는, 왕이 부덕하여 민심을 잃으

작자 미상, 「대성지성문선왕전좌도」,
비단에 색, 170×65cm, 1513, 소수서원

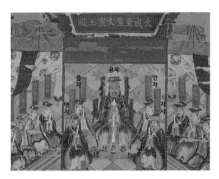

「대성지성문선왕전좌도」, '사성(四聖)' (부분)

면 다른 사람이 새로운 왕조를 세워도 좋다는 역성혁명을 주장했으니 제후들에게 환영받을 리 만무했다. 조선에서 맹자의 성선설이나 사단론을 인용은 하면서도 맹자와 관련된 그림을 제작하지 않은 이유도 그런 사정이 있었기 때문이 아닐까 추정된다. 이 글에서 맹자의 사상 대신 맹모의 자식 교육을 들여다볼 수밖에 없는 이유도 그림이 그것밖에 없기 때문이다.

맹모삼천지교는 맹모택린 외에도 맹모교자孟母教子, 맹모지교孟母之教, 삼천지교三遷之教 등으로도 부른다. 그런데 맹자와 관련해 제작된 그림은 맹모삼천지교 외에도 또 한 점이 있다. 그 그림 역시 맹모의 교육과 관련되어 있다.

맹자가 학업을 중단하자 베를 자른 맹모

유향의 『열녀전』에는 맹모삼천지교 외에 또 다른 이야기가 나온다. 내용은 이렇다. 맹자가 젊은 시절에 집을 떠나 다른 곳에 가서 공부를 하고 있었다. 그런데 어느 날 배움을 그만두고 집으로 돌아와 버렸다. 베를 짜고 있던 맹모가 물었다. "학문은 다 끝마쳤느냐?" 맹자는 "아직 마치지 못했습니다"라고 대답했다. 아들의 말을 들은 맹모는 고생해서 짜고 있던 베를 칼로 잘라버렸다. 깜짝 놀란 맹자가 그 까닭을 물었다. 그러자 맹모가 다음과 같이 대답했다.

> 네가 학문을 그만둔 것은 바로 내가 이 베를 중간에서 잘라버린 것과 다를 바 없다. 군자란 배워서 바른 이름을 세우고, 물어서 지식을 넓혀야 한다. 그렇게 하면 가만히 앉아 있어도 편안하고 또 어떤 일이 닥친다 해도 피해를 멀리할 수 있다. 지금 학문을 그만둔다면 노예 상태에서 벗어날 수 없고 환란에서 떨어질 수 없다. 베 짜는 일을 그만둔다면 어찌 남편과 자식을 입히고 오래도록 양식이 떨어지지 않게 할 수 있겠느냐? 여자가 생업을 포기하고, 남자가 덕 닦기를 게을리한다면, 도둑이 되지 않으면 남의 심부름을 하는 수밖에 다른 도리가 없다.

어머니의 말을 듣고 크게 깨달은 맹자는 아침저녁으로 학문에 매진해 천하에서 이름난 학자가 되었다. 이 이야기는 맹모가 베틀을 잘랐다고 해서 맹모단기孟母斷機 또는 단기지계斷機之戒, 단기지교斷機之敎 등으로 부른다.

구영, 「추맹가모」, 『열녀전』

　명나라의 화가 구영仇英, 1494~1552이 그린 「추맹가모鄒孟軻母」는 유향의 『열녀전』 「모의전」에 실려 있는 맹모단기의 삽화다. 추맹가모가 '추나라 맹가의 어머니'라는 뜻이니 역시 맹모의 교훈이 주된 내용이다. 그림 속에서 맹모는 손을 높이 쳐든 채 아들을 보고 있다. 맹모 옆에는 방금 전까지 그녀가 고생해서 베를 짠 베틀이 놓여 있는데 금세라도 손에 든 칼을 내려칠 기세다. 아들의 교육을 위해서라면 무엇인들 못하겠는가. 이까짓 베는 수십 벌이라도 다시 짤 수 있다. 그러나 배움은 때를 놓치면 그만이다. 어머니의 자세 속에는 그런 단호함이 서려 있다. 맹자는 그런 어머니의 기세에 정신이 번쩍 들었을 것이다. 「추맹가모」는 비록 명나라의 구영이 그린 삽화지만 『열녀전』 자체가 조선시대에 여성의 수신서로 가장 많이 보급되었던 사실

을 생각하면 그 영향이 매우 컸을 것으로 추측된다.

맹모단기도는 유향의 『열녀전』에 삽화로 등장하지만 이야기의 출처는 유향보다 앞선 시기에 살았던 한영韓嬰, ?~BC 158의 『한시외전韓詩外傳』에서 가져왔다. 다만 유향의 『열녀전』에는 삽화라는 시각 이미지를 넣어 독자들의 이해를 높였다는 데 의의가 있다. 『한시외전』에는 맹모단기는 들어 있지만 맹모삼천지교는 들어 있지 않다. 대신 돼지고기와 관련된 다른 이야기가 나온다.

맹자가 어렸을 때였다. 이웃집에서 돼지를 잡았다. 이것을 본 맹자가 어머니에게 여쭈었다. "동쪽 집에서 돼지를 잡던데 무엇에 쓰려는 것입니까?" 맹모는 무심결에 이렇게 말했다. "너에게 주려는 것이지." 그 말을 내뱉은 맹모는 아차 싶었다. 마음에 없는 말을 한 자신이 후회스러웠지만 주워 담을 수도 없었다. 그래서 이렇게 말했다.

"내가 너를 가졌을 때 바른 자리가 아니면 앉지 않았고, 바르게 썰지 않은 것은 먹지도 않으면서 태교를 하였다. 그런데 지금 번연히 알면서도 너를 속였으니 이는 불신을 가르친 셈이 되었구나."

그러면서 이웃집 돼지를 사다가 먹여 주었다. 이것은 속이지 않았음을 밝힌 셈이다.

지금까지 살펴본 맹자의 에피소드에는 맹자 대신 맹모가 주인공으로 등장한다. 맹모가 주인공으로 설정된 이유는 간단하다. 여성의 태교와 육아교육의 중요성을 강조하기 위해서다. 맹자가 아성의 지위에 오를 수 있었던 비결은 맹자가 잘나서가 아니라 맹모삼천지교와 맹모단기지교와 같은 교육의 결과라는 뜻이다. 그러니 자식 잘되기를 바라는 모든 여성은 맹모 따

라하기를 실천하라는 것이 『열녀전』이 쓰여진 배경이다.

'열녀 이데올로기'에 피멍이 든 여성들

『열녀전』의 보급을 통해 맹모삼천지교와 맹모단기지교를 실천하게 만들려는 '현명한 어머니 되기 프로젝트'는 조선시대를 풍미했다. 원래 『열녀전』의 '열녀列女'는 '많은 여성'이라는 뜻이다. 그런데 가부장제가 심화되는 과정 속에서 '열녀列女'는 정절을 위해 목숨을 바쳤던 '열녀烈女'로 축소되었다. 정절은 신분질서를 확립하기 위한 반상의 구분과 같이 가부장제적인 양반 지배층의 논리 체계를 강화하기 위한 최고의 수단이었다. 천한 사람은 귀한 사람의 지배를 받고, 여자는 남편에게 종속되어야 가부장제적인 질서가 흔들림이 없다. 삼강행실도와 오륜행실도를 비롯한 행실도 류의 서적은 모두 반상과 존비의 구별을 세뇌하기 위한 대표적인 수신서였다. 행실도 류의 책이 일반 남녀 백성들을 대상으로 했다면, 『열녀전』은 여성을 대상으로 했다는 것이 차이점이다. 문제는 오랜 세뇌교육과 학습 덕분에 여성들 스스로가 주입된 이데올로기의 전사가 되었다는 점이다.

지배층에서 지속적으로 정절 이데올로기를 세뇌하는 과정에서 수많은 부작용이 속출했다. 세뇌의 희생양은 주로 사회적 약자와 힘없는 사람들이었다. 여성은 그 두 가지 조건을 전부 충족한 '주 타깃'이었다. 가족과 남편을 위해서라면 격렬한 신체훼손도 마다하지 않았고, 자발적인 죽음도 감행했다. 스스로를 가부장제적인 희생물로 바친 열녀들에게 나라에서는 포상까지 하고 열녀문을 세워 자살을 방조하거나 조장했다. 그러다 보니 조선

후기에는 남편을 따라 죽는 여성들의 행렬이 줄을 이었다. 그럴수록 남성의 권위는 더욱 공고해졌다. 이것이 조선시대에 맹모삼천지교와 맹모단기지교를 빙자한 『열녀전』의 대표적인 여성 잔혹사의 실제였다.

그러나 지금은 조선시대가 아니다. 여성도 남성처럼 사회생활을 하고 일을 한다. 이렇게 시대는 변하는데 과거의 고리타분한 관념에 사로잡혀 미혼모의 도덕성을 탓하거나 손가락질을 해서는 안 된다. 미국처럼 인종차별이 심한 나라에서도 카멀라 해리스Kamala Harris, 1964~ 가 부통령이 되어 '유색인 여성도 최고위직에 오를 수 있다'는 가능성을 보여 주는 시대다. 그러니 '미혼모보다는 돌싱이 낫다'고 하는 철없는 소리로 자신의 의식 수준의 바닥을 드러내는 대신 그녀들이 씩씩하게 아이를 기를 수 있도록 도와주고 격려를 해주자. 결혼식을 올리지 않았다는 이유로 자기 자식 아니라고 도망가 버린 아이 아빠에 비하면 자기 아이를 낳고 기르겠다는 미혼모는 훨씬 책임감 있는 사람이다. 그러니 자기 아이를 입양 보내겠다고 글을 올린 사건은 우리 모두의 책임이다. 맹모가 들었더라도 땅을 치고 통곡했을 일이다.

12. 『국수(国粹)－인문전승서(人文傳承書)』, 北京大学出版社, 2017.

'터닝 포인트'의 전과 후

인생을 되돌아보면 삶의 분기점이 되는 때가 있다. 그 분기점을 터닝 포인트라고 한다. 터닝 포인트를 계기로 인생은 전혀 다른 방향으로 흘러간다. 우연한 기회에 귀인을 만나 꽉 막힌 인생길이 뻥 뚫릴 수도 있고, 뜻하지 않게 큰돈이 들어와 옹색했던 살림살이가 확 펴질 수도 있다. 예상치 못한 불행도 터닝 포인트에 해당된다. 암에 걸리거나 실직을 할 수도 있고 사랑하는 사람과 헤어지거나 보이스피싱에 걸려 큰돈을 날릴 수도 있다. 어느 경우든 그 사건들은 인생의 흐름을 크게 바꿔놓는다. 터닝 포인트는 대나무 마디에 해당된다. 대나무는 완전하게 독립된 공간들이 마디를 경계로 층을 쌓아 올라가는 식물이다. 마디와 마디는 그 사이가 완전히 차단되어 있다. 각각의 마디는 비록 한 몸체라고는 하나 서로 전혀 상관없는 관계로 연결되어 있다. 아파트 1층집과 2층집이 전혀 다른 집인 것과 마찬가지다.

터닝 포인트는 개인의 인생뿐만 역사에서도 찾아볼 수 있다. 한 왕조가

끝나고 다른 왕조가 들어서는 지점이 바로 터닝 포인트다. 왕권 교체, 이민족의 침입, 전염병의 창궐, 극심한 한파나 물난리 등이 대표적인 역사의 터닝 포인트다. 이런 일련의 사건은 그 사건이 일어나기 전과 이후의 삶을 전혀 다른 상태로 바꾸어놓는다. 마치 코로나19의 전후가 그러하듯. 중국에서는 주周나라BC 1046~256의 등장이 중국 역사에서 가장 중요한 터닝 포인트였다. 주나라는 상商나라를 무너뜨리고 세웠다. 주나라는 790년 호경鎬京을 수도로 한 서주西周, BC 1046~BC 771와 낙읍洛邑으로 천도한 동주東周, BC 770~BC 256로 구분한다. 백가가 쟁명하고 수많은 나라가 우후죽순처럼 일어났다 사라진 춘추전국시대도 동주에 포함된다. 주나라는 중국 역사상 가장 긴 왕조였고, 친척과 공신들을 제후로 책봉한 봉건제도를 확립한 시기였다. 난세에는 영웅이 난다는 말이 있다. 역사의 터닝 포인트가 된 주나라는 문왕과 무왕, 주공과 강태공 등의 영웅으로부터 시작된다. 그 첫 번째 인물이 문왕이다.

서백의 은택이 마른 해골에까지 미치니

문왕이 서백西伯이 되어 있을 때였다. 서백이란 서쪽 제후의 우두머리란 뜻이다. 서백이 하루는 교외에 행차했는데 죽은 사람의 마른 뼈가 그대로 드러나 있는 모습을 보았다. 서백은 관리에게 명하여 그 뼈를 묻어주도록 했다. 명을 받은 관리가 다음과 같이 말했다.

"이 마른 뼈는 모두가 아주 오래전에 이미 죽어 후손도 끊어진 사람의 것입니다. 이미 주인도 없습니다."

주인도 없는 뼈를 굳이 묻어줄 필요가 있느냐는 질문이었다. 문왕이 대답했다.

"천자는 천하를 가지고 있으니 바로 천하의 주인이다. 제후는 하나의 나라를 가지고 있어 그 한 나라의 주인이다. 지금 이 마른 해골은 내가 곧 그의 주인이다. 어찌 저렇게 드러난 모습을 보고 차마 이를 덮어주지 않을 수 있겠느냐?"

이에 장례를 치러서 덮어주었다. 당시 천하 사람들이 문왕의 이러한 음덕을 듣고 한목소리로 이렇게 말했다.

"서백의 은택은 비록 아무것도 모르는 마른 해골에게도 미치고 있는데 하물며 살아 있는 사람에게 있어서랴?"

무릇 문왕이 정치를 펴서 어짊을 베풂에는 단지 살아 있는 백성에게만 그 은택이 미친 것이 아니라 마른 해골에까지 두루 미쳤다. 문왕의 어진 정치를 강조한 아름다운 이 이야기는 두고두고 인구에 회자되었고 그림의 주제로도 채택되었다. 장거정張居正, 1525~82의 「택급고골澤及枯骨」이 바로 그 그림이다. 그림 오른쪽 상단에 적힌 제목 '택급고골'은 '은택이 마른 해골에까지 미친다'는 뜻이다. 그림은 가로로 휘장처럼 펼쳐진 구름과 꽃을 경계로 상하로 구분된다. 상단에는 문왕이 행차한 마을이 보이고 하단에는 택급고골의 이야기가 묘사되어 있다. 하단 중앙에는 황금색 복장을 한 인물이 공수 자세를 취하고 서 있는데 그의 머리 뒤에는 '문왕文王'이라고 적혀 있다. 문왕을 중심으로 오른쪽에는 그가 타고 온 마차가 배치되어 있고, 왼쪽에는 마른 뼈를 담는 사람들이 보인다. 문왕은 지금 그의 앞에 꿇어앉은 관리를 향해 "지금 이 마른 해골은 내가 곧 그의 주인이다"로 시작되는 유명한

연설을 하는 중이다.

「택급고골」은 중국의 역대 황제들의 일화를 그린 『도해역대군감圖解歷代君鑑』에 실려 있다. 『도해역대군감』은 명明 나라의 정치가 장거정이 열 살이던 황태자 신종을 위해 만든 교제 『제감도설』을 바탕으로 만들었다. 중국의 역대 제왕들에 대한 스토리를 그림과 글로 엮은 책이다. 『제감도설』의 「택급고골」은 일본 판본이다. 『제감도설』이 한국과 중국은 물론 일본에서도 인기 있는 책이었음을 알 수 있다. 「택급고골」의 구성은 오

작자 미상, 「택급고골」, 『도해역대군감』,
목판 채색, 32.6×35.6cm, 19세기, 한국학중앙연구원

장거정, 「택급고골」, 『제감도설』,
일본 판본, 26×36.2cm, 1858, 국립중앙도서관

른쪽에는 그림을, 왼쪽에는 『제감도설』의 내용이 적혀 있다. 구성은 『제감도설』과 『도해역대군감』이 똑같지만 그림은 그 분위기가 전혀 다르다. 『제감도설』의 「택급고골」은 양쪽 페이지에 두 개의 그림이 나누어져 있는데 『도해역대군감』에서는 두 개의 그림을 하나로 만들었다. 무엇보다 두드러진 차이점은 색채다. 『도해역대군감』에서는 적색과 청색, 황색과 녹색 등의 강렬한 채색이 눈을 사로잡는다. 화면 중간의 구름 사이로 보이는 나무들은

복숭아꽃과 살구꽃으로 보이는 꽃나무로 바뀌었다. 오른쪽 하단과 구름 뒤에 보이는 바위는 녹색과 청색으로 칠해졌는데 이런 색채는 조선시대 왕실에서 소장한 일월오봉도日月五峯圖 등에서 자주 볼 수 있는 특징이다. 『도해역대군감』의 「택급고골」이 중국에서 온 『제감도설』을 원본으로 하고 있지만 그림은 완전히 조선화되었음을 알 수 있다.

특이한 것은 『도해역대군감』과 거의 동일한 형식의 그림이 『군왕좌우명君王左右銘』이란 제목으로 경기도박물관에 소장되어 있다. 박지영의 석사학위논문 「동아시아 삼국의 『제감도설』 판본과 회화 연구」에 따르면, 이 두 작품은 현재 소장처는 다르지만 그림의 크기나 양식을 고려해 볼 때 본래 하나였던 것이 분질되었을 것으로 추정했다. 『도해역대군감』과 『군왕좌우명』은 『제감도설』에 수록된 이야기의 일부만 추려 화려한 채색으로 개장한 그림책이다. 『제감도설』은 제왕을 위한 교재였던 만큼 왕실에서 수용되었고 그 수도 한정적이었다. 즉 왕이 될 사람은 이 책을 보면서 사치와 방종에 빠지지 말고 훌륭한 인재를 등용하고 백성들에게 선정을 베풀라는 의미가 담겨 있었다.

고난 속에서도 잃지 않은 측은지심

『고신도』는 중국 고대의 본받을 만한 왕과 신하의 모습을 그리고 한글로 제목을 적은 책이다. 그중에는 「문왕」의 초상화도 실려 있다. 그의 얼굴에는 그가 겪었을 고난의 시간이 제거되어 있다. 그렇다고 그가 마냥 즐겁게 살았을까? 사람들은 성품이 너그럽고 여유로운 사람을 보면 그가 아무

런 고생도 하지 않고 살았을 것으로 착
각한다. "먹고살기 힘들어봐라. 어디 다
른 사람 챙길 여유가 있는가." 그런 말
과 함께 큰 어려움 없이 무난하게 살았
기 때문에 남을 돌볼 수 있는 여력이 생
겼다는 논리다. 그렇게 말하는 사람일
수록 사소한 상처에도 죽는 소리를 한
다. 이를테면 암에 걸려 큰 수술을 앞둔
사람 앞에서 칼에 베여 반창고 붙인 자
신의 손가락을 내밀며 아파 죽겠다고
하는 식이다. 물론 그 사람을 비난할 일
도 아니다. 손가락에 상처를 입은 사람

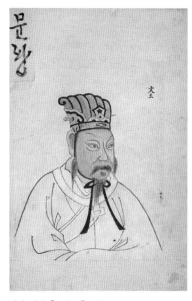

작자 미상, 「문왕」, 『고신도』,
26×20cm, 국립중앙도서관

에게는 자신의 상처가 다른 사람의 암보다 더 아프게 느껴질 수도 있기 때
문이다. 큰일을 겪어보지 않은 사람에게는 작은 일도 큰일처럼 힘들기 마련
이다.

　문왕 서백의 은택이 마른 해골에까지 미칠 수 있었던 이유는 그가 아무
런 근심 걱정 없이 살았기 때문이 아니다. 서백이야말로 갖은 핍박을 다 겪
은 사람이었다. 서백은 상나라 끝물에 살았던 사람이다. 그는 상나라의 마
지막 황제 주제紂帝의 신하였다. 한 왕조의 마지막 황제가 항상 그러하듯 주
제의 폭정도 상상을 초월할 정도였다.

　주제는 어쩌다 그렇게 됐을까. 오만함 때문이었다. 그에 대한 자세한 인
물묘사는 『사기』 「은본기」에 자세히 나온다. 주제는 타고날 때부터 영리하

고 민첩하며 변별력이 뛰어났다. 힘도 장사여서 맨손으로도 맹수와 싸울 정도였다. 그의 지혜는 간언이 필요하지 않았고, 말재주는 허물을 교묘히 감추기에 충분했다. 그는 자신의 재능을 신하들에게 뽐내며 천하에 그 명성을 드높이려고 했으며, 모두가 자신의 아래에 있다고 여겼다. 그 오만함이 결국 상나라를 멸망에 이르게 했다. 그는 세금을 무겁게 매겨 황실을 돈으로 채웠고, 개나 말과 기이한 물건들을 거둬들여 궁실을 가득 채웠다. 폭군은 폭군의 전철을 밟기 마련이다. 그는 하夏나라를 망하게 한 걸왕처럼 주지육림을 만들어 술로 만든 연못과 고기의 숲에서 밤새도록 술을 마시게 했다.

　폭군은 폭군의 전철을 밟으며 더욱더 진화된 행태로 타락하기 마련이다. 주제는 그를 원망하는 백성들이 많아지고 그를 배반하는 제후들이 많아지자 포격炮格이라는 형벌을 만들어냈다. 포격은 기름칠한 구리 기둥 아래 불을 지피고 죄인에게 기둥 위를 걸어가게 하는 형벌이다. 뜨거운 기둥 위를 걸어가야 하니 뛸 수밖에 없고, 뛰자니 기름을 칠해 놔서 미끄러져 불에 떨어지게 되어 있다. 결국 몸부림을 치다 죽는 모습을 구경하자는 형벌이다. 주제는 그 모습을 보고 서커스를 보듯 즐거워했다. 말을 듣지 않는 사람이라면 황후나 삼공이라도 포를 떠서 죽였다.

　어느 시대나 폭군 밑에는 아첨하고 고자질하는 간신이 있기 마련이다. 주제의 폭정에 서백이 저절로 탄식을 하게 되었다. 그 모습을 본 간신이 주제에게 쪼르르 달려가 고자질했다. 서백은 당장에 유리羑里의 옥에 갇혔다. 서백은 이 감옥에 7년 동안 유폐되어 있으면서 복희씨의 팔괘를 인간에게 접목한 역易을 만들었다. 그것이 『주역』이다. 『주역』은 '주나라의 문왕이 만든 역'이라 붙여지게 된 이름이다. 복희씨의 팔괘가 선천팔괘라면, 문왕팔

괘는 후천팔괘라고 부른다. 서백은 언제 죽을지도 모르는 목숨이다 보니 자신의 인생에 대해 깊이 생각했을 것이고 그 범위를 확장해 우주와 인간과의 관계까지 거슬러 올라갔을 것이다. 누군가에게 감옥은 세상으로부터 고립된 장소가 될 수도 있지만 누군가에게는 자신의 철학을 완성할 수 있는 사색의 장소가 될 수도 있다. 서백의 경우는 후자였다.

그렇다면 서백이 『주역』을 지은 것은 그가 할 일이 없어서 심심해서 그랬을까. 아니다. 그는 시시각각 조여 오는 죽음에 대한 공포 못지않게 역사상 그 누구도 겪어보지 못한 비통한 일을 겪어야만 했다. 서백이 감옥에 갇히기 전이었다. 그는 큰아들 백읍고伯邑考를 인질로 보내 주제의 마부가 되게 했다. 주제는 서백을 감옥에 가둔 뒤 이렇게 말했다.

"내가 들으니 성인聖人은 그 자식을 먹지 않는다고 한다."

그러면서 백읍고를 삶아 그 고깃국을 서백에게 먹게 했다. 아마 그때였을 것이다. 서백이 상나라를 무너뜨려야겠다고 굳게 결심한 계기 말이다. 아비에게 아들을 삶은 국을 먹게 하는 폭군은 영원히 사라져야 한다는 것을. 서백은 아무 말 없이 그 고깃국을 먹었다. 그러자 주제가 그를 비난하며 큰소리로 말했다.

"누가 창昌, 문왕을 가리켜 성인이라고 하는가!"

서백이 옥살이를 하는 동안 감옥 밖에서는 그를 석방시키기 위해 백방으로 뛰는 사람들이 있었다. 서백의 신하 중 굉요閎夭, ?~?가 대표적이었다. 굉요는 당대 최고가는 미녀와 기이하고 진귀한 보물과 서른여섯 필의 준마를 구해 주제에게 바쳤다. 준마는 지금으로 치면 고급 자동차이니 엄청난 뇌물을 바쳤다고 보면 된다. 주제는 뇌물을 받자마자 이렇게 소리치며 즉시 서

백을 풀어주었다.

"이 중에서 한 가지만으로도 서백을 풀어주기에 충분한데, 하물며 이렇게 많이 바치다니!"

서백은 나오자마자 낙수 서쪽에 있는 알토란같은 땅을 주제에게 바쳤다. 그가 바친 땅은 주나라의 요지 중의 요지였다. 뜻밖의 부동산을 취득하게 된 주제는 서백이 인사성이 밝다고 생각했다. 그를 풀어주는 대가로 뇌물을 바쳤다고 확신했다. 주제는 서백이 은혜를 잊지 않는 모습을 보면서 자기 사람이라고 여겨 원하는 것을 말해 보라고 했다. 당시는 부동산을 매개로 한 관직매매의 커넥션이 공공연하던 시절이었다. 주제는 서백이 더 큰 이익을 위해 알토란같은 땅을 리베이트 자금으로 바쳤다고 생각했다. 그런데 서백의 입에서 나온 청이 의외였다. 포격형을 없애 달라는 요청이었다. 조금 모자라는 사람 아닐까? 욕심 많고 탐욕스러운 주제마저 놀랄 정도였다. 부동산이라면 아무리 높은 자리에 있는 사람이라도 '직을 버리고 집을 택하는' 것이 세상의 논리다. 그런데 서백은 엄청난 돈을 포기한 대가로 자신의 이익과는 전혀 상관없는 포격을 얘기하는 것이 아닌가. 잠시 동안 제정신이 돌아온 주제는 즉시 포격형을 없애라고 명을 내렸다. 동시에 서백을 서방의 우두머리로 삼았다.

서백은 봉국으로 돌아가 조용히 덕을 쌓고 선정을 베풀었다. 그의 교화가 어느 정도였는지를 알려 주는 다음과 같은 일화가 전한다. 주나라 곁에 있던 우虞와 예芮에 사는 사람들 사이에서 소송이 일어났다. 그들은 법적인 다툼에서 결론을 낼 수 없자 주나라로 서백을 만나러 갔다. 두 사람은 주나라 국경 내에 들어서자 예상치 못한 모습을 보게 되었다. 밭을 가는 사람들

이 서로 밭의 경계를 양보했다. 자기 밭의 경계를 서로 침범했다고 다투던 모습과는 정반대였다. 그 모습을 보고 두 사람은 심하게 부끄러웠다. 그들은 미처 서백을 만나지도 않고 돌아서면서 다음과 같이 말했다.

"우리가 싸운 것은 주나라 사람들이 부끄러워하는 것인데 무엇 때문에 가겠는가? 단지 치욕만 얻을 뿐이네."

그러고는 각자의 나라로 되돌아가 그들도 주나라 사람들처럼 밭의 경계를 양보했다. 이 소문을 들은 사람들은 이구동성으로 서백을 '천명을 받은 문왕'이라고 일컬었다. 문왕은 그의 아들 무왕이 주나라를 세운 후 추존한 서백의 명호다.

「우예쟁전虞芮爭田」은 땅의 경계를 두고 다투던 우와 예의 사람들이 주나라를 방문한 장면을 그린 작품이다. 그림 한가운데에는 두 대의 수레에 탄 사람들이 보인다. 우와 예의 사람들이다. 화면 아래쪽에는 밭을 갈며 서로 밭이랑을 양보하는 사람들이 보인다. 좌측에는 남녀노소가 길을 달리하며 걷고 있으며 젊은이는 노인을 대신해 짐을 짊어졌다. 이런 모습은 화면 위쪽에도 또다시 등장한다. 주나라 사람들이 예법에 맞춰 사는 것이 보편적이었음을 알 수 있다. 제시에는 이렇게 적혀 있다. "우와 예가 땅을 두고 다투던 마음이 마치 봄에 눈과 얼음이 녹듯 사라졌으니, 주 문왕의 정치와 교화를 알 수 있구나.虞芮爭田之心 能似春雪氷消 可見周文王之政化乎." 이 내용은 『시경』 「대아」 '면綿'과 사마천의 『사기』 「주본기」에 나온다.

택급고골의 에피소드도 '천명을 받은 문왕'이 펼친 선정 중의 하나일 것이다. 반면 주제는 변하지 않고 악행을 저질렀다. 주제의 배다른 형인 미자微子와 친척인 기자箕子는 주왕에게 여러 차례 간언해도 듣지 않자 상나라를

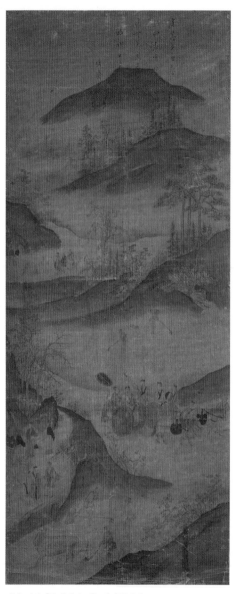

자자 미상, 「우예쟁전」, 『고석성왕치정도』,
비단에 색, 106.7×43cm, 국립중앙박물관

떠났다. 주제의 친척인 비간比
干도 마찬가지였다. 그는 "신하
된 자는 목숨을 바쳐 간언하지
않을 수 없다"라고 하면서 물
러서지 않고 간언했다. 비간의
모습을 보고 권위에 대한 도전
으로 본 주제는 화가 치밀어
다음과 같이 말했다.

"나는 성인聖人의 심장에는
일곱 개의 구멍이 있다고 들었
다. 어디 그 말이 진짜인지 확
인해 보겠다."

그러면서 비간의 배를 갈라
그 심장을 꺼냈다. 상황이 이
렇다 보니 대부분의 제후들이
주임금을 배반하고 서백에게
몰려갔다. 서백은 이들의 도움
을 받아 주변 제후국을 정벌하
며 연전연승했다. 서백이 무서
운 기세로 세력을 확장하자 두
려움을 느낀 신하가 주제에게
그 사실을 알렸으나 주제는 다

음과 같이 대답했다.

"내게 천명이 있는데 그가 무엇을 할 수 있겠느냐!"

서백은 다른 사람들이 그에게 천명이 있다고 인정한 반면 주제는 자신만이 혼자 천명을 받았다고 생각했다. 역사가들은 총명했던 주제가 폭군으로 전락하게 된 원인이 애첩 달기妲.?~? 때문이라고 지적한다. 주제가 달기라는 음탕한 여인에 빠져 그녀가 시키는 대로 하다 보니 폭군이 되었다는 것이다. 그래서 '암탉이 울면 집안이 망한다'는 식으로 여성들이 자기 목소리를 내는 일을 극도로 혐오하고 경계한다. 이런 식의 논리야말로 문제의 본질은 간과한 채 엉뚱한 사람에게 책임을 씌우려는 비겁한 발상에 불과하다. 주제가 못났기 때문에 달기 같은 여인을 가까이 한 것이고 공과 사도 구분하지 못했으니까 나라를 말아먹은 것이다.

주제가 이렇게 어리석은 생각에 빠진 것은 그가 공부를 하지 않았기 때문이다. 주제의 선조인 성탕에게 이윤은 천명에 대해 말한 바 있다. 천명은 일정한 사람에게만 주어지는 것이 아니라 오직 덕이 있는 자에게만 주어진다는 사실을 말이다. 사람이 오만하면 눈에 보이는 게 없다. 자신만이 옳다고 여겨 편견을 정론이라고 고집한다. 그러니 눈 밝은 사람들은 전부 떠나기 마련이다. 그들은 주제를 떠나 서백에게 갔다. 그중에는 태공망으로 알려진 여상呂尙도 있었고, 백이伯夷와 숙제叔齊 같은 의인도 있었다. 백이와 숙제는 결국 노선이 달라 서백의 아들 무왕 때 갈라서게 된다. 또한 문왕이 꿈으로 현몽을 받아 여든 살의 노인 여상을 발탁한 드라마틱한 이야기도 있다.

문왕이 천명을 받게 된 비결

문왕 서백이 주나라의 시조가 될 수 있었던 비결은 그에게 측은지심이 있었기 때문이다. 『맹자』 「공손추상」에는 측은지심에 대해 이렇게 적혀 있다.

"사람에게는 모두 남에게 차마 못하는 마음(仁心)이 있다. 옛날 선왕先王들은 남에게 차마 못하는 마음이 있어 남에게 차마 못하는 정사(仁政)를 행하셨다. 남에게 차마 못하는 마음으로 남에게 차마 못하는 정사를 행한다면 천하를 다스리는 것은 손바닥 위에 놓고 움직이는 것처럼 쉬울 것이다."

천명을 받은 왕조의 특징을 보면 위정자의 정책 바탕에 측은지심이 깔려 있다. 반면 몰락하는 왕조의 특징에는 일정한 공식이 있다. 그것은 오만함과 편 가르기를 통해 제 무덤을 제가 판다는 것이다.

백성이 고달픈데 왕이 괜찮을 수 없고, 왕이 행복한데 백성이 불행할 수 없다. 그 논리를 잘 깨우친 왕은 백세 천세 칭송을 받았고 반대의 경우는 손가락질을 받았다.

주자

힘이자 족쇄가 된 사상의 운명

2010년 8월, 중국 푸젠성福建省에 있는 우이산武夷山 계곡에 다녀왔다. 우이산은 송나라의 주희가 무이정사武夷精舍를 짓고 은거하며 강학과 저술에 전념했던 곳이다. 주희는 36봉과 37암의 빼어난 경치를 자랑하는 우이산을 휘도는 아홉 굽이의 계곡을 따라 배를 타며 유람했다. 유람의 결과 탄생한 작품이 그 유명한 「무이도가武夷櫂歌」다. 「무이도가」는 아홉 계곡의 아름다움을 묘사했기 때문에 「무이구곡가武夷九曲歌」라고도 한다. 내가 우이산을 찾아간 이유는 특별히 주희를 숭모해서가 아니었다. 조선시대에 지속적으로 그려진 무이구곡도의 출처가 궁금했기 때문이다.

무이구곡도를 그린 조선의 화가들은 마치 그들이 실제로 현장답사를 다녀온 것처럼 구곡의 명칭과 봉우리 이름을 세세하게 적어넣었다. 어디 그뿐인가. 그림 속의 산봉우리와 기암절벽들은 이곳이 신선들이 사는 선계가 아닐까 싶을 정도로 환상적이었다. 조선시대 사람들의 환상을 직접 검증해 봐

야 했다. 무이구곡도는 단순히 특정한 장소를 그린 풍경화가 아니기 때문이다. 무이구곡도 자체가 곧 주희를 상징했다. 주희를 이해하는 것은 곧 조선시대의 근본 바탕을 아는 것이다. 조선은 주희가 완성한 성리학이라는 사상적 토대를 기둥 삼아 세워진 나라였다. 또한 주희는 요-순-우-탕-문무-주공-공자-맹자로 이어지는 도통道統의 마지막 주자였다. 이것이 바로 조선시대 선비들이 선호한 중국 성현과 고사高士들을 살펴보는 주인공으로 주희를 선택한 이유다.

조선시대를 지배한 주자의 가르침

주자朱子가 집대성한 성리학은 조선 왕조의 통치 철학이자 이데올로기의 기반이었다. 이러한 위대한 분의 이름을 함부로 부르기가 왠지 민망하다. 그래서 주희라는 이름 대신 주자라고 높여 불렀다. '자子'는 '스승님' 혹은 '선생님'이라는 뜻으로 스승에 대한 호칭이다. 부자夫子라고도 한다. 공자를 공구孔丘라는 이름 대신으로, 맹자를 맹가孟軻라는 이름 대신으로 부르는 것과 똑같다. 존경하는 스승님의 이름을 함부로 부르는 대신 공자, 맹자, 주자라고 하면 '공 선생님', '맹 선생님', '주 선생님'이 되니 그 자체가 곧 존경심을 표현하는 것이다.

조선시대 사람들이 주 선생님을 어떻게 생각했는지를 알 수 있는 척도는 초상화의 제작이다. 주자의 초상화는 각종 서적의 삽도挿圖와 『역대군신도상』 같은 성현도상첩에 포함되어 있다. 서원에 봉안된 예배용 초상화와 주자가 무이구곡을 유람하는 장면을 그린 고사인물도에서도 확인할 수 있다.

초상화는 반신상과 전신상, 전신입상과 전신좌상 등 다양하다. 게다가 다른 성현과는 다른 주자만을 위한 특이한 추숭 형식이 더해졌다. 그것이 바로 무이구곡도의 제작이었다. 이 모든 작업이 다 '주 선생님'의 학문석 업적과 행적을 선양하기 위한 방법이었다.

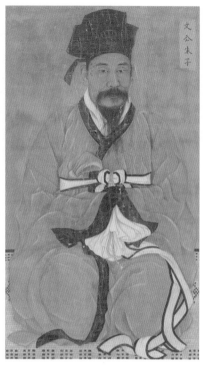

채용신, 「주자 초상」,
비단에 색, 110.2×65cm, 1914, 경상대도서관

채용신이 1914년에 그린 「주자초상朱子肖像」은 대표적인 봉안용 초상화다. 「주자 초상」은 공수 자세를 취하고 무릎을 꿇고 앉아 있는 전신궤좌상全身跪坐像이다. 주자는 머리에 복건幅巾을 쓰고 있고, 얼굴은 우안팔분면右顔八分面의 측면관을 하고 있으며 옥색 유복儒服을 입었다. 유복은 보통 흰색을 입는데 푸르스름한 옥색을 입은 모습이 특이하다. 그림 오른쪽 상단에는 '문공주자文公朱子'라고 적혀 있다. 문공은 주자가 받은 시호諡號다. 주자 용모의 특징은 우안팔분면의 측면관과 복건, 그리고 오른쪽 관자놀이의 북두칠성 모양의 반점이 전형적이다. 채용신은 초상화를 제작할 때 거의 정면상을 고집하는 것이 특징이다. 그런데 「주자 초상」은 측면관으로 그렸다. 이런 특징은 채용신이 그린 또 다른 주자상인 「회암주선생유상晦菴朱先生遺像」(성균관대학교박물관 소장)

「주문공」, 『고선군신도상』, 1584, 장서각

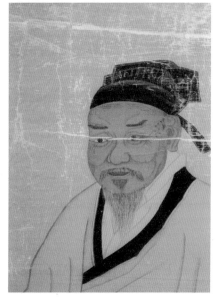

작자 미상, 「주자 초상」(부분),
비단에 색, 102.3×46cm, 충현서원

에서도 똑같이 적용된다. 채용신이 「주자 초상」을 그리면서 중국에서 들어온 서적과 성현도상첩 속의 주자상의 특징을 매우 자세히 알고 있었음을 알 수 있다. 명나라 때 출판된 『고선군신도상』의 「주문공朱文公」을 보면 얼굴의 측면관과 복건, 오른쪽 관자놀이의 북두칠성 모양의 반점이 보인다. 이런 신체적인 특징이 얼마나 강한 인상을 주었던지 충현서원에 소장된 「주자 초상」 같은 사례도 등장했다. 원래 오른쪽 관자놀이에 있던 북두칠성 모양의 반점이 왼쪽에 그려진 것이다.

채용신이 그린 「주자 초상」은 「놀림받던 '상갓집 개'의 눈부신 반전」에서 소개한 「지성선사공자상」과 함께 제작되었다. 두 작품은 채용신이 그린 성현 초상화 중 드물게 연도가 밝혀진 사례들이다. 두 성현의 초상화는 2018년에 비

로소 세상에 알려졌다. 경남 진주의 도통사에 봉안되어 있던 초상화를 경상대도서관에 영구 기증한 것이 계기가 되었다. 도통사에서는 사당 중앙에 공자상을 봉안해 남쪽으로 향하게 했고, 동쪽에는 주자상을, 서쪽에는 안자상安子像을 배치했다. 공자상이 남면을 했다는 것은 그를 제왕도 동일하게 인정했다는 뜻이다. 제왕만이 남면을 하기 때문이다. 공자는 생전에 왕관을 쓴 적이 없는 소왕素王이었지만 사후에 계속 봉호를 받았고, 당나라 현종 때는 문선왕文宣王에 추증되었다. 이 말은 공자 옆에 시립한 주자와 안자의 직위도 그만큼 높아졌다는 뜻이다.

그런데 서쪽에 배치한 안자상의 주인공은 공자의 제자 안회顔回가 아니다. 고려 충렬왕 때 원나라에서 성리학을 도입한 안향安珦, 1243~1306이다. 안향에게도 역시 '자'를 붙였다. 공자나 주자 못지않게 동방에 유학을 전해 준 공이 크기 때문이라 여겨서였다. 이것이 문제였다. 도통사에 공자 옆에 주자와 안자의 초상화를 봉안한 것은 전례를 찾아볼 수 없었다. 도통사를 공격한 유림儒林들은 안향이 안회, 증자, 자사, 맹자보다 더 높은 것이냐고 따졌다. 통상 공자 옆에는 네 명의 제자가 시립하는 것이 관례였기 때문이다. 기존의 관념을 깨고 무엇인가 새롭게 해석해 보겠다는 시도는 그만큼 어려운 법이다. 채용신이 「주자 초상」을 제작해 도통사에 봉안했던 1914년의 유림계의 상황이 그러했다.

안향은 호가 회헌晦軒인데 주자를 사모하여 지은 호이다. 주자는 유난히 '회晦' 자를 아껴 자신의 자字와 호로 썼다. 주자의 자는 원회元晦, 중회仲晦이고, 호는 회암晦庵, 회옹晦翁이다. '회'는 그믐을 뜻하니 어둡고 캄캄한 상태를 의미한다. 주자가 자신의 학문이 부족하다는 겸양의 의미로 사용한 글

강세황, 「무이구곡도」(부분),
종이에 엷은색, 25.5×406.8cm, 1753, 국립중앙박물관

푸젠성의 무이구곡, 2010

자라고 할 수 있다. 안향은 학문과 사상의 거인인 주자가 '아직도 나의 학문은 부족하여'라는 자세를 견지했으니 감동받았을 것이다. 그가 주저없이 주자의 '회'를 차용해 자신의 호로 편입시킨 이유다. 안향은 1290년에 연경에서 귀국할 때 주자서朱子書와 함께 공자와 주자의 초상을 모사해 왔다고 전한다.

주자를 만날 수 있는 또 다른 루트, 무이구곡도

존경하는 '주 선생님'을 흠모하고 추종한 후학들은 스승의 초상화뿐만 아니라 『주자대전』이나 『주자어류』 등 주자와 관련된 책을 간행했다. 정조의 시문과 산문을 엮은 『홍재전서』에는 주자 관련 서적의 간행에 대해 이렇게 적혀 있다.

> 요즘 내가 주부자의 저서를 천명하여 집집마다 외워 익히고 사람마다 연구하도록 하려는 것은 그것이 천리를 밝히고 인륜을 바로잡는 일에 준칙이 되기 때문이다. 이단과 간특한 학술이 따라서 배격을 당하는 것도 반드시 이를 통하여 이루어질 것이니, 말하자면 천리와 인륜의 큰 원칙을 강론하여 밝히는 문제 정도는 오히려 소소한 절차상의 한 부분에 속하는 것이다.

강력한 왕권정치를 지향했던 정조는 주부자의 책을 간행하여 사람들을 교육시키면 '천리가 밝혀지고 인륜이 바로잡아질 것'이라고 확신했다. 정조의 말은 유선諭善, 왕세손을 가르치던 관직 이성보李城輔가 상소한 내용에 대한 답이었다. 이성보의 상소문에는 "우리 자양부자紫陽夫子는 수많은 현인의 업

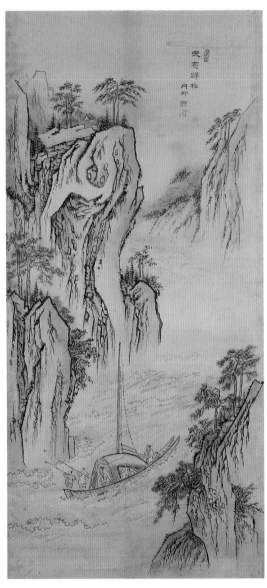

김홍도, 「무이귀도」,
종이에 엷은색, 111.9×52.6cm, 간송미술관

적을 집대성하고 천년 동안 끊긴 도통을 이어받아 내놓는 말들이 모두 하늘의 이치를 밝히고 성인의 도학을 여는 요체가 아닌 것이 없다"라고 하면서 그 저서들이 여러 질로 흩어져 그 전체를 볼 수가 없으니 "전하께서 전질을 하나로 편집"해 주십사 하는 내용이었다. 자양부자는 주희의 호다. 이성보의 상소와 정조의 대답에서 조선시대 사람들이 주자를 어떻게 생각했는지 확인할 수 있다.

김홍도의 「무이귀도 武夷歸棹」는 주자가 우이산 계곡을 유람하는 장면을 그린 고사인물화다. 나를 우이산으로 향

하게 만든 결정적인 작품이다. 높이 솟아오른 절벽 사이로 계곡 물살이 가파르다. 주자를 실은 배 한 척이 지그재그로 굽이치는 계곡물을 타고 조심스럽게 내려온다. 두 명의 사공이 배가 부딪치지 않도록 장대로 절벽을 밀고 있다. 날카롭게 솟은 바위는 연잎 줄기처럼 생긴 하엽준荷葉皴을 써서 오래된 세월의 흔적을 보여 준다. 그림 내용은 주자가 계곡을 유람하는 모습이 주제이지만 그보다는 우이산 계곡의 자연풍광을 드러내는 데 주안점을 둔 것 같다.

정조가 주자를 생각하는 마음이 특별했듯이 정조의 뜻을 받든 김홍도도 무이계곡을 성심껏 그렸다. 김홍도는 1800년에 정조에게 진상할「주부자시의도8폭병풍朱夫子詩意圖八幅屛風」을 제작했다. 그중 6폭이 현재 삼성미술관 리움에 소장되어 있다. 이 병풍을 본 정조는 김홍도가 "주자가 남긴 뜻을 깊이 얻었다"라고 칭찬했다.

16세기부터 조선에서 그려진 무이구곡도는 세로가 긴 족자 형식과 가로가 긴 두루마리 형식 등 두 가지로 나눌 수 있다. 족자 형식은 한 화면에 무이계곡 전체를 압축해서 넣은 식이다. 반면 두루마리 형식은 마치 배를 타고 구곡을 여행하듯 그림을 펼쳐가면서 감상할 수 있도록 구성되었다. 강세황이 1753년에 그린「무이구곡도」가 대표적이다. 그러다가 김홍도가 살던 18세기에는 각 계곡을 독립된 장면으로 병풍으로 제작하게 되었다. 또한 조선시대 문사들은 자신이 살던 곳에 구곡을 만들고 주자처럼 살기를 희망했다. 율곡栗谷 이이李珥, 1536~84의「고산구곡高山九曲」, 송시열의「화양구곡華陽九曲」, 권상하權尙夏, 1641~1721의「황강구곡黃江九曲」등이 대표적인 예라 할 수 있다. 주자를 흠모하는 단계를 뛰어넘어 주자와 같이 살겠다는 의지

의 표현이었다. 주자에 대한 흠모가 거의 종교적인 수준에 이르렀음을 알 수 있다. 그렇다면 도대체 주자의 어떤 점이 조선시대 사람들을 그렇게 사로잡았을까.

주자성리학을 고수한 조선 왕조의 교훈

안향이 들여온 주자학은 여말선초의 지식인 사이에서 급속도로 확산되었다. 당시에 고려는 권문세족의 횡포와 불교의 폐단으로 무너져가고 있었다. 이런 혼란기에 신진사대부들은 왕조를 교체하고 새 왕조를 뒷받침해 줄 혁신적인 사상체계가 필요했다. 그때 안향이 전해 준 성리학이 큰 역할을 했다. 성리학은 주자에 의해 집대성되었기 때문에 주자학이라고 한다. 또한 정주학程朱學, 이학理學, 도학道學, 신유학新儒學 등으로도 불린다. 주희는 주렴계周濂溪, 1017~73, 장횡거張橫渠, 1020~77, 정명도程明道, 1032~85, 정이천程伊川, 1033~1107 등을 계승하여 성리학을 집대성하였다.

성리학은 '성명, 의리의 학性命義理之學'의 준말이다. 주자는 공자와 맹자의 유교사상에 우주 만물의 생성과 운행을 '성리性理, 의리義理, 이기理氣' 등의 형이상학인 체계로 해석하여 체계화했다. 성리학자들은 불교의 출세간적이고 허무주의적인 사상과 도교의 은둔적인 경향을 비판하면서 자신들의 사상이 참된 학문이라고 주장했다.

그러나 송대 이전 당나라까지 중국의 사상계는 불교의 선종이 지배하다시피 했다. 남회근南懷瑾, 1918~2012은 『맹자와 공손추孟子與公孫丑』에서 "주희를 비롯한 성리학자들 역시 겉으로는 유가인 척하지만 내적인 수양은 선禪

아니면 도道를 수련한 '외유내선外儒內禪'이었다"라고 평가했다. 성리학의 사유체계 자체도 선종과 도가에서 훔쳐오기까지 해놓고서 오히려 양쪽을 욕한다고 비난했다.

아무튼 성리학에서는 우주의 본체를 이루는 '성리, 의리, 이기'를 개인의 수양과 사회공동체의 윤리규범으로 접목하는 데 성공했다. 성리학의 교본이라 할 수 있는 『대학大學』에는 개인의 수양이 어떻게 국가 통치에까지 연결될 수 있는가를 명쾌하게 제시해 놓았다. 그것이 바로 '명덕明德', '신민新民', '지어지선至於至善'의 삼강령三綱領과, '격물格物', '치지致知', '성의誠意', '정심正心'과 '수신修身', '제가齊家', '치국治國', '평천하平天下'의 팔조목八條目이다. 개인의 수양에서 시작된 '수신'이 '치국'을 넘어 '평천하'까지 할 수 있다는 사상체계는 가족 중심의 혈연공동체뿐만 아니라 국가라는 사회공동체 안에서도 대환영을 받았다. 혈연공동체에서 사회공동체로 편입하기 위해서는 『주례』에서 강조한 예禮가 기반이 되었다.

예는 무엇일까? 예는 단순히 고개를 숙여 인사하는 정도의 개념이 아니다. 예의 사전적 의미는 '마땅히 지켜야 할 도리' 또는 '적절함'을 뜻하는 유교개념이다. 그런데 고대의 '마땅히 지켜야 할 도리'는 사회구성원들에게 보편적으로 적용할 수 있는 원칙이 아니었다. 우홍巫鴻, 1945~ 은『순간과 영원』에서 "예의 체계는 차별적이고 계층화된 사회에 의지하고 있으며 또 그것을 보증해 주고 있기도 하다"라고 설명한다. 예는 왕과 경대부, 서민과 최하위층을 '구분하는 것'의 표현이었다. 귀한 자와 천한 자 사이의 등급과 지위를 구분하기 위해 의복도 차별을 두었고 앉는 자리도 구분했다. 이런 구분을 명확하게 지키지 않을 때 사람들은 불법적이며 비도덕적이란 뜻으로

타이베이의 룽산쓰와 '문창제군전'의 자양부자,
타이완, 2016

'비례非禮'하다거나 '무례無禮'하다고 비난했다. 그래서 예는 군신君臣, 상하上下, 장유長幼의 지위를 구분하고, 남녀, 부자, 형제 관계를 구별할 수 있게 해주었다. 그 속에서 이른바 질서라고 부르는 체계가 성립되었으니 예야말로 고대 사회공동체가 지속될 수 있는 작동요인이었다. 그 체계를 정립한 사상이 성리학이었다. 그러니 성리학이야말로 가정에서부터 국가에 이르기까지 강고한 체계가 확립되고 지속되기를 바라는 사람들에게 가장 환영받을 만한 사상이었다.

몇 년 전에 타이완에 간 적이 있었는데 타이베이의 룽산쓰龍山寺에서 재미있는 사실을 발견했다. 룽산쓰는 불교, 도교, 유교의 신들을 함께 모시는 종합 사찰이다. 그중 '문창제군전文昌帝君殿'에는 자양부자가 함께 모셔져 있다. 문창제군은 도교의 학문의 신으로 시험 합격을 발원하거나 위대한 문필가가 되기를 원하는 사람들이 와서 비는 곳이다. 자양부자는 주희를 높인 말로 그 동상 앞에는 가족들 사이의 화목을 빈다고 적혀 있었다. '자양부자'에게 비는 사람들이 바라는 가족 간의 화목은 무엇일까? 그 화목은 누구 입

장에서 바라는 소원일까? 하는 생각이 들었다.

성리학에서 강조한 윤리도덕은 '구분하는 것'을 기본으로 하는 신분계급적인 사회질서와 가부장제적이고 종법적인 가족질서를 합리화하는 사상체계였고 명분론이었다. 그 사상체계가 조선 왕조 500년을 끌고 나갈 수 있는 힘이자 족쇄였다. 성리학은 단일한 사상으로 수많은 학자를 배출한 반면 성리학 체계에 반하는 다른 사상은 사문난적斯文亂賊이라 하여 무조건 배척했다. 그 결과 조선 왕조는 세계사의 흐름을 제대로 읽지 못하고 쇄국정책을 고수하다 무너지고 말았다. 경직된 사상이 어떤 결과를 가져오는지 보여 주는 교훈이다.

모든 사상은 시대의 산물이다. 시대를 뛰어넘어 후세에게 큰 가르침을 준 사상도 없지 않다. 역사는 수많은 사람이 전 생애를 살아내면서 남긴 사상과 가르침과 교훈으로 이루어진다. 여기에서 하나의 질문이 남는다. 우리는 어떤 역사를 살고 있는가. 그리고 우리는 어떤 역사를 만들어야 하는가? 살아가는 동안 내내 잊지 말아야 할 무거운 질문임에 틀림없다. 그 질문에 답하기 위해서라도 한 생을 잘 살아야겠다.

제갈공명의 눈빛이 떠오르면

길고 긴 시간여행을 마쳤다. 옛 성현들을 만나는 것은 선재동자善財童子가 53선지식善知識을 찾아 구도여행을 다녀온 것과 같다. 우리 또한 구도여행을 마치고 여행가방을 내려놓았다. 일상의 시작이다. 한동안 여행에서 쌓인 피로 때문에 몸은 뻐근하고 졸음이 몰려올 것이다. 밀린 일을 처리하느라 눈코 뜰 새 없이 바쁘고 정신없이 지내야 할 것이다. 그러나 지하철을 타고 가다가, 커피를 마시다가, 친구와 수다 떨다가, 느닷없이 소나기를 맞다가도 여행지의 한 풍경이 떠오르면 마음이 넉넉해질 것이다. 아들을 애기하던 상심 어린 제갈공명의 눈빛이 떠오르면, 조금 가난해도 내 뜻대로 살겠다던 상산사호의 신념이 떠오르면, 여든 살이 되도록 낚싯대를 드리우던 강태공의 고집이 떠오르면, 고종과 부열이, 탕왕과 이윤이, 백이와 숙제가, 복희씨, 우임금, 소동파, 맹호연, 노자, 장자가 떠오르면 내 삶은 갑자기 활기를 되찾게 될 것이다. 그래서 우리는 자주 여행을 가야 한다. 시간여행과 독서

여행을.

긴 여행을 함께 해주신 독자님들께 진심으로 감사를 드린다. 좋은 인연을 맺었으니 우리는 어느 지점에서 다시 만나게 될 것이다. 그때 우리는 어떤 대화를 하게 될까. 벌써부터 기대되고 설렌다. 다음 여행을 떠나기 전에 열심히 준비하고 사전답사를 다녀와서 독자님들을 새로운 여행지로 안내하는 가이드가 되겠다. 그때까지 모두 건강하고 행복하시기를.

조정육

전남대학교에서 불어불문학과를, 홍익대학교 미술사학과에서 석사를, 동국대학교 미술사학과에서 박사를 졸업했다. 여러 대학에서 강의를 했으며, 현재는 그림을 통해 동양의 사상과 정신을 알리는 집필과 강의를 하고 있다. 그동안 옛 그림을 소재로 삶의 이야기를 녹여낸『그림이 내게 말을 걸어왔다』를 시작으로『거침없는 그리움』『깊은 위로』로 이어지는 '동양미술 에세이' 시리즈, '불법승(佛法僧)' 삼보(三寶)에 맞춰 불교의 진경과 동양화의 진경을 아우르는 '옛 그림으로 배우는 불교 이야기'(전 3권) 시리즈를 펴냈다.『그림공부 사람공부』『좋은 그림 좋은 생각』『그림공부 인생공부』등을 통해 옛 그림에 담긴 인생의 지혜와 가르침에 귀 기울이는 한편,『조선의 글씨를 천하에 세운 김정희』『조선의 그림 천재들』등 어린이를 위한 책, 그림 명상 에세이『오늘 하루도 잘 살았습니다』를 펴냈다.

그 사람을 가졌는가
오늘, 옛 그림 속의 성현들에게 지혜를 청하다

ⓒ조정육 2022

초판 인쇄	2022년 7월 14일
초판 발행	2022년 7월 26일
지은이	조정육
펴낸이	정민영
책임편집	정민영
편집	전민지
디자인	엄자영
마케팅	정민호 이숙재 김도윤 한민아 정진아 이가을 우상욱 정유선
제작처	영신사
펴낸곳	(주)아트북스
출판등록	2001년 5월 18일 제406-2003-057호
주소	10881 경기도 파주시 회동길 210
전화번호	031-955-7977(편집부) 031-955-2696(마케팅)
트위터	@artbooks21
인스타그램	@artbooks.pub
전자우편	artbooks21@naver.com
팩스	031-955-8855
ISBN	978-89-6196-416-6 03600